조선 후기의 선비그림, 유화儒畵

조선 후기의 선비그림, 유화儒畫

박은순 지음

사회평론아카데미

조선 후기의 선비그림, 유화儒畵

2019년 5월 22일 초판 1쇄 인쇄
2019년 5월 31일 초판 1쇄 발행

지은이 박은순
펴낸이 윤철호
펴낸곳 (주)사회평론아카데미
책임편집 고인욱
편집 고하영·장원정·이선희·임현규·정세민
표지·본문디자인 김진운
본문조판 아바 프레이즈
마케팅 최민규

등록번호 2013-000247(2013년 8월 23일)
전화 02-2191-1128
팩스 02-326-1626
주소 03978 서울특별시 마포구 월드컵북로12길 17

ISBN 979-11-89946-03-6 93650

머리말

조선시대의 선비와 선비화가는 유학자였다. 이들은 예술을 즐기고 선택하기 이전에 이미 유학의 사상과 학문, 가치관을 지닌 지식인이었다. 조선시대 동안 유학의 영향으로 선비가 회화에 단순한 취미 이상의 관심을 가지는 것은 일반적으로 금기에 속하였다. 그럼에도 불구하고 조선시대 내내 시대를 앞서가는 재능 있고 의식 있는 선비화가들이 등장하여 회화의 흐름을 바꾸고, 새로운 시대를 여는 역할을 하였다. 이들 선비화가들의 그림, 선비그림은 일반적으로 여기(餘技), 아마추어리즘의 산물이라고 규정되어 왔다. 그러나 조선시대 회화사상 선비화가와 선비그림이 이룬 최상의 성과는 단순히 여기와 취미활동의 결과로만으로 설명할 수 없는 전문적이고 의식적인 면모들을 지니고 있다.

사회적인 변화와 국가 발전에 대한 의식이 높아진 조선 후기, 18세기 즈음 선구적인 선비화가들은 교조적인 성리학과 완물상지론(玩物喪志論)의 굴레에 도전하면서 예술과 회화의 변혁을 통해 사회와 국가의 변화에 기여하고자 하였다. 조선 후기 중 선비그림을 가리키는 용어로 선비 '유(儒)' 자(字)를 포함한 유화(儒畵)라는 용어가 사용된 것도 그러한 시대적 배경과 관련이 있을 것이다. 이 책에서 필자는 조선시대 회화 예술 속에 스며든 선비, 지식인의 소명과

역할에 대한 의식과 실천에 집중하였다. 바로 그 지점이 조선의 선비그림이 중국의 문인화나 일본의 문인화와 달라진 출발점이라고 보았기 때문이다. 그리고 바로 그러한 지점이 필자가 학문을, 미술사를 선택한 출발점이었기 때문이기도 하다.

이 책은 2013년 11월 화정박물관에서 진행한 제7회 화정미술사 강연을 계기로 기획된 것이다. 필자는 강연 이전부터 공재(恭齋) 윤두서(尹斗緖, 1668~1715)와 겸재(謙齋) 정선(鄭敾, 1676~1759)에 대한 연구를 진행하면서 선비화가와 선비그림에 대해 논의해 오고 있었다. 그리고 이 강연을 위하여 학술적인 의미가 있는 논제를 고려하면서 선비그림의 현실적인 조건과 실체, 선비화가들의 사회적 위상과 역할, 선비그림의 주제와 매체, 표현의 깊은 함의를 드러내는 논의를 심화해 보고 싶었다.

이 책은 일종의 사례 연구로서 조선 후기, 18세기 중 활동하면서 새로운 도전을 시도한 세 사람의 선비화가를 다루었다. 새로운 선비그림, 유화는 18세기 초엽경 윤두서가 화학(畵學)을 개창하면서 시작되었고, 18세기 전반경 선비이자 관료였지만 화업(畵業)에 몰두한 전문화가 정선이 등장하면서 선비그림의 영역이 더욱 확장되었다. 이어 18세기 후반경에는 표암(豹菴) 강세황(姜世晃, 1713~1791)이 등장하여 선배 윤두서가 주창한, 진정한 의미의 화도(畵道)를 완성할 수 있었다. 이 책에서 다룬 내용만으로 모든 선비화가들의 다양한 면모를 드러낼 수는 없지만 시대와 화단을 이끌어 간 지식인이자 전문적인 화가로서의 면모를 드러내는 데 집중하려고 하였다.

선비화가들이 새로운 선비그림을 만들어 가던 18세기에 선비그림은 유화(儒畵)라고 불리었다. 때로는 선비화가를 유화라고도 하였다. 유학을 추구한 선비라는 의식이 강조된 유화라는 용어는 이

제는 생소하게 느껴진다. 이는 근대기 이후 유화라는 용어 대신 문인화라는 용어가 선비그림을 가리키는 용어로 사용되어 왔기 때문이다. 문인화란 중국에서 유래된 용어로 본래 중국의 지식인 문인들이 그린 그림을 의미한다. 지금 문인화란 용어가 보편적으로 사용되고 있기에 다시 옛날로 돌아갈 수 없더라도 조선시대 중 유화라는 개념과 용어가 존재하였음을 정확히 아는 것은 그 자체로서 선비그림의 정체성과 전통 문화의 특성을 의식하게 하는 의미가 있을 것이다.

강연을 한 이후에도 각 화가들에 대한 연구를 보충하고, 논문을 발표하면서 이 책의 내용을 구상하고, 완성하였다. 책을 완성하고 보니 물심양면으로 도와주신 여러 분들의 은혜를 잊을 수 없다. 우선 이러한 기회를 주신 화정박물관과 강연을 기획한 서울대학교의 이주형 교수께 감사드린다. 또한 미술사 연구를 위하여 많은 배움과 조언을 주신 안휘준, 김리나, 문명대 선생님께 감사를 드린다. 이 책의 도판을 제공해 주신 여러 기관과 소장자들께 감사의 말씀을 전하고, 책의 교정을 도와준 제자 이은영, 채지원, 김진희, 이정희에게도 고마운 마음을 전한다. 마지막으로 책의 출판을 담당하여 주신 사회평론아카데미 윤철호 대표이사와 김천희, 고인욱 선생님께 깊은 감사를 드린다.

오랜 시간이 지났음에도 본래의 의욕보다 많이 부족한, 조촐한 책이 나왔다. 이만큼이 나의 역량이자 모습임을 소박하게 받아들이게 되니, 오히려 마음이 편해진다. 늘 옆에 있어 주고 지지해 준 가족들에게 사랑과 감사를 전하며, 이 책을 바친다.

2019년 2월 산수재에서

박은순

차례

들어가며

조선시대에 회화는 유학사상의 영향으로 천기(賤技), 천한 기술로 여겨졌습니다. 유학적인 명분론을 중시하던 사대부 선비들이 회화를 즐기거나 그림을 그리는 행위는 완물상지(玩物喪志), 물상(物象)을 좋아하여 뜻을 해친다고 하여 꺼려했습니다. 일반적인 인식은 이러했지만, 회화에는 사회적으로 필요한 요소가 있었습니다. 공적인 차원에서 회화의 실용성과 공리성을 강조하는 효용론(效用論)은 국가적인 회사(繪事)를 담당한 궁중화가인 화원들이 활약하는 토대가 되었습니다. 또한 사적인 차원에서도 특히 대표적인 지식인들인 선비 계층에서 때로는 수기(修己)의 차원에서, 때로는 치인(治人)의 차원에서 회화에 대한 관심과 활동이 이어졌지요.

조선시대의 선비는 유(儒), 유자(儒者), 유학자(儒學者), 사인(士人), 사대부(士大夫), 사림(士林) 등으로 불렸습니다. 유학의 시대였던 만큼 유학적 지식인을 지향했지요. 선비들은 유학적 사상을 기반으로 해서 수기치인의 도를 추구하고 문사철(文史哲)을 연마한 종합적인 교양인이었습니다. 뿐만 아니라 육경(六經) 가운데 하나의 경전에 능통하고 시서예악서수(詩書禮樂書數)의 육예(六藝) 가운데 한 가지에 정통한 것을 중시했습니다. 이러한 배경에서 선비 가운데 회화에 대한 애정과 관심을 가진 이들이 연이어 등장할 수 있었지요.

이들은 완물상지론(玩物喪志論)의 굴레에 도전하면서 회화의 감상과 수장이라는 간접적인 방식으로 회화를 후원했습니다. 그리고 이런 선비들 가운데 회화적인 재능을 타고난 이들은 직접 그림을 그리기도 했지요. 선비화가들은 각 시대 화단의 새로운 경향과 매체, 화풍과 주제 등을 선도하면서 조선시대 화단의 변화를 이끌어 가는 중요한 역할을 수행했습니다. 이러한 선비화가들의 활약을 전통적인 여기(餘技), 취미를 위한 아마추어리즘이라는 개념으로 한정 짓는 것은 분명 재고할 필요가 있습니다.

조선시대에 선비로서 그림을 그린 화가들을 지칭하는 용어는 무엇이었을까요. 현재는 흔히 문인화가라고 하고 있지만, 실상 문인화가라는 용어는 조선시대에는 거의 사용되지 않았습니다. 18세기 이후에 그림을 그리는 선비를 선비화가인 유화(儒畵)라고 부른 것을 『조선왕조실록(朝鮮王朝實錄)』이나『승정원일기(承政院日記)』같은 대표적인 관찬서(官撰書)뿐만 아니라 선비들의 문집을 비롯한 사적인 기록에서도 확인할 수 있습니다. 이런 기록들에서 유화라는 용어는 '선비화가'와 '선비그림'을 지칭하는 의미로 사용되었습니다. 유화라는 용어의 유래는 선비들을 유, 유자, 유학자, 사인, 사대부, 사림 등으로 부른 것과 관련이 있습니다. 18세기 이후에 지나치게 경직된 성리학에 대한 비판과 재고가 일어나면서 완물상지론의 한계를 극복하려는 경향이 대두되었지요. 그리고 이와 함께 사대부 선비들에 의한 회화의 감상과 수장, 비평, 나아가 화가로서의 역할이 커지면서 선비화가와 선비그림이 유화라는 용어로 불리기 시작했습니다.

그런데 현재 미술사 방면에서나 일반 회화 관련 논의에서 조선시대의 선비화가와 선비그림을 문인화가와 문인화(文人畵) 또는 남종문인화(南宗文人畵)로 부르는 경우가 적지 않습니다. 저자는 현실

적으로 익숙해진 이러한 용어들이 과연 타당한 것인가에 대한 의문을 가지게 되었습니다. 이에 대해 연구해 가는 과정에서 중국의 지식 계층인 문인들에 의해서 만들어진 회화인 문인화라는 용어를 조선시대의 지식인 계층인 유학자 선비에 의해 만들어진 회화를 가리키는 데 사용하는 것은 적합하지 않다는 결론에 이르게 되었습니다. 그 이유를 살펴보지요. 우선은 조선시대에 지식인 계층을 가리키는 말로 선비, 유자, 유학자, 사인, 사림 같은 고유한 용어와 개념이 사용되었습니다. 그리고 문인이라는 용어는 문학적인 논의와 관련된 경우에 제한적으로 사용되거나 유학자 선비보다 능력이 떨어지는 문사(文士)를 가리키는 용어로 사용되었습니다. 따라서 문인화라는 용어는 조선시대에는 거의 사용되지 않았지요. 참고로 에도시대(江戶時代, 1603~1867) 중기 이후에 중국의 남종화(南宗畵)와 문인화를 수용하기 시작한 일본의 경우에도 근대 이후에는 이러한 회화들을 일본 문인화 또는 남화(南畵)라고 부르면서 그 차이점을 의식적으로 강조했습니다.

조선시대의 선비들이 그린 그림을 문인화라고 한 시기는 일제강점기였어요. 이 시기에 화단에서 전통적인 재료와 기법, 주제 등을 다룬 그림을 동양화, 남화, 북화(北畵), 문인화, 남종문인화 같은 말로 부르기 시작했습니다. 어느 경우이건 간에 한국적인 정체성과 전통에 대한 의식이 결여되었다고 할 수 있지요. 이것은 시대적인 환경과 한계 때문이었다고 할 수 있습니다. 구체적으로는 일본의 식민사관이나 정치적인 의도에 의한 왜곡과 질곡이라고도 할 수 있습니다. 결과적으로 선비그림, 선비화가, 유화라는 용어는 서서히 사라져 갔고, 선비화가와 선비그림의 전통과 정체성에 대한 의식도 약화되어 갔습니다. 그러다가 해방 이후에 전통 미술에 대한 재

평가가 이루어지면서 조선시대의 회화에 대해서도 새로운 관심과 서술이 시작되었지요. 하지만 이미 정착된 용어와 개념상의 혼란이 충분히 정제되지 못했습니다. 그 결과로 현재까지도 문인화와 문인화가는 조선시대의 선비그림과 선비화가를 의미하는 용어로 흔히 사용되게 되었습니다.

이 책에서는 선비화가와 선비그림의 비중이 높아진 18세기에 활약한 대표적인 세 사람의 선비화가를 살펴보려고 합니다. 세 사람은 18세기 초엽의 공재(恭齋) 윤두서(尹斗緖, 1668~1715), 18세기 중엽의 겸재(謙齋) 정선(鄭敾, 1676~1759), 18세기 후반의 표암(豹菴) 강세황(姜世晃, 1713~1791)입니다. 18세기 화단의 새로운 경향과 화풍을 이끌어 간 세 선비화가에 대해 이야기하면서 선비화가로서의 행적과 회화 관련 활동의 구체적인 양상과 성과를 정리하고, 비교해 보려고 합니다. 또한 조선시대 선비화가의 사상적, 문화적, 사회적, 경제적 정체성과 화단에서의 역할 등을 재조명할 것입니다. 이를 통해서 조선의 선비그림인 유화가 선비 계층이 가진 사상과 의식을 토대로 형성되었고 중국의 문인화나 일본의 남화와 일정한 공통점을 가지면서도 분명한 차이점을 드러낸 것을 부각시키려고 했습니다.

공재 윤두서, 겸재 정선, 표암 강세황 등 세 선비화가들은 모두 양반 가문 출신이었지요. 이들은 당색(黨色)과 가풍(家風)에 따른 독특한 학풍과 사상을 지니고 있었습니다. 세 사람은 노론(老論), 남인(南人), 북인(北人)이라는 서로 다른 당색을 가지고 있었습니다. 윤두서는 지체 높은 남인 부호 집안 출신이었는데, 당시 혼란스럽던 당쟁의 와중에서 남인이 실세(失勢)하게 되자 과거를 접고 출사(出仕)하지 않은 채 처사(處士)로 살아갔습니다. 남인을 대표하는 인사 중한 사람이었던 그에게 있어서 회화는 유학자로서의 수기를 위한 도

구이자 경세치인(經世治人)을 위한 간접적인 수단이었습니다. 윤두서는 17세기까지의 선비화가들과 달리 완물상지론에 도전하고 기예(技藝)를 중시하는 실학적인 사상을 제시하면서 회화를 사상적, 사회적, 문화적 변화를 실현하는 도구로 활용했습니다. 부유한 환경과 가문의 풍부한 문화적 유산을 누렸던 그는 새로운 정보와 다양한 매체를 입수하여 작화(作畵)의 기반으로 활용했습니다. 새로운 사상과 지식을 기반으로 한 회화 관련 활동을 제시하면서 회화를 화학(畵學)과 화도(畵道)의 차원으로 격상시키는 등 직업화가뿐만 아니라 이전의 선비화가들과도 뚜렷이 구분되는 선비화가의 새로운 정체성을 제시했지요. 하지만 회화의 수응(酬應)에 대해서는 여기화가로서의 면모를 유지하면서 소극적인 태도로 일관했습니다.

정선은 지체가 낮은 노론 집안 출신이었는데, 몰락한 집안 사정 탓으로 과거에 응시조차 하지 못했지만 타고난 그림 솜씨 때문에 음직(蔭職)으로 출사할 수 있었습니다. 이후에 평생 하급관료로 봉직하면서 수많은 회화 주문에 적극적으로 수응하면서 지체 높은 권력가와 영향력 있는 명류(名流)들과 교류했습니다. 이러한 과정에서 화가로서의 명성을 구축하고 현실적인 명예와 부를 누릴 수 있었지요. 전해지는 저술이 없어서 정선의 선비로서의 구체적인 면모를 확인할 수는 없습니다. 하지만 진경산수화(眞景山水畵)와 시의도(詩意圖), 고사산수도(故事山水圖) 같은 회화 작품에 담겨진 새로운 사상과 정보, 예술적 성취를 보면 그가 대단히 진취적인 지식인이었음을 알 수 있습니다. 그는 평생 회화의 주문에 적극적으로 대응했고 그림 제자를 키우면서 대필(代筆)을 하게 하는 등 기예를 통해 출세한 새로운 선비화가의 전형을 보여 주었습니다.

강세황은 북인 명문가 출신이었지만 당쟁의 와중에서 과거를

접고 출사하지 못하다가 환갑이 지난 뒤에 영조와 정조의 후원을 받으면서 뒤늦게 관료로서의 명망을 누렸습니다. 세상에 대한 뜻을 감추고 처사로 살아가던 중년기까지 그에게 있어서 회화란 세상에 펼치지 못한 자신의 사상과 의식을 담아내는 사적 도구였을 뿐만 아니라 사회와 주변 인사들과 소통하는 적극적인 수단이었습니다. 50대 즈음에 가문의 명예와 선비로서의 정체성을 지키기 위해 일시적으로 절필하기도 했지요. 하지만 노년기에 출사한 이후에는 고위 관료가 되었고 왕의 후원을 받으면서 회화를 통해 정치적, 사회적 영향력을 발휘했습니다. 그는 깊은 식견과 넓은 시야를 가진 선비로서 독자적인 사상과 미학을 바탕으로 그림을 화학의 차원에서 실천했습니다. 그의 표현 영역과 활용 매체를 보면 18세기 화가들 가운데 오직 윤두서에만 비견될 수 있는 박학(博學)적이고 진취적인 면모를 알 수 있지요. 또한 그는 윤두서와 달리 회화의 주문과 감평 활동에도 적극적으로 대응하면서 선비화가로서의 활동 영역을 넓혀 나갔습니다. 회화를 통해 변화하는 사회에 참여한 지식인 화가였던 강세황을 통해서 선비그림에 대한 사회적 인식과 선비화가의 역할이 변화했음을 확인할 수 있습니다.

　이 세 선비화가들은 18세기에 활약하면서 새로운 세계관과 가치관을 회화 분야에서 실천하는 진취적인 면모를 보여 주었습니다. 이들은 선비로서의 학행을 토대로 유가(儒家)의 전통적인 회화관인 말기론(末技論)이나 완물상지론에 도전했지요. 회화의 창작뿐만 아니라 수집과 감평, 고동 취미, 주변 선비들과의 집단적인 문예 활동 같은 다양한 시도를 통해서 사회와 사상, 문화, 화단의 변화에 기여했습니다. 학문과 사상, 당색과 처세, 선비화가로서의 자의식과 선도적인 역할, 회화 방면에서의 새로운 시도와 혁신 등을 볼 때 이

들은 서로 각기 다른 면모가 있으면서도 모두 각자가 활동한 시대에 이미 화단에서 드높은 명성을 누렸습니다. 그리고 18세기 화단에 큰 영향을 주었던 손꼽히는 선비화가라는 공통점을 지니고 있습니다. 이러한 선비화가들의 등장과 활약에 힘입어 18세기 화단에서 많은 선비화가들이 완물상지와 여기라는 관념을 넘어서 회화를 통해 전례 없는 성취를 이루고 회화의 발전에 기여할 수 있었습니다.

이 책에서는 18세기에 시차를 두고 활동한 세 선비화가들의 상이한 이력, 사상적, 문화적, 사회경제적 면모, 개성적인 회화관과 화풍, 화단에 미친 영향 등을 살펴보려고 합니다. 이를 위해서 세 선비화가들의 선비로서의 면모와 이를 반영한 회화적 업적을 드러내는 데 적합한 방법론과 접근 방식을 선택했습니다. 특히 18세기 화단의 새로운 경향을 잘 보여 주는 사의(寫意)와 사실(寫實)의 문제를 병행해 추구한 점, 이러한 경향성을 반영한 회화로서 사의산수화(寫意山水畵)와 진경산수화라는 두 방면의 성취 등을 대비시켜서 그들이 선택했던 회화적 주제와 소재, 회화적 방법론과 매체, 그에 따른 예술적 성과를 효과적으로 드러내고자 했습니다.

이들이 이룬 예술적 성취는 다만 여기를 즐긴, 아마추어리즘에 입각한 개인적 취미에 국한된 것은 아니었습니다. 이들은 18세기 당시에 조선이 직면한 새로운 현실과 변화하는 세계를 직시하고 국가와 사회의 변화와 발전을 이끌어 내는 데 기여한 유학자 선비였습니다. 바로 이러한 배경에서 세 사람의 선비화가들이 추구한 회화예술의 다양한 면목이 형성되고 작동되었지요. 국가와 사회, 가문, 지식인의 역할에 대한 깊은 의식과 책임감을 볼 때 동시대의 중국 문인화가나 계층으로서 존재하지 않은 일본의 문인화가들과는 일정한 차이가 있습니다. 이 차이는 크게 보자면 조선의 선비들

이 조선적인 유학의 영향권 안에 존재하던 지식인이었다는 사실에 기초한 것입니다. 그리고 동시에 선비의식을 가진 지식인 화가로서 사상과 이념을 회화를 통해 구현하려고 했다는 배경에서 나타난 것입니다.

이러한 시도를 통해서 일제강점기를 거치면서 왜곡되거나 잃어버린 선비화가의 정체성과 예술적 성취, 그에 대한 평가를 다시 돌아보고 한국적인 선비그림인 유화의 세계를 새롭게 이해하고 구축하게 되기를 기대합니다.

I

유화(儒畵): 용어의 유래와 함의

1

중국의 문인화와 일본의 남화(南畵): 용어의 유래와 함의[1]

조선시대의 선비화가는 각 시기마다 화단의 새로운 흐름을 이끌어 가면서 회화의 변화와 발전에 기여했습니다. 선비화가는 선비 계층에 속한 지식인으로 유학을 공부한 유학자로서의 의식을 기반으로 회화예술에 관여했습니다. 실제로 선비화가이기 이전에 선비로서의 역할이 선행되었고, 회화는 선비의 여기(餘技)로 인식되었지요. 조선시대에 선비는 사(士), 사인(士人), 사대부(士大夫), 유(儒) 등으로 표현되는 유학적인 이상인(理想人)이었습니다.[2] 조선시대 선비들의 가치

....................

1 이 글은 「조선시대의 선비그림, 儒畵: 용어의 유래와 함의」, 『미술사학보』 50(2018. 6)을 일부 수정하여 수록한 것이다.

2 조선시대의 지식인을 대표하는 선비라는 용어의 유래와 함의, 선비의 정의 등에 대해서는 많은 논의가 진행되었다. 이 책에서는 국학 분야의 선행 연구를 기반으로 하면서 선비화가에 대한 논의를 진행하려고 한다. 선비와 선비 계층에 대한 대표적인 저술로는 고병익, 『선비와 지식인』(문음사, 1987); 이장희, 『朝鮮時代 선비 硏

관은 개인적인 수신(修身)뿐만 아니라 사회적인 치인(治人)을 중시하던 유학 사상을 배경으로 선비의 사회적 책무를 강조하는 것이었습니다. 그래서 선비화가들은 회화의 수신적 기능과 사회적 역할에 대해 깊은 의식을 지닌 경우가 많았지요. 바로 이러한 지점이 선비화가와 직업화가를 차별화했던 요소라고 할 수 있습니다. 선비 계층은 일반적으로 유학적인 본말론(本末論)의 영향을 받아 회화를 말기(末技)로 여기면서 소극적으로 대했습니다. 그럼에도 불구하고 회화 방면에서 선구적인 역할을 수행했던 선비화가들의 활약은 조선시대의 회화를 이야기하면서 중시할 수밖에 없는 중요한 사실입니다.

조선시대에 선비들에 의해 제작되고 향유된 회화는 현재 선비그림, 문인화, 남종화, 남종문인화로 부르고 있습니다. 또한 선비로서 그림을 제작한 화가들은 선비화가, 사인화가, 문인화가, 남종문인화가로 부르고 있지요. 그런데 이러한 용어들은 각기 그 어원이나 유래, 함의가 달라서 다소 혼란스럽습니다. 이 가운데 문인화는 본래 중국의 지식인 계층인 문인의 회화를 가리키는 말입니다. 중국에서 문인화라는 용어는 명(明) 말기에 동기창(董其昌, 1555~1636)

..................

究』(박영사, 1989); 금장태, 『한국의 선비와 선비정신』(서울대학교 출판부, 2000); 정옥자, 「선비란 무엇인가」, 『우리가 정말 알아야 할 우리 선비』(현암사, 2002); 한영우, 「선비문화의 역사적 전개와 미래」, 『한국문화』 45집 (규장각 한국학연구원, 2009. 3); 계승범, 「제2장 선비의 덕목과 조선 선비의 실상」, 『우리가 아는 선비는 없다』(역사의 아침, 2011), 45-86쪽; 한국국학진흥원 연구부 편, 『선비, 인을 품고 의를 걷다』(예문서원, 2016)가 있다. 이 책에서는 "역사 용어로서의 선비는 유교국가인 조선에서 유교적 지식과 윤리로 무장하고 지배층을 형성한 최고 엘리트 집단, 곧 사대부를 칭하는 의미로 좁혀야 논의의 의미가 있다."고 정의한, 계승범이 기존의 연구 성과와 자신의 견해를 더하여 축약한 선비에 대한 정의를 따르려고 한다. 계승범, 앞의 책, 47쪽 참조.

과 막시룡(莫是龍, 1539~1589) 등이 남북종론을 정리하면서 사용하기 시작했습니다. 그 이후에 남종이라는 용어와 함께 중국에서 꾸준히 사용되었지요.[3]

조선에서 중국의 문인화와 남종화에 대해 관심을 갖고 소극적으로 수용하기 시작한 시기는 17세기 초 무렵이었습니다.[4] 이후에 중국의 문인화와 남종화가 조선의 화단에 적극적으로 수용되고 모방된 시기는 18세기 초 무렵이었습니다. 그 주체는 주로 선비화가였지요. 그런데 이와 거의 비슷한 시기에 사대부와 선비들 가운데 그림을 그리는 화가들을 선비화가인 유화(儒畵)라고 했고, 그들이 그린 그림을 역시 선비그림인 유화(儒畵)라고 했습니다. 여러 기록을 통해서 이를 확인할 수 있습니다. 18세기 이후에는 경우에 따라 남종과 북종이라는 용어도 사용했습니다. 하지만 중국의 문인화나 남종화를 모방하고 수용한 그림을 문인화라고 하거나 선비화가들

................

3 동기창은 남북종론을 주창하면서 "文人之畵自王右丞始…"라고 하면서 문인화라는 용어를 제기했다. 남종화가 곧 문인화라는 그의 이론은 후대에 지대한 영향을 미쳤다. 兪昆, 『新訂 中國繪畵史』(臺北: 華正書局, 中華民國, 1964), 370-371쪽. 동일한 견해는 楊仁愷 主編, 『中國書畵』(上海古籍出版社, 2001), 444-445쪽; 高木森, 「第2節 由士人畵 到文人畵」, 『中國繪畵思想史』(臺北: 三民書局, 2004), 209-226쪽 참조. 동기창뿐만 아니라 막시룡의 『畵說』에도 남북종론에 대한 같은 문장이 실려 있지만, 중국학자 부신(傅伸)의 연구 이후에 이 이론과 관련해서 동기창이 좀 더 중요한 인물로 여겨지고 있다. 河野元昭, 「日本文人畵試論」, 『國華』 1207號 "特輯 文人畵と南畵"(1996), 8쪽. 남종화와 문인화에 대한 한국 측의 연구로는 안휘준, 「한국남종산수화의 변천」, 『韓國繪畵의 傳統』(文藝出版社, 1988), 250-309쪽; 한정희, 「문인화의 개념과 한국의 문인화」, 『한국과 중국의 회화』(학고재, 1999), 256-279쪽; 민주식, 「韓國における文人畵の傳統」, 『東アジアの文人世界と野呂介石』(關西大學校學術研究所, 2009), 75-84쪽 참조. 중국 문인화에 대한 서양 측의 종합적인 연구로는 Susan Bush, *The Chinese Literati on Painting*(The Harvard Yenching Institute, 1971) 참조.

4 안휘준, 『한국회화사』(일지사, 1980), 160쪽 참조.

을 문인화가라고 하지는 않았습니다.

이와 유사한 사례로 일본의 경우를 들 수 있습니다. 일본의 경우에는 18세기 초 이후에 중국의 문인화와 남종화에 대해 관심을 가지고 수용했습니다. 그런데 일본에는 본래 중국적인 의미의 문인 계층이 존재하지 않았습니다. 중국의 문인화와 남종화에 대해 관심을 가지고 수용과 모방을 주도한 인사들은 무사(武士)와 상인 또는 농민 계층의 사람들이었지요. 그들이 모델로 삼았던 중국의 회화는 원(元) 사대가(四大家) 등의 정통적인 문인화가 아니라 청대의 이류(二流) 문인화가와 직업화가의 그림이거나 명청(明淸)대에 출판된 다양한 화보(畵譜)들이었습니다. 거기에 북종화와 전통적인 간가(漢畵), 야마토에(大和繪)가 혼합된 양상이었습니다. 따라서 중국 본연의 문인화나 남종화와는 많은 차이가 있었지요. 에도시대에 중국의 문인화는 주로 남종(南宗)이라고 불렸지만, 중국 문인화의 영향을 받은 일본의 문인화는 현재 일본 문인화 또는 남화라고 부릅니다. 이 가운데 남화라는 용어는 19세기 말경부터 사용되었습니다. 중국 남종화의 흐름을 일본화했다는 의미를 지닌 용어이지요.[5]

18세기 이후에 중국의 문인회화와 남종화를 수용하고 모방하는 데 견인차 역할을 했던 조선의 사대부와 선비화가들은 선비그

5 佐佐木丞平,「日本の美術」,『江戶繪畵』II(至文堂, 1983), 32쪽. 일본의 남화와 일본 문인화에 대한 관련 연구로는 梅澤精一,『日本南畵史』(東京: 東方書院, 1919 초판); 國立博物館 編,『日本南畵集』(便利堂, 1951); 吉澤忠,『日本の南畵』, 水墨美術大系 別卷 第1(東京: 講談社, 1976); 吉澤忠,『日本南畵論攷』(東京: 講談社, 1977); 山內長三, 『日本南畵史』(琉璃書房, 1981);『國華』1207號 特輯 "文人畵と南畵"(1996); 武田光一, 『日本の南畵』(東京: 東信堂, 2000); 中谷伸生,「日本の文人畵と東アジア-文人畵力南畵力」,『東アジアの文人世界と野呂介石』, 3-13쪽 등 20세기 초부터 현재까지 적지 않은 저술과 논문, 전시회들이 존재한다.

림, 유화라는 용어를 사용했습니다. 현재까지 확인되는 한에서 보면, 특히 18세기 이후의 여러 공적, 사적 기록에서 보면, 선비화가와 선비그림을 유화라는 용어로 불렀다는 것을 확인할 수 있습니다. 그런데 일제강점기 이후에 조선시대의 선비그림을 문인화 또는 일본식의 용어인 남화라고 부르기 시작했습니다. 그리고 그러한 어파가 현재까지 이어지고 있는 것입니다.[6]

이 장에서는 이러한 전통과 사실을 중시하면서 현재 통용되고 있는 문인화라는 용어에 대해서 비판적인 논의와 재고를 시도하려고 합니다. 또한 한동안 한국의 회화사에서 잊혀졌던 유화라는 용어를 재고하는 것을 통해 한국의 전통회화가 한국적 문화와 정체성을 담지한 회화로 의식되고 존재했다는 점을 부각시키고자 합니다.

1) 중국의 문인화

중국의 문인화는 명 말기에 동기창과 주변 문인들에 의해 제기된 이후에 중국 화단에 큰 영향을 준 개념이자 용어가 되었습니다.[7] 중국에서 지식 계층을 대표하는 문인들은 유학을 공부한 학자들입니

6 선비그림이라는 용어를 사용한 사례로는 조선미, 「조선왕조시대의 선비그림」, 『澗松文華』 16집(1979. 5); 권영필, 「조선시대 선비그림의 이상」, 『조선시대 선비의 묵향』(고려대학교 박물관, 1996), 141-149쪽; 한정희, 앞의 논문, 260-261쪽이 있다. 강연자는 공재 윤두서에 관한 연구를 진행하면서 선비의 사상과 학문, 예술관을 배경으로 형성된 선비의 그림이라는 의미에서 선비그림이라는 용어를 사용했다. 박은순, 『공재 윤두서: 조선후기 선비그림의 선구자』(돌베개, 2010) 참조.
7 주3 참조.

다. 그들은 사서삼경(四書三經) 등 유학의 경전을 공부하고 그것을 토대로 국가시험인 과거에 응시하여 관료가 되거나 과거에 실패할 경우에 민간의 지식인으로 살았습니다. 유학 이외에 노장(老莊)사상 이나 불교사상을 공부하기도 했지요. 그들은 회화를 기본적으로 여기로 행한다는 의식을 가지고 있었습니다.[8]

중국 문인화라는 개념 자체는 실제로는 오랜 기간에 걸쳐 형성되었습니다. 그리고 그 과정에서 다양한 의미를 포괄하게 되었지요. 중국에서 문인들의 그림에 대한 차별화된 의식은 이르게는 한대(漢代)의 기록에서부터 그 시원이 확인됩니다. 당대(唐代)에 이르러 장언원(張彦遠, 815 추정~879)의 『역대명화기(歷代名畵記)』에 문인화에 대한 인식이 반영되기 시작했습니다.[9] 이어서 북송(北宋)의 곽약허(郭若虛, 11세기 후반경 활동)가 지은 『도화견문지(圖畵見聞誌)』에 문인의 정신과 인격이 우월하고 그 정신이 그림에 반영되었다는 설명이 등장했습니다. 북송대에는 소식(蘇軾, 1037~1101), 미불(米芾, 1051~1107), 이공린(李公麟, 1049~1106), 황정견(黃庭堅, 1045~1105), 문동(文同, 1018~1079) 등 사대부화 운동을 전개했던 인사들에 의해 사대부들의 회화 활동을 차별화하려는 의식과 실천이 이루어졌습니다. 소식은 문인화라는 용어가 등장하기 전에 '사인화(士人畵)'라는 용어를 처음으로 사용하기도 했지요.[10] 몽골족 치하에 있었던 원대(元代)에는 황공망(黃公望, 1269~1354), 오진(吳鎭, 1280~1354), 예찬(倪瓚, 1301~1374), 왕몽(王蒙, 1308~1385) 등 원 사대가에 의해 재

8 중국 문인에 대한 정의는 武田光一, 앞의 책, 3쪽 참조.
9 Susan Bush, 앞의 책, 3쪽; 蕭燕翼, 「論文人畵的歷史必然性」, 『孕雲』 34期 (1992. 3), 5-13쪽 (한정희, 앞의 논문, 263쪽 주6 재인용).
10 한정희, 앞의 논문, 259쪽 참조.

야의 문인이 행하는 예술인 문인화로서의 성격이 공고해졌습니다. 그러다가 명대의 심주(沈周, 1427~1509), 문징명(文徵明, 1470~1559) 등 오파(吳派) 문인들에 의해 문인화의 개념과 역할이 한층 구체화되었습니다.

명대 말에는 동기창과 막시룡, 진계유(陳繼儒, 1558~1639) 등 화정파(華亭派) 문인들에 의해 남북종론(南北宗論)이 정립되었습니다.[11] 이때 "만 권의 책을 읽고 만 리의 길을 간다〔讀萬卷書 行萬里路〕."고 하는 내면 수양을 기반으로 한 문인화의 특징이 강조되었지요. 남북종론에 따르면, 문인화란 첫 번째, 내면 정신을 중시하고, 두 번째, 전통을 중시하는 복고주의를 지향하며, 세 번째, 시서화(詩書畵) 삼절(三絕)의 이상을 추구하는 특징을 지닌 것이었습니다. 이러한 개념과 이상을 중시한 중국의 문인화는 이후에 화단에서 정통적인 지위와 역할을 부여받으면서 화단 전반에 큰 영향력을 발휘하기 시작했습니다.

남북종론에서는 남종화를 곧 '문인지화(文人之畵)'라고 하여 남종화와 문인화를 동등하게 다루는 단초를 마련했지요. 남종화는 본래는 산수화의 양식을 남종과 북종으로 나눈 것에서 기원한 개념과 용어입니다. 하지만 결과적으로 중국의 후대 화단에서 문인화가가 구사한 그림으로 통용되었고, 남종화풍은 곧 문인화의 대표적인 양식으로 받아들여졌습니다. 그리고 그림을 전업으로 하는 북종에 속한 화가들, 곧 궁중화가나 민간 직업화가들의 북종화보다 우월한,

.................

11 吉澤忠, "文人畵·南宗畵と日本南畵", 앞의 책, 97-103쪽. 남북종론과 남종화 등에 대해서는 많은 논의가 이루어졌다. 중국과 한국 남종화의 개념에 대해서는 안휘준, 「한국남종산수화의 변천」, 251-258쪽 참조.

예술적 이상을 담지한 그림으로 인식되고 높은 평가를 누렸습니다.

문인화의 개념에 대해서는 다양한 논의가 존재합니다. 위에서 이야기한 것과는 다소 차이가 있지만 또 다른 예를 들자면, 중국의 학자인 등고(滕固)는 문인화라는 용어가 크게 세 가지 의미를 내포한다고 정의했습니다. 첫째, 그림을 그리는 사람이 사대부이고 화공(畵工)이 아니라는 것입니다. 둘째, 사대부들이 여가 시간을 보내는 가운데 흥(興)을 담아낸 것이라는 점입니다. 셋째, 사대부들의 회화 양식은 직업화가와 차이가 있다는 것입니다. 이 가운데 첫 번째 관점은 화가와 그림의 위상을 다룬 것인데, 육조(六朝)시대나 당나라 때의 기록에 나타납니다. 두 번째 관점은 미학적인 이론과 관련된 것인데, 송대(宋代) 이후에 발전된 경향과 관련된 것입니다. 세 번째 관점은 양식에 관한 것인데, 명나라 말의 기록에 정의되어 있습니다.[12] 한편 좀 더 간단한 정의로는 문인화란 본래 중국의 문인이 여기로 자신들의 학식 또는 문기(文氣)를 표현한 그림을 의미한다는 것을 들 수 있습니다.[13]

2) 일본의 남화

일본에서는 에도시대 중기인 18세기 이후에 중국 회화에 대한 새로

12 滕固, 『唐宋畵史綱要』(香港: 宏圖出版社), 72-73쪽. 등고의 논의와 이에 대한 부가 설명은 Susan Bush, 앞의 책, 1쪽에도 인용되었다. 사인화, 사대부화, 문인화의 차이와 개념에 대한 또 다른 논의로는 高木森, 「第2節 由土人畵到文人畵」, 『中國繪畫思想史』(臺北: 三民書局, 2004), 209-226쪽 참조.

13 한정희, 앞의 논문, 260쪽 참조.

운 탐구 과정에서 중국 남종화에 대한 관심이 높아졌습니다.[14] 남종화를 화단에 도입하고 발전시킨 기온 난카이(祇園南海, 1676~1751), 야나기사와 기엔(柳澤淇園, 1704~1758), 핫토리 난카쿠(服部南郭, 1683~1759), 이케노 다이가(池大雅, 1723~1776), 요사 부손(與謝蕪村, 1716~1784), 우라카미 교쿠도(浦上玉堂, 1745~1820) 등은 무사 계층이나 상인, 농민 계층의 인사들이었습니다. 중국에서 유래된 정통적인 의미의 문인들은 아니었지요. 일본의 경우에는 중국이나 한국과 달리 무사 계층이 지배계급이었어요. 유학적인 소양을 가진 지식인이 개별적으로 존재했다고 하더라도 이들이 문인 계층으로 존재한 것은 아니었습니다.[15] 또한 중국의 문인화와 남종화에 관심을 가진 사람들 중에는 직업화가로 활약한 경우도 적지 않았습니다.

일본 화가들이 남종화를 접한 것은 원 사대가의 작품 등과 같은 기준적인 작례들을 통해서가 아니었습니다. 나가사키(長崎)에 왔던 청나라의 여기화가나 이류 화가의 작품 등을 통해서 또는 『팔종화보(八種畵譜)』나 『개자원화전(芥子園畵傳)』 같은 화보를 통해서였습니다. 따라서 특히 초기에 그들이 획득했던 남종화의 개념은 부정확한 것이었지요. 그리고 문인화라는 용어에 대해서도 혼동이 있었습니다. 그들은 남종화뿐만 아니라 때로는 북종화와 서양화, 간가, 야마토에 등을 배우면서 일본적인 문인화를 독자적인 방향으로 형성시키고 발전시켰습니다. 결과적으로 중국의 남종화와 문인화와는 일정한 차이가 나타났습니다.[16]

..................

14 주5의 저술 참조.
15 吉澤忠, "中國の文人と日本の文人", 「日本の文人畵」, 米澤嘉圃·吉澤忠 共著, 『文人畵』 日本の美術23(東京: 平汎社, 1966), 13-14쪽 참조.
16 辻惟雄, 「第10章 江戸時代」, 山根有三 監修, 『日本美術史』(東京: 美術出版社, 1989 5판,

일본에서는 중국 남종화와 문인화의 영향을 수용한 회화를 현재 남화(일본어 발음: 난가) 또는 일본 문인화(일본어 발음: 니혼 분진가)라고 부르고 있습니다. 에도시대에는 중국 회화의 영향을 받은 회화를 가라에(唐繪) 또는 간가라고 불렀지요. 남종이라는 용어도 사용했지만, 19세기 말부터 별도의 명칭인 남화 또는 일본 문인화로 부르기 시작했습니다. 현재까지도 이러한 용어가 자주 사용되고 있지요.[17] 그 이면에는 에도시대에 제작되고 유통된 남화 또는 일본 문인화가 중국 본래의 문인화와 다른 배경에서 형성되었고 결과적으로 많은 차이가 있어서 차별화해야 한다는 의식이 작용했습니다.

................

1977 초판), 405쪽; Stephen Addis, *Japanese Quest for a New Vision*(Spencer Museum of Art, 1986) 참조.

17 吉澤忠, 『日本南畵論攷』, 43쪽; 주5의 저술 참조.

2

조선 후기에 사용된 선비그림, 유화라는 용어

1) 조선의 선비와 선비그림

조선은 유학을 사상적, 문화적 기반으로 하여 성립되고 운영되었습니다. 또한 조선시대의 지배계층은 유학을 공부한 선비들로 구성되었지요. 선비란 '어질고 지식이 있는 사람'이라는 의미의 순 우리말입니다. 한자로 유, 사, 사인, 사군자(士君子), 사림, 유자, 유학자라고 했습니다.[1] 조선시대에는 문인이라는 용어가 사용되기도 했습니다. 하지만 이덕무(李德懋, 1741~1793)가 "문인은 얻기 쉬우나 유자는 얻기 어려우니, 이는 백 사람의 문인이 한 사람의 선비 역할을 감당할 수 없기 때문이다. 그러므로 육경 중 한 가지 경서에 능통하고 육예 중 한 가지 예를 전공한 사람을 선비, 유라고 한다."라고 지적

[1] 선비의 개념과 한자 명칭 등에 대해서는 I장 1절 주1의 저술 참조.

한 것처럼, 문인은 선비, 유자에 비해 지식인으로서의 능력이 떨어지는 것으로 인식되었습니다.[2] 따라서 조선시대에 선비, 유는 존경받는 지식인의 전형으로 여겨졌습니다. 또한 조선시대의 선비 계층은 독특한 가치관과 사상, 행동 양식을 보여 주는 집단으로 인정되었습니다.

조선시대에 회화는 유학적 본말론의 영향으로 말기로 천시되었습니다. 그러나 이러한 사회적 인식에도 불구하고 회화를 즐기는 선비와 선비화가들이 존재했지요. 조선시대의 선비들은 학문을 하는 여가에 시서화 또는 육예를 연마했습니다.[3] 특히 일인일기〔一人一技(一藝)〕 사상의 영향으로 사서삼경 가운데 하나의 경전에 전문적인 식견을 가지거나 육예 가운데 하나에 능통한 사람을 선비, 유로 보았습니다.[4] 이와 같은 배경에서 선비와 선비화가들은 본말론의 한계를 극복할 수 있었지요. 또한 회화를 제작, 감상, 품평하는 행위는 성정을 기르고 내면을 함양한다는 명분, 곧 회화를 통해 뜻을 깃들인다는 우의(寓意)라는 명분 아래 존속되었습니다. 따라서 선비화가들의 그림에는 장식적인 요소보다는 의미와 상징성을 중시하는 여기적(餘技的)이고 묵희적(墨戲的)인 특징이 나타났습니다.

조선시대 초에는 공리적(公利的) 예술로서 국가에 기여한다는 예술관이 형성되었습니다. 회화도 그러한 사조에 힘입어 관학(官學)예술의 한 종류로 존재했지요.[5] 이러한 관학예술의 기수가 되

2 이덕무, 「編書雜稿1 宋史筌儒林傳論」, 『靑莊館全書』 권21 (이장희, 앞의 책, 5쪽에서 재인용).
3 이동주, 『韓國繪畫史論』 (열화당, 1987), 29~31쪽 참조.
4 회화에 있어서의 일기론(一技論)에 대해서는 이동주, 앞의 책, 115, 117쪽 참조.
5 조선 초기 회화의 사상적 기반에 대해서는 홍선표, 「朝鮮 初期 繪畵의 思想的 기반」,

었던 인물들 가운데 안평대군(安平大君, 1418~1453), 강희안(姜希顔, 1417~1464), 강희맹(姜希孟, 1424~1483), 서거정(徐居正, 1420~1488) 은 대표적인 사대부들입니다. 이들은 당대 회화의 다양한 면모를 후원, 품평, 기록하면서 조선 초기 회화의 성격과 특징, 화풍을 형성 하는 데 기여했습니다. 이들 이외에도 이암(李巖, 1499~미상), 신사 임당(申師任堂, 1504~1551), 신잠(申潛, 1491~1554) 같은 지식인 화가 들도 활약했습니다. 이들은 사대부 계층에 속한 인사들인데, 이들의 회화는 일반 직업화가들과 적지 않은 차이를 드러냈습니다.[6]

　　조선 초에도 고려시대에 이어서 송원(宋元) 양식의 이곽파(李郭 派) 화풍이 큰 영향을 미치고 있었고, 중국에서 궁정화풍으로 정립 된 새로운 절파(浙派) 화풍도 일부 유입되었습니다. 이곽파 화풍이 나 절파 화풍은 모두 중국에서 직업화가들이 구사한 화풍입니다. 조선 초기에 안견 등의 직업화가뿐만 아니라 이암이나 신사임당 등 선비화가들이 이러한 직업화가적인 화풍도 구사했지요. 또한 북송 대 사대부화 운동의 결과로 나타난 미가(米家) 화풍도 일부 수용되 었습니다. 하지만 이 또한 선비화가뿐만 아니라 직업화가들도 구사 하고 있어서 선비화가의 고유한 화풍으로서의 성격을 유지한 것은 아니었습니다. 이에 반해 원대의 문인화가와 문인화, 명대의 문인화 와 관련된 관심이나 화풍의 수용은 거의 확인되지 않습니다. 15, 16 세기까지는 중국과의 교섭이 주로 공식적인 통로를 통해 유지되었 습니다. 이것은 곧 중국과의 회화 교섭이 북경을 중심으로 한 북방

....................

『朝鮮時代 繪畫史論』(문예출판사, 2004), 192-215쪽 참조.

6　조선 초기 선비화가의 회화에 대해서는 안휘준, 『한국회화사』, 127-148쪽 참조.

지역에 한정되었다는 것을 의미하지요.[7] 따라서 중국의 강남 지역에서 성립되고 확산되었던 문인화와 문인화풍에 대한 정보는 극히 제한되었습니다. 그 결과로 중국 문인화의 개념과 화풍의 조선 유입이 지체되었던 것입니다.

이와 같은 상황은 임진왜란 전후, 특히 17세기에 들어오면서 변화되기 시작했습니다. 이 시기에 특히 절강성 출신의 중국인들을 통해서 새로운 회화 정보와 매체가 유입되었습니다. 그리고 중국의 문인화가들, 오파 화가인 문징명과 화정파의 동기창 등에 대한 정보와 서화의 유입도 시작되었지요. 특히 조선에 사신으로 왔던 시서화 삼절의 주지번(朱之蕃, ?~1624)은 《천고최성첩(千古最盛帖)》 같은 명대 문인화파인 오파계 화풍과 화의(畵意)를 보여 주는 화첩을 가지고 왔습니다. 조선인들도 중국 사행을 통해 『고씨화보(顧氏畵譜)』, 『당시화보(唐詩畵譜)』, 『삼재도회(三才圖會)』, 『서호지(西湖誌)』, 『해내기관(海內奇觀)』 같은 각종 도해가 실린 출판물을 입수했습니다.[8] 이러한 매체들을 통해서 남종화와 문인화에 대한 정보와 경험이 축적되기 시작했지요. 하지만 그림에 있어서는 소극적으로 남종화의 영향이 수용되었을 뿐이었습니다. 전반적인 산수화단의 흐름에서 이곽파 화풍이나 절파 화풍 등 북종화풍이 주류를 장악하는 현상이 일어났습니다.[9] 따라서 17세기까지 조선의 화단에서는 중국

..................

7 조선 초기의 대중 회화 교섭에 대해서는 안휘준, 「조선 전반기 미술의 대외교섭」, 『조선 전반기 미술의 대외교섭』(예경, 2006), 15-26쪽; 한정희, 「조선 전반기의 대중 회화교섭」, 『조선 전반기 미술의 대외교섭』, 39-78쪽 참조.

8 한정희, 「조선 전반기의 대중 회화교섭」, 49-51쪽 참조.

9 연구자에 따라 약간의 편차가 있지만, 조선 중기는 대개 16세기 후반에서 17세기 말경까지로 보는 것이 일반적인 견해이다. 이 시기의 회화에 대해서는 안휘준, 『한

적인 의미의 문인화나 남종화가 충분하게 수용되거나 시도되지 못했습니다. 특히 산수화와 관련해서는 선비화가보다는 김명국(金明國, 1600~?)과 이징(李澄, 1581~?), 이정(李楨, 1578~1607) 등 뛰어난 직업화가들이 주로 활약하면서 북종화에 머물렀습니다.

2) 조선 후기에 사용된 선비그림, 유화라는 용어와 의미

조선 후기인 18세기 이후에 선비화가들은 유학적인 본말론과 완물상지론의 영향을 극복하면서 회화 분야에서 적극적으로 활동했습니다.[10] 이러한 배경에서 사회적으로도 선비화가에 대한 기록과 논의가 많아졌지요. 선비화가와 선비화가가 그린 그림을 유화라는 용어로 불렀던 것이 공사(公私) 기록을 통해서 확인됩니다. 『조선왕조실록(朝鮮王朝實錄)』과 『승정원일기(承政院日記)』 같은 공적인 기록에서 선비화가와 선비그림을 유화라고 했습니다. 그리고 여러 화론(畵論)이나 화사(畵史), 화평(畵評)을 기록한 문헌에서도 동일한 명칭을 사용했습니다. 이 시기에는 예를 들어 임금의 영정을 부르기 위한 공적인 용어에 대한 논의가 진행되어 어진(御眞)이라는 새로운 용어를 만들어 사용하기 시작했습니다. 회화와 관련된 의미 있는 변화

국회화사』, 159-210쪽; 이동주, 앞의 책, 89-122쪽 참조.
10 여기에서 조선 후기는 18세기를 중심으로 하려고 한다. 18세기경 조선 후기 회화의 사상, 문화적 배경에 대해서는 안휘준, 앞의 책, 211-212쪽; 홍선표, 「조선 후기 회화의 창작태도와 표현방법론」, 앞의 책, 255-276쪽; 이태호, 『조선 후기 회화의 사실정신』(학고재, 1996), 12-30쪽 참조.

가 있었지요.[11] 조선 후기에는 중국의 문인화와 남종화에 대한 관심이 높아졌습니다. 원대의 예찬과 황공망, 명대의 심주, 문징명, 동기창 같은 중국의 문인화와 남종화의 대가들을 모방하거나 논의하는 일들이 일어났지요.[12] 하지만 조선의 선비화가를 문인화가로 부르거나 그들이 그린 그림을 문인화라고 한 기록은 아직까지 확인하지 못했습니다.

18세기 이후에 선비화가와 선비그림에 관련된 용어를 주요한 사례를 통해서 살펴보겠습니다. 먼저 18세기 초에 자신이 소장한 작품들에 대해서 「화평(畵評)」을 쓴 윤두서의 경우, 선비화가를 사림으로, 화원을 원화(院畵) 또는 원가(院家)로 부르면서 선비화가와 직업화가를 구분했습니다.[13] 윤두서는 15세기의 선비화가 강희안을 사림의 묵희(墨戲)라고 했습니다. 그리고 17세기의 대표적인 화원 가운데 한 사람인 이징을 거론하면서 흉중일기(胸中逸氣)가 전혀 없어서 다만 원가일 뿐이라고 비판했습니다.[14] 또한 숙종대 사대부

..............

11 어진과 관련된 용어에 대해서는 조선미, 『한국의 초상화』(돌베개, 2009), 19쪽 참조.
12 조선 후기 18세기 회화의 대중 교섭과 양상에 대한 전반적인 논의로는 한정희, 「朝鮮 後期 繪畫에 미친 中國의 영향」, 『미술사학연구』 206호(1995), 67-97쪽; 최경원, 「朝鮮後期 對淸繪畫交流와 淸 繪畫樣式의 수용」(홍익대학교 대학원 석사학위논문, 1996); 진준현, 「仁祖·肅宗年間의 對中國 繪畫交涉」, 『講座美術史』(1999), 149-179쪽; 박은순, 「朝鮮 後半期 對中 繪畫交涉의 조건과 양상, 그리고 성과」, 『조선 후반기 미술의 대외교섭』(예경, 2007), 9-58쪽 참조.
13 「화평」은 그간 윤두서가 쓴 화론이라고 알려져 왔지만, 강연자는 이 글이 윤두서가 1713년 한양에서 해남으로 이사를 한 뒤 자신의 소장품을 다시 정리하면서 기록하고 평한 것으로 보고 있다. 박은순, 『공재 윤두서: 조선후기 선비그림의 선구자』, 86-88쪽 참조.
14 "仁齋 姜氏 冷冷若松下風 足稱士林墨戲 (…) 李澄 (…) 而惜胸重無一片奇氣 未免墮入於院家耳", 윤두서, 「畵評」, 『記拙』(전라남도 해남 종가 소장본) 참조.

인 김진규(金鎭圭, 1658~1716)에 대해서는 그림 품격〔畵品〕이 높다고 칭찬하면서 선비화가, 유화 가운데 제일이라고 평했습니다. 윤두서가 기록한 김진규에 대한 견해와 유화라는 용어는 이긍익(李肯翊, 1736~1806)의 『연려실기술(燃藜室記述)』에도 인용되었습니다. 이렇게 보면 18세기 초부터 사용된 유화라는 용어가 18세기 후반에도 사용되었음을 알 수 있습니다.[15]

또한 선비화가, 유화라는 용어가 『조선왕조실록』과 『승정원일기』 등에서 공적으로 사용된 여러 기록을 확인할 수 있습니다. 1748년(영조 24) 1월 17일의 어진과 관련된 논의를 기록한 『승정원일기』에 "우량이 이르기를 '화원으로는 장경주가, 선비화가, 유화로는 조영석이 가장 마땅하다'고 했다〔羽良曰 畵員則敬周 儒畵則趙榮祏爲最宜〕."라는 기사가 있습니다.[16] 1748년(영조24) 1월 23일의 『영조실록(英祖實錄)』에는 "도감에서 조영석을 낭청으로 계하하니, 임금이 말하기를 '구차스럽다' 하고, 낭청을 체차시킨 다음 유화로 입시하게 했다〔都監以趙榮祏郎廳啓下 上曰 苟且矣 郎廳遞差 以儒畵入侍〕."라는 기사가 있습니다.[17] 같은 날 동일한 상황을 기록한 『승정원일기』에서도 역시 같은 용어를 사용하고 있지요. 『조선왕조실록』이나 『승정원일기』에 사용된 유화라는 용어는 "선비 중 화법을 잘하는 사람이 있다〔士人中 有善於畵法者〕."라거나 "백관 양반 중 그림을 잘 이

15 이긍익, 『연려실기술』 별집 제14권 문예전고 화가 편 참조.

16 『承政院日記』 第1025冊 英祖 24年 1月 17日 壬寅〔진홍섭, 『韓國美術資料集成』 6(일지사, 1998), 456쪽에서 재인용〕.

17 『英祖實錄』 卷67 英祖 24年 戊辰(1748) 1月 23日 戊申. 같은 내용의 기사가 『承政院日記』 第1025冊 英祖 23年 1月 23日 戊申 條에도 실려 있다. "事體重大 郎廳遞差 以儒畵入侍可也"(진홍섭, 앞의 책, 457쪽에서 재인용).

해하는 사람이 있다[百官班行中 能有解畵者也].", "사대부 사이에도 혹은 그림을 잘 그리는 사람이 있다[土夫間亦或有工畵者]."라는 용례로 보자면 그림을 잘 그리는 사인, 사대부, 양반 등을 가리키는 의미로 사용되었음을 알 수 있습니다.[18]

18세기 후반에 이규상(李奎象, 1727~1799)은 "대개 화가는 두 파로 나누어지는데, 하나는 속칭 원법(院法)이라 일컫는 것으로 화원의 화법이다. 다른 하나는 유법(儒法)으로 신운(神韻)을 위주로 하며 필획의 세련을 돌보지 않는다. 원화의 그림 이외에는 대체로 유화에 속한다. 원화의 폐단은 신채가 빠져서 진흙으로 만든 모형같이 되는 것이고, 유화의 폐단은 모호하고 어지러워 간혹 먹돼지[墨猪] 칠까마귀[塗鴉]같이 되는 것이다. 조영석의 그림은 원법을 가져다가 유화의 정채를 펼쳐 냈다."라고 하면서 화가를 유화와 원화 양파로 구분해 서술했습니다.[19] 이규상은 유화라는 용어를 사용하면서 "신운을 위주로 하고 필획의 세련을 돌보지 않는다."라고 했고, 때로는 "모호하고 어지럽다."라고 하면서 그 특징을 정의했습니다. 이러한 정의는 사의성(寫意性)과 고졸(古拙)함을 강조하던 유화의 특징을 지적한 것이지요. 당시의 선비그림에 대한 인식을 전해 주었다는 점에서 중요한 의미가 있습니다. 그는 화원의 화법을 원법이라고 했고, 선비의 그림과 화원의 그림을 유화와 원화로 불렀습니다. 이규상의 기록은 유화라는 용어가 선비그림을 의미하고 그가

..................

18　『承政院日記』第797冊 英祖 11年 3月 25日 乙未(1735)(진홍섭, 앞의 책, 403쪽);『承政院日記』第805冊 英祖 11年 7月 28日 乙丑(1735)(진홍섭, 앞의 책, 400쪽);『承政院日記』第797冊 英祖 11年 3月25日 乙未(1735)(진홍섭, 앞의 책, 399쪽) 참조.

19　이규상, 민족문학사연구소 한문분과 역,『18세기 조선인물지 幷世才彦錄』(창작과비평사, 1997), 144쪽 참조.

유화에 독특한 화풍과 기법이 있음을 의식하고 있었음을 알려 준다
는 점에서 의의가 있지요.

이규상과 같은 시기에 활동한 대수장가인 석농(石農) 김광국(金
光國, 1727~1797)은 자신의 수장품을 총체적으로 기록한 『석농화원
(石農畵苑)』을 남겼습니다.[20] 최근에 발견된 필사본 『석농화원』에서
김광국은 "세상에서 일컫기를 우리나라의 유화는 겸재(謙齋)[정선]
와 현재(玄齋)[심사정]가 으뜸이고 원화는 남리(南里)[김두량]가 제
일이라고 하니 참으로 옳은 말이다."라고 평했습니다.[21] 여기서 유
화와 원화는 이규상이 정의하고 사용한 것과 유사한 맥락으로 사용
되었습니다. 또한 김광국은 "그림을 논평하는 자들이 화원화가의
그림, 원화는 보잘것없다고 하는데, 참으로 맞는 말이다. 다만 이 말
을 백 년(숙종조) 이전의 그림에 대해 평한다면 옳다고 하겠지만, 이
후의 그림들도 그렇다고 한다면 억울할 것이다. 김응환(金應煥)도
화원에 속한 사람이지만, 이 그림을 보면 붓놀림과 먹의 운용이 어
찌 남종화의 고수보다 못하다고 하겠는가?"라고 하면서 남종화와
원화를 비교했는데, 18세기에는 그 차이가 적어졌다고 했지요.[22] 김
광국의 이러한 견해는 특히 남종화를 구사한 화원의 그림에 대한
칭찬으로 여겨집니다. 김광국은 남종과 북종이라는 개념과 용어를
자주 사용하면서 화평에 적용했고 남종을 중시하는 일관된 태도를
견지했습니다. 하지만 남종화가 곧 유화를 의미하는 것은 아니었음
을 『석농화원』 가운데 선비화가의 그림을 논한 여러 화평을 통해서

20 이 중요한 자료는 최근에 발견되어 유홍준과 김채식에 의하여 번역, 출판되었다.
 김광국 편저, 유홍준·김채식 역, 『김광국의 석농화원』(눌와, 2015) 참조.
21 김광국 편저, 앞의 책, 129쪽 참조.
22 김광국 편저, 앞의 책, 190쪽 참조.

확인할 수 있습니다.[23]

　이규상 역시 조영석(趙榮祏, 1686~1761)을 평하면서 "원법을 가져다가 유화의 정채를 펼쳐 냈다."라고 했습니다. 이것은 선비화가의 경우에도 유법과 원법이 때로는 동시에 구사되기도 했다는 것을 시사합니다. 유법이 반드시 남종을 의미하는 것은 아니라는 점도 더불어서요. 하지만 이러한 문제들과는 별개로 18세기 후반에 유화와 원화, 유법과 원법의 개념과 용어가 대표적인 화론서와 화평에 실제로 사용된 것을 확인할 수 있습니다. 한편 19세기에 추사(秋史) 김정희(金正喜, 1786~1856)는 선비화가의 그림을 사부화(士夫畵)라고 했습니다.[24] 중국 회화를 잘 알고 있었던 김정희가 조선 선비의 그림을 문인화라고 하지 않고 중국에서 이전부터 사용했던 사부화라고 한 것도 주목할 만합니다.

　지금까지 조선시대, 특히 18세기 이후에 조선의 선비화가가 그린 그림과 선비화가를 유화라고 부른 것을 확인했습니다. 유화라는 용어가 18세기 이전에 사용된 사례는 현재까지는 확인하지 못했습니다. 따라서 유화는 선비화가들의 활약이 두드러졌던 18세기에 들어와서 통용된 개념이자 용어일 것으로 추정할 수 있습니다. 숙종 연간에 어진의 제작이 활성화되면서 임금의 용안을 그린 그림을 '어진'으로 부르자고 합의했던 것처럼, 선비화가들의 회화 관련 활동이 적극적으로 활성화된 18세기에 들어와서 등장한 용어라고 보아야 할 것입니다.

................

23　김광국은 남종과 북종이라는 용어와 개념을 자주 사용했다. 김광국 편저, 앞의 책 참조.

24　김원룡, 『한국미술사연구』(1987, 일지사), 453쪽(본래 원고는 「조선조의 화원」, 『향토서울』, 1961. 5) 참조.

이러한 용어가 그 이전의 선비화가들의 그림이나 선비화가를 지칭하는 용어로 타당한 것인지의 여부는 앞으로 좀 더 논의되어야 할 것입니다. 하지만 조선시대 후기에 선비화가와 선비그림을 유화라고 한 것을 여러 사례를 통해서 살펴보았습니다. 중국의 문인화와 남종화를 잘 알게 된 18세기 이후에 중국에서 유래된 문인화와 문인화가라는 용어보다 조선에서 만들어진 유화라는 용어를 사용한 것은 중국과 조선의 회화가 서로 다른 사회적, 문화적 배경에 따라 형성된 산물이었음을 의식했다는 것을 시사해 줍니다.

3

근현대 한국 회화사 중 문인화라는 용어: 비판적 고찰

이제 1910년 이후와 1945년 이후로 시기를 크게 나누어 근대기에 저술된 자료와 문헌 속에 나타난 선비그림과 선비화가를 가리키는 용어에 대한 용례를 찾아 살펴보려고 합니다. 그 과정에서 이전과 달리 문인화라는 용어가 사용되기 시작한 배경과 원인 등을 돌아보고, 주요한 저술과 자료들을 연대순으로 정리하면서 문인화라는 용어가 유화라는 용어를 대체하는 과정을 살펴볼 것입니다.

먼저 1920년대와 1930년대에 출판된 한국 회화 관련 출판물에서는 문인화라는 용어를 적극적으로 사용하지 않았습니다. 1928년에 출판된 오세창(吳世昌)의 『근역서화징(槿域書畵徵)』, 1932년에 출판된 세키노 다다시의 『조선미술사(朝鮮美術史)』, 1930년대 고유섭(高裕燮)의 조선 회화 관련 저술에서는 문인화라는 용어보다는 사인, 유화라는 용어가 자주 사용되었습니다. 고유섭의 경우에는 문인화와 남화를 원화에 대비되는 용어로 사용했고 '조선화(朝鮮畵)'라

는 용어도 사용했습니다.

　일제강점기의 대표적인 관학자인 세키노 다다시는 식민사관을 토대로 해서 조선 회화를 정리했지만 문인이나 문인화, 문인화가라는 용어를 사용하지는 않았습니다. 대신 선비를 가리킬 때는 사인, 유류(儒類), 명유(名儒)라고 했습니다. 남종화라는 용어는 중국 청대(淸代)의 회화를 거론하면서 사용했을 뿐 일본에서 유래된 남화와 북화라는 용어도 거의 사용하지 않았지요.[1] 그는 "후기에는 청의 영향으로 남종화가 화단을 점령했다. (…) 사인들의 취미를 살리고 풍취를 자랑할 여유가 없었다. (…) 회화는 유류(선비 부류)의 취미로 전락했는데, 이는 쇠퇴한 국력과 부진이 낳은 당연한 결과이다."[2] "영·정조 시기에는 문화 부흥과 더불어 거장 명가가 배출되었다. (…) 그중 가장 유명한 사람은 정선, 조영석, 심사정으로 세칭 사인명화(士人名畵) 삼재(三齋)이다."[3]라고 해서 선비와 선비화가 관련 서술에서 왜곡된 시각을 드러냈지만, 용어상으로는 조선의 선비와 선비들이 그린 그림을 문인이나 문인화라고 하지 않았습니다.

　고유섭은 한국 미술사의 다방면에 선구적인 업적을 내놓았지만 상대적으로 회화 관련 서술은 적은 편입니다. 그는 "회화미술로서는 원화파(院畵派)로 볼 수 있는 도화서의 전업화가 일파(一派)와 남화의 일파로 볼 수 있는 문인화 일파를 들 수 있다. (…) 도분시채(塗粉施彩)는 화공의 천업이라고 냉대하던 이조의 인사(人士)들은 다른 한편으로는 중국의 영향으로 남화를 여기로 작난함을 귀중히 알아 기명

...............

1　　세키노 다다시 저, 심우성 역, 「조선회화」, 『조선미술사』(동문선, 2003) 참조.
2　　세키노 다다시, 앞의 책, 316쪽 참조.
3　　세키노 다다시, 앞의 책, 329쪽 참조.

절지를 그리고, 사군자, 산수를 그렸다. 강희안 같은 전문화가 이상의 필력을 가진 화가도 있으나 대개는 일기일능(一技一能)으로 편협하다.”라고 하면서 회화미술을 원화파와 이와 대비되는 남화파 또는 문인화파로 구분했습니다.⁴ 또 안견에 대해서 논하면서 중국 문인화의 영향이 조선 초에 수용되지 못했다고 했으며, 조선 초의 안견에 의한 북송북종화법이 조선화라고 불린다고 했지요.⁵ 고유섭은 원화와 남화, 문인화, 조선화 등을 혼용하고 있어서 개념이나 용어를 엄밀하게 정의하고 사용하지 않은 것으로 보입니다.

1930년대와 1940년대의 미술 비평계의 주요한 인물로 활약한 윤희순(尹喜淳)과 김용준(金瑢俊)은 1945년 이후에 조선 미술에 관한 개설서를 저술하는 등 한국 미술사의 기초를 형성하는 데 기여했습니다.⁶ 개설서이지만 그 안에서 한국 회화에 대해 서술한 김용준과 윤희순의 경우에는 용어의 사용에서 차이를 드러냅니다. 윤희순은 문인화, 남종화, 남화, 북화라는 용어를 번갈아 사용하면서 용어와 개념상의 혼란을 가중시켰습니다. 그는 1946년에 출판한 『조선미술사연구』 가운데 ‘이조회화’라는 장에서 문인화, 문인이라는 용어를 적극적으로 사용했습니다.⁷ 조선의 회화를 거론하

4 고유섭, 「이조의 미술공예」(1934년에 발표된 『동아일보』 지령 50호 기념논문 “내 자랑과 내보배”라는 원고의 일부), 『한국미술문화사논총』(통문관, 1996), 99-100쪽 참조.

5 고유섭, 『한국미술문화사논총』(『조선명인전』, 제1권, 조선일보사, 1939. 7), 277-278쪽 참조.

6 근대기 김용준, 윤희순의 미술이론과 비평에 대해서는 최열, 『한국근대미술비평사』 (열화당, 2001); 박은순, 「서화가 연구의 성과와 과제」, 『한국인물사연구』 창간호 (한국인물사연구소, 2004), 239-241쪽 참조.

7 윤희순, 『朝鮮美術史硏究』(동문선, 1946 초판, 1994 재판) 참조.

면서 남화, 북화, 남종화 등도 혼용하고 있지만, 동시에 "문인화의 별명을 유화라고 한 것은 이조 문인의 발명일 것이다."[8]라고 하면서 조선시대에 '유화'라는 용어를 사용한 것을 특기했지요. 그는 "남종화풍은 숙종조부터 발현되었다. (…) 『개자원화전』, 『패문재서화보(佩文齋書畫譜)』가 발간되고 사왕오운(四王吳惲)의 청조남화가(淸朝南畫家)의 활약으로 청조에 남화가 진흥되었고 (…) 이조 숙종, 영조, 정조대에 부흥 기운을 타고 남화의 명수가 배출되었다."라고 하면서 중국의 문인화도, 조선의 선비그림도 일본에서 사용되던 용어인 남화라고 부르는 등 용어에 대해 엄밀한 개념과 의미를 구분하지 않은 채 사용했습니다.[9] 일제시대를 거치면서 일본 미술사와 회화사의 영향이 한국에 수용되었음을 시사해 주는 대목입니다.[10]

김용준은 1949년에 출판된 『조선미술대요(朝鮮美術大要)』에서 조선시대의 회화를 도화서 화풍인 원체파와 남종문인화 경향의 두

........

8 윤희순, 앞의 책, 125쪽 참조.

9 윤희순, 앞의 책, 129쪽. 개념과 용어의 혼란은 이 책 전반에 나타나고 있다. "이조의 회화는 도화서의 원체화와 문인수묵화의 2대 潮流로 볼 수 있다. 초엽의 문인화는 强勁한 用筆과 巨倉한 丘壑之氣를 보여 주었으나, 동기창의 상남폄북론 이후 숙종조를 고비로 원말사대가의 柔和한 필법으로 변화 (…) 중엽 이후 남화 진흥으로 원화 압도 (…) 文氣 숭상은 화가의 자랑이 되었다.", 윤희순, 앞의 책, 131쪽; "문기 숭상의 원인은 문인화의 대두에 의한 것이지만, 유교의 숭문사상과도 관련이 있다. (…)", 윤희순, 앞의 책, 134-135쪽 참조.

10 근대기 화단의 비평계와 이론계에서는 동양화, 남화, 문인화라는 용어를 엄밀한 정의 없이 혼용했는데, 이러한 개념상의 혼란은 이후 한국 회화사의 서술에 영향을 준 것으로 보인다. 근대기 미술 비평에서 김복진, 김용준, 고유섭, 심영섭, 이태준, 구본웅, 최근배, 윤희순, 안석주 등이 사용한 여러 용어의 사례에 대해서는 최열, 앞의 책, 43, 48, 51, 56, 60, 92, 108, 143쪽 참조.

화파로 나누어 설명했습니다.[11] 서문에서 자신이 미술사가가 아니어서 한계가 있음을 밝힌 것처럼, 그는 회화사와 관련된 용어와 개념에 대해서 엄밀한 의식을 드러내지 못했지요. 조선시대의 회화를 논의하면서 중국에서 유래된 용어인 남북종과 남종문인화, 일본에서 유래된 용어인 남화와 북화를 혼용했습니다. 하지만 선비화가를 지칭할 때는 사인화가, 양반화가라고 하면서도 문인화가라는 용어는 사용하지 않았습니다.[12]

고유섭, 윤희순, 김용준은 모두 직업화가 또는 도화서 화원들을 원화파, 원체파라고 하고, 이에 대비되는 화파를 문인화파, 남화파라고 했습니다. 조선시대의 윤두서와 이규상, 김광국의 사례에서 확인했듯이, 유법과 원법, 유화와 원화를 대비한 것에서 유래된 개념으로 보입니다. 하지만 용어상으로는 유화라고 하지 않고 일본에서 유래된 용어인 남화나 문인화라고 해서 이후 회화사의 서술에 영향을 주었습니다.

이후에 한국 회화와 관련된 집중적인 논의를 시도한 이동주(李東洲)는 양반, 사대부, 사인, 사대부 취향, 사인화, 사대부화가 등의 용어를 사용했습니다.[13] "양반 사대부의 중국 문인 취미", "중국식

..............

11 김용준, 「5. 繪畵의 南北宗과 書道」, 『韓國美術大要』(범우사, 1949 초판, 1993 재판), 212-256쪽 참조.

12 김용준은 근대기의 동양화를 남화와 일본화로 나누어 거론했는데, 이때 남화란 전통적인 문인화 또는 남종화를 기반으로 형성된 회화를 가리키는 용어로 보인다. 최열, 앞의 책, 143쪽 참조.

13 이동주, 앞의 책 참조. "양반들의 중국 문인 취미는 조선 왕조 전기의 성종기에 이미 나타났다.", "성종 곧 15세기 말 이래로 사대부 취향이 우세한 분야에는 바로 중국식의 유행과 문인 취미가 엿보이게 된다. 따라서 사대부 취미는 소위 문인 취향으로 중국의 풍조와 때로 연결되고 중국 측의 유행에 때로 활기를 얻게 된다.", "조

유행과 문인 취미"라고 서술하면서 문인이라는 용어를 중국과 관련된 부분에서 사용하는 등 이전과 달리 조선의 사인, 사대부 회화와 중국 문인, 문인화의 관계를 의식적으로 분리해서 설명하는 원칙을 드러냈습니다. 이동주가 김용준이나 윤희순에 비해 정확한 개념과 용어를 사용했다는 점에서 회화사에서 일보 진전한 것으로 평가할 수 있습니다.

이후에 한국 회화사를 집대성한 안휘준(安輝濬)은 "조선시대에는 문인화가와 화원들에 의해 회화가 가장 폭넓고 활발하게 전개되었다."[14]라고 하면서 선비화가 대신 문인화가라는 용어를 자주 사용했습니다. 특히 17세기까지는 사대부, 선비, 사인, 사인화가, 선비화가라는 용어를 주로 사용했지만,[15] "남종화풍이 조선 후기에 널리 그리고 깊게 유행되었던 사실은 이 시대의 여러 문인화가들의 작품은 물론 화원들의 그림에서도 역력히 볼 수 있다."라고 한 것처럼,[16] 18세기 이후의 중국 남종화의 전래를 거론하면부터서는 선비화가를 문인화가라고 했습니다. "남종화는 18세기 초엽부터 본격적으로 유행하게 되어 선비화가들과 화원들도 보편적으로 따르게 되었다. 이 시대에 활약한 대표적인 남종문인화가로는 이인상, 강세황, 신위

........

선 전기와 고려 때는 진채화가 본류, 조선 왕조에 오면 사대부, 문인 취미에 따른 수묵담채화가 주류", "화명이 높은 사대부화가들 존재. 강희안, 양팽손, 신잠, 이암 등", "조선 중기 一技로 이름을 얻은 士人畵가 많이 나왔다는 점" 등의 내용 참조.

14 안휘준, 『한국회화사』, 90쪽 참조.

15 "사대부, 선비, 사인"(129쪽), "사인화가"(127쪽), "선비화가"(128-129쪽), "강희안은 세종조의 유명한 선비화가"(135쪽), "남종문인화의 전래"(160쪽), "양송당 김제는 선비화가"(186쪽), "윤의립은 판서를 지낸 선비화가"(196쪽). 안휘준, 앞의 책(괄호 안의 숫자는 해당 내용이 실린 쪽수임) 참조.

16 안휘준, 앞의 책, 272쪽 참조.

를 들 수 있다."라고 하면서 중국 남종화의 영향을 수용한 선비화가를 문인화가 또는 남종문인화라고 부른 것이지요.[17]

안휘준은 용어해설에서 문인화를 정의하면서 "문인이나 사대부들이 여기로 그린 모든 그림을 말한다. 문인화는 종종 남종화와 같은 의미로 불리는데, 우리나라의 경우 문인화가들 중에는 직업적인 화가들의 화풍을 따라 그리는 경우도 있어서 문인화가 곧 남종화라고 정의를 내리기 어렵다."라고 했습니다.[18] 조선의 선비화가를 문인화가라고 하면서도 조선의 경우에 문인화와 남종화가 일치되는 것은 아니라고 하는 등 조선 문인화의 한국적인 특징도 지적했습니다.

이제까지 조선시대의 회화에 대해서 집중적인 논의를 한 근현대기의 대표적인 저술들을 중심으로 조선시대의 선비화가와 선비그림에 대해서 어떠한 용어와 개념이 사용되었는지 살펴보았습니다. 조선의 선비화가와 선비그림을 문인화가와 문인화 또는 남종문인화로 부른 것은 의외로 근대기로부터 시작된 현상이라는 것을 알 수 있었지요. 특히 근대 학문으로서의 미술사적 토대가 미약했던 시기에 중국 문인화와 일본 남화의 개념을 엄밀한 재고 없이 조선시대 회화에 적용하면서 서서히 정착된 것으로 판단됩니다. 또한 같은 시기에도 저자에 따라서는 사인화가, 사대부화가, 선비화가 등 조선시대에 사용했던 용어대로 서술하기도 했기 때문에 선비화가를 문인화가라고 한 것이 일반적이라고 하기는 어렵습니다. 하지만 아쉽게도 현재에 와서는 선비화가를 문인화가라고 부르는 일들이

...............

17 안휘준, 앞의 책, 268쪽 참조.
18 안휘준, 앞의 책, 322쪽 참조.

더욱 잦아지고 있어서 이에 대해 비판적인 재고가 필요하게 되었습니다.

이번 장에서는 조선 후기 즈음 유화라는 용어가 사용되었고, 그 의미는 선비로서 그림을 그린 선비화가를 가리키는 동시에 선비화가가 그린 그림을 지칭하기도 한 것을 고찰하였습니다. 조선시대의 선비그림을 의미하는 경우 유화라는 용어는 한편으로는 신분적인 배경을 시사하고, 한편으로는 선비화가가 그린 그림에 나타난 양식적인 특징과 관련되어 있는 등 다소 혼란스러운 요소가 있습니다. 이는 중국에서 동기창 등이 남북종론에서 제시한 남종화와 문인화란 용어가 때로는 계층적인 맥락에서, 때로는 양식적인 맥락에서 정리되어 개념상의 혼란이 있었던 것과 비슷한 상황인 것입니다. 그러나 궁중의 화원이나 직업화가의 그림과는 다르다는 의식과 양식을 지향한 그림인 것은 분명해 보입니다. 선비그림, 유화의 개념과 정의에 대해서는 앞으로 학계의 진전된 논의가 필요할 것입니다.

본 장에서는 우선 조선시대 회화의 중요한 국면을 차지하였던 양반과 사대부, 선비들에 의하여 제작, 향유된 그림을 지칭하는 용어로서 선비그림, 유화라는 용어가 존재하였던 사실을 공적, 사적 문헌기록을 통해 제시하였고, 이를 통해 조선시대의 선비그림이 중국의 문인화와 일본의 남화와 차별되는, 한국적인 회화로서의 정체성과 인식을 담보하고 있었음을 확인하였다는 점에 의의를 두려고 합니다.

II

화학(畵學)을 창시한
공재 윤두서

1

선비화가 윤두서의 생애와 서화[1]

공재 윤두서는 숙종 연간에 활동했던 선비이자 선비화가입니다. 남인의 대표적인 가문 가운데 하나인 해남 윤씨 집안의 종손인 동시에 〈자화상〉[도1]으로 잘 알려져 있듯이 뛰어난 선비화가로서 생전에 높은 명성을 누렸습니다. 하지만 윤두서는 그림을 많이 그리지도 않았고 주변 사람이 아니면 그림을 잘 주지도 않아서 그의 그림을 얻는 것이 매우 어려웠다고 합니다. 이와 같은 전언(傳言)과 그의 그림에 나타난 여기적인 특징 때문에 윤두서는 그림을 업으로 삼지 않고 오직 취미로만 즐긴, 조선의 전형적인 선비화가로 알려져 왔지요. 그래서 그가 남긴 회화적인 업적들은 선비의 취미생활에서 나온 비전문적인 성과로 치부되는 경향이 있었습니다.

...............

[1] II장 1절은 박은순, 『공재 윤두서: 조선후기 선비 그림의 선구자』(돌베개, 2010)의
 내용을 토대로 수정, 보완하여 작성되었다.

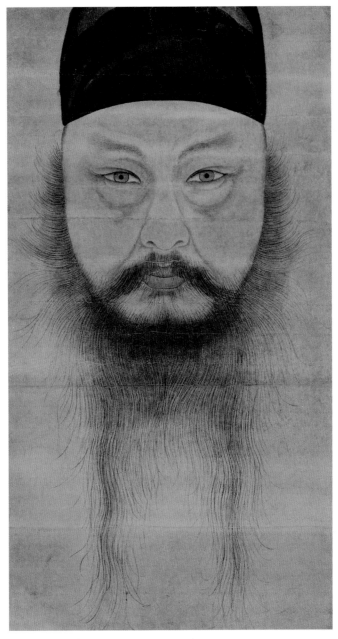

도1. 윤두서, 〈자화상〉, 국보 제240호, 종이에 담채, 38.5×20.5cm, 해남 윤씨 종가

하지만 윤두서는 이전의 선비화가들과는 차원이 다른 화가였습니다. 그는 학식이 높은 학자였을 뿐만 아니라 당쟁 때문에 과거를 접어야 했지만 국가와 사회에 대한 관심과 의지가 매우 높았던 사상가이기도 했습니다. 그가 남긴 회화예술은 단순한 취미의 산물이 아니라 자신의 학문과 사상을 축약해서 담은 시각적 성과물이었습니다. 윤두서로부터 조선 후기 선비화가의 역할과 위상, 성취가 달라졌지요. 그리고 윤두서와 같은 선비화가들의 적극적인 회화 인식과 회화 관련 업적이 쌓이면서 조선 후기 화단은 크게 변화하는 계기를 가질 수 있었습니다.

윤두서의 탁월하고 새로운 예술 속에는 그의 삶이 배어 있습니다. 때로는 작고 미세한 일상과 주변이, 때로는 세상을 뒤흔든 운명적인 사건이 삶의 행로를 결정하고 윤두서로 하여금 필연적으로 예술을 선택하도록 했습니다. 윤두서의 삶을 연대기적으로 정리하면서 그를 둘러싼 정치적, 사회적, 경제적, 문화적 삶의 조건이 그의 예술에 어떠한 영향을 주었는지를 탐색하고자 합니다. 그리고 선비이자 선비화가였던 윤두서의 예술이 가지는 의미와 성격, 구체적인 특징을 드러내고자 합니다.

공재 윤두서는 해남 윤씨 어초은공파(漁樵隱公派)의 19대 종손입니다. 윤두서가 종손이 되었을 당시 해남 윤씨 집안은 경제적, 정치적, 학문적, 예술적으로 창성한 가세를 가지고 있었지요. 이처럼 큰 영향력을 가진 집안의 종손으로 산다는 것은 과연 윤두서에게 어떤 의미가 있었을까요. 조선의 국부(國富)로 불리던 거대한 가산과 정치적, 사회적, 문화적, 경제적으로 탁월한 업적을 남긴 선조를 가진 집안의 종손 자리는 많은 사람들이 선망하던 멋진 삶을 보장한 것일까요.

윤두서는 많은 특권과 혜택을 누리며 살았을 수도 있습니다. 하지만 당쟁의 와중에서 대표적인 남인 집안의 하나인 해남 윤씨 집안을 대표하던 종손으로서의 운명은 다른 한편으로 윤두서가 자신의 뛰어난 재능과 학식, 신념을 발휘할 수 없었던 굴레가 되기도 했습니다. 증조부인 고산(孤山) 윤선도(尹善道, 1587~1671)는 선견지명을 가지고 여러 자손 가운데 그를 종손으로 선택했습니다. 윤두서는 남다른 자질과 강한 운명의 세를 타고났지만, 그가 살았던 시대와 그가 짊어져야만 했던 가문의 정치적, 사상적, 경제적 유산은 그가 깊은 뜻을 펼 수 없는 삶을 살도록 했습니다. 그는 당쟁 때문에 남인들이 수세에 몰리게 되면서 조선시대의 선비들이 가장 귀한 소망으로 여겼던 수신제가치국평천하(修身齊家治國平天下)의 대의를 현실 속에서 이룰 수 없었습니다. 그래서 은둔한 선비로서의 삶을 택했고, 학문과 서화를 통해 꿈을 이루고자 했지요. 이러한 배경에서 탄생한 윤두서의 그림에는 자신의 운명이 가진 한계를 직시하고 삶을 관조하면서 선비로서의 뜻을 실현하는 데 평생을 바친 한 선비화가의 신념과 의지가 담겨 있습니다.

II장에서는 윤두서의 생애와 행적, 주요한 기년작 등을 중심으로 작가의 삶과 내면세계, 구체적인 행적이 그림에 어떤 영향을 주었는지, 선비화가로서 그림에 대한 의식과 목표는 무엇이었는지, 새로운 의식과 목표를 구체화하기 위해서 어떤 방법론을 모색했는지 등의 문제에 관심을 두고자 합니다. 이를 위해서 자손이나 주변 인사들이 남긴 간접적인 기록보다는 윤두서 자신의 직접적인 언술과 구체적인 작품을 중심으로 그의 행적과 심상을 복원하려고 합니다. 윤두서가 남긴 유고와 그가 중심이 되었던 일상적인 사건을 기록한 사료들을 통해서 일상적인 삶의 장면, 내면세계, 삶의 환경이 변

화함에 따른 그의 변화를 미시적으로 고찰하고, 이를 통해 윤두서가 회화예술에 새로운 의미와 목표를 형성하고 담아내는 과정과 실상을 드러내게 될 것입니다. 이제까지 화가로서의 면모가 강조되어온 윤두서가 한 선비로 존재하면서 시대와 국가, 사회에 대해 고민하고 가문과 개인의 문제를 고심했던 면모를 생생한 모습으로, 좀더 일상적이면서도 실제적인 모습으로 전달할 수 있을 것입니다. 그리고 17세기 말 18세기 초에 윤두서를 기점으로 선비화가의 회화가 여기적인 취미를 넘어서 사상과 의식을 담아낸 매체로 변화된 것을 드러내려고 합니다.[2]

2 윤두서에 대한 대표적인 연구로는 김용준, 「謙玄 李齋와 三齋說에 대하여—朝鮮時代 繪畵의 中興祖」, 『신천지』〔1950, 『近園 金瑢俊 全集』(열화당, 2001)에 재수록〕; 이동주·최순우·안휘준, 「좌담 恭齋 尹斗緖의 繪畵」, 『韓國學報』 10(1979); 이태호, 「恭齋 尹斗緖—그의 繪畵論에 대한 硏究」, 『全南地方의 人物史硏究』(전남지역개발협의회연구자문위원회, 1983); 이영숙, 「尹斗緖의 繪畵世界」, 『미술사연구』 창간호(미술사연구회, 1988); 이내옥, 「恭齋 尹斗緖의 學問과 繪畵」(국민대학교 대학원 박사학위논문, 1994); 박은순, 「恭齋 尹斗緖의 繪畵: 尙古와 革新」, 『海南尹氏 家傳古畵帖』(해제본)(문화재관리국, 1995); 「恭齋 尹斗緖의 書畵: 尙古와 革新」, 『美術史學硏究』 232(2001); 「恭齋 尹斗緖의 畵論: 《恭齋先生墨蹟》」, 『美術資料』 67(2001. 12); 「恭齋 尹斗緖의 書畵: 《家物帖》과 畵論」, 『人文科學硏究』 6(덕성여자대학교 인문과학연구소, 2001); 이내옥, 『공재 윤두서』(시공사, 2004); 차미애, 「海南 綠雨堂 所藏 筆寫本 『管窺輯要』의 考察」, 『歷史學硏究』 31(호남사학회, 2007. 10) 참조. 윤두서 관련 자료집으로는 『호남의 전통회화』(국립광주박물관, 1984); 권희경, 『恭齋 尹斗緖와 그 一家畵帖』(효성여자대학교 출판부, 1984); 윤영표 편, 『綠雨堂의 家寶—孤山 尹善道古宅』(1988. 3); 안휘준 감수, 박은순 해제, 『海南尹氏 家傳古畵帖—家傳寶會·尹氏家寶』(문화재관리국, 1995); 송일기·노기춘 편, 『海南 綠雨堂의 古文獻』 第一·二冊(태학사, 2003); 『녹우당』(정미문화사, 2007) 참조.

1) 유복한 남인 집안의 종손

해남 윤씨 집안의 축복받은 종손

공재 윤두서는 1668년(현종 9) 5월 20일에 태어났습니다. 전라
남도 해남 백련동의 종가에서 아버지 지암(支菴) 윤이후(尹爾厚,
1636~1699)와 어머니 전의 이씨(생몰년 미상) 사이의 네 번째 아들
로 탄생했지요[사진1]. 당시 18대 종손인 윤이석(尹爾錫, 1626~1694)
은 40세가 넘도록 아들이 없었습니다. 그런데 윤이석의 사촌동
생 윤이후의 세 아들 밑으로 윤두서가 태어난 것이지요. 해남 윤
씨 집안의 16대 종손이자 집안의 큰 어른이었던 윤선도는 여러 증
손자 가운데 가장 좋은 점괘가 나온 네 번째 증손자 윤두서를 종손
으로 입양할 것을 명했습니다.[3] 윤두서는 강보에 싸인 채로 43세
이던 윤이석과 46세이던 청송 심씨
(1629~1712)에게 입양되어 양부모
와 함께 해남 종가에서 살게 되었습
니다.[4]

사진1. 전라남도 해남군 연동 종가 사진

17대 종손이며 윤두서의 조부
인 뇌치헌(牢癡軒) 윤인미(尹仁美,
1607~1674)도 해남 종가에 함께 거
주해서 증조부에서 손자까지 4대가
단란하게 살았기 때문에, 윤두서는

3 "諸孫婦新有子 則必書其年命 而觀之 有不祥者以扇颺之 及得恭齋 公喜見于色 語客曰 孫
 婦新舉子 此眞吾孫也",『海南尹氏文獻』14, 忠獻公 11, 遺事,『棠岳文獻』5.
4 윤덕희,「恭齋公行狀」; 윤영표 편,『綠雨堂의 家寶—孤山 尹善道 古宅』(1988. 3) 참조.

도2. 윤인미,《영모첩(永慕帖)》정(貞) 중, 해남 윤씨 종가

행복하고 유복한 유년기를 보냈습니다.

　윤두서는 5~6세 즈음부터 글씨를 잘 썼고 시를 잘 읊어서 사람들의 감탄을 자아냈습니다.[5] 특히 큰 글씨와 초서에 뛰어났다고 하는데, 어릴 적부터 빛난 예술적 재능은 훗날 새로운 서체를 구사하면서 이름 높은 서화가가 되는 기반이 되었지요. 윤두서의 선조 중에서 증조부 윤선도는 시가(詩歌)로 명망이 높았고, 조부 윤인미는 서예로 유명했습니다[도2].[6] 윤두서가 6세가 될 때까지 조부가 살아 있었으니 명필로 유명한 조부의 훈도를 직접 받을 기회가 있었을

5　"(…) 五歲吟詩才壓淹莊 九齡援筆 氣磨鐘王 (…)", 이원휴, 「祭文」, 『海南尹氏文獻』 16, 恭齋公 편, 『棠岳文獻』 6; 윤홍서, 「墓誌文」, 『海南尹氏文獻』 16, 恭齋公 편, 앞의 책.

6　윤인미의 글씨에 대해서는 이완우, 「海南 綠雨堂 所藏 書藝資料의 檢討」, 『海南 綠雨堂의 古文獻』(태학사, 2003), 257-300쪽 참조.

것입니다.

　윤두서는 유년 시절에 평생의 지기(知己)인 옥동(玉洞) 이서(李漵, 1662~1723)와 만났습니다. 이서는 남인 실학의 대가 성호(星湖) 이익(李瀷, 1681~1763)의 형입니다. 윤두서와 이서는 윤두서가 어릴 적, 이서가 6세 때에 만나서 이후 거의 40년간 교분을 쌓았습니다.[7] 어릴 적에는 집안에 특별한 사건이 없이 평온했습니다. 윤두서가 4세 되던 해인 1671년에는 집안의 기둥이었던 증조부 윤선도가 85세로 사망했습니다. 윤선도는 해남 윤씨 집안을 중흥하는 데 큰 역할을 했지요. 윤선도의 정치적 활약과 강직한 처신은 이후 해남 윤씨 후손들에게 큰 영향을 주었습니다. 윤선도 이후에 해남 윤씨는 남인 가운데서도 청남(淸南)에 속하게 되었습니다.

　윤두서가 7세 되던 1674년(경자년)에 2차 갑인예송이 일어나 남인이 다시 득세했습니다. 윤두서의 생부 윤이후는 윤선도의 명예를 회복하기 위해 8월 4일에 윤선도가 경자년에 올렸다가 정원에서 불태워 버린 상소와 예설(禮說) 2편을 올렸으나 기각당했습니다.[8]

　같은 해 8월 18일에 현종이 승하했습니다. 8월 23일에는 숙종이 14세의 나이로 즉위했고 다시 남인에게 유리한 정세가 되었습니다. 조정에서는 곧바로 윤선도의 추증과 윤인미의 증직이 거론되었지요. 이 가운데 윤인미의 증직 건에 대해서는 이론(異論)이 있었는데,[9] 청남인 허목(許穆, 1595~1682)과 윤휴(尹鑴, 1617~1680)가 찬성하고 탁남(濁南)인 허적(許積, 1610~1680)이 반대해서 이루어지지 못

................

7　이서, 「祭文」, 『海南尹氏文獻』 16, 恭齋公 편, 앞의 책.

8　해남 윤씨 귤정공파 종친회 편, 『녹우당』(정미문화사, 2008), 175쪽.

9　『海南尹氏文獻』 15, 牟癡軒公 편, 『棠岳文獻』 5.

했습니다.

　청남의 영수로 활약하던 허목은 해남 윤씨 집안과 교분이 깊었습니다. 허목은 윤선도 생전에 그의 예설(禮說)을 지지했고 윤선도 이후인 윤이후 대까지도 교분을 유지했지요.[10] 허목의 이러한 태도는 훗날 윤두서가 허목이 창시한 고학(古學)을 중시하고 실천하는 데 허목을 전범으로 삼는 배경으로 작용했습니다.

　1674년에 윤인미가 사망하자 윤이석은 삼년의 복을 입었습니다. 윤인미는 17대 종손으로 1630년에 동생인 윤의미(尹義美)와 함께 사마시에 연달아 합격했습니다. 1662년에는 증광문과(增廣文科) 병과에 급제해서 종9품직인 성균관의 학유(學諭)가 되었지만 아버지 탓에 이후 13년간이나 관직에 나가지 못하고 향리에 묻혀 지냈지요. 그는 거의 평생을 윤선도를 보좌하고 종손으로서의 임무를 수행하는 데 바쳤습니다.[11] 윤두서는 윤인미에 대해 "세상 사람들이 그 부유하고 풍족함만을 알았지 조부의 부지런함과 어려움의 실제를 어찌 알았겠느냐[世徒知其富饒 誰識公勤苦之實也]."고 기술하면서 윤인미의 삶이 바깥에서 보는 부귀함과는 달리 안으로는 무척 수고롭고 고단한 것이었음을 지적했습니다.

　윤두서가 8세 되던 1675년(숙종 1) 2월 7일에는 숙종이 윤선도를 의정에 추증하라고 명했습니다. 그리고 다음 해(1676년) 2월에는

...............

10　"公非公事未嘗出入 在洛時非慶弔及闕內問安 則絶無所往 許先生與公年輩不甚懸 而未嘗識面 庚子後北遷及宥遂入海不返 許先生與人語及 輒已爲平生之恨", 『海南尹氏文獻』14, 忠獻公 11, 遺事, 4쪽, 앞의 책, 5.

11　부인은 전주 유씨(1604~1684)로 감사 유항(兪恒)의 딸이고 슬하에 독자인 윤이석을 두었다. 윤인미의 묘소는 해남 고담산에 있는데, 윤인미 자신이 풍수를 보아 정했다.

윤선도의 증직이 다시 시도되는 등 숙종이 즉위한 이후에 해남 윤
씨 집안에 서광이 들기 시작했습니다.

　윤두서가 10세 되던 1677년 10월 27일에는 정5품 통덕랑의 관
작에 있던 윤이석을 종9품 선공감 감역관이라는 실직에 임명한다는
교지가 전해졌습니다.[12] 윤이석은 일찍부터 문예가 뛰어났지만 과
거를 열 번 보아도 통과하지 못했다가 음직으로 선공감 감역이 된
것입니다.[13] 윤씨 집안의 두 선조가 명예를 회복하게 된 뒤에 살아
있는 후손들에게도 좋은 소식이 찾아들었습니다. 윤이석이 1678년
1월 12일에 숙종의 명으로 과의교위(果毅校尉) 행(行) 충무위(忠武威)
사용(司勇, 정9품),[14] 3월에는 종4품 조봉대부로 임명된 것이지요.[15]
윤이석은 8월 2일에 효종의 어찰 5폭과 예설 2편을 진상하면서 상
소했습니다. 이에 숙종이 감격하여 윤이석을 6품으로 올리고 충청
도 이산(현 충청도 논산)의 현감으로 임명했지요.[16] 윤이석은 8월에
다시 한 번 윤인미에 관한 상소를 올려 그의 증직을 거론했고 마침
내 사간원 헌납으로 추증되었습니다.[17] 같은 해 9월 28일에 허적이
아뢰어 윤선도에게 정2품을 증직하고 시호(諡號)를 내려주기를 청
했고, 특명으로 충헌(忠憲)이라는 시호가 내려졌습니다. 이처럼 해

.................

12　『古文書集成』3, 海南尹氏篇 正書本, 古典資料叢書 6-1(韓國精神文化硏究院, 1986),
　　773쪽.
13　윤두서, 「通訓大夫宗親府典簿公墓誌文」, 『海南尹氏文獻』15, 典簿公 편, 앞의 책.
14　『古文書集成』3, 226쪽.
15　해남 윤씨 연동문서, 189, 한국학 중앙연구원 홈페이지 참조. 이하 연동문서로 표
　　기된 것은 모두 한국학 중앙연구원 홈페이지에 실린 해남 윤씨 문서 파일을 참조
　　했다.
16　『녹우당』, 175쪽. 해남 윤씨 연동문서, 142.
17　『海南尹氏文獻』15, 牟巕軒公 편, 앞의 책.

남 윤씨 집안은 당쟁의 와중에서 집안의 진퇴가 오가는 상황이었고, 해남 윤씨 집안 인사들은 그 여파를 몸소 겪어 내고 있었습니다. 이러한 상황은 윤두서가 살아 있는 동안 지속되었습니다.

윤두서가 12세가 된 1679년(숙종 5)에는 생원 윤이후가 허목에게 윤선도의 신도비문을 지어 줄 것을 청했습니다. 허목은 기꺼이 비문을 지어 주었습니다. 윤선도의 신도비는 1718년에 윤선도의 현손이자 윤두서의 장자인 윤덕희(尹德熙, 1685~1776)의 주도로 건립되었습니다.[18]

한양으로의 이주와 청년기

윤이석은 1680년(숙종 6) 5월에 노모의 병과 자신의 병을 이유로 이산현감의 면직을 요청했습니다.[19] 이후에 윤이석은 가솔을 이끌고 한양으로 이주했지요. 13세가 된 윤두서의 삶에 큰 변화가 온 것입니다. 윤이석은 이산현감이 되기 전까지 해남에 거주했습니다. 따라서 통상적으로 귀향을 생각할 노년에 환갑을 넘긴 나이임에도 한양으로 이주한 것은 윤두서와 집안을 위한 배려였다고 생각됩니다. 윤두서는 정치와 학문, 문화의 중심인 한양에서 경화세족의 일원이 되어 새로운 삶을 시작하게 된 것입니다.

윤두서는 훗날 잘 알려진 공재라는 호와 함께 종애(鍾厓)라는 호를 사용했지요. 종애는 곧 구리개, 종현(鍾峴, 현재 서울 중구 명동에 위치함)에서 유래된 호입니다. 윤두서의 한양 거주처에 대해서는

18　『海南尹氏文獻』15, 典簿公 편, 앞의 책. 이 중에 윤이후와 허목의 교분을 보여 주는 서간문과 시문이 실려 있다.

19　『古文書集成』3, 570쪽.

그간 여러 가지 해석이 있었습니다. 종현을 종로거리로 보는 경우도 있고, 윤선도의 탄생지인 연화방으로 보는 경우도 있습니다.[20] 윤두서는 연화방에서 산 적이 있었지요. 이러한 오해는 몇 가지 사실이 혼동되었기 때문에 생겨났습니다. 윤선도는 1587년(선조 20) 6월 21일에 한경 동부 연화방(현재 서울 종로구 연지동 근처)에서 아버지 윤유심(尹惟深)과 어머니 순흥 안씨의 세 아들 중 차남으로 태어났습니다. 이후 8세 때 종손인 윤유기(尹惟幾)에게 입적되면서 윤유기가 살고 있던 명례방으로 옮겨 가서 살았지요. 종현은 윤선도가 종손으로 입적된 이후 옮겨가 살았던 명례방 종현의 저택을 가리키고,[21] 연화방(현재 서울 종로구 동숭동의 마로니에 공원 안에는 연화방에 윤선도의 생가가 있었음을 확인하는 표지석이 있음)에 있던 저택은 윤선도가 태어난 곳입니다. 윤유기는 종현의 저택에서 윤선도가 귀양 간 동안에 사망했고, 윤선도의 아들 윤인미도 그곳에서 태어났습니다.[22]

현재 서울 명동의 명동성당 건너편 종현 고개에는 윤선도의 종현 저택이 있던 곳을 알리는 표지석이 세워져 있습니다. 하지만 현재로서는 윤이석과 윤두서가 한양에 올라와 처음에 어디서 살았는지 단정 짓기가 어렵습니다. 상식적으로 생각하면 윤선도와 윤인미

...............

20 이동주는 종현을 종로거리로 보았고, 이내옥은 윤두서가 연화방에 살았다고 했다. 이동주·최순우·안휘준, 「공재 윤두서의 회화」, 앞의 책, 164쪽; 이내옥, 「공재 윤두서의 회화」, 63쪽.

21 윤선도가 명례방 종현에 살았다는 사실은 『東國與地備考』 제2권 명사집터 항목에도 실려 있다. 한국관광공사에서는 1988년 12월에 서울 명동성당 정문 건너편에 고사집터를 알리는 표지석을 설치했다. 윤영표 편, 앞의 책, 45쪽.

22 윤영표 편, 앞의 책, 249쪽.

가 사망한 이후였기 때문에 명례방 종현의 집이 당시까지 유지되고 있었다면 그곳에 들어가 살았을 것으로 생각됩니다. 하지만 이때 종현의 집에 들어가 살았다는 근거가 될 만한 기록은 아직 발견하지 못했습니다. 한편 1694년 10월 18일에 윤이후는 한양 형수댁의 자식들이 편지를 보내 회동에 있던 전부택의 집을 팔고 재동(齋洞)에 임시로 옮겨 살게 되었다는 소식을 전했다고 기록했습니다.[23] 여기서 형수댁이라고 한 것은 형님 윤이석이 이해 초에 사망했기 때문에 그 전에는 전부택이라고 하던 것을 고쳐 말한 것입니다. 회동은 남부 명례방에 위치한 또 다른 동 이름이고, 재동은 한양의 북부 가회방에 위치한 곳입니다. 이렇게 보면 윤이석이 죽기 직전까지 회동의 저택에서 살았다는 것이고, 윤두서도 윤이석과 회동에 살았을 것입니다. 1709년에 윤덕희는 「회동의 옛집을 지나면서〔歷會洞舊居〕」라는 시를 지은 적이 있어 그도 회동집에 살았던 것으로 볼 수 있지요.[24]

하지만 윤두서가 종현에 거주한 것도 분명한 사실로 보입니다. 1701년에는 식산(息山) 이만부(李萬敷, 1664~1732)가 윤두서를 종현으로 찾아갔다는 기록을 남겼습니다. 또한 1706년에는 남부 명례방의 진사댁, 곧 윤두서 집의 노비 을룡(乙龍)이 관에 올린 서류가 전해지고 있습니다. 여기서 명례방은 종현을 의미하는 것으로 볼 수

........................

23 "嫂主宅奴 自京達 得諸兒初九出平書 會洞 典簿宅家舍斥賣 移寓於齋洞云." 윤이후, 『支菴日記』 1, 1694년 10월 18일. 재동은 현재 종로구 재동에 해당하는 지역이다. 조선 초기까지 한성부 북부 가회방이었고, 1751년(영조 27)의 가회방 가회동계(嘉會洞契)가 재동에 해당하는 지역이었다.

24 윤덕희가 회동에 살았던 것에 대해서는 차미애, 「駱西 尹德熙 繪畫硏究」(홍익대학교 대학원 석사학위논문, 2001), 19쪽 주46 참조.

있지요.[25] 1710년에 이서는 종애사(鍾崖舍), 종애택(鍾崖宅)이라는 용어를 사용했습니다. 이 기록도 윤두서가 종현에 살고 있었음을 시사합니다.[26] 현재까지 확인된 자료를 토대로 본다면 윤두서는 한양에 올라온 이후 회동과 재동, 종현에서 거주했다는 것을 알 수 있지요. 윤두서의 한양 거처와 관련해서 한 가지 참고가 되는 사실은 1738년에 윤덕희가 한양 동부 건덕방에 살았다는 기록입니다.[27] 윤덕희가 해남에서 한양으로 귀환했을 때 종현이나 회동이 아니라 새로운 지역에 거주한 것은 윤두서 대의 상황을 비추어 보는 데에도 참고가 됩니다. 또한 언제부터인가 생부 윤이후도 한양에서 거주했고, 윤창서(尹昌緒, 1659~1714)와 윤흥서(尹興緒, 1662~1733), 윤종서(尹宗緒, 1664~1697)도 함께 서울살이를 했습니다. 윤두서는 형님들과 함께 이서, 이잠(李潛), 심득경(沈得經), 이만부 등과 자주 어울리며 학문과 사상, 예술을 논하고 우정을 길렀습니다.

1680년(숙종 6)에는 경신대출척(庚申大黜陟, 일명 경신환국)으로 불리는 혼란이 일어났습니다. 남인은 다시 실각하고 서인이 정국을 장악했지요. 8월 10일에 서인의 영수인 송시열(宋時烈, 1607~1689)과 그 일가는 윤선도의 관작과 시호를 추탈하라는 상소를 올렸고 결과적으로 추탈당하기에 이르렀습니다. 윤두서 집안의 위상이 불리해진 것을 시사하는 상징적인 사건입니다.

1682년에 15세가 된 윤두서는 첫 번째 결혼을 했습니다. 이해 4

25 1706년(병술년) 9월에 '南部明禮方居尹進士宅奴乙龍'이 올린 문서가 전해지는데, 윤진사댁이란 곧 윤두서의 집안을 가리킨다. 『古文書集成』 3, 97쪽. 해남 윤씨 집안의 각 세대를 가리키는 명칭에 대해서는 정구복, 「解題」, 『古文書集成』 3, 12쪽 참조.
26 이서, 「挽沈定齋」, 『弘道先生遺稿』 4.
27 『古文書集成』 3, 35쪽.

월 11일에 윤이석은 전주 이씨 집안에 혼서를 보내 혼인을 청했습니다.[28] 윤두서의 부인 전주 이씨(1667~1689)는 명문가 출신으로 실학의 단초를 연 대학자 이수광(李睟光, 1563~1628)의 손녀이고 승지 이동규(李東揆)의 딸이었습니다. 1683년(숙종 9, 계해년)에는 정국이 혼란스러워지면서 당시 정권을 잡고 있던 서인이 노론과 소론으로 분당하는 일이 있어났습니다.

　　1685년(숙종 11, 을축년)에 18세가 된 윤두서는 기다리던 첫아들을 보았습니다. 부인 전주 이씨는 당시 경기도 과천현감이던 큰오빠 이현기(李玄紀)의 관사에서 6월 16일에 윤덕희를 낳았습니다. 윤덕희는 훗날 윤두서의 뒤를 이어 종손으로서 가문을 경영했을 뿐만 아니라 윤두서에 이어 선비화가로 활약하면서 가풍을 이어 갔지요. 윤두서가 결혼한 뒤에 몇 년 동안 집안에 큰일은 없었고 정국도 어느 정도 안정되었습니다. 이 시기에 윤두서는 정동에 살던 옥동 이서와 거의 날마다 만나며 학문을 모색했습니다.[29] 윤두서와 윤두서의 형들인 윤창서, 윤종서, 윤흥서, 이서, 이잠, 심득경 등은 윤두서의 집에서 모여 학문과 예술을 논했습니다. 이 젊은 선비들은 남인의 미래를 짊어질 사람들이었지요. 이들의 모임에서 근기남인의 학풍과 사상, 예술의 기초가 형성되었고 나중에 성호 이익 등에게 전수되었다는 점에서 주목할 만한 의미가 있는 모임이었다고 할 수 있습니다.

　　당시의 선비들이 그랬듯이 윤두서는 후학을 양성하기도 했습

28　『古文書集成』3, 1493쪽.

29　옥동 이서의 기록에 따르면, 이서가 약관, 즉 20세가 된 이후부터 날마다 만나며 사귀었다고 한다. 이서, "祭文 (…) 公少我六歲 吾自弱冠與公相互追逐講磨者四十餘年矣 (…)", 『海南尹氏文獻』16, 恭齋公 편, 앞의 책.

니다. 안동 권씨 권대언(權台彦)은 윤두서의 맏사위인데, 16세에 윤두서의 문하에 들어와 20년을 배웠습니다. 또한 윤두서와 이서는 자식을 서로 바꾸어 가르치기도 했습니다. 윤덕희는 약관 즈음부터 이서의 문하에 출입했고, 윤흥서의 자식들도 이서의 문하에 들어가 배웠지요. 이서의 외아들인 이원휴(李元休)는 윤두서의 문하에 들어와 수학했습니다.[30]

1689년(숙종 15, 기사년) 10월 3일에 2남 1녀를 낳은 현숙한 부인 전주 이씨가 23세의 나이로 사망해서 윤두서는 젊은 나이에 홀아비가 되었습니다.[31]

한편 이해에 기사환국(己巳換局)이 일어나 남인이 재집권하자 해남 윤씨 집안에도 서광이 비쳤습니다. 김수항(金壽恒)과 송시열 등 서인의 영수들이 사사되었고, 윤선도와 윤인미의 환수된 관직과 시호를 다시 주자고 청해서 윤허를 받았습니다.[32] 2월 15일에는 윤이석이 통훈대부 행 사복시주부가 되었고,[33] 4월 9일에는 다시 통훈대부 행 한성부판윤에 올랐으며,[34] 5월 9일에는 종친부 전부로 임명되는 등 짧은 시기에 빠르게 출세했습니다.[35] 뿐만 아니라 54세가 된 윤이후도 이해 여름에 증광문과에 급제하여 괴원(槐院), 곧 승문원의 관리가 되었습니다. 이후에 사간원 정언을 거쳐 가을에는 성

30 이원휴, 「祭文」, 『海南尹氏文獻』 16, 恭齋公 편, 앞의 책.

31 윤덕희, 「恭齋公行狀」, 앞의 책.

32 『녹우당』, 175쪽. 김덕원은 1694년에 남쪽으로 유배를 갔는데, 이때 윤이후가 영송하면서 극진히 접대하는 등 해남 윤씨 집안과의 교분이 꾸준히 유지되었다.

33 「교지」, 연동문서, 200쪽.

34 「교지」, 연동문서, 199쪽.

35 「교지」, 연동문서, 198쪽.

균관 전적에 임명되었다가 병조좌랑이 되었지요.[36] 9월에는 윤이석의 관직을 높이는 가자(加資)가 넘치게 되자 넘친 만큼 아들에게 넘겨주는 관례에 따라 종5품의 봉직랑이었던 윤두서가 정6품직인 통덕랑에 임명되었습니다.[37] 하지만 이 관작은 실직이 아니라 명예직이었기 때문에 윤두서가 정식 관직에 나간 것은 아니었습니다. 이처럼 윤두서의 집안은 정국의 추이에 따라 지속적으로 부침했습니다. 이것을 보면 이 집안이 남인의 핵심세력 가운데 하나로 간주된 것을 알 수 있지요.

이처럼 집안 형편이 활짝 피기 시작한 뒤에 23세의 윤두서는 소론 명문가 출신으로 도사(都事) 이형징(李衡徵, 1651~1715)의 딸이며 이형상(李衡祥)의 양녀인 완산 이씨에게 재가했습니다. 윤두서는 생전에 당색을 가리지 않고 서인들과도 교류했다는 비난을 받기도 했는데, 둘째 부인이 서인 집안 출신이었다는 점에서 윤두서의 처세 배경을 이해할 수 있습니다. 1691년(숙종 17), 윤두서가 24세 되던 해에 생부 윤이후가 관직을 사임하고 은둔하고자 결심한 불미스러운 사건이 일어났습니다. 윤이후는 1692년 10월 6일에 한양으로 소환되어 조사를 받고 11월 1일에 한양을 출발해서 고향으로 돌아가 영암에 거주했습니다.[38] 그리고 이후에 다시 관직에 출사하지 않고 은둔하며 화산의 죽도를 간척하는 등 대규모 간척사업을 시행

...............

36 윤이후의 관력에 대한 자세한 기록은 『古文書集成』 3, 882쪽 참조.
37 『古文書集成』 3, 225쪽.
38 윤이후, 『支菴日記』 1, 10월 6일, 7일, 21일, 11월 1일 조 참조. 윤이후는 낙향한 1693년 이후로 죽을 때까지 나날의 일상을 기록한 『支菴日記』를 남겼다. 이 일기는 이전의 기록에서 확인되지 않은, 윤두서와 관련된 주요한 사항들이 많이 실려 있는 중요한 자료이다.

하면서 가업을 이어 갔고 늘 직·간접적으로 윤두서를 후원했습니다.[39]

윤두서의 내면세계와 풍류, 그리고 서화 수장

윤두서의 종가에는 윤두서가 자신의 글을 모으고 직접 필사한 『기졸(記拙)』과 후대에 문집을 발간하기 위해 정리하고 필사한 『공재유고(恭齋遺稿)』가 전해지고 있습니다. 두 기록의 대부분의 내용은 중복됩니다. 하지만 『기졸』에는 생애 말년의 것들이 먼저 실려 있고, 『공재유고』는 거의 연대순으로 정리되었다는 차이가 있습니다. 『기졸』에는 좀 더 많은 분량의 글이 실려 있습니다. 24세 때인 1691년부터 48세 때인 1715년까지 쓴 글들이 윤두서의 자필로 기록되어 있지요. 『기졸』에 실린 일부 글들은 윤두서의 심상과 사회적 의식을 좀 더 구체적으로 전해 준다는 점에서 중요한 가치가 있습니다.

1691년(신미년), 24세가 되던 해 겨울에 쓴 「밤경치〔夜景〕」라는 시에는 뜻을 펼 수 있는 세상에 대한 기대감이 나타나 있습니다.

눈 내려 두터운 구름과 합쳐지니　　　雪落重雲合

...............

39　윤이후는 이후 화산의 죽도를 간척하는 등 집안의 사업을 이어 갔다. 화산 죽도의 위치와 이곳의 유적은 필자의 연구 이전에는 주목받지 못하고 있었다. 필자가 화산의 죽도를 수소문하는 과정에서 종손 윤형식(尹亨植) 선생님과 사단법인 녹우당문화사업회 총무 윤승현(尹承鉉) 선생님이 여러 기록을 조사해서 화산 죽도가 현재 윤덕희의 묘소가 위치한 바닷가에 있는 죽도라고 하는 섬일 가능성을 제시했다. 그러나 이후 답사를 통해서 이 섬은 너무 작고 사람이 살 수 없는 곳이어서 윤이후가 거주한 곳으로 볼 수 없다고 결론을 내리게 되었다. 차미애는 윤덕희 묘지 앞의 죽도를 화산의 죽도로 보고 윤두서가 그린 〈백포유거도〉의 현장으로 보았지만, 이는 이 죽도가 윤이후가 거주한 곳이 아니기 때문에 잘못된 판단이라고 할 수 있다.

하늘은 낮고 밤은 캄캄하네	天低夜如漆
매서운 추위 두려워서	却怕寒威重
매화꽃 일찍 피지 못하네	梅花未早開⁴⁰

윤두서는 젊은 시절부터 남인 집안의 종손으로서 세도(世道)의 부침을 수없이 목격했지요. 이 시에서 마음대로 뜻을 펼 수 없는 세상을 매화꽃도 피지 못하는 차가운 겨울로 은유했습니다. 하지만 아직 20대의 전도양양한 선비로서 마음속으로 매화꽃이 피는 시절, 즉 뜻을 펼 만한 세상이 도래하기를 기다리고 있음을 알 수 있습니다.

같은 해에 지은 「휴징이 병 중에 이련시를 지어 나에게 보여 주니 훌륭한 율시를 짓기에 충분하다(休徵病裡作二聯示余足成一律)」의 마지막에 '공재'라고 명기되어 있어 20대 전반부터 공재라는 호를 사용했다는 것을 알 수 있습니다.⁴¹ 윤두서는 46세 때인 1713년에 쓴 서첩에도 예서체로 "거처함에 언제나 공손하고, 일을 맡아서 할 때에는 정성을 다하고, 사람을 사귈 때는 충성을 다하라(居處恭 執事敬 與人忠)."라고 기록한 적이 있습니다[도3].⁴² 이 구절에 윤두서가 지향한 바가 나타납니다. 궁리(窮理)보다 거경(居敬), 즉 관념적인 명

..................

40 윤두서, 『記拙』, 53면.

41 윤두서, 「休徵病裡作二聯示余足成一律」, 『恭齋遺稿』, 39쪽.

42 위 문구는 『論語』 子路 제19장에 나온다. 공손, 공경, 충성을 한마디로 한다면 모든 일에 정성을 다하라는 의미이다. 궁리보다 거경을 강조하고 예와 법을 중시한 것은 북인계 남인의 학문과 수양에 나타난 특징이며, 소옹 상수학의 영향으로 기를 중시한 것과도 관련이 있다. 북인에서 남인으로 전향된 계보를 북인계 남인이라고도 하는데, 윤선도는 북인계 남인의 대표적인 인사 중 한 사람이었다. 윤두서의 경우에도 그러한 면모가 엿보인다. 정호훈, 『조선후기 정치사상연구―17세기 北人系 南人을 중심으로』(혜안, 2004), 120-127쪽.

도3. 윤두서, 《가전유묵(家傳遺墨)》 2권 중, 해남 윤씨 종가

분보다 실제적인 수양과 실천을 중시했다는 것을 알 수 있지요. '공(恭)'도 그러한 맥락에서 볼 수 있습니다. 공은 그가 평생 중요하게 생각한 덕목이었으며, 동시에 그가 사용하던 재실(齋室)의 이름이었습니다.

1692년, 25세가 된 윤두서는 감과(監科)에 응시했던 것으로 보입니다. 당시 영암에 내려가 있던 윤이후는 감과의 초장(初場)이 열린 8월 20일에 한양의 아이들이 어찌하고 있는지 걱정하는 기록을 남겼습니다.[43] 집안 어른들은 윤두서를 비롯한 자제들이 과거에서 좋은 성과를 내기를 기대하고 있었고 윤두서도 관리로서의 삶에 대한 기대를 버리지 않은 채 과거 공부를 하고 있었지요.

1693년(숙종 32, 계유년) 3월 1일에 26세의 윤두서는 마침내 초

...............

43 윤이후, 『支菴日記』 1, 1692년 8월 20일.

시(初試)에 합격해서 진사(進士)가 되었습니다.[44] 윤두서는 아마도 지난해에 응시한 감시에 통과했던 듯합니다. 그리고 이듬해 연이어 응시한 초시에서 좋은 성적을 거둔 것이지요. 윤두서가 시험 중에 작성한 답안지인 시권(試卷)이 전해지는데, 시(詩) 1편과 부(賦) 1편 등 모두 2편의 글이 실려 있습니다. 그는 삼지오십(三之五十), 즉 50 명 중 3등의 우수한 성적으로 합격했습니다.[45]

같은 해 가을인 음력 8월에 윤두서는 경기도 여주를 여행했습니다. 여주의 유명한 누정인 청심루를 방문하고 읊은 「청심루를 방문하려는데 비를 만나 짓다〔將訪淸心樓遇雨口占〕」와 여강을 따라 선유하고 느낀 소감을 적은 「여강을 배를 타고 물을 따라 내려가다 달을 만나 짓다〔浮驪江順流而下乘月有作〕」가 전해집니다.[46]

같은 해에 윤두서는 장인 이형상이 김명국(金明國, 1600~?)의 〈금강산도〉를 얻었다는 소식을 듣고는 이를 빌려 보기 위해 간청했습니다.[47] 시를 지어 보내며 빌려 주기를 청했지만 답이 없자 다시 독촉하는 시를 지어 보냈습니다. 이 시에서 윤두서는 이렇게 자부했습니다. "평소에 안목이 있다고 자부하여 일찍이 고개지(顧愷之, 4세기 활동), 조불흥(曹弗興, 4세기 활동), 오도자〔吳道子, 본명은 오도현(吳道玄), 700?~760?〕, 곽희(郭熙, 1020?~1090?)를 따라잡았네. 만일 화사 김명국이 살아 있다면 솜씨 알아주는 사람 만났다고 인색하게 굴지 않으리. (…)"[48] 윤두서와 교분이 있었던 유명한 수장가인 허욱

..................

44 윤이후, 앞의 책, 1, 1693년 3월 1일.

45 『古文書集成』 3, 637쪽; 앞의 책, 명지, 69-70쪽.

46 윤두서, 『記拙』, 59, 60쪽.

47 윤두서, 「簡李楊州借金剛山圖」, 앞의 책, 60-61쪽.

48 "平生忘許能有眼 顧曹吳郭嘗追攀 倘使金師今在世 技逢識者應不慳 (…)", 윤두서, 「又次

(許煜, 1681~?)도 윤두서가 명대의 문징명이나 송대의 미불도 무시하고 그 이전인 육조시대의 조불흥, 고개지, 육탐미(陸探微, 4세기 활동)의 화풍을 추구했다고 했습니다.[49] 이것을 보면 윤두서가 20대 시절부터 수장과 감상, 품평의 높은 경지에 도달해서 중국의 대가들의 풍격을 논하고 비판하면서 회화의 방향과 양식을 모색한 것을 짐작할 수 있습니다. 이러한 경험과 식견은 조선의 그림, 특히 선비 그림의 성격과 화풍을 추구하는 데 있어서 중요한 기저로 작용했습니다.

윤두서는 서화에 대한 안목이 높아 주위 사람들의 인정을 받았습니다. 허욱은 "윤두서가 비단조각이나 벌레 먹은 간찰을 혹 얻는 때가 있으면 문득 고명하게 증명하여 진안을 분명하게 판단하고 현사를 단번에 구분했다."고 증언했습니다.[50] 당대의 수장가이며 감식안으로 유명한 담헌(澹軒) 이하곤(李夏坤, 1677~1724)이 중국 원나라 사대부 화가인 조맹부(趙孟頫, 1254~1322)의 그림이라고 전하는 말 그림을 보면서 진위 문제로 고민한 적이 있습니다. 이때 윤두서가 작품을 본 뒤에 이 작품은 사의법(寫意法)으로 표현된 것이고 조맹부의 작품이 분명하다고 하자 이하곤이 이를 받아들였다고 합니다.[51] 윤두서는 당대를 대표하는 수장가와 감식가들과 교유했습니다. 이서의 아버지인 이하진(李夏鎭), 윤두서의 사돈이었던 허욱의 아버지 허의(許宜)와 아들 허욱(許煜), 판서 유명현(柳命賢,

..................

其韻促之」, 앞의 책, 61쪽.

49 허욱, 「祭文」, 『海南尹氏文獻』 16, 恭齋公 편, 앞의 책.

50 윤상사(尹上舍)의 영전에 올린 글이다. 허욱, 앞의 글.

51 이 글의 원문은 이하곤, 「題李一元所藏宋元名蹟」, 『頭陀草』 18(影印本 下, 여강출판사, 1992), 765-769쪽 참조.

1643~1703), 이하곤, 민용현(閔龍見) 등은 모두 서화수장가로 유명한 인물들로 윤두서와 교분을 맺었지요.[52] 또 평생 최고의 감상우로 사귀었다는 죽오(竹烏) 유공(柳公)과도 수시로 만나면서 서화를 제작하고 품평했습니다.[53] 이처럼 윤두서는 주변의 사대부 수장가들과 교분을 맺으면서 서화 수장과 감식의 풍조를 선구적으로 형성하고 이끌어 갔습니다.[54] 윤두서의 그림이 이미 당대부터 여러 수장가들이나 주변 인사들에 의해 수집되고 수장되었다는 사실도 흥미롭습니다.[55]

도4. 『역대명인화보(歷代名人畵譜)』 표지 사진, 해남윤씨 종가

김명국의 〈금강산도〉를 빌려 보려고 한 일화에서 또 한 가지 지적할 점이 있습니다. 26세가 된 윤두서가 이미 고개지, 조불흥, 육탐미 등 육조시대의 화가들을 지향하고 있었다는 것입니다. 그리고 윤두서가 이들을 연구하기 위한 자료로 『역대명인화보(歷代名人畵譜, 줄여서 고씨화보(顧氏畵譜)라고도 함)』를 섭렵했을 것이라는 점도 생각해 볼 만합니다[도4]. 당시 조선에서는 육조시대 화가들의 작품을 보기가 매우 어려웠습

..................

52 민용현과 그의 아들 민창연(閔昌衍, 1686~1745)이 수장가였다는 사실은 오현숙, 「18世紀 繪畵收藏家 閔昌衍」, 『문헌과 해석』 30(문헌과 해석사, 2005) 참조.

53 이하곤, 「題柳汝範所藏尹孝彦扇譜後 柳名時模」, 앞의 책 15, 505쪽.

54 조선 후기의 서화 수장과 감평 풍조에 대해서는 박효은, 「朝鮮後期 문인들의 書畵蒐集活動 연구」(홍익대학교 대학원 석사학위논문, 1999. 6); 강명관, 「조선후기 경화세족과 고동서화 취미」, 『조선시대 문학예술의 생성공간』(소명출판사, 2001); 황창연, 「朝鮮時代 書畵 收藏 硏究」(한국학대학원 박사학위 논문, 2007), 263-336쪽 참조.

55 이하곤, 「題崔翊漢所藏尹孝彦畵帖後」, 앞의 책 16, 559-560쪽.

니다. 윤두서는 화보를 연구하면서 이들의 풍격을 구했을 것입니다.
현재까지 윤두서가 20대에 그린 연기가 있는 작품은 확인되지 않았
습니다. 그러나 20대 즈음에 이미 서화의 수장과 감식에 높은 경지
에 올랐고 중국의 화보를 토대로 회화의 고법(古法)을 연구했던 것
으로 보입니다.

　　이 일화를 통해서 윤두서가 진경산수화에 관심을 가졌다는 생
각을 해 볼 수도 있습니다. 윤두서는 평생 동안 생활 주변의 실경
을 몇 점 그린 적이 있지요. 하지만 멀리 여행한 뒤에 그것을 기념
해서 그리는 것과 같은, 겸재 정선이 즐겨 구사했던 기행사경도 유
형의 진경산수화는 그리지 않았습니다. 근기남인의 사상과 학풍이
풍류적인 산수유(山水遊)를 지양한 것과도 관련이 있지요. 윤두서도
평생 동안 많은 지역을 답사하고 여행했습니다. 하지만 현재까지는
이러한 경험을 그림으로 기록한 작품이 발견되지는 않았습니다.[56]

　1693년 9월에 윤두서는 1691년 이후로 영암에 살던 생부 윤이
후를 방문하고 해남을 오가며 종손으로서의 책무를 수행했습니다.
9월 4일에는 윤창서와 함께 영암에 가서 윤이후를 방문하며 며칠
을 머물렀습니다.[57] 9월 9일에는 해남향교의 공자묘에 알성하기 위
해 해남으로 내려가 연동의 종가에 머물렀지요. 9월 14일에는 연동
에서 백포로 가서 별묘(別廟)를 참배하고 여러 선산의 묘역을 둘러
본 뒤 영암으로 돌아갔습니다. 9월 15일에는 여러 선조를 모신 파

56　이 점에 대해서는 박은순,「천기론적 진경에서 사실적 진경으로—진경산수화의 현실
　　성과 시각적 사실성」,『한국미술과 사실성』(눈빛출판사, 2000), 47-80쪽;「眞景山水
　　畵의 觀點과 題材」,『우리 땅 우리의 진경』(국립춘천박물관, 2002), 256-275쪽 참조.
57　윤이후의『支菴日記』중 1693년 편에 윤두서와 윤종서가 9월에 윤이후를 방문한 기
　　록이 있다.

산에서 대제(大祭)에 참석했습니다. 9월 19일에 한양 전부택의 노비 서옥이 밤새 서둘러 와서는 윤이석에게 사지가 마비되는 병이 생겨 사태가 심각하니 빨리 돌아오라는 전갈을 전했습니다. 그래서 윤두 서는 9월 20일 밤에 황원에서 돌아와 9월 22일에 한양으로 출발했 습니다.[58] 윤이석은 60세가 넘은 고령으로 건강상태가 나빴습니다. 윤두서는 본래 해남에 더 머무르려고 했지만 한양 집의 상황이 급 박해서 서둘러 귀환했습니다.

윤이후도 지난 일과 관련해서 다시 의금부에서 소환 조사를 받 게 되어 10월 6일에 한양으로 올라갔습니다. 윤두서는 나루터까지 출영하여 윤이후를 맞았고, 10월 7일에는 윤이후가 소환되었다는 소식을 듣고 온 가족이 모여 윤이후를 위로했습니다. 이때 충청도 괴산으로 시집 간 딸이 한양으로 올라왔고, 창서, 홍서, 두서와 함께 윤이후를 비롯한 네 자녀와 여러 며느리, 손자들이 만났습니다.[59] 윤 이석은 병중이었고 윤이후는 취조를 받아야 하는 우환이 겹쳐진 상 황이었지만 온 가족이 오랜만에 모여 잠시 즐거운 시간을 보냈지 요. 이러한 사건과 상황들을 통해서 윤두서가 집안의 중심인물로서 수행했던 많은 일들을 확인할 수 있습니다. 윤두서는 한양에 거주 했지만 늘 해남의 농토와 재산을 관리하고 집안의 어른으로서 정치 적인 흐름을 주시하면서 집안의 위상을 관리하는 종손으로서의 삶 을 살아야 했습니다.

................

58 윤이후, 앞의 책 1, 9월 조 참조.
59 윤이후, 앞의 책, 1693년 10월 7일 조.

2) 학문과 사상으로 변화를 꿈꾸다

당쟁의 와중에서 출세할 뜻을 접다

1694년(숙종 20, 갑술년), 윤두서가 27세 되던 해에 윤이석이 오랜
지병으로 정월 24일에 69세로 타계했습니다. 윤두서는 해남에서 올
라온 여러 집안 어른들과 상의해 3월 22일에 경기도 과천 동월고개
아래에 장사 지내고[60] 과천에 사는 묘노(墓奴)를 사서 묘역을 관리했
습니다.[61] 그리고 1696년까지 3년간 복을 입었습니다. 경황 중이었
지만 2월 24일에는 셋째 아들 덕훈(德熏, 1694~1757)이 태어나는 경
사도 있었지요. 함께 살며 모시던 부친이 사망하고 생부인 윤이후
도 낙향한 상황에서 종손으로서의 윤두서의 역할은 당연히 커져 갔
습니다. 같은 해 10월 18일에 자식들이 윤이후에게 보낸 편지 가운
데 회동에 있던 전부택의 집을 팔고 재동으로 임시로 옮겨 살게 되
었다는 내용이 있습니다.[62]

　이해에는 정치적으로도 큰 환란이 일어났습니다. 갑술환국이
일어나 남인이 실각하고 노론과 소론이 집권하게 되었던 것이지요.
윤이후는 갑술환국으로 축출된 주요 남인 인사들 가운데 남쪽으로
유배된 인사들을 유배 기간 내내 가산을 고려치 않으면서 힘써 돌

60　윤이후는 1694년 2월 4일자 일기에서 종서와 두서 두 아들이 보낸 편지를 통해 정
　　월 24일에 형님이 타계한 소식을 들었다고 기록했고, 4월 8일에는 역시 아이들 편
　　지를 받고 회동의 장례가 22일에 무사히 치러졌다는 소식을 들었다. 지암공의 묘소
　　는 8대손 윤관하 대에 영암 송지면 안국리의 오른쪽 산록으로 옮겨졌다. 『古文書集
　　成』 3, 878쪽.
61　『古文書集成』 3, 877쪽.
62　주22 참조.

보았습니다.[63] 그는 윤이석이 사망한 이후에 집안의 어른으로서 남인의 핵심세력으로서의 입지를 유지하는 데 큰 역할을 했습니다. 그리고 이를 통해 윤두서에게 큰 도움을 주었습니다. 이러한 일련의 상황들은 해남 윤씨 집안의 정치적, 사회적 위상을 보여 주는 것이지요. 윤두서가 비록 출세의 뜻을 접었지만 세상사에 무심할 수 없었던 이유와 상황을 엿볼 수 있습니다.

1695년(을해년)에 겨울 마마가 돌아 집안 아이들이 병에 걸렸습니다. 이 당시 마마는 치명적인 병이었고 치료법이 없었습니다. 28세이던 윤두서는 「두신론(痘神論)」을 지어 마마가 돌 때 두신에게 제사하는 미신적인 행위를 중단할 것을 거론했습니다. 집안에서는 윤두서가 제안한 방법대로 행해서 병을 이겨낼 수 있었지요.[64] 이후에 윤씨 집안에서는 대대로 이 방식을 유지했습니다. 이것을 보면 윤두서가 천연두에 대한 궁극적인 처방까지 내린 것은 아니지만 젊은 시절부터 의약에도 식견을 지니고 있었음을 알 수 있습니다.

윤이후는 1695년 말에 오랜 노고 끝에 죽도의 개간사업을 완료했고 12월 4일경에는 「죽도초려기병시(竹島草廬記并詩)」를 지었습니다.[65] 윤두서는 1696년에 윤이후가 이룩한 개간사업의 취지와 정신을 이해하고 자신과 자손들이 그 유업을 이어야 한다고 강조했습니다.[66]

63 "甲戌後謫南者以十數 公不計家力盡心賙救 (…)", 윤두서, 「支菴公 墓誌」, 『海南尹氏文獻』 15, 支菴公 편, 앞의 책.

64 윤두서, 「痘神論」, 『記拙』, 63-64쪽. 집안에 마마가 돈 사실에 대해서는 윤이후, 앞의 책, 1695년 12월 21일 조 참조.

65 윤이후, 앞의 책, 1695년 12월 4일 조.

66 윤두서, "家君自咸平解紱歸田 結廬於海南之竹島 距玉泉庄舍 盖四十里 而杖屨之逍遙於

윤두서는 1696년에 29세가 되면서 양부의 삼년상이 지나 복을 벗었습니다. 그리고 넷째 아들 덕후(德煦, 1696~1750)가 태어났습니다.[67]

1696년, 윤두서가 29세 때 쓴 「제화(題畵)」라는 시는 자신의 그림과 관련된 직접적인 언술인데, 현존하는 기록과 작품 가운데 최초의 것입니다.[68] 이 시에서는 나중에 윤두서의 그림 속에 자주 등장하는 소재들을 거론하고 있지요. 시의 내용을 보면 그림은 한밤중 깊은 산 속에서 흐르는 시내를 건너는 행인의 모습을 묘사한 작품일 것입니다. 소경산수를 배경으로 한 인물화로 짐작되는데, 이후에 제작된 윤두서의 현존 작품들 가운데에도 구성과 소재가 유사한 작품들이 있어 참고가 됩니다.

이 시기에 중앙 정계에서는 당쟁이 지속되었습니다. 1월 15일에는 노론의 영수 송시열이 도봉서원에 배향되었고 남인들은 상소를 올려 이를 반대하는 등 노론과 남인 간의 갈등이 깊어 갔습니다.[69] 하지만 『기졸』에 전하는 이 시기의 글들에는 평화로운 심사가 드러나 있습니다. 소용돌이치는 현실 가운데서도 중심을 잃지 않고 관조를 배워 가는 윤두서의 심상을 느끼게 됩니다.

겨울에는 부채에 경계하는 글을 써서 아이들에게 주었습니다.

是者 月旬望矣 其景物之勝 怡養之樂 家君盖嘗自述焉 諸親戚故舊之之繼而著述 而歌詠之者 亦成卷矣 (…) 嗚呼 家君之愛斯島斯亭者 豈但爲景物役而已哉 嗚呼 愚兒未有所知 亦有所觀感者矣 若兒輩能不失斯島斯亭之旨 則庶乎免矣", 「伏次 家君竹島詩幷序」, 앞의 책, 68-69쪽.

67 『해남윤씨 덕정동 병조참의공파 세보』(정휘출판사, 1998), 77쪽.

68 윤두서, 앞의 책, 70쪽.

69 윤이후, 앞의 책, 2, 1696년 1월 15일 조 참조.

당시 12세의 덕희, 10세의 덕겸, 3세의 덕훈, 1세의 덕순 등 네 명의 아들을 차례로 두었지요. 윤두서는 자식들을 훈육하는 데 많은 정성을 쏟았는데, 이것은 윤씨 집안의 가풍이기도 했습니다.[70] 이 글에서 강조한 구용(九容)과 구사(九思), 효제충신(孝悌忠信) 등은 모두 『소학(小學)』에서 인용한 것입니다. 윤선도 이후에 이 집안에서 『소학』을 중시하는 가풍이 유지되었다는 것을 알 수 있지요.[71]

그러다 1696년 말에 다시 집안을 뒤흔든 사건이 일어납니다. 셋째 형 윤종서가 일개 이름 없는 유생(儒生)으로서 권신의 횡포를 비판하는 상소를 올렸다가 12월 21일에 거제도로 유배되었던 것입니다.[72] 부모 형제의 애틋한 바람에도 불구하고 윤종서는 다시 한양으로 소환되어 국문을 받다가 4월 15일에 감옥에서 죽었습니다. 4월 29일에 형제들이 시신을 거두어 경기도 남양에 장사를 지냈습니다. 한양에 있던 형제들은 모든 과정의 추이를 편지를 통해 윤이후에게 소상하게 알려 주었지요. 윤종서가 옥에서 죽었다는 소식을 듣자 윤이후는 참담해 했습니다. 형제들도 모두 깊은 고통을 받았음은 말할 나위도 없습니다.

윤종서의 행적은 30세 때 포의로 상소를 올렸던 윤선도의 행적을 연상시킵니다. 그런데 이상하게도 이 집안의 문서나 기록에는

70 "察九容九思主孝悌忠愼 幽暗細微勤 講習討論 畏長子之言", 윤두서, 「題便面戒兒子」, 앞의 책.

71 구용은 다음과 같다. 1. 足容重, 2. 手容恭, 3. 目容端, 4. 口容止, 5. 聲容靜, 6. 頭容直, 7. 氣容肅, 8. 立容德, 9. 色容莊. 구사는 다음과 같다. 1. 視思明, 2. 聽思聰, 3. 色思溫, 4. 貌思恭, 5. 言思忠, 6. 事思敬, 7. 疑思問, 8. 忿思難, 9. 見得思義이다. 구용구사는 율곡(栗谷) 이이(李珥)의 『격몽요결(擊蒙要訣)』에서도 거론되었다.

72 이하 윤종서 관련 기록은 윤이후, 앞의 책 참조.

윤종서와 관련된 사실들이 지극히 적게 전해집니다. 이것은 윤종서가 34세라는 젊은 나이에 죽었기 때문이기도 하지만, 그보다는 아마도 윤종서 건으로 집안 전체가 당화에 휩쓸리는 것을 원치 않았기 때문에 언급을 자제한 것이 아닌가 하는 생각이 듭니다.

바로 다음 해에는 30세가 된 윤두서가 장인 이형징, 맏형 윤창서와 함께 역모에 가담한 것으로 모함을 받아 큰 위기에 처했습니다. 이 사건은 이영창 역모사건으로 불립니다. 1695년부터 시작된 심한 기근으로 민심이 이탈되면서 장길산과 같은 도적떼들이 지방에서 일어나 큰 무리를 이루었고 마침내 한양을 공격하려고 했다는 것입니다. 이 사건과 관련해서 윤두서의 내종숙부 심단((沈檀, 1645~1730)과 그의 아들 심득천(沈得天, 심득경의 형)의 이름도 거명되어 윤두서와 주변 인사들이 함께 위기에 처했지요. 결국 우여곡절 끝에 무고로 밝혀져 화를 면했지만 윤종서의 참화에 이어 윤두서에게까지 당화의 불꽃이 튀어 온 사건이었습니다. 언제이건 윤두서도 정쟁의 회오리에 휘말릴 수 있음을 보여 준 의미심장한 일이었지요.

이 사건들 이후로 윤두서는 세상사에 더욱 뜻을 잃었던 것으로 보입니다.[73] 행장에는 "공재공은 30세가 되자 이미 흰 머리카락이 보이기 시작했다. 모친상[윤두서의 생모인 전의 이씨, 이사량(李四亮)의 딸〕 중에 연이어 형님마저 여의게 되니, 비록 감정을 절제하고 슬픔을 절제하려 했지만 머리카락이 반백이 되었다."고 기록되어 있습니다. 젊은 나이에 감당하기 어려운 대소사를 겪으면서 윤두서의 심적 고통이 극심했음을 짐작할 수 있지요.

이 사건들이 수그러들 즈음인 1697년 8월 9일에 윤두서는 다

73 윤덕희, 앞의 글 참조.

시 한 번 해남으로 내려갔습니다. 그는 역관(譯官)인 주부(主簿) 김익하(金益夏)와 같이 영암을 거쳐 해남을 방문했습니다. 이번 해남행의 주요한 동기는 첫 번째로는 곡식을 사기 위해서였고, 두 번째로는 남도에 유배 가 있던 여러 주요 인사들을 적소로 찾아가 문안하기 위해서였습니다.[74] 윤두서는 이때의 방문에서 12월 10일까지 넉 달 동안 머물렀습니다. 8월 18일에는 연동을, 22일에는 백포를 방문했습니다. 그리고 9월 10일에는 영광에 가서 선고조의 기제사를 지냈고, 11일에는 고금도로 가서 유배객을 문안하는 등 많은 일들을 수행했습니다. 넉 달을 머문 뒤인 12월 10일에는 한양으로 출발했습니다.

윤두서의 행장에는 1697년에 해남에 갈 때 어머니 청송 심씨가 묵은 빚을 받아오라고 명했다고 기록되어 있습니다. 윤두서는 어머니의 명대로 오래된 채권들을 해결하기 위해 가지고 갔는데, 빚진 이들이 가난한 것을 보고 차마 채근하지 못하고 결국 채권을 모두 불살라 버렸다고 합니다.[75] 가난하고 약한 자를 배려하는 윤두서의 마음을 느끼게 하는 일화이지요.

1698년에는 다섯째 아들 덕렬(德烈, 1698~1745)이 태어났습니다. 윤두서가 32세 되던 해인 1699년(숙종 25, 기묘년) 9월 13일에 생부 윤이후가 영암 팔마의 집에서 64세로 타계해서 경기도 양주에 안장했습니다. 이제 윤두서는 생부와 양부 두 부친을 다 잃고 온전히 집안을 떠맡게 된 것입니다. 이때부터 큰 힘이 되어 준 맏형 윤창서는 윤이후를 따라 낙향했다가 부친이 사망하자 다시 한양 사직동

74 윤이후, 앞의 책, 3, 8월 9일. 윤이후가 김익하라고 적은 인물은 윤두서가 김익하(金翊夏)라고 한 인물과 동일인인 것으로 보인다. 윤두서, 「敬次柳尙書韻送金相甫之嶺南」(1697년 11월), 앞의 책, 74쪽 참조.
75 윤덕희, 앞의 글 참조.

의 집으로 돌아와 윤두서와 자주 왕래했습니다.[76]

　1698년, 윤이후가 죽은 해에 윤두서가 노비 홍렬(洪烈)의 손자 위상 등에게 준 글이 있는데, 윤두서의 개혁적인 노비관과 이를 실천한 면모를 전해 줍니다.[77] 홍렬은 윤선도 때부터 윤씨 집안의 일을 돌보았던 노비입니다.[78] 홍렬이 죽게 되자 아마 그 재산에 대한 논의가 있었던 모양입니다. 윤두서는 선조가 이룬 재산을 몰수하지 않겠다는 언약을 글로 분명히 했습니다. 그는 법과 제도로 규정되지 않았다고 관습적으로 부당하게 행하는 일에 대해 반대했지요. 윤두서의 노비관은 당시로서는 파격적이고 다분히 사회개혁적이었다고 할 수 있습니다.

윤두서의 사상과 학문

당쟁이 심화되고 윤종서뿐만 아니라 자신도 당화에 걸릴 뻔한 사건을 겪은 뒤에 윤두서는 과거에 대한 생각을 완전히 없애고 과거를 위한 정식지문(程式之文)에 마음을 두지 않게 되었습니다.[79] 대신 친구 심득경과 이서, 이잠 그리고 두 형님과 모여 "충국(充國)의 지혜를 생각하면서"[80] 남인의 당인 오당(吾黨)을 대변할 학문과 사상, 예

76　윤영표 편, 『녹우당의 가보』, 252쪽.

77　윤두서, 「與故奴洪烈之孫渭尙等 己未 臘月」, 앞의 책, 78-79쪽. 증좌(證左)란 증명이라는 뜻이다.

78　『古文書集成』 3, 91-92쪽.

79　윤두서가 당화로 인해 세상에의 뜻을 버리고 과거를 보지 않은 것은 주변 사람들에 의해 거듭 거론되었다. 이사량, "黨禍迭作 駭機警心 兄已絶意於當世 不復治擧于業矣 (…)", 『海南尹氏文獻』 16, 恭齋公 편, 앞의 책, 26쪽.

80　윤두서가 항상 나랏일을 걱정하고 연구했다는 사실을 강조한 것으로, 윤두서가 타계한 뒤 이서가 지은 제문에서 인용했다. 윤덕희, 「恭齋公行狀」.

술을 정립시키는 데 집중했습니다. 윤두서가 학문에 뜻을 둔 것은 대략 윤종서가 죽은 이후부터였지요. "이때부터 더욱 세상에 마음이 없어져 집안의 크고 작은 일을 내버려두고 상관하지 않았다. 오직 고대의 전적(典墳)과 경적(經籍)에 전심하여 모두 널리 뚫고 그 극치를 추구했다. 이 밖에 읽지 않은 책이 없으며 백가(百家)와 중기(衆技)에까지 모두 그 지취(志趣)를 연구했다."[81] 라고 기록되어 있습니다.

1700년(경진년)에 33세가 된 윤두서는 윤흥서에게 편지를 쓰면서 선비 집안의 가례에 대해서 논했습니다. 윤두서가 당시 첨예한 정치적, 사회적, 학문적 관심사였던 예학(禮學)에도 관심을 가지고 있었고, 특히 고학을 존중해서 예제(禮制)에서도 고(古)를 존중한 것을 알 수 있는 사례입니다.[82]

1701년(숙종 27), 윤두서가 34세가 되던 해 4월에 부친의 상이 끝나자 장남 윤덕희의 혼례를 치렀습니다. 17세의 윤덕희는 윤두서의 양모와 같은 집안 출신인 청송 심씨를 맞아 결혼했습니다. 4월에 조모인 청송 심씨는 윤덕희에게 결혼 선물로 노비 5명을 하사했고[83] 관련된 문서를 윤두서가 작성했습니다.

이해 가을에 영남 상주에 살던 이만부가 한양에 올라와 종현에 있던 윤두서의 집을 방문했습니다. 윤두서는 이서가 그린 금강산 그림을 보여 주며 이만부와 평을 나누었습니다.[84] 이서의 그림은 본격적인 솜씨의 작품은 아니었지만 금강산을 여행한 이후에 그려진

81 윤덕희, 앞의 글.
82 윤두서, 「上仲兄書」 庚辰年, 앞의 책, 47-48쪽.
83 『古文書集成』 3, 205, 498쪽.
84 이만부, 「書李澄叔東遊篇後」, 앞의 책, 18, 韓國文集叢刊 178, 397쪽.

그림이라는 점에서 의미가 있지요. 김명국의 금강산 그림을 보고 싶어했던 윤두서인 만큼 직접 여행을 하거나 그리지는 않았지만 여전히 금강산에 관심을 가지고 있었음을 알 수 있습니다.

1702년(임오년), 35세가 되던 해에 여섯째 아들인 덕겸(德廉, 1702~1754)이 태어났습니다. 이해 4월에 해남 윤씨 집안의 고조인 관찰공(觀察公) 윤유기(尹唯幾, 1554~1619)의 제사를 지속적으로 치르기 위해 공동 묘전(墓田)을 마련하는 일이 진행되었습니다.[85] 종손인 윤두서는 지속적으로 집안일에 관여하고 있었지요.

1703년(계미년), 36세가 된 윤두서는 12월에 집안사람들과 함께 관찰공 윤유기의 묘소를 오래도록 보전하기 위해 묘전을 마련하는 일을 다시 의논했습니다. 종가와 첩지가는 12석을 내고 여러 내외손들이 각기 사정에 맞추어 출자했습니다.[86]

1704년(갑신년)에 장인인 이형상은 윤두서에게 『남환박물(南宦博物)』 13,850언을 지어 전해 주었습니다. 이 글은 1702년에 윤두서가 이형상에게 제주도의 역사와 풍물을 문의한 것을 계기로 저술되었지요. 윤두서는 지리에 대해 관심을 가지고 연구해 여러 지도들을 참조해서 〈동국여지지도〉와 〈일본지도〉, 〈중국지도〉 등 다양한 지도를 제작했습니다[도5, 6]. 〈동국여지지도〉는 1712년경 조선과 청나라의 경계를 정하기 위해서 세운 백두산의 정계비가 표시되어 있어서 윤두서가 44세였던 1712년 이후부터 1715년에 사망하기 전에 제작했다는 것을 알 수 있습니다. 윤두서가 생애 마지막까지 꾸준히 새로운 학문과 정보에 대해 적극적인 관심을 가지고 있

..................

85 『古文書集成』3, 512쪽.
86 위의 책, 513쪽.

였음을 시사하지요. 이 지도는 한반도의 북부 지역이 소략되고 왜곡되어 있어서 1757년에 조정에 알려진 정상기(鄭尙驥, 1678~1752)의 〈동국지도〉에 비해서는 보수적인 부분도 있는, 과도기적인 것이라고 할 수 있습니다. 하지만 호남 지역 가운데 특히 도서 지역에 대해서는 정상기의 〈동국지도〉보다 더 상세한 정보를 기록한 점이 특징적입니다.

윤두서는 경학뿐만 아니라 의학, 지리, 천문, 과학, 병법 등 산술지학, 서학 분야에도 관심을 두었습니다. 1706년에는 서양 수학서로 한역되어 전해진 『양휘산법(揚輝算法)』을 필사했습니다.[87] 그리고 1711년에

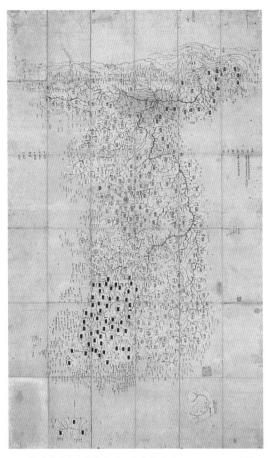

도5. 윤두서, 〈동국여지지도〉, 종이에 담채, 112×72.5cm, 보물 제481-3호, 해남 윤씨 종가

는 같은 해 예수회 선교사인 필리푸스 마리아 그리말디〔Philippus Maria Grimaldi(閔明我), 1639~1712〕가 제작한 〈방성도(方星圖)〉를 신속하게 구입해서 보았습니다. 또한 윤덕희 등과 80권 25책이나

..................

87 이 책에 대한 소개와 해설은 송일기·노기춘, 『海南綠雨堂의 古文獻』 제1책, 382-
 383쪽 참조.

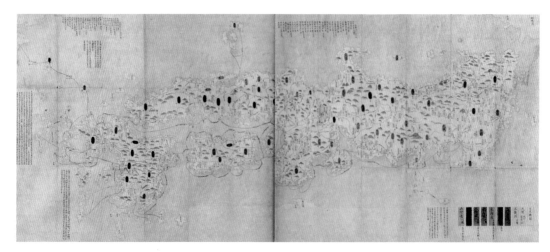

도6. 윤두서, 〈일본여도〉, 종이에 채색, 69.4×161cm, 보물 제481-4호, 해남 윤씨 종가

되는 천문학서인 『관규집요(管窺輯要)』를 필사하고 삽도를 제작하기
도 했지요.[88]

　　윤두서가 서양의 과학과 학술에 많은 관심을 가진 것은 회화적
인 면에서도 중요한 변화를 시도하는 토대가 되었습니다. 윤두서가
남긴 가장 중요한 업적 가운데 하나는 조선회화에 서양 회화의 개
념과 기법을 접목시킨 것입니다. 〈석류매지도〉, 〈채과도〉 등은 개념
과 기법상 서양의 정물화와 비교되는 작품입니다[도7, 8]. 서양화에
서 유래된 회화의 개념과 기법은 〈자화상〉에도 적용되었지요[도1].
윤두서가 서양화법을 수용한 것은 단순히 그림의 차원에서가 아니
라 서양과학과 학술에 대한 집요한 탐색의 일환으로 추구된 것이기
때문에 그림을 넘어서는 의의가 있습니다.

　　이해 9월 3일에 해남에 살던 이만기가 윤두서에게 편지를 보내

................

88　이 책에 대한 연구로는 차미애, 「海南 綠雨堂 所藏 筆寫本 『管窺輯要』의 考察」 참조.

도7. 윤두서, 〈석류매지도〉,
《윤씨가보(尹氏家寶)》중, 종이에 수묵,
30×24.2cm, 해남 윤씨 종가

도8. 윤두서, 〈채과도〉,《윤씨가보》중 도14,
종이에 수묵, 30×24.2cm, 해남 윤씨 종가

농장에 관한 문제를 호소했습니다.[89] 멀리서 해남 종가의 재산을 유지하고 경영하는 일은 쉽지 않았습니다. 윤두서는 선대에 그랬듯이 해남에 거주하는 노비를 활용했는데, 때로는 잡음이 일어나기도 했습니다.

3) 윤두서 서화예술의 성취와 미술사적 의의

조선 후기 유화의 방향을 제시하다

윤두서의 기년작은 30대 중반경부터 많이 전해집니다. 1704년 6월에 제작한 〈석양수조도(夕陽垂釣圖)〉는 현존하는 최초의 기년작인데,

..................

89 『古文書集成』3, 883쪽.

도9. 윤두서, 〈석양수조도〉,《가전보회(家傳寶繪)》 중, 1704년, 종이에 수묵, 23×55cm, 해남 윤씨 종가

도10. 윤두서, 〈유림서조도〉,《가전보회》 중, 1704년, 종이에 수묵, 22.8×55.6cm, 해남 윤씨 종가

30대 중반경의 윤두서 회화의 특징을 대변합니다[도9]. 그림의 내용과 윤두서의 화제시로 볼 때 세상의 명리와 관직에 뜻이 없음을 드러냈다고 할 수 있지요. 이에 화답한 이서의 시 또한 두 사람이 세상과 거리를 유지하며 처사적인 삶을 추구한 것을 나타냅니다.

〈유림서조도(幽林栖鳥圖)〉는 1704년에 윤두서가 그린 뒤에 친구인 이잠이 먼저 시를 짓고 윤두서와 이서가 그에 맞추어 시를 짓

도11. 윤두서, 〈춘지세마도〉, 1704년, 비단에 수묵, 46×75.4cm, 해남 윤씨 종가

고 쓴 작품입니다[도10]. 수묵으로 그려진 사의적(寫意的)인 화조화인데, 17세기에 유행한 절파계 화풍의 영향을 나타낸다는 점에서 윤두서가 이전 시대의 회화 전통을 깊이 이해하고 활용했다는 것을 알 수 있습니다.[90]

같은 해 6월에 그린 〈춘지세마도(春池洗馬圖)〉도 윤두서 회화의 특징과 화풍, 특히 화보와의 관련성을 보여 주는 중요한 작품입니다[도11]. 비교적 큰 화면에 매우 섬세한 세필을 구사하면서 정교하게 그린 것으로 앞선 두 그림과 달리 정성이 많이 들어간 본격적인 작품입니다. 이 그림은 30대 중반경 윤두서가 지향했던 화풍의 특징을 대변하고 있습니다. 이전의 선비화가들의 그림과 달리 세밀

90 "霜露下叢篁 乾坤秋意浩 林深網羅遠 數爾幽栖鳥"라고 기록된 화제를 비롯해서 여러
편의 시가 쓰여 있다. 이 시는 '題自寫畵篁'이라는 제목으로 『恭齋遺稿』, 40쪽에도 실
려 있다. 조선 중기의 절파 화풍에 대해서는 안휘준, 「韓國 浙派畵風의 硏究」, 『美術
資料』 20(1977. 6), 24-62쪽 참조.

참고1. 조옹,『역대명인화보(고씨화보)』중, 해남 윤씨 종가

한 묘사와 정밀한 필력을 강조하고 있지요. 특히 이 작품 중 말을 닦는 마부가 허리춤에 옷을 걷어 올린 모습과 고개를 갸웃이 돌린 말의 자세는『역대명인화보(고씨화보)』에 실린 원나라 문인화가 조옹(趙雍, 1289~?)의 말 그림을 연상시킵니다[참고1].[91]

윤두서는 젊은 시절부터『고씨화보』와『당시화보』를 임모하면서 그림을 배웠다고 전해집니다[도4].[92] 〈춘지세마도〉는 윤두서가 30대 중엽에 화보를 단순히 모방하는 것이 아니라 이를 활용하면서 개성적인 화풍을 이룬 것을 나타냅니다. 20대에 이미 서화의 수장과 감식에 뛰어났고 화보를 수용했던 윤두서는 30대 중반경에 고유한 개

..................

[91] 『역대명인화보(고씨화보)』는 명대 궁정화가인 고병(顧炳)이 편집해서 절강성(浙江省) 무림[武林(杭州)]에서 1603년에 초간본을 출간했다. 초간본에는 106점의 판화가 실려 있다. 윤두서가 소장했던 화보는 현존하고 있는데, 1권에서 4권까지 107점의 판화가 수록되어 있어 1603년 이후에 출간된 본임을 알 수 있다. 이 화보에 실린 판화는 명대 절파에서 후기 오파에 이르는 비교적 다양한 화풍을 반영하고 있다. 책의 전체 크기는 35.3×22.5cm이고, 판화는 25.8×18.2cm이다.『역대명인화보(고씨화보)』에 대한 연구로는 고바야시 히로미쓰, 김명선 역,『중국의 전통판화』(시공사, 2002); 송혜경,「顧氏畵譜와 朝鮮後期 繪畵」,『미술사연구』19(2005), 145-180쪽 참조.

[92] 이 사실은 남태응이「청죽화사」에서 거론했다.「청죽화사」에 대해서는 유홍준,「南泰應『靑竹畵史』의 해제와 번역」, 이태호·유홍준 편,『조선후기 그림과 글씨』(학고재, 1992) 참조.『당시화보』에 대해서는 허영환,「唐詩畵譜 硏究」,『美術史學』3(학연문화사, 1991), 119-150쪽; 하향수,「조선후기 화단에 미친『唐詩畵譜』의 영향」(동국대학교 대학원 석사학위논문, 2005) 참조.『당시화보』는 신안 출신의 황봉지(黃鳳池)가 만력(萬曆) 연간(1573~1615)에 무림의 집아재(集雅齋)에서 출간했다.

도12. 윤두서,《영모첩(永慕帖)》 중, 해남 윤씨 종가

성을 가진 화가가 되었다고 할 수 있습니다.

　1705년(숙종 30, 을유년)에 38세가 된 윤두서는 여덟째 아들 덕현(德顯)과 오래 바라던 손자도 얻었습니다. 윤덕희의 첫아들 종(悰, 1705~1757)이 탄생한 것입니다. 집안의 어른으로서의 책임감 때문인지 이즈음부터 윤두서는 집안의 유물과 유적을 수집하고 정리하는 일을 시작했습니다. 집안 선조의 행적을 기록한 『가세유사(家世遺事)』, 선조의 필적과 선조와 교유한 주요한 인사들의 필적을 모은 《영모첩(永慕帖)》과 《경모첩(景慕帖)》을 편찬하면서 집안과 선조를 선양하는 일을 본격적으로 추진했습니다[도12].

　1706년에 39세가 된 윤두서는 자식들에게 가업을 경영하는 법과 가풍을 전수했습니다. 이해 4월에 아이들에게 「선우록제사(善遇錄題辭)」를 써주면서 노복을 인간으로서 인식하고 존중할 것을 강조

했습니다.[93] 아이들에게 거대한 부를 축적한 집안의 후손으로서 경계해야 할 일을 훈계한 것이지요.

노비에 대한 교훈을 자식에게 준 바로 다음 달인 5월 13일에 윤두서는 노비 덕렴(得廉)을 시켜 영광에 살던 사과(司果) 양이제(梁以濟)에게서 노비 한 명을 2백 냥을 주고 사들였습니다.[94] 같은 해 9월에는 남부 명례동에 살던 노비 을룡을 시켜 노비의 두 자녀를 면천하는 일에 동의하고 실천하도록 했습니다.[95] 1707년 정월에는 해남 현산면에 사는 노비 필경(必敬)을 시켜 김생원으로부터 5명의 노비를 사들이게 했습니다. 돈을 내고 5명을 다시 사들여 노비 가족들이 함께 모여 살 수 있도록 조처했던 것이지요.[96] 윤두서 대에도 노비를 사고파는 일이 지속되었고 윤두서도 기회가 닿으면 대가를 치르면서 새로운 노비를 확보했습니다. 하지만 윤두서는 자식들에게 당부했듯이 노비를 인간으로서 존중하고 대접하는 일을 몸소 실천하는 모범을 보였습니다. 이러한 사례들을 통해서 윤두서가 개혁적인 사상을 가졌을 뿐만 아니라 이를 실천한 지식인이라는 사실을 확인할 수 있지요.

학예일치(學藝一致)의 경지를 추구하다

1706년은 윤두서에게 여러 모로 중요한 해였습니다. 윤두서가 39세가 된 이해에 평소 늘 만나 학문과 사상을 논의하던 친구이자 동지인 이잠이 시국을 비판하는 상소를 올렸다가 죽게 된 참화가 있

93 윤두서, 「善遇錄題辭 丙戌」, 앞의 책, 33쪽. 일력(一力)은 노비 한 사람을 가리킨다.
94 『古文書集成』 3, 449쪽.
95 위의 책, 97쪽.
96 위의 책, 389쪽.

었습니다. 이잠 사건 이후 이서와 이익, 윤두서 형제들은 관직에 대한 의지를 버렸고 세상사에 직접 관여하는 것을 더욱 기피하게 되었습니다.[97] 이 사건이 있던 해에 윤두서는 「아행기야(我行其野)」라는 시를 지어 내면의 고통을 드러냈습니다.[98] 『시경(詩經)』의 「소아(小雅)」편에 실린 「아행기야」라는 시를 인용하면서 이잠의 사건을 겪은 뒤에 느낀 좌절을 담담하게 표출했지요. 이 시에서 토로한 것처럼 그가 찾던 고인(古人)은 이상이자 목표였는데, 이제 그 고인이 어디에 있는지, 있기는 한 것인지 확신이 없어졌습니다. 이잠의 죽음이 가져온 충격은 이처럼 이루 말할 수 없는 고통이며 혼돈이었습니다.

도13. 윤두서, 〈맹자(孟子)와 송유(宋儒)〉, 《십이성현화상첩(十二聖賢畵像帖)》 중, 1706년, 비단에 수묵, 각 면 43×31.2cm, 국립광주박물관

　이잠은 죽기 직전에 윤두서에게 성현들의 화상을 그려 달라고 요청했습니다. 그래서 윤두서는 《십이성현화상첩(十二聖賢畵像帖)》을 제작해서 이잠이 죽은 뒤에 그 집안에 보냈습니다. 12명의 성현을 네 폭에 나누어 담아 그린 작품으로 유학의 적통을 그림으로 나타낸 것입니다[도13]. 그리고 1706년에는 장인 이형상도 윤두서에게 성현의 화상을 그려 달라고 했습니다. 윤두서가 장인을 위해 제

97　윤종하, 「玄坡公行狀」, 『海南尹氏文獻』17, 앞의 책.
98　윤두서, 앞의 책, 22쪽.

작한 《오성도첩(五聖圖帖)》은 현재 완산 이씨 병와공파종회가 소장하고 있습니다.[99] 주공(周公)이 그려진 면을 제외한 세 면에 여러 성인들을 3~4명씩 모아 함께 그린 《십이성현화상첩》은 당시에 전해지던 〈오현도(五賢圖)〉와 관련이 있는 것으로 보입니다.

중국에서 수입된 〈오현도〉에는 주돈이(周敦頤), 정호(程顥), 장재(張載), 정이(程頤), 주희(朱熹) 등 송나라 유학을 대표하는 학자들이 한 폭에 담겨졌습니다. 유학의 적통과 이념을 표상한 상징물이었지요.[100] 윤두서는 『삼재도회(三才圖會)』, 〈오현도〉, 《군신도상첩(君臣圖像帖)》 등을 참조하면서 남인 일파의 유학적 계통에 대한 해석을 담아낸 《십이성현화상첩》을 제작했습니다. 그는 이 작품에서 수묵을 이용한 백묘화법(白描畵法)으로 우미한 필선과 다채로운 묵법을 동원했습니다. 간결한 구성 아래 남인이 가진 유학적 정통성을 반영한 성현의 조합과 배치를 통해서 이잠과 윤두서 그룹이 가졌던 학문과 사상을 일목요연하게 전달하는 작품입니다. 윤두서에게 그림이란 이처럼 때로는 사상과 학문을 담아내는 구체적인 도구였습니다. 이러한 면모는 윤두서와 직업화가들이 구분되는 지점이자 윤두서가 모색했던 선비그림의 의미를 잘 나타내는 부분이기도 합니다.

윤두서는 1706년 11월에 〈탁목백미도(啄木百媚圖)〉를 그렸습니다[도14]. 이파리가 다 떨어진 고목나무 가지 위에 거꾸로 매달린 새를 특이한 구도로 표현했지요. 이전의 화조화에서는 찾아보기 힘든 이러한 새의 모습은 『당시화보』 권6 「장백운선명공선보(張白雲選名公扇譜)」에 실린 새 그림과 권5장에 실린 새 그림을 참조해서 구성

......................

99 이 두 작품에 대한 자세한 논의는 이내옥, 앞의 책, 210-234쪽 참조.
100 이만부, 「五賢圖識」, 앞의 책, 434쪽.

도14. 윤두서, 〈탁목백미도〉, 《가전보회》 중, 1706년, 종이에 수묵, 22.4×52cm, 해남 윤씨 종가

도15. 윤두서, 〈획금관월도〉, 《가전보회》 중, 1706년, 종이에 수묵, 22×63cm, 해남 윤씨 종가

한 것으로 보입니다. 이 그림에는 윤두서의 전형적인 해서체 글씨로 화제시가 기록되어 있습니다. 시의 내용을 보면 봄을 기다리는 외로운 새를 그려 선비의 심사를 은유했다는 것을 알 수 있습니다. 이 작품을 통해 윤두서가 추구한 시서화 일치의 경지를 확인할 수 있지요.

같은 해 겨울에는 〈획금관월도(獲琴觀月圖)〉를 제작했습니다[도

15]. 부채 위에 그려진 이 작품에는 "병술년 겨울 민자번을 위해 그리다(丙戌冬爲閔子蕃作)"라고 적혀 있습니다. 민자번의 본명은 현재까지 확인하지 못했습니다. 다만 윤두서가 늘 교유했다는 민용현과 그의 아들 민창연(閔昌衍)이 여흥 민씨로 당시에 유명한 수장가였다는 사실을 통해서 여흥 민씨와 교분이 있었다는 점을 말씀드립니다.[101] 그림 속의 선비는 보름달이 휘영청 뜬 밤에 고요히 홀로 앉아 거문고를 품고 있습니다. 거문고를 지니고 있되 연주하지 않는 이러한 모습은 세상사를 관조하는 선비의 심상을 전하는 표현입니다. 윤두서는 간결한 구성과 여유로운 여백의 구사, 고아한 필선, 잘 조절된 먹을 동원해 그가 추구한 선비그림의 정수를 나타내고 있습니다. 이처럼 39세의 윤두서는 혼돈스런 세상사를 관조하면서 사상과 의식을 담은 서화의 세계를 구축해 나갔지요.

1707년(정해년)에 40세가 된 윤두서는 상처받아 혼란해진 마음을 가다듬고 자신의 처세관을 드러낸 글을 정성스러운 서체로 썼습니다. 이 글은 윤두서의 사후에 장자인 윤덕희가 윤두서의 서예를 모아 만든 《가전유묵》 4권에 실려 있습니다. 윤두서 특유의 개성이 반영된 서체로 기록되었습니다[도16].

사군자(士君子)는 이 세상에 나서 나아가고 처하고 할 뿐이며, 출처의 도는 때에 따를 뿐이다. 때가 나아갈 만한데 처하는 것은 도

..................

101 민세숙은 오현숙, 「《扇譜》에 수록된 觀我齋 趙榮祐의 扇面畵 硏究」, 『溫知論叢』 9(2003. 12), 186쪽에서 거론되었다. 민세숙(생몰년 미상)이 민용현의 아들 민창연이라는 사실을 밝힌 글로는 오현숙, 「18世紀 繪畵收藏家 閔昌衍」, 『문헌과 해석』 30(문헌과 해석사, 2005), 97-102쪽 참조.

가 아니요, 때가 처할 만한
데 나아가는 것도 도가 아니
다.[102]

겨울날에 공재(恭齋)에서 쓴
이 글은 자신이 지은 것이 아니
라 증조부 윤선도의 글을 인용한
것입니다. 지난해에 일어난 이잠
의 죽음은 형님 윤종서의 사건과
함께 시대와 정치를 재고하게 했

도16. 윤두서,《가전유묵》4권 1면, 해남 윤씨 종가

지요. 윤두서는 정치에 대한 기대를 버리고 처사적인 삶을 살아야
하는 시대라고 다짐했습니다.

　　이 글의 서체를 보면 윤두서의 개성적인 서법이 정립된 것을 알
수 있습니다.《가전유묵》에 실린 윤두서의 서체는 전서, 해서, 행서,
초서, 행초 등으로 다양합니다[도16]. 전서도 옥저전(玉箸篆), 고전(古
篆) 등의 고문(古文)을 진지하게 모색했습니다. 윤두서가 서예를 통
해서 고학을 실천한 것을 의미하지요. 윤두서의 고문에 대한 모색
은 전서로 쓴 천자문을 통해서도 확인됩니다.[103]

　　1707년에 제작된 또 다른 작품으로〈송함망양도(松檻望洋圖)〉가
있습니다[도17]. 자연을 벗 삼아 한아한 삶을 즐기는 고사의 모습을
그린 작품입니다. 이 그림에는 윤두서가 즐겨 구사한 소재와 구성,

102　『家傳遺墨』4권, 1-17쪽;『孤山遺稿』卷之五 下 참조. 이 글은 윤선도의 글을 그대로
　　　옮겨 적은 것이다. "士君子生斯世 出與處而已矣 出處之道 時而已矣 是時可出而處則非
　　　道也 時可處而出則亦非道也 (…)."
103　박은순,「恭齋 尹斗緒의 畵論:《恭齋先生墨蹟》」참조.

도17. 윤두서, 〈송함망양도〉, 《가전보회》 중, 1707년, 종이에 수묵, 23×61.4cm, 해남 윤씨 종가

표현이 나타나 있습니다. 절제되고 섬세한 필선으로 그리고 부드럽고 윤기가 나는 먹으로 선염해서 간결하고 깨끗해 선비의 심상을 느끼게 하지요.

예술로 심사를 담아내다

1708년(무자년), 윤두서가 41세 되던 해에 둘째 손자인 용(愹, 1708~1740)이 태어났습니다. 이해에는 가장 많은 기년작이 전해지고 있습니다. 〈수변누각도(水邊樓閣圖)〉와 〈신선위기도(神仙圍碁圖)〉 등 가전화첩의 하나인 《가전보회(家傳寶繪)》에 실려 있는 작품들에는 간단한 시와 여러 선비들의 필적이 함께 적혀 있어 윤두서의 교유와 삶을 알 수 있습니다[도18]. 또한 윤두서의 측근이며 임안(任安)

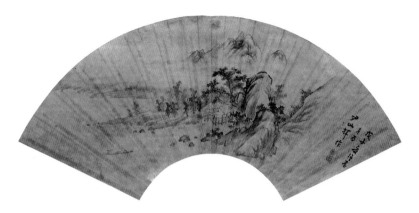

도18. 윤두서, 〈수변누각도〉,《가전보회》중, 1708년, 종이에 수묵, 21.6×61.4cm, 해남 윤씨 종가

으로 알려진 중인 최익한(崔翊漢)이 장첩한《가물첩(家物帖)》도 전해
집니다.[104]《가물첩》에는 무자년인 1708년의 연기가 있는 〈수변공정
도(水邊空亭圖)〉와 〈조어도(釣魚圖)〉가 들어 있는데, 가전화첩의 기년
작들과 함께 윤두서가 40대 초에 구사한 회화적 주제와 화풍을 전
해 줍니다[도19].

　　1708년 11월 17일 밤에 윤두서는 30세의 이하곤과 이하곤의
동생 이명곤(李明坤, 1685~?), 권환백(權桓伯), 남휘(南徽), 둘째 아들
인 윤덕겸(尹德謙, 1687~1733) 등과 함께 이태로(李台老)의 집을 방

<div style="border-top:1px dotted">

104　『가물첩』에 대해서는 박은순, 「恭齋 尹斗緒의 書畵:《家物帖》과 畵論」, 『인문과학연
　　구』 6(덕성여자대학교 인문과학연구소, 2001), 141-162쪽 참조. 최익한에 대해서
　　는 알려진 바가 거의 없다. 윤이후의 『支菴日記』 1권 중 1692년 7월 13일 조에 "咸
　　平 원님이 翼漢에게 편지를 부쳐 안부를 물었다."는 기사가 나오는데, 이 인물이 최
　　익한이라면 윤씨 가문과는 오랜 인연을 가진 사람이라는 것을 알 수 있다. 최익한
　　이 윤두서의 임안이었다는 사실에 대해서는 이하곤, 「題崔翊漢所藏尹孝彦畵帖後」,
　　『頭陀草』 16, 앞의 책, 559-560쪽 참조.

</div>

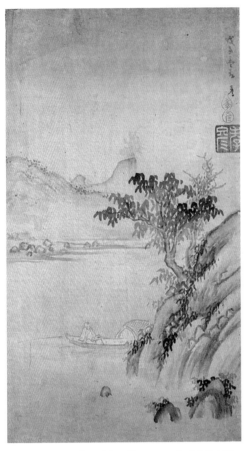

도19. 윤두서, 〈조어도〉, 《가물첩》 중, 1708년, 비단에 수묵, 26.7×15.1cm, 국립중앙박물관

문해 밤중까지 어울리며 시서화를 즐기는 아회를 열었습니다. 윤두서는 이 자리에 자제들을 합석시켰고 자신은 〈모옥간월도(茅屋看月圖)〉를 그렸습니다.[105] 윤두서와 아들들이 이하곤, 이서, 윤순(尹淳) 등과 모여 교유했던 것을 알려 주는 또 다른 기록도 전해지고 있어서, 윤두서가 주변 선비들과의 모임에 아들들을 데리고 다니면서 고아한 아회의 풍류와 시서화의 교류를 일찍부터 체험하게 했다는 것을 알 수 있지요.[106] 이러한 과정에서 윤두서의 사상과 예술이 아들 윤덕희와 손자 윤용 등 자손에게 일종의 가학(家學)이자 전통으로 전해질 수 있는 배경이 형성되었습니다.

윤두서는 서화뿐만 아니라 사상문제, 사회문제, 신분문제 등에 대해 굵직한 소견을 축적하고 있었습니다. 그는 1709년에 예절(禮節)이라는 죽은 여자 노비를 위한 글인 「예절전(禮節傳)」을 지으면서 평소 중시하던 노비의 문제를 논한 적이 있습니다. 이를 통해 신분

105 이하곤, 「書李台老之舊手筆帖後」, 『頭陀草』 13, 앞의 책, 297쪽.
106 성대중(成大中, 1732~1812)의 기록이다. 성대중, 「李箕野畵琴記」, 『靑城集』 7.

의 귀천, 남녀의 구별과는 상관이 없는 근본적인 인간의 문제를 강조했습니다.[107] 이처럼 개혁적인 사상은 훗날 남인 실학파가 주장한 개혁사상과 유사해서 윤두서의 선구적인 면모를 엿보게 하지요. 윤두서의 노비에 대한 논의는 이익이 제기한 사회개혁사상 가운데 하나인 노비의 매매와 세습을 금지하자는 주장을 연상시킨다는 점에서 주목할 만합니다.[108]

1710년 11월에 평생을 지기로 교유한 친구이자 학문적, 사상적 동지인 심득경이 38세의 젊은 나이로 타계했습니다. 〈정재처사심공진(定齋處士沈公眞)〉은 심득경이 죽은 뒤 생전의 모습을 기억해서 4개월 만에 추화(追畵)한 것입니다[도20]. 같은 무리의 친구이자 동지였던 이서는 심득경의 초상화에 글을 쓰면서 심득경의

도20. 윤두서, 〈정재처사심공진〉, 1710년, 비단에 채색, 159×88cm, 국립광주박물관

죽음에 대해 우리 도〔吾道〕가 끝났다고 하면서 애도했습니다. 우리 도라는 표현은 윤두서와 이서, 심득경 등의 사상과 학문에 대한 자

107 윤두서, 「禮節傳」, 앞의 책.
108 이익에 대해서는 한우근, 『星湖李瀷硏究』(서울대학교출판부, 1980) 참조. 이익의 노비개혁론에 대해서는 김태영, 「조선후기 실학의 전개」, 『실학의 국가개혁론』(서울대학교 출판부, 1998), 128-129쪽 참조.

도21. 윤두서, 〈우여산수도〉,《윤씨가보》중 도34, 1711년,
종이에 수묵, 30.6×19cm, 해남 윤씨 종가

의식이 담긴 것이지요. 이들이 함께 모여 새로운 학문과 사상을 모색했던 동지였음을 말해 줍니다. 윤종서와 이잠이 죽은 이후 심득경마저 요절했으니, 이서는 극단적인 상실감을 '우리 도의 끝'이라고 표현했던 것입니다. 윤두서 또한 깊게 상심했고 실제로 한동안 이들은 모이지 않게 되었습니다.

윤두서는 친구의 일상적인 모습을 사실적으로 재현하면서 선비 영정 분야에서 새로운 시도를 했습니다. 〈송시열상〉에서 확인된 것처럼 학자적인 풍모와 의식을 강조하는 노론계의 영정과는 구별됩니다. 윤두서는 일상성과 평범함을 강조하고 시각적 사실성에 입각한 시도를 했지요. 자화상을 비롯해 영정 분야에서도 전래된 구성과 소재, 기법에서 벗어나 새로운 화풍과 사상을 담아내려고 했음을 알 수 있습니다.

1710년에 아홉째 아들인 덕휴(德烋, 1710~1753)가 태어났습니다.

1711년(신묘년)에 44세가 된 윤두서는 가을 즈음에 자녀를 위해 〈우여산수도(雨餘山水圖)〉를 제작했습니다[도21]. 자신이 직접 시를 짓고 왕희지의 서체를 토대로 발전시킨 개성적인 서체로 기록했습니다. 시의 내용과 정취를 담아낸 그림으로 표현해서 시서화 삼

절을 추구했지요. 또한 이 그림을 보면 시를 소재 삼아 짓는 시의도(詩意圖)라는 새로운 회화의 영역을 중시하고 있음을 알 수 있습니다. 그림은 간결한 구성과 많은 여백, 부드럽고 유연한 필묘, 담담한 먹뿐만 아니라 준법과 수지법에서 남종화적인 특징을 보여 줍니다. 남종화법을 토대로 하면서도 개성적인 화풍으로 소화하고 있어서 40대 중반이 되면서 윤두서가 독자적인 경지에 이른 것을 알 수 있지요. 특히 이러한 작품을 통해서 자녀들에게 조선적인 선비그림의 새로운 양상인 시서화 삼절의 추구와 남종화의 정수를 전수하려고 한 것을 확인할 수 있습니다.

1711년의 이잠 사건 이후에 교외로 나가 살던 둘째 형 윤흥서가 경기도 광주의 남쪽 판교촌에 옮겨 살기 시작했습니다.[109] 한양에 남은 윤창서와 윤두서도 이즈음부터 근교로 옮길 계획을 세웠던 것으로 보입니다. 그러나 이 약속은 윤창서와 윤두서의 갑작스런 죽음으로 지켜지지 못했습니다.

이해에 윤두서는 인천에 살던 장인 이형징(두 번째 부인의 생부)의 회갑을 축하하기 위해 열린 잔치에 참석했습니다. 당시까지 생존하던 장인의 여러 형제들과 친척, 지기들이 모인 성대한 잔치였습니다. 윤두서는 연회의 장면을 기념하기 위해 〈연유도(宴遊圖)〉를 그리고 장인의 장수를 기원하며 〈노인성도(老人星圖)〉를 제작했습니다[도22].[110] 그는 다른 사람들에게 쉽게 그림을 그려 주지 않았다고

109 「玄坡公行狀」,『海南尹氏文獻』 17, 앞의 책 6. 경기도 광주는 윤의중이 살았던 곳이다. 윤흥서의 조부 윤선도에게 윤의중은 직계 조부였으니만큼, 윤흥서는 선조들이 여러 대에 걸쳐 살던 곳으로 옮겨 간 것이다.

110 이형징, 「自跋」,『邵城慶壽錄』 참조. 도22의 작품은 이 당시에 그려진 것은 아니지만 작품의 규모와 정성스런 필치, 여러 소재들을 통해 볼 때 장수를 축원하는 의미로

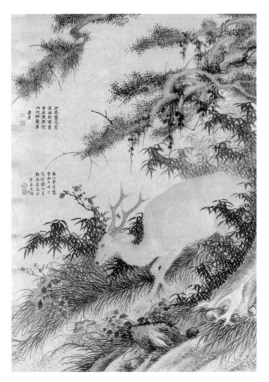

도22. 윤두서, 〈심산지록도(深山芝鹿圖)〉, 종이에 수묵,
127.5×90.5cm, 간송미술관

합니다. 그래서 전하는 그림이 적었다고 하지요. 하지만 이처럼 주변 인사들을 위해서는 축하선물로, 때로는 교류하는 자리에서 그림을 그리곤 했습니다. 이러한 제작 방식은 그림에 대한 선비화가의 제작 태도를 잘 나타내 줍니다. 여기화가로서의 입장을 늘 유지했음을 의미하지요. 그림에 대해서 매우 적극적인 인식과 성과를 보여 주었음에도 그림을 제작하는 동기와 방식은 직업화가와 다르다는 원칙을 의식하고 있었던 것입니다.

4) 자신의 삶을 정리하고 기록하다

전원 속에서 이상을 실천하다

윤두서가 45세 되던 해인 1712년에 양모인 청송 심씨가 타계했습니다. 80세가 넘도록 장수한 노모를 정성스레 봉양하던 효자 윤두서는 최선의 예를 갖추어 장례를 치렀고, 같은 해 9월 4일에는 선친

.................

그려진 것으로 볼 수 있다. 윤두서의 기량과 화풍의 특징을 잘 보여 주는 작품으로 주목된다.

윤이석의 묘를 개장하는 큰일도 진행했습니다.[111]

　그 결과 가산이 많이 기울게 되자 윤두서는 일시적으로 낙향할 것을 결심했습니다. 윤두서의 해남 귀향에 대해서는 화가로서 겸재 정선의 명성을 이기지 못했기 때문이라는 설과 서인 정권으로 인한 패배감 때문이라는 설이 있습니다.[112] 또 다른 것으로는 왕의 영정 제작과 관련된 불명예 때문이라는 설도 있지요.[113] 하지만 이 설들은 추론일 뿐 정확한 근거가 있는 것은 아닙니다. 윤두서의 해남 귀향을 언급한 윤씨 집안과 주변 인사들은 모두 윤두서의 낙향 이유를 경제적인 어려움 때문이라고 기록했습니다. 그리고 윤두서가 곧 한양으로 복귀하려고 했다는 사실도 일관되게 지적했지요. 나중에 윤덕희는 윤두서가 죽은 직후인 1716년 봄에 강진군 백포면에 윤두서의 시신을 우선 매장한 뒤 스승 이서에게 최종적인 묘소에 관해서 자문을 구했습니다.[114] 이서는 윤두서의 본의가 한양으로 돌아오려는 것이었다는 점을 지적하면서 한양 주변에 묘소를 잡게 했습니다. 윤덕희도 선친의 의중을 잘 알고 있었기 때문에 경기도 가평에 있던 선산에 묘소를 정했습니다. 이러한 정황을 통해서도 윤두서가 해남에 간 것은 일시적인 계획이었음을 알 수 있지요. 따라서 앞에서 거론한 어떠한 설도 사실이 아니며 낙향의 이유는 일시적이나마 경제적인 어려움이었다는 것을 말씀드립니다.

.................

111　윤두서, 「顯考典簿府君遷厝時告祠列位祝文」; 「顯考典簿府君遷厝時告廟祝文」; 「新山告后土祝文」, 앞의 책, 80쪽.

112　최완수, 「겸재 정선」, 『겸재 정선』(국립중앙박물관, 1992), 97쪽 참조.

113　남태응, 「聽竹畵史」; 유홍준, 「남태응 『청죽화사』의 해제와 번역」, 『조선후기의 그림과 글씨』(학고재, 1992)와 이긍익, 『練藜室記述別集』 중 관련 기사 참조.

114　윤규상, 「駱西公行狀」, 『海南尹氏文獻』 18, 앞의 책 6 참조.

도23. 윤두서, 《가전유묵》 1첩 중, 1713년, 해남 윤씨 종가

1713년(계사년) 봄에 윤두서는 해남으로 돌아갔습니다.[115] 해남으로 떠나기 직전인 2월에 이도경(李道卿)을 위해 써 준 필적이 《가전유묵》 1첩에 실려 있습니다[도23]. 윤두서는 정갈한 예서체로 이즈음의 심사를 담은 듯한 글을 써 주었습니다.

분수를 아니 욕됨이 없고	安分身無辱
마음 스스로 한가롭네.	庶幾心自閑
세상에 살고 있지만	雖居處世上
세상 밖 사람이라네.	却是出人間

이서는 4월 9일에 윤두서에게 편지를 써서 날개가 있다면 날아가 만나 보고 싶다고 애틋한 마음을 전했습니다. 어릴 적부터 늘 함

115 윤규상, 앞의 글 참조.

께하던 친구이자 가족인 두 사람
이 세상사에 밀려 이별을 하고는
서로를 그리워한 것이지요. 다만
윤두서의 여섯째 아들 덕겸이 때
때로 왕래하고 있어 위안이 된다
고 했습니다.[116]

도24. 윤두서, 「화평」, 『기졸』 중, 1713년 4월

해남에 내려간 지 얼마 안 되
던 4월 중에 윤두서는 『기졸』에
실려 있는 「화평(畵評)」을 저술했
습니다[도24]. 「화평」은 윤두서가
소장한 그림에 대한 평을 정리한

것으로 생각됩니다. 귀향길에서 여러 가지 문서와 재물을 잃어버린
터인지라 윤두서는 남아 있는 그림들에 대해서 정리할 필요를 느꼈
던 듯합니다. 그림에 대한 평을 쓰고 『기졸』에 수록해서 훗날 참고
가 되는 자료로 삼을 수 있게 했던 것이지요. 「화평」은 윤두서의 수
장가와 감상가로서의 면모를 보여 줍니다. 그리고 윤두서의 회화관
과 회화 평가 기준을 직접 기술한 자료로서 중요한 의미가 있습니
다.

말년의 삶

윤두서는 해남 연동의 종가에서 주로 거주했고, 때로는 백포에 있
는 별저(別邸)에서 기거했습니다. 백포는 해남 윤씨 집안이 간척사

.................

116 이서, 『寶玩』, 13쪽; 『海南 蓮洞 海南尹氏 孤山(尹善道) 宗宅篇』, 韓國簡札資料選集
13(한국학중앙연구원, 2008), 242-243쪽에 수록됨.

사진2. 전남 해남군 현산면 백포리 백포유거 사진

업을 통해 토지를 확보한 지역이었는데, 바다에 인접해 있어 풍기가 좋지 않았기 때문에 주로 연동에 머물렀습니다[사진2].[117]

　　낙향한 해(1713년)에는 심한 기근이 들어 백성들이 기아에 허덕였습니다. 윤두서는 10월에 백성을 구휼하려고 성주에게 글을 올려 협조를 구했습니다.[118] 당시 해남의 군수였던 최석정(崔錫鼎, 1646~1715)이 윤두서의 공을 치하하면서 세마(洗馬) 벼슬을 주자고 조정에 천거하려고 했다는 설이 있습니다. 그러나 최석정은 당시에 연로해서 해남의 군수였던 것으로 보기 어렵기 때문에 이 설에 대해서는 신중한 해석이 필요합니다. 소론의 영수였던 최석정이 남인인 윤두서에게 어떠한 통로를 통해서인지 정치적인 복귀의 기회를

──────────

117　윤덕희, 『恭齋公行狀』 참조.
118　윤두서, 「上城主書 癸巳十月」, 앞의 책, 1-2쪽 참조.

주려고 했던 것으로 볼 수도 있습니다. 하지만 윤두서는 이를 끝내 사양했습니다. 그는 기근 때문에 살 길을 잃은 농민들에게 종가 소유의 산에서 땔감을 베어 내어 염전을 만들게 해서 구휼했습니다. 그리고 성주에게 기아로 고통을 받는 백성들이 소금을 굽기 위해 나무를 베는 일을 배려해 줄 것도 요청했습니다.

윤두서가 47세 되던 해인 1714년(갑오년) 정월에 맏형 윤창서가 56세로 사망했습니다. 윤두서는 경기도 양주에 있던 윤이후의 묘 주변에 형님을 후하게 장사 지냈고, 조카들을 내려오게 해서 윤이후가 살았던 영암의 옥천정사에 살게 하고 돌봐 주었습니다. 이해에 열째 아들 덕승(德承, 1714~1778)이 태어났습니다. 10월 15일에는 어초은공의 묘소를 보호하기 위해 묘역 주변에 있던 후손인 윤이순(尹爾循)의 경작지를 묘역 경계 바깥으로 제한할 것을 집안사람들과 합의해서 정했습니다.[119]

곧 다가올 자신의 죽음을 예견했던 것일까요. 윤두서는 이즈음부터 『기졸』을 정리한 것으로 보입니다. 현존하는 『기졸』은 윤두서 자신의 필적으로 정리되었습니다. 1713년부터 시작해서 1715년까지의 시문이 먼저 수록되어 있고 그 다음에 젊은 시절의 글들이 실려 있지요. 시들이 반드시 순차적으로 수록된 것은 아니어서 다소 혼란스럽지만, 글을 지은 시기가 대부분 기록되어 있어 그에 따라 정리할 수 있습니다.

『기졸』에는 1714년에 지은 시문들이 가장 많이 실려 있습니다. 이 시들을 통해서 윤두서가 해남에 내려온 뒤에 전원의 삶을 관조하는 자세로 살아갔다는 것을 느끼게 됩니다. 많은 시문들이 전원

119 『古文書集成』3, 449쪽.

풍경과 농업과 교유에 관련된 것들인데, 이전의 시문들과 달리 평화롭고 편안한 정서를 드러내고 있습니다.

이 시기에 윤두서는 여유롭게 농촌의 경관과 삶을 관찰할 수 있었습니다. 전원을 배경으로 그려진 풍속화는 앞의 시들에서 나타나듯이 특히 말년에 해남에 귀향한 이후인 한가로운 삶을 누리던 즈음에 제작되었을 가능성이 있습니다. 윤두서는 〈경답목우도(耕畓牧牛圖)〉, 〈나물 캐는 여인〉 같은 농업뿐만 아니라 〈목기 깎기〉, 〈돌 깨는 장인〉 등 수공업까지 서민들의 다양한 생산활동을 아우르는 폭넓은 관심사를 반영한 풍속화를 제작했습니다. 이 가운데 특히 〈경답목우도〉와 〈나물 캐는 여인〉은 부드러운 필묘와 물기가 많은 풍성한 먹의 사용 등으로 좀 더 여유롭게 느껴집니다. 해남에서의 전원적인 삶 가운데 목도한 서민들의 삶을 담아낸 것으로 보입니다[도 25, 26].

이러한 작품들은 조선 후기 최초의 풍속화로서 의미가 크다고 할 수 있습니다. 선비화가로서 서민들의 노동과 삶을 밀착해서 관찰하고 담아낸 그림이지요. 궁중에서 그려지던 농업과 잠업을 다룬 전통적인 풍속화와는 다른 차원의 풍속화를 선도했다는 의의가 있습니다. 윤두서는 평생 동안 가문의 부와 산업을 경영했습니다. 그 과정에서 이를 유지하는 데 기여한 서민과 노비들의 중요성을 인지했을 뿐만 아니라 사회의 약자인 여성에 대한 의식도 형성되었습니다. 이러한 의식은 그의 풍속화 속에 고스란히 투영되었지요. 윤두서의 풍속화가 중요한 것은 명분과 관념에서 벗어나 현실을 직시하고자 하는 의식과 사상이 회화의 변화를 초래했다는 점 때문입니다. 관념과 사의의 세계가 아닌 현실과 사실의 세계가 회화 속에 담겨졌고, 사회와 제도에 대한 비판적 의식이 서민과 노비의 노동과

도25. 윤두서, 〈경답목우도〉, 《윤씨가보》 중 도27, 종이에 수묵, 25×21cm, 해남 윤씨 종가

도26. 윤두서, 〈나물 캐는 여인〉, 《윤씨가보》 중 도16, 종이에 수묵, 30.2×25.0cm, 해남 윤씨 종가

삶의 현장을 중시하게 한 것입니다. 윤두서의 풍속화는 이러한 사상과 신념을 가진 선비의 의식세계를 시각화한 산물이라는 점에서 혁신적입니다. 그렇기에 이후 풍속화의 유행을 선도하는 힘이 있었던 것이지요.

윤두서가 해남에 살면서 꾸준히 학문과 서화에 몰두했음을 알려 주는 중요한 성과 가운데 하나는 〈동국여지지도〉입니다[도5]. 이 지도의 북방 백두산 지역에는 정계비가 그려져 있는데, 백두산 정계비는 1712년에 새롭게 세워진 것이었기 때문에 이 지도의 제작 시기가 1712년 이후임을 알려 주는 중요한 근거가 됩니다. 따라서 윤두서가 풍속화와 화평, 지도의 제작 등을 통해서 해남에서 살

도27. 윤두서, 〈수하휴게도〉, 1714년, 종이에 수묵, 10.8×28.4cm, 해남 윤씨 종가

면서 예술 방면에서 새롭게 진척하는 시간을 보냈던 것을 알 수 있지요.

전원의 삶을 소박한 마음으로 즐기던 이즈음 1714년 가을에 그린 〈수하휴게도(樹下休憩圖)〉에는 편안하고 평화로운 기운이 배어납니다[도27]. 나무 아래 고요히 앉아 상념에 잠긴 노승의 모습을 절제된 선묘로 담백하게 재현한 이 작품의 구성과 소재는 30대 이후에 줄곧 애용된 것이지요. 관조하면서 살아가는 자신의 모습을 은유한 작품인 듯한데, 윤두서의 장기라고 알려진 인물화에서 추구한 간결과 절제, 격조를 추구하는 선비그림의 궁극적인 경지를 보여 줍니다. 유난히 마른 갈필(渴筆)과 담묵, 예찬식의 절대준(折帶皴)을 구사하고 있어서 중국 남종화풍을 선별적으로 활용해서 조선적인 선비그림을 구축한 것을 확인할 수 있습니다.

1715년(을미년)에 48세가 된 윤두서는 소박한 소망을 가지고

새해를 맞이했습니다. "시골사람 뜻과 바람 적으니 봄을 축하하며 무엇을 구하리오. 늙은 부인 병 나아지고, 아이 손자 병과 근심 없기를. 사람에게 본래 구하는 바 없으니 하늘에는 더 무엇을 바라리오. 다만 비 오고 바람 불 때 장구 치며 격양가 부르기를 바랄 뿐이라네."[120]

『기졸』에 1715년 정월부터 겨울에 사망하기 직전까지 지은 많은 시들이 실려 있어 윤두서의 삶을 구체적으로 전해 줍니다.

1715년 2월에 윤두서는 버려진 땅을 개간하는 사업을 추진했습니다. 녹산면 접산 등성이의 동쪽 모퉁이를 경작지로 만들고자 해남현아에 주인 없는 땅임을 확인해 달라는 소지를 제출했습니다. 그리고 2월 19일에 현아(縣衙)는 상황을 점검해서 확인한 뒤에 허락 결정을 내렸습니다.[121]

1715년 3월에 윤두서는 한양에서 내려올 때 토지와 관련된 입안을 분실한 것을 알고 이를 확인하기 위한 소지를 해남현에 올렸습니다. 여러 노비들의 증언을 토대로 서류의 분실 사실을 확인했고 현아(縣衙)는 5월 2일에 입안의 재작성을 허가했습니다.[122] 이것을 보면 한양에서 내려오는 길이 쉽지 않았음을 알 수 있지요.

해남에서의 삶이 어느 정도 자리를 잡자 윤두서는 첫 부인인 청송 심씨가 사망한 뒤에 혼자 지내던 장남 윤덕희를 재가시키는 일을 진행했습니다. 그는 3월 15일에 신부 집에 정성스레 혼서를 보냈고[123] 4월에는 윤덕희와 광주 이씨의 혼인이 이루어졌습니다. 같은

120 윤두서, 「春帖」 乙未 元日, 앞의 책, 13쪽.
121 『古文書集成』 3, 112쪽.
122 위의 책, 113쪽.
123 위의 책, 670쪽.

달에 재가를 축하하는 선물로 윤덕희에게 노비 3명을 선사했습니다.[124]

윤두서는 아들의 혼사를 치른 뒤에 한양에서 내려온 뒤에 밀려 있던 여러 일들을 추진했습니다. 5월에는 노비 청일을 시켜 해남현에 농토 입안과 관련된 청원을 올렸습니다. 한양에서 내려오는 도중에 토지 입안 서류를 분실한 것을 다시 한 번 발견하고는 문제를 정리한 것이지요.[125]

오랜 기간 동안 한양에서 살았던 윤두서의 해남 이주는 여러 모로 간단치 않은 상황이었습니다. 윤두서는 해남으로 낙향한 이후에 연동의 종가와 백포의 전장을 왕래하며 지냈는데, 특히 백포의 전장은 바닷가와 너무 가까워서인지 수질과 풍토가 맞지 않아 고생했습니다[사진2].

윤두서는 5월에 이런저런 이유로 해남에서 사는 것이 어렵다고 토로했습니다. 또한 눈이 어두워져 편지를 쓰는 것도 쉽지 않으니 그림을 그리는 것은 더욱 어렵다고 탄식하면서 심신의 고단함을 호소했습니다.[126]

이 시기에도 윤두서는 집안의 대소사를 꾸준히 진행했습니다. 여름에는 전라우수영 절도사에게 글을 올려 조상의 묘역이 군인들에게 침탈된 것을 호소하고 이를 보호해 줄 것을 요구했습니다.[127] 10월 15일에는 종중 사람들과 함께 선조 어초은공의 묘소 주변이 경작으로 인해 묘소가 침탈되지 않도록 하자는 서류를 만들어 서명

124 위의 책, 205쪽.
125 위의 책, 122쪽.
126 『槿墨』下(성균관대학교, 1981), 772쪽.
127 윤두서, 「上全羅右水使書」乙未夏, 앞의 책, 19쪽.

했습니다. 서류는 윤덕희가 집필했는데, 이를 통해 윤두서가 아들에게 집안일을 배우게 한 것을 알 수 있습니다. 이 일은 아마도 윤두서가 수행한 최후의 집안일이었을 것입니다.[128]

11월에 죽음을 예감했던 것일까요. 윤두서는 이서 등 한양의 친구들과 멀리 떨어져 만나지 못함을 슬퍼하는 시를 지었습니다.

우리들 젊은 시절에 이별하여 이제는 모두 쇠하고 늙어 버렸네.
지난날 일들 눈앞에 있는 듯 생각하면 오래된 일 같네.[129]

윤두서는 감기를 앓다가 11월 26일에 백련동의 종가에서 갑자기 사망했습니다. 윤두서의 갑작스런 죽음은 많은 사람들에게 깊은 슬픔을 안겨 주었습니다. 가족은 물론 수많은 지기와 위아래 사람들이 큰 기대를 가지고 바라보던 윤두서의 죽음을 애도했지요. 하지만 윤두서의 상중에 집안에 온통 전염병이 돌아 서둘러 상을 치러야 했습니다.[130]

윤두서는 사후에도 묘소를 여러 번 옮기며 살아 생전만큼이나 다사다난한 과정을 겪었습니다. 1716년 봄에 강진군 백도면 간두리(현 하남군 북일리)에 있던 귤정공의 묘 우측에 묘소 자리를 정했습니다. 그러다 1718년에 윤덕희는 윤두서의 묘소를 경기도 가평군 조종면의 선산인 원통산에 이장했지요. 윤덕희는 이서의 조언을 받고, 윤두서가 남쪽에 오래 있으려고 하지 않았던 점을 감안해서 근기 지

128 「宗中僉會前不忘記」, 『古文書集成』 3, 449쪽.
129 윤두서, 「吾輩丁年相別今俱衰白想旺日事如在目前……」 乙未十一月, 앞의 책, 21쪽.
130 윤규상, 앞의 글.

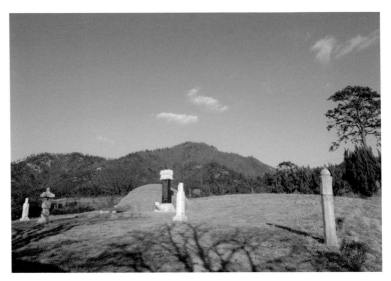

사진3. 전남 해남군 현산면 백포리에 있는 윤두서 묘소 사진

역에 묘소를 마련하고 한양에서 산소를 돌볼 사람을 구해 돌보게 했습니다.[131] 하지만 풍수가들이 가평군의 묘소가 좋지 않다고 해서 1729년에 김포 운양리 구복정으로 이장했습니다. 묘에 손대는 사람이 있어 1746년에 경기도 파주 신속면 우미리로 옮겼다가 벌채도 못하고 산에 손을 대는 사람도 있어서 다시 1782년 2월에 강진 덕정동으로 옮겼고, 1783년에 연동의 어초은공 묘 아래로 이장했습니다. 그러다 풍수가 좋지 않다고 해서 다시 1784년 여름에 영암 옥천면 죽천리 도림정으로 옮기고 첫째 부인과 둘째 부인을 합장했습니다. 1828년 12월 1일에는 자손들이 합의해서 전남 해남군 현산면 백포에 소재한 현재의 묘소로 최종 이장했습니다[사진3]. 윤두서는 1774년에 아들 윤덕희가 가선대부동지중추부사가 되면서 추증되어 증

..............

131 윤규상, 앞의 글.

가선대부 호조참판 겸 지의금부사 오위도총부총관이 되었습니다.

현존하는 자료 가운데 윤두서의 행적을 가장 포괄적으로 정리한 글로는 윤덕희가 지은 「공재공행장(恭齋公行狀)」을 들 수 있습니다. 그런데 이 행장은 윤두서가 죽은 지 26년 만인 1741년에 지은 것입니다. 원본은 현재 종가에 전해지는 『공재공가장초(恭齋公家狀草)』인데, 8장으로 이루어진 작은 책자입니다. 이 기록을 통해서 윤두서의 많은 행적과 성취 등이 전달되고 있지요. 하지만 이 행장은 아들의 입장에서 선별된 것이기 때문에 윤두서의 삶을 좀 더 사실적으로 이해하는 데 어려움을 주는 부분도 있습니다.

II장 1절에서 행장의 내용에서 확인되지 않은 구체적이고 세세한 사실들을 집안에 전하는 여러 자료들과 기록들을 상고하면서 재검토했습니다. 그리고 이를 토대로 윤두서의 행적과 예술적 성취를 재구성해 보았습니다. 전환기를 산 한 선비의 내면과 일상, 삶의 궤적, 주변 사람들과의 교유, 서화에 종사하게 된 이유와 서화의 목표, 이를 반영하며 형성된 회화의 여러 가지 특징 등을 부각시켰습니다. 작품을 만들게 되기까지 겪었던 인생의 다양한 사건과 상황들이 궁극적으로는 작품에 담겨지고 그 작품을 빛나게 하는 토양으로 작용했다고 본 것이지요. 윤두서의 그림이 선비그림에 대한 일반적인 인식이 그렇듯이 단순한 취미와 여기적 활동의 산물이라는 편견에서 벗어나, 선비화가의 깊은 자의식과 뜻을 담아낸 학문적, 사상적 성과라는 점을 이해하는 토대가 되기를 기대합니다.

2

윤두서의 화학(畵學)과 유화[1]

　　"사군자(士君子)는 이 세상에 나서 나아가고 처할 뿐이며, 출처 (出處)의 도는 때에 따를 뿐이다. 때가 나아갈 만한데 처하는 것은 도가 아니요, 때가 처할 만한데 나아가는 것도 도가 아니다."[2]

　　공재 윤두서가 40세 때인 1707년에 쓴 이 글은 본래 증조부 윤 선도가 한 말입니다. 조부 윤인미도 필사한 적이 있지요. 윤두서가

....................

[1]　이 글은 박은순, 「조선 후기 선비그림의 선구자: 공재 윤두서의 畵學과 유화」, 『공재 윤두서 서거 300주년 기념 학술심포지엄』(국립광주박물관, 2014.11.26)을 토대로 수정, 보완하여 작성하였다.

[2]　"士君子生斯世 出與處而已矣 出處之道 時而已矣 是時可出而處則非道也 時可處而出則 亦非道也 (…)", 윤두서, 『家傳遺墨』 卷4, 1-17쪽(해남 윤씨 종가 소장). 윤선도, 『孤山遺稿』 卷5 下와 윤인미가 쓴 「送張翰歸東江序」(해남 윤씨 종가 소장)에도 같은 글 이 수록되어 있다.

평생 동안 따른 유훈(遺訓)이자 좌우명이기도 했습니다. 윤두서는 39세 때인 1706년에 오랜 친구이자 사상적 동지인 이잠이 시국을 비판하는 상소를 올렸다가 죽은 사건으로 고뇌에 빠진 이후에 이 글을 다시 쓰면서 자신의 시대관과 출처관, 심상을 드러냈습니다. 윤두서의 〈자화상〉에서 느껴지는 자신에 대한 깊은 통찰과 엄격한 시선은 바로 이런 마음가짐을 가지고 살아간 자신을 시각화한 결과 인 것이지요[도1].

공재 윤두서는 변화와 발전의 시기였던 조선 후기 18세기에 등 장한 새로운 유형의 선비화가로 높은 평가를 받고 있습니다.[3] 조선 시대 회화사에서 볼 때 18세기는 전통회화를 대변하고 있다고 할 만큼 현대인들이 전통회화를 거론할 때 흔히 인용되는 가장 중요한 화가와 작품들이 등장한 시기입니다. 조선 후기의 회화적 발전과 성과의 이면에는 새로운 시대와 국제적 환경, 정치사회적이고 문화 적인 변화를 선구적으로 인식하고 유가적(儒家的) 예술관에 도전하 면서 회화 활동에 관여한 많은 선비화가들의 존재가 눈에 띕니다.

조선 후기의 화단이 18세기 이후에 이전과 달리 회화 주문과 감 상이 활발해지고 수장이 성행해서 새로운 활력을 찾았을 때 가장 중 요한 역할을 한 계층은 궁중과 사대부 선비였습니다. 공적으로는 궁 중의 회화 후원 활동이 중요했고, 사적으로는 사대부 선비 계층의 회 화 관련 활동이 주목되었습니다. 그 가운데 민간 회화의 발전을 이끌 어 간 것은 바로 선비 계층이었고, 작품을 제작해 회화를 변화시킨 선비화가들이었지요. 18세기에 화단에서 활약한 수많은 선비화가들 의 존재와 성과는 17세기까지의 선비화가들의 활약과는 비교할 수

..................

3 윤두서에 대한 대표적인 연구는 II장 1절 주1 참조.

없을 정도입니다. 유학의 영향으로 회화에 대한 소극적인 인식을 만들어 낸 완물상지론의 틀을 깨면서 교조화된 성리학의 변화를 모색하고 회화 예술에 적극적으로 개입한 선비화가들 가운데 가장 선구적인 위치를 차지하고 있는 화가가 바로 공재 윤두서입니다.

윤두서의 탁월하고 새로운 예술 속에는 국가와 사회의 변화를 꿈꾸던 그의 사상과 학문이 배어 있습니다. 윤두서는 남인의 핵심 세력 가운데 하나인 해남 윤씨 가문의 종손이었습니다. 증조부 윤선도의 학문과 정치적 위상, 국부로 불리는 재력 등 많은 것을 이어받고 지켜 내야만 하는 위치에 있었지요. 윤두서는 뛰어난 재능과 학식이 있었는데도 당쟁의 영향으로 과거를 포기하고 은둔한 처사로서의 삶을 선택했습니다. 하지만 완전히 세상을 등지고 은둔한 것은 아니었어요. 그는 세상의 변화와 나라의 발전을 이끌어 가려는 의식을 실천하는 성시산림(盛市山林)으로서의 삶을 살고자 했습니다. 현실적인 정치에 직접 몸담지는 않으면서도 학문과 사상을 통해 국가와 사회에 기여하고자 했고 기예(技藝)와 예술을 중시하면서 새로운 차원의 서화 예술을 모색했습니다.

윤두서가 회화 분야에서 이루어 낸 성과는 한 사람이 했다고는 믿기 어려울 정도로 방대하고 수준 높은 것들이었습니다. 회화의 감상과 수장, 회화 이론, 회화의 새로운 주제와 화풍, 회화의 변화를 위한 새로운 매체의 모색 측면에서 그렇습니다. 이런 방면의 성과가 조선 후기 화단에서 유행한 여러 방면의 새로운 경향을 선도했다는 사실도 놀라운 일입니다. 한 사람의 화가가 이처럼 새롭고 방대하면서도 수준 높은 성과를 이루어 낼 수 있었던 것은 윤두서가 선비로서의 의식과 신념을 가지고 회화 예술에 전념한 결과였습니다. 이전과 달리 회화가 사상과 이념을 담아내는 도구가 되었고, 직

업화가들과 차별되는 선비의 고유한 의식과 격조를 담아내는 방편이 되었으며, 폭넓은 지식을 담은 새로운 정보와 매체를 활용하는 장이 되었습니다. 이런 변화를 통해서 조선 후기의 선비화가들이 적극적으로 회화에 기여하는 전환점을 만들어 냈다는 점도 회화사적으로 주목되는 부분입니다.

이 글에서는 윤두서가 이룩한 학문과 사상, 이를 기반으로 나타난 새로운 회화적 주제와 화풍, 전통적인 사의와 현실주의적 사실이라는 대비되는 경향이 구현된 회화의 구체적인 양상, 조선 후기 화단의 새로운 환경을 만드는 데 기여한 회화 수장과 이론의 문제 등을 살펴보려고 합니다. 그리고 윤두서가 구축한 선비회화의 사상적, 학문적 면모와 정체성, 회화사적 의의를 부각시키고자 합니다. 또한 윤두서의 회화적 성취와 인식이 조선 후기 선비회화의 기반과 방향성을 형성했고 이후 선비화가들이 새로운 자각과 인식을 가지고 회화예술에 적극적으로 개입할 수 있었던 토대가 되었음을 강조하고자 합니다.

1) 학예일치(學藝一致)의 추구:
고학(古學)·박학(博學)·화학(畵學)

윤두서는 30대 이후에 과거에 대한 뜻을 접은 뒤에 학문을 통해서 남인의 사상과 학풍을 모색하는 데 집중했습니다. 그리고 서화(書畵)에 대해서도 구체적으로 연구했지요. 현재 전하는 윤두서의 작품들은 대부분 30대 이후에 제작된 것들입니다. 이것을 보면 윤두서의 학문과 사상이 형성되어 가는 시기에 회화작품도 무르익어 간

것을 알 수 있습니다. 본래 부귀한 집안의 환경뿐만 아니라 문학과 서예 방면에 조예가 깊었던 증조부와 조부의 영향 때문이었는지 그는 20대부터 이미 회화의 수장과 감상에 관심을 보였습니다. 하지만 20대까지는 과거를 위한 공부에 몰두했기 때문에 서화에 대한 활동은 미미했습니다.

　　윤두서는 숙종 말년 즈음에 심화된 당쟁의 와중에서 주목받던 남인 가문의 대표였습니다. 서인과 남인 간의 치열한 당쟁 과정에서 함께 학문과 사상을 논의하던 친형 윤종서가 정국을 비판하는 상소를 올렸다가 죽음에 이르렀던 충격적인 사건이 일어난 직후인 30대 즈음부터 윤두서는 과거를 접고 처사로서의 삶을 선택했습니다. 윤창서를 비롯한 친형제뿐만 아니라 유력한 남인과 서인 가문 출신의 이서, 이잠, 심득경 같은 과거를 등진 젊은 선비들과 함께 모여 학문과 사상, 예술을 논했지요. 윤두서는 국가적, 사회적 변화와 재조(再造)를 위한 의식을 가지고 학문과 사상에 몰두했습니다. 그는 이념적인 논의를 중시하는 데 치우쳐 국가 내외의 변화를 직시하고 담아내지 못하게 된 유학의 한계를 극복하고자 했습니다. 뿐만 아니라 정통적인 유가의 학문적 관심사가 편협해진 것을 비판하면서 현실과 실제를 중시하는 천문, 수학, 지리, 병법, 의학, 풍수 같은 다방면의 학문, 곧 박학(博學)을 모색했습니다. 그리고 더 나아가 당시에 새롭게 알려진 서학(西學)을 연구하면서 성리학의 대안을 제기하고 실천하기도 했지요. 윤두서는 기예를 천시하던 유학적인 본말론의 한계를 극복하고 국가의 재조를 이루기 위해서는 선비도 기예의 발전에 기여해야 한다는 신념을 가졌습니다. 기예의 한 분야인 회화에서도 본말론과 이를 토대로 형성된 완물상지론의 한계를 넘어서는 적극적인 태도로 이전의 직업화가는 물론이려니와 선비

화가들과도 차별화된 새로운 회화를 모색했습니다. 윤두서가 이처럼 새로운 차원의 선비회화를 제시할 수 있었던 이면에는 그의 사상과 학문이 작용하고 있었던 것이지요. 그는 선비로서 추구했던 유학과 박학을 전제로 그림의 학문인 화학(畵學)을 정립하고 한 걸음 더 나아가 그림을 도학(道學)의 수준으로 격상시키고자 하는 화도론(畵道論)을 제기했습니다.

　　윤두서가 넓은 시야를 가지고 박학과 서학에 기여했다고 알려져 있지만, 그는 정통적인 유학에도 관심을 가지고 있었습니다. 특히 관념과 명분의 틀에 갇힌 채 시대적인 변화를 반영하지 못하던 당대 성리학의 한계를 극복하는 것이 중요한 문제라는 것을 인식하고 유학의 변화를 모색했지요. 당시에 서인들이 송대의 유학을 토대로 이념과 명분을 강조하는 성리학을 구축했던 것에 반해, 남인은 허목 이후에 고학을 주창하면서 공자와 맹자 시대의 유학인 원시유학(原始儒學)으로 돌아가 한계가 노정된 유학을 변화시키고자 했습니다. 윤두서는 선대(先代)부터 교분이 있었던 남인의 종장(宗匠)인 허목을 존경했고 그의 고학을 수용했습니다.

　　윤두서의 유학에 대한 새로운 인식과 변화의 모색은 회화를 통해서도 나타났습니다. 한창 학문에 몰두하던 시기인 39세 때 제작한 2개의 작품에서 이런 인식을 확인할 수 있습니다. 하나는 소론 인사인 장인 이형상의 요청을 받고 그려 준 《오성도(五聖圖)》이고, 다른 하나는 친구 이잠의 주문으로 제작한 《십이성현화상첩》입니다. 이 두 작품에는 윤두서와 주변 인사들이 추구했던 유학에 대한 의식과 고학의 모색이 나타나 있습니다[도28, 29].《오성도》는 기자(箕子), 주공, 공자(孔子), 안자(晏子), 주자(朱子) 등 다섯 성현의 전신상을 백묘화법으로 그린 작품입니다.《십이성현화상첩》은 모두 다

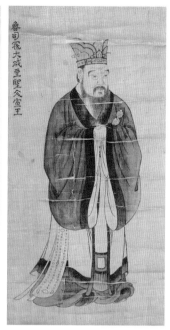

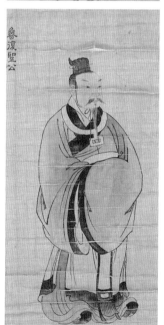

도28. 상단 왼쪽부터 〈기자〉, 〈주공〉,
〈공자〉, 하단 왼쪽부터 〈안회〉, 〈주자〉:
윤두서, 《오성도》, 1706년, 견본수묵, 각
43.5×21cm, 전주이씨 병와공 종중 소장

섯 면으로 구성되었는데, 첫 번째 면에 주공, 두 번째 면에 공자와 제자인 안회(顔回), 자유(子游), 증자(曾子), 세 번째 면에 맹자(孟子)와 소옹(邵雍), 정호(程顥), 정이(程頤), 네 번째 면에 주자와 제자인 황간(黃幹), 채침(蔡沈) 등 모두 유학의 도통(道統)을 상징하는 12명의 성현이 그려져 있습니다. 이 작품들에 나타난 유학의 계통은 서인들이 중시한 성현의 계보와는 차이가 있습니다. 이것을 보면 윤두서와 주변 인사들에게 그림이란 때로는 사상과 학풍을 드러내는 중요한 도구였음을 알 수 있지요. 윤두서가 고전 유학과 고제(古制), 고법(古法), 고례(古禮), 법치(法治)를 연구한 것은 실천적인 유학을 통해 국가의 재조를 도모하려고 했기 때문입니다. 이처럼 윤두서의 실천적인 면모는 사상과 저술, 시각적인 자료와 회화작품을 통해 일관되게 표출되었습니다.

고학의 경우 고를 성취하기 위한 전범(典範)을 모색하는 문제가 중시되었고, 전범을 제시하기 위한 방법론 또한 중요한 문제였습니다.[4] 윤두서는 회화를 사상과 학문에 연결해서 고학의 이념을 반영한 고화(古畵)를 모색했습니다. 그리고 고화의 전범을 구축하기 위해서 그림의 근원으로 돌아가려는 시도를 했지요. 이러한 시도는 중국 회화가 본격적으로 발전하기 시작한 육조시대를 대표하는 화가인 고개지와 육탐미의 작품을 연구한 데서 확인됩니다.[5] 부친의 예술관과 방법론을 이어 간 선비화가 윤덕희는 "그림이란 고의(古意)를 표현하는 것이다. 그림은 고개지, 육탐미로부터 시작되

..............
4 송혁기, 「1. 古氣再現의 理想과 學古 방법의 이견」, 『조선후기 한문산문의 이론과 비평』(월인, 2006), 76-109쪽 참조.
5 박은순, 『공재 윤두서』, 119-128쪽 참조.

도29. 상단 왼쪽부터 〈주공〉, 〈공자와 안회·자유·증자〉, 하단 왼쪽부터 〈맹자와 소옹·정호·정이〉,
〈주자와 황간·채침〉; 윤두서, 《십이성현화상첩》, 1706년, 견본수묵, 각 43×31.2cm, 국립광주박물관 소장

어 세상에 나타났다. (…) 나는 어릴 적부터 이 기예를 좋아하여 집안에서 대략의 이치를 얻었다."고 했습니다.[6] 윤두서와 교분이 있었던 유명한 수장가인 허욱도 윤두서가 명대의 문징명이나 송대의 미불을 무시하고 육조시대의 조불흥, 고개지, 육탐미의 화풍을 추구했다고 했습니다.[7]

윤두서는 두 가지 방면에서 회화의 고학을 추진했습니다. 하나는 앞에서 이야기한 것처럼 중국 회화의 근원으로 여겨지는 육조시대를 이상적인 규범으로 삼은 것입니다. 다른 하나는 중국 문인화의 정통적인 맥을 추구한 것입니다. 조선 선비그림의 정통성을 회복하고 새롭게 구축하기 위한 전범을 중국의 문인화에서 찾은 것이지요. 윤두서는 미불, 원대의 조맹부, 원 사대가 가운데 황공망과 예찬, 명대의 문징명 등 중국 문인화의 대표적인 화가들의 작품과 화론(畵論)을 임모하고 방작하면서 선비그림의 전범을 구축하려고 했습니다.

하지만 중국 육조시대의 화가와 정통적인 문인 화가들의 작품을 연구해서 새로운 전범을 형성하려고 해도 중국에서마저도 이들의 작품을 구하기가 쉽지 않았고 더구나 조선에서 이들의 진작(眞作)을 구하기는 더욱 어려웠습니다. 따라서 윤두서는 학고(學古)를 위한 방법론으로 중국에서 수입된 각종 화보와 출판물을 동원했습니다. 그가 『고씨화보』와 『당시화보』의 일부인 『당해원방고금화보(唐解元仿古今畵譜)』, 『장백운선명공선보(張白雲選名公扇譜)』 등을 통해서 이들의 작품을 연구했다는 것을 〈송하납량도(松下納凉圖)〉 같

．．．．．．．．．．．．．．．．

6 박은순, 『공재 윤두서』, 126쪽에서 재인용.
7 허욱, 「祭文」, 『海南尹氏文獻』 16, 恭齋公 편 참조.

은 많은 작품을 통해서 알 수 있습니다[도30, 31].

윤두서는 새로운 전범을 구축하기 위해서 새로운 방법론을 모색했습니다. 그리고 중국에서 수입된 다양한 출판물과 화보를 통해서 방법론을 제시했지요. 윤두서가 앞에서 말한 여러 화보를 비롯해서『삼재도회』,『서호지』,『홍씨선불기종(洪氏仙佛奇縱)』같은 각종 도설과 도해가 있는 중국 출판물을 적극적으로 사용한 것은 당시로서는 매우 새로운 작화(作畵) 방법론이었습니다. 이후에 조선 후기 화단에서는 각종 화보와 출판물을 활용하는 작화 방법론이 대세로 정착되었습니다. 새로운 학술과 사상에 진취적인 관심을 가졌던 선비였기 때문에 이러한 매체와 방법론을 제시할 수 있었던 것이지요. 그리고 회화의 성격과 수준이 일변되는 계기를 제공할 수 있었습니다.

윤두서가 기예를 천시한 본말론을 비판하면서 고착화된 유학적 예술관에 도전했다는 것은 앞에서 말씀드렸지요. 윤두서의 작품에 나타나는 정교한 필선과 섬세하게 변화하는 먹의 표현력, 사실적인 관찰과 묘사를 통한 정확한 형사(形似)의 구현 같은 회화적 방법론은 선비화가도 직업화가 못지않은 기량을 지녀야 한다는 그의 예술관을 시사하는 요소입니다. 우의를 중시하고 간결, 절제, 사의성을 강조했던 17세기의 선비화가들과는 차이가 있다는 것을 의미하지요. 또한 중국의 절파화풍을 수용해서 빠르고 거친 필치와 과장된 먹의 효과, 복잡하고 강렬한 경물 표현을 즐기던 김명국이나 이징 같은 이전의 직업화가들과도 분명히 구분되는 회화세계를 구축했다는 것을 의미합니다. 이처럼 윤두서는 사상과 이념을 담은 회화라는 관념적인 측면뿐만 아니라 구체적인 기법과 구성, 표현의 변화를 통해서 그런 이념을 회화적으로 구현하는 작업도 진행했

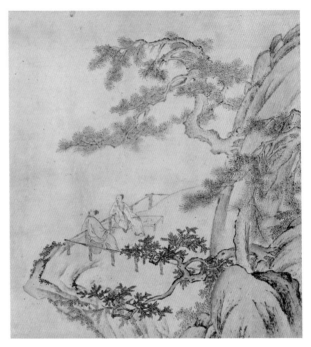

도30. 〈방고개지필의도(倣顧愷之筆意圖)〉,
『오언당시화보』[(북경: 중국고전출판공사, 1986),
91쪽 수록]

도31. 윤두서, 〈송하납량도〉,《윤씨가보》중 도18, 종이에 수묵담채,
28×26cm, 해남 윤씨 종가

습니다. 이론과 실제가 호응하는 화학 체계를 구축함으로써 18세기 화단의 회화가 그림을 그림으로만 인식하고 실천하던 이전 시기와 달리 이념과 실제가 조화를 이룬 차원 높은 회화를 중시하는 방향으로 나아가게 되었지요. 그러니 이러한 경향을 최초로 구축한 윤두서의 역할은 매우 중요한 것이었습니다.

윤두서는 서법(書法)에도 많은 관심을 보였습니다. 조선 후기 서체의 변화를 선도한 옥동(玉洞) 이서(李漵, 1662~1723)와 함께 새로운 서체를 개발했고 그 자신도 평생 그런 서체를 구사했습니다. 윤두서는 특히 허목처럼 전서(篆書)를 중시했고, 때로는 허목의 독

도32. 윤두서, 〈전서〉, 《가전유묵》 2권 중, 1-10면, 해남윤씨 종가

특한 서법인 전필(顚筆)을 구사한 전서를 쓰기도 했습니다. 윤두서가 허목과 같이 고학을 중시했고 고학의 방법론을 예술 방면에 적용했다는 것을 알 수 있지요[도32].

　　윤두서는 변해 가는 세상을 목도하면서 현실을 수용할 수 있는 실제적인 기술과 과학, 기예를 모색했습니다. 그래서 천문학, 지리학, 수학, 의학, 병법뿐만 아니라 서학까지도 섭렵했습니다. 다방면의 새로운 학문을 천착하기 위해서 수많은 서책을 수집하고 활용했지요. 그는 많은 책을 수장한 수장가였지만 때로는 수장하지 못하는 귀한 책을 필사하기도 하면서 실로 다양한 방법을 동원했습니다. 윤두서가 정통적인 성리학만을 중시하던 종래의 유학자와는 다른 면모로 변해 가는 세계와 사회를 직시하면서 현실주의를 추구한 것을 알 수 있습니다.

　　이와 같은 박학의 풍모는 회화적인 면에서도 나타났습니다. 윤

두서는 인물화 분야에서는 초상화와 풍속화, 고사인물화, 도석인물화 같은 다양한 화제를 고루 시도했습니다. 그리고 산수화 분야에서는 사의산수화로 남종화, 시의도 같은 새로운 그림을 시도했지요. 진경산수화에서는 평범한 일상경인 상경(常境)을 중시하는 남인 특유의 사상을 반영한 그림을 그렸습니다. 지리와 병법, 풍수 등에 대해 관심을 가지면서 말 그림과 〈동국여지지도〉, 〈일본여도〉, 〈중국지도〉 같은 회화식 지도를 제작했습니다. 윤두서의 박학은 회화뿐만 아니라 서예와 전각, 서화의 수장과 감평, 화론 방면에도 적용되었습니다. 선비화가로서 이처럼 다양한 방면에 관심을 두고 실천한 사례는 조선시대 전체를 보아도 드물었습니다. 윤두서가 추구한 박학의 성과는 학문뿐만 아니라 예술 분야에서도 남다른 성취를 낳는 기반으로 작용했던 것이지요. 윤두서는 학문과 사상을 그대로 회화로 담아냈는데, 이것은 그가 학예일치의 경지를 추구했다는 것을 의미합니다. 그에게 학문과 사상은 탁상공론의 차원이 아니라 현실과 삶에 그대로 반영되고 실천되어야 하는 것이었습니다. 그는 이러한 의식과 실천을 통해서 새로운 선비와 선비화가의 상을 실현하고자 했습니다.

윤두서에게 그림이란 단순히 감상과 표현을 위한 대상이 아니라 자신의 학문과 사상을 실천하는 또 하나의 방편이었습니다. 학문과 사상을 기반으로 체계적으로 회화의 전범을 구축하고 새로운 방법론을 모색했지요. 나아가 수장과 감평, 화론 등으로 회화예술의 영역을 넓혀 가면서 그림의 학문인 화학을 구축했고 선비그림의 궁극적인 경지인 학예일치를 구현해서 화도(畵道)를 완성했습니다. 회화에 대한 새로운 비전과 신념은 이후에 선비화가들이 회화예술에 명분을 가지고 적극적으로 참여하는 기반을 형성하는 데 기여했습

니다. 그 결과로 18세기 화단에 정선과 조영석, 강세황 같은 선비화가들이 대거 등장해서 활동할 수 있었습니다.

2) 사의: 시서화 삼절, 남종화, 시의도(詩意圖)

윤두서의 회화는 큰 틀에서 보면 2개의 축을 지니고 있습니다. 하나는 사의이고, 다른 하나는 사실입니다. 이 두 가지 경향은 서로 다른 지향점을 지니고 있는 것 같습니다. 하지만 조선의 성리학이 이(理)와 기(氣)의 두 축을 가지고 운영되었던 점을 감안하면 이것은 어쩌면 자연스러운 현상으로 보이기도 합니다. 선비로서 학문과 사상을 담은 회화를 모색했던 윤두서는 서로 보완적인 두 가지 경향의 회화를 동시에 모색하고 제시했습니다. 윤두서의 이와 같은 회화 활동은 17세기까지의 선비화가들과는 매우 다른 면모입니다. 17세기에 활동한 이정, 어몽룡(魚夢龍), 조속(趙涑) 같은 선비화가들은 일인일기사상에 입각해서 한두 가지 화목(畵目)에 집중했지요. 이들은 묵죽과 묵매 같은 사군자화나 사의화조화 등 관념적인 사의화를 선호했습니다.[8] 하지만 윤두서는 관념적이고 이념적인 추구를 대변하는 사의성과 함께 현실적이고 사실적인 추구를 반영한 사실성을 추구했습니다. 그는 사의와 사실을 넘나드는 폭넓은 시야를 가지고 있었지요. 윤두서에 의해서 촉발된 이 두 가지 경향은 이후 18세기 화단의 다양성을 형성하는 기반이 되었습니다. 윤두서의 회화를 사의와 사실이라는 두 가지 경향으로 나누어 살펴보면서 선비화가로

.................

8 안휘준, 『한국회화사』(일지사, 1980), 205-208쪽 참조.

서의 특징과 회화사적 의의를 규명해 보도록 하겠습니다.

윤두서가 활동하기 직전인 17세기의 조선 회화는 현실보다는 관념, 실제보다는 이상을 추구하는 경향이 있었습니다. 성리학이 심화되면서 우주와 사물에 내재된 이를 중시하는 경향이 회화예술에도 반영되어 사의의 문제가 주요한 관심사가 되었기 때문이지요. 윤두서 또한 사의성의 추구를 중시했습니다.

윤두서는 회화예술을 선비의 높은 학문과 심대한 사상을 토대로 깊은 뜻을 반영한 사의적인 예술로 재창조했습니다. 우선 그는 심상을 반영한 시와 격조 있는 그림, 수준 높은 글씨가 어우러진 시서화 삼절의 작품을 만들어 냈습니다. 윤두서는 주변의 유명한 선비들과 교류하면서 새로운 사상과 예술을 모색하고 실천했습니다. 남인인 이서와 이잠, 이만부뿐만 아니라 서인 가운데 소론계 인사인 심득경, 이하곤, 윤순 같은 친인척 선비들과 교유하면서 서로의 감정과 사상을 나눈 시를 짓고 그림으로 표현했지요. 또한 새로운 글씨로 그 시를 화면 위에 기록했습니다. 그림은 곧 학문이고 사상이며 시이자 글씨인 새로운 차원의 예술품이 되었습니다.

윤두서는 새로운 선비그림의 전범을 모색했습니다. 그래서 많은 저술과 회화 관련 자료를 수집하고 연구했지요. 그리고 그것을 토대로 중국의 문인화를 대표하는 남종화를 새로운 선비그림의 대안으로 제시했습니다. 그는 중국 회화를 수장하고 감평했으며 다양한 문헌을 통해서 남종화와 중국의 화가에 대해서 연구했습니다. 그리고 청나라와의 교류가 활성화되면서 수입된 판화가 수록된 화집과 화보, 각종 삽화가 실린 문헌들, 중국 회화를 섭렵했습니다.[9]

................

9 조선 후기의 남종화에 대해서는 안휘준, 「韓國 南宗山水畵의 變遷」, 『韓國繪畵의 傳

예를 들어 원대의 문인화가 황공망의 화론인「산수결(山水訣)」과 중국 강남에 대한 정보를 담은『서호지』에 실린 화론과 중국 화가에 대한 정보를 필사하면서 중국 회화를 연구했지요.[10] 또한 중국 회화의 화풍과 기법을 연구하기 위해서 중국 회화를 연구하는 데 그치지 않고 조선시대 최초로『고씨화보』와『당시화보』,『삼재도회』같은 다양한 화보를 임모하고 방작했습니다. 임모방(臨模倣)의 작화 방법론을 선도한 것이지요.[11] 윤두서 이후에 조선 후기 화단에서는 남종화와 임모방의 작화 방법론이 크게 유행했는데, 윤두서가 선구적인 역할을 했습니다.

조선 후기 화단에서는 중국 화보들의 중요성에 크게 주목했습니다. 윤두서가 중차대한 역할을 했던, 다양한 화보를 회화의 방법론으로 부각시킨 것은 회화사상 큰 의미를 지니고 있습니다. 그런데 윤두서는 18세기 후반 이후에 가장 많은 영향을 미쳤던『개자원화전』은 사용하지 않았습니다. 차미애는 윤두서가『개자원화전』초집(初集)을 사용했다고 했지만, 저는 윤두서가『개자원화전』을 보지 못했다고 판단합니다.[12] 만일 윤두서가『개자원화전』초집을 보았다

統』(文藝出版社, 1988), 25-309쪽 참조. 조선 후반기 회화의 대중교섭에 대해서는 박은순,「朝鮮後半期 繪畵의 對中交涉」,『조선후반기 미술의 대외교섭』(예경출판사, 2007); 한정희,「18·19세기 정통파 화풍을 통해 본 동아시아 회화 교류」,『동아시아회화교류사』(사회평론, 2012), 277-302쪽 참조.

10 박은순,「恭齋 尹斗緒의 畵論: 恭齋先生墨蹟」,『美術資料』67(국립중앙박물관, 2001. 12) 참조. 윤두서가 사용한 다양한 화보와 출판물에 대해서는 차미애,「恭齋 尹斗緒 一家의 繪畵 硏究」, 139-147쪽 참조.

11 한정희,「한·중·일 삼국의 방고회화 비교론」,『동아시아 회화 교류사』(사회평론, 2012), 253-276쪽 참조.

12 차미애, 앞의 논문, 161, 339, 342쪽 참조. 차미애가 인용하고 비교한 자료들은『개자원화전』초집의 가장 중요한 요소들이라기보다는 지엽적인 요소들에 속한다. 제

면 이 화보의 도입 부분에서 강조했던 남종화의 개념과 계보, 남종과 북종이라는 용어, 문인화론에 대해서 좀 더 본격적인 논의를 시도했을 것이기 때문입니다. 윤두서가 중국 문인화를 지향하려는 의식을 가지고 있기는 했지만 남북종론을 정확하게 이해한 것으로 보기는 어렵습니다. 그런 개념이 분명하게 수용된 『개자원화전』을 활용할 수 있었다면 그의 화론에서 사림과 원화(院畵) 같은 선비와 직업화가를 대비하는 전통적인 용어를 사용하는 데 그치지 않고 남종와 북종이라는 용어를 사용하면서 좀 더 구체적인 논의를 진행했을 것이라고 추정할 수 있습니다.

현존하는 윤두서의 작품 가운데는 중국 사대부화와 남종화의 정통 계보에 있던 송대의 미불, 원대의 조맹부와 예찬, 명대의 문징명 등의 작품을 모방한 사례들이 확인됩니다[도33, 34]. 화보를 토대로 그린 작품들도 적지 않지만, 많은 경우에 화보를 그대로 모방하는 데 그치지 않고 자신의 해석을 더해서 새로운 조선풍의 남종화를 정립했습니다.

시서화 삼절의 이상을 구현하려고 했던 윤두서는 새로운 유형의 시의도를 조선 후기 화가 가운데 최초로 제작하기 시작했습니다.[13] 시의도란 시를 토대로 그 내용과 소재, 분위기를 해석해서 표

.................

시된 논의를 토대로 본다면 윤두서의 『개자원화전』 초집에 대한 이해 수준과 사용 정도가 다른 화보에 비해 지극히 빈약한 편이다. 윤두서가 관심을 가졌던 남종화와 문인화론과 관련해서 『개자원화전』과 같은 중요한 자료를 그러한 수준으로 이해하거나 사용했다고 보기는 어렵다. 『개자원화전』이 국립중앙도서관 소장의 海南尹氏群書目錄에 기록되어 있다고 하더라도 이 화집이 윤두서 대에 이미 소장되어 있었다는 근거도 없고, 그러한 사실이 곧 윤두서가 『개자원화전』을 보았다는 것을 의미하는 것도 아니다.

13 윤두서의 시의도에 대해서는 박은순, 앞의 책, 161-165쪽; 조인희, 「시정을 화의로

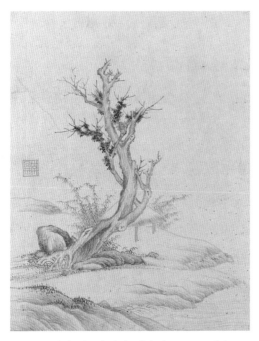

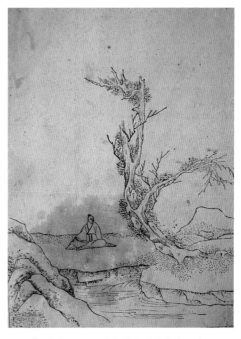

도33. 윤두서, 〈수하모정도〉,《윤씨가보》중 도5, 종이에
수묵, 31.2×24.2cm, 해남 윤씨 종가

도34.『고씨화보』중 문징명 작품, 해남 윤씨 종가

현한 그림을 말합니다. 18세기 후반의 화단에서는 중국 시인들의
유명한 시 가운데 주요한 시구를 발췌해서 기록하고 그것을 토대로
그림을 그리는 방식이 크게 유행했습니다. 특히 시의도는 시에 대
한 심오한 이해와 해석이 전제되는 선비적인 취향을 대변하는 화목
이라는 점에서 선비그림의 새로운 차원을 구축한 것으로 평가되지
요. 윤두서는 선비화가로서 이전의 직업화가들이 그린, 기교를 중시
한 그림의 한계와 폐단에서 벗어나기 위해 시의도를 새롭게 시도한
것입니다.

..................

펼친 윤두서 일가의 회화」,『온지논총』32권(2012), 35-67쪽 참조.

윤두서가 즐겨 사용한 화보 가운데 하나인 『당시화보』가 이러한 시도에 하나의 자극제가 되었을 가능성이 있습니다.[14] 또 다른 배경으로는 17세기에 입수되어 사대부들 사이에서 유통되었던 중국 오파 계통의 화보인 《천고최성첩(千古最盛帖)》 같은 것을 통해 좋은 문장이나 시를 그림으로 표현하는 일에 착안했을 가능성입니다. 어느 경우이건 17세기 말 이전에는 적극적으로 시도되지 않았던 유형의 회화입니다. 이처럼 유명한 시를 제재로 삼아 그림을 제작하는 일은 직업화가들에게보다는 선비화가들에게 익숙하고 유리한 표현방식이었습니다. 윤두서는 문학작품, 그 가운데서도 시를 제재로 삼아 그리는 시의도의 장르를 개척함으로써 그가 추구했던 선비그림의 영역을 확장했고 회화의 수준을 높였지요.

윤두서의 시의도는 다양한 방식으로 나타났습니다. 첫 번째는 중국의 유명한 시인들의 시를 한 면에 쓰고 이를 그림으로 표현하는 방식입니다. 이 경우에 시는 자신이 쓰기도 하고 다른 사람이 쓰기도 했습니다. 두 번째는 유명한 중국 시의 한 구절을 화면에 직접 쓰고 이를 표현하는 방식입니다. 세 번째는 자신이 시를 짓고 이를 토대로 그림을 그리는 방식입니다. 시의 전문을 화면 위에 직접 기록하기도 했습니다. 네 번째는 자신이 지은 시를 토대로 그림을 그리고 화면 밖에 시의 전문을 기록하는 방식입니다. 윤두서는 30대부터 40대까지 다양한 방식의 시의도를 지속적으로 제작했습니다. 이 네 가지 방식을 모두 시도한 것은 시의도에 적용될 수 있는 여러 가지 조건을

..................

14 『당시화보』는 한 면에 시를 기록하고 다른 한 면에 그림을 수록했다. 이러한 방식
 이 윤두서에게 영향을 주었을 것으로 추측된다. 그러나 『당시화보』에 실린 당시 자
 체는 윤두서의 경우에도, 또한 그 이후에도 거의 인용되지 않았다는 사실이 지적된
 바 있다. 민길홍, 「조선후기 唐詩意圖」 참조.

도35. 윤두서, 〈적표마도〉, 종이에 채색, 54.8×47cm, 국립중앙박물관

다양하게 시도해 보았다는 것을 의미하지요. 윤두서는 시의 전문(全文) 또는 일부 구절을 화면 옆이나 화면 위에 자신의 개성적인 서체로 기록했고, 주제와 내용, 정취를 표현하기 위해서 산수도, 산수인물도, 인물도 같은 다양한 제재와 구성을 사용했습니다.

〈적표마도(赤驃馬圖)〉는 첫 번째 방식에 해당하는 작품입니다.

도36. 윤두서, 〈주감주마도〉, 종이에 수묵, 33.5×53.3cm, 개인 소장

당나라 시인 잠참(岑參, 717~770)의 「위절도적표마가(衛節度赤驃馬歌)」를 토대로 제작했지요[도35]. 그림의 옆면에 당대의 명필이자 윤두서의 인척인 윤순이 시의 전문을 기록했습니다. 그림에는 뛰어난 명마에 대한 자부심을 가득 담은 시의 내용이 반영되었습니다. 수하인물형(樹下人物形)의 간결한 구성으로 호사스럽게 치장한 인물이 곱게 단장한 말을 타고 가는 모습으로 표현되었지요. 윤두서는 수묵화를 즐겨 그리고 인물의 경우에는 백묘화법을 자주 구사했습니다. 이 작품에서는 화사한 담채를 사용해서 시의 분위기를 담아내고 있습니다. 여유로운 인물의 모습과 우아하고 당당한 말의 모습 또한 시의 정취를 반영한 것으로 보입니다.

〈주감주마도(酒酣走馬圖)〉는 당나라 시인 맹호연(孟浩然)의 「동저십이낙양도중작(同儲十二洛陽道中作)」이라는 시를 토대로 한, 두 번째 방식에 해당하는 작품입니다[도36]. 대낮에 술에 취해 말을 타고

달려가는 풍류객을 노래한 시인데, 화면 위에 시의 두 구절을 기록하고 늠름한 명마를 타고 호기롭게 달려가는 인물을 그렸습니다. 이 작품에서는 윤두서의 다른 작품에 비해 유난히 진한 먹과 강한 필선이 구사되었습니다. 아마도 대낮에 술에 취한 인물의 심상을 전달하기 위한 것으로 보입니다. 시적 정취를 반영한 표현방식인 것이지요.

이에 비해 44세(1711년) 때 제작한 〈우여산수도〉는 네 번째 방식에 해당하는 경우로 담묵과 갈필의 남종화풍으로 표현된 시의도입니다[도21]. 이 작품은 특히 윤두서가 여덟째 아들에게 준 것으로 기록되어 있어서 자식들에게 서화를 전수했다는 사실을 알려 줍니다. 그는 비 온 뒤의 정경을 읊은 시를 직접 짓고 이를 화면 위에 개성적인 서체로 기록하고는 그 아래쪽에 담백한 남종화풍의 산수화로 표현했습니다. 강가의 절벽, 다리 위를 날아가는 새, 텅 빈 하늘 등 시의 내용과 소재가 반영된 이 작품은 시서화 삼절의 경지와 남종화풍, 시의도의 결합이라는 점에서 주목됩니다. 자식들에게 선비그림의 이상적인 모델을 보여 주고자 한 것이지요.

한편 18세기 후반 이후에 유행한 시의도는 중국의 유명한 시인의 유명시를 사용하되 한두 구절을 화면 위에 쓰고 이를 표현해서 그리는 방식을 주로 사용했습니다. 하지만 시의도는 윤두서가 의욕적으로 제시하면서 화단에 등장했고 이후 18세기 회화의 주요한 경향 가운데 하나로 정립되었던 만큼, 시의도와 관련해서 윤두서의 영향이 매우 크다고 할 수 있습니다. 이제까지 살펴본 것처럼 윤두서가 모색한 시서화 삼절, 남종화, 시의도 등의 요소들은 조선 화단의 사의적인 경향을 대변하면서 조선 후기 선비그림의 주요한 면모로 정착되었습니다.

3) 사실: 영정, 풍속화, 진경산수화, 서양화법

영정

윤두서는 두 점의 영정을 남겼습니다. 하나는 혁신적인 개념과 방법론, 기법을 시도한 〈자화상〉이고, 다른 하나는 재야선비의 일상적인 모습을 담아낸 〈정재처사심공진〉입니다. 이 두 영정은 시각적 사실성과 일상성을 중시한 새로운 유형의 선비 초상이라는 점에서 회화사적 의의가 큽니다. 윤두서가 영정 분야에서도 이전의 규범을 깨고 새로운 전범을 모색하고 제시했다는 것을 알려 주지요.

과학적 응시와 〈자화상〉[도37]

윤두서의 〈자화상〉은 자신에 대한 깊은 성찰과 객관적인 관찰, 분석, 사실적인 재현을 보여 주는 작품입니다. 조선시대의 영정예술을 대표하는 작품 가운데 하나로 손꼽히고 있지요. 이 작품에 대해서는 이미 적지 않은 논의가 이루어졌습니다.[15] 여기에서는 '과학적 응시'라는 새로운 관점, 이를 토대로 형성된 시각적 분석과 해부, 사실적 표현 같은 새로운 시각문화의 산물이라는 관점에서 이야기해 보려고 합니다.

먼저 〈자화상〉을 여러 개의 선을 그어 분석해 보면 엄격한 좌우대칭과 비례를 계산해서 그린 작품이라는 것을 발견하게 됩니다[도37]. 수학적이고 기하학적인 비례를 토대로 그린 작품이라는 것을

...............

15 오주석, 『옛그림 읽기의 즐거움』(솔, 1999), 74-93쪽; 이수미 외, 「윤두서 자화상의 표현기법 및 안료분석」, 『미술자료』 74(국립중앙박물관, 2006), 81-95쪽; 조선미, 『한국의 초상화』(돌베개, 2009), 224-231쪽 참조.

의미하지요. 수학적 원리를 통해 대상을 정확하게 관찰하고 분석하는 것은 서양의 수학과 과학, 천문학 같은 이른바 서학의 가장 기본적인 원리로 여겨진 방식입니다. 윤두서가 서학에 깊은 관심을 가지고 여러 서학서를 연구했다는 것은 현재 전하는 자료를 통해서도 확인할 수 있습니다. 윤두서는 중국 수학서인 『양휘산법』과 중국 천문학서인 『관규집요』 등을 필사하면서 동양적인 수학과 천문학을 연구했습니다.[16] 또한 서양 천문학서인 『방성도』와 서양 천문학서인 『서양신법역서(西洋新法曆書)』 등을 연구하면서 서양과학의 중요한 개념과 방법론, 원리를 탐구했지요. 지도에 대해서도 남다른 관심을 가진 윤두서가 서양지도의 작법 등에 대해서도 연구했을 것으로 추측됩니다. 윤두서의 친구인 이서의 언사를 통해서 본다면 마테오 리치

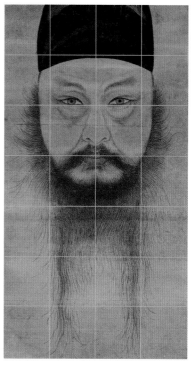

도37. 윤두서, 〈자화상〉 도해, 국보 제240호, 종이에 수묵담채, 38.5×20.5cm, 해남 윤씨 종가

(Matteo Ricci)의 저술들을 보았을 것으로 추정되며, 『기하학원본(幾何學原本)』도 보았다고 짐작됩니다.[17] 그 결과로 윤두서는 수학적인 투시도법의 원리를 토대로 형성된, 시각적 사실성을 강조하는 서양회화의 개념과 기법을 이해할 수 있었을 것입니다.

................

16 『관규집요』에 대한 연구로는 차미애, 「해남 녹우당 소장 필사본 『관규요요』의 고찰」, 『역사학연구』 31(호남사학회, 2007), 31-70쪽 참조.

17 이경화, 「尹斗緒와 〈定齋處士沈公眞〉 연구」, 『미술사와 시각문화』 8(2009), 172-174쪽 참조.

윤두서가 사람이나 말을 그릴 때면 오랜 시간 동안 대상을 관찰했다는 일화가 전해집니다. 이런 관찰은 대상을 객관적으로 바라보는 방식이고 사물을 정확하게 재현하기 위한 방법론입니다. 엄밀한 관찰과 집요한 분석, 정밀한 재현은 〈자화상〉에서 극단적으로 표출되고 있지요. 관찰과 분석, 시각적 사실성의 구현은 시각을 중시하는 새로운 개념이자 방법론이었습니다. 일본 에도시대인 18세기에 나타난 유사한 현상을 연구한 타이몬 스크리치(Timon Screech)는 이런 태도와 개념을 '과학적 응시(scientific gaze)'라고 정의하면서 서양식 시각문화의 산물로 해석했습니다.[18] 서양에서 유래된 과학적 응시는 수학과 연산을 기본으로 하면서 이를 통해 정확함을 추구하는 방식입니다. 과학적 응시는 궁극적으로는 사물의 내면으로 파고들어가 해부하고 탐색하는 시각으로 변화되고 발전되었습니다. 윤두서의 〈자화상〉에 적용된 수학적 비례는 서학의 원리를 적용한 결과로 나타났습니다. 하지만 이 작품을 더욱 강렬하게 느끼게 하는 궁극적인 전신(傳神)의 효과는 자신의 내면에 대한 깊은 응시에서 나옵니다. 외면의 모습을 철저하게 관찰하고 해부하는 응시가 자신의 내면에 대한 치열한 성찰로 이어진 것이지요. 이와 반대로 내면에 대한 깊은 응시가 경험 가능한 외적 모습을 새롭게 인식하기 위해서 또는 표현하기 위해서 필요한 방법론으로 작용했을 수도 있습니다. 관찰과 분석, 해부라는 시각적, 수학적, 과학적 방법론을 통해서 현실세계를 객관화시켜 설명하는 것은 관념과 이념을 중시하던 전통적인 성리학의 가치관과 대치되는 개념이자 방식이었습니다. 조선을 변화시킬 수 있는 새로운 대안을 모색하던 윤두서

18 Timon Screech, 田中優子 외 역, 『大江戸視覺革命』(作品社, 2002), 12–13쪽 참조.

는 서학의 연구를 통해서 객관세계와 사물, 인간을 새롭게 인식하기 시작했고, 이러한 개념과 방법론을 시각적 사실성을 강조하는 회화를 제작하는 데 적용했던 것입니다.

윤두서가 〈자화상〉과 같은 파격적인 개념의 화제(畵題)를 시도하고, 전범을 무시한 구성과 수학적 비례, 사실적인 피부 질감과 극단적으로 정교한 수염의 표현 등 혁신적인 시도를 할 수 있었던 이면에는 서양의 시각문화에 대한 깊은 이해와 성과가 있었습니다.

저는 겸재 정선이 관상감(觀象監)의 관원이 되기 전부터 서학에 대해서 일정한 식견을 가지고 있었고, 천문학겸교수(天文學兼敎授)로서의 이력을 통해서 서학과 서양화법에 대한 이해를 심화했으며, 그 결과로 수학적 투시도법과 시각적 사실성을 도입한 진경산수화를 제작했다는 사실을 이야기한 바 있습니다.[19] 윤두서와 정선의 서학과 서양화법에 대한 이해 경로와 이것을 위해 사용한 매체, 구체적인 기법과 방법론에는 공통점과 차이점이 있는 것으로 보입니다. 하지만 18세기 전반의 화단을 대표하는 두 선비화가가 수학과 과학, 천문학 등 서양 학술에 대한 이해를 토대로 시각적 사실성을 강화한 새로운 회화를 제시했다는 사실은 이 시기에 서양의 시각문화가 조선에서 새로운 가치이자 문화로 정착되기 시작했다는 것을 말해 줍니다. 과학적 응시가 조선 사회와 문화, 화단에 어떠한 다각적인 변화를 초래했는지의 문제에 대해서는 좀 더 구체적인 논의가 필요합니다.

.................

19 박은순,「謙齋 鄭敾의 眞景山水畫와 西洋畫法」,『美術史學研究』281(2014. 3), 57-95 쪽 참조.

참고2. 작자미상, 〈송시열상〉, 비단에 채색,
89.7×67.3cm, 국립중앙박물관

일상의 재현과 〈정재처사심공진〉[도20]

〈정재처사심공진〉은 윤두서가 1710년 11월에 평생의 지기인 심득경이 죽은 지 4개월 만에 완성한 작품입니다.[20] 생전의 모습을 죽은 이후에 추화(追畵)한 작품이지만 평소 대했던 친구의 모습을 사실적으로 재현했던 것 같습니다. 심득경의 집안에 이 그림을 보내자 사람들이 그 실제 같은 모습을 보고 깜짝 놀라 오열했다고 합니다. 윤두서가 "定齋處士沈公眞"이라고 표제한 것처럼 재야의 선비인 심득경은 동파관(東坡冠)을 쓰고 평상시에 입는 유복(儒服) 차림새로 등받이가 없는 의자에 편안하게 앉아 공수(拱手) 자세를 취하고 있습니다.[21]

그림의 찬문(贊文)은 윤두서와 이서가 지었고 글씨는 윤두서가 썼습니다.

이 작품은 일상적인 모습으로 선비를 재현했다는 점에서 주목됩니다. 노론계 선비의 영정인 〈송시열상〉처럼 복건에 학창의(鶴氅衣)를 입은 사람으로서의 풍모를 강조하지도 않았고[참고2],[22] 비슷한 시기에 제작된 소론계 관료의 영정인 〈남구만상(南九萬像)〉처럼

20 이 작품에 대해서는 『한국의 초상화』(문화재청, 2007), 220-225쪽 참조.
21 윤두서의 〈동파진〉에 대해서는 이내옥, 앞의 책, 239-241쪽 참조. 소식의 자유분방한 사상과 신의(新意)의 창출, 기경(奇警)한 표현에 대한 18세기 초 문장가들의 높은 평가는 송혁기, 『조선후기 한문산문의 이론과 비평』(월인, 2006), 176-184쪽 참조.
22 이 작품의 도판은 조선미, 앞의 책, 190쪽 참조.

관복상도 아닙니다.[23] 물론 은둔한 사람
도 아니요 출세한 관리도 아닌 심득경의
실제 처지와 부합되는 것이기는 합니다.
하지만 이 작품에 기록된 친구인 이서의
찬문에 "그대를 잃은 것은 우리 도의 끝
이로다〔維子之喪 吾道之極〕."라고 한 것
을 보면 그를 학자로서 기린 것을 알 수
있습니다. 그러니 〈송시열상〉처럼 유학
자 사림의 모습으로 재현할 수도 있었을
것입니다. 하지만 윤두서는 풍속화와 진
경산수화에서 그렸던 것처럼 일상과 평
범의 미학을 담은 사실적인 선비상을 제
시했습니다. 심득경은 평소에 입던 옷과
소식을 은유하는 동파관을 쓰고 등받이
도 없는 의자에 편안하게 앉은 모습으로

도38. 윤두서, 〈고사독서도〉, 《윤씨가보》 중 도30,
종이에 수묵, 20×13.4cm, 해남 윤씨 종가

재현되었지요. 심득경이 동파관을 쓰고 있는 모습은 윤두서의 〈동
파진(東坡眞)〉(《윤씨가보(尹氏家寶)》 중 도24)과 동파관을 쓴 선비를
그린 〈고사독서도(高士讀書圖)〉(《윤씨가보》 중 도30)를 연상시킵니다
[도38].[24] 이 시기 즈음에 신정하(申靖夏, 1680~1715), 조귀명(趙龜命,
1693~1737) 등 새로운 사상과 문예를 추구한 소론계 선비들은 자유

..............

23 이 작품의 도판은 이내옥, 앞의 책, 154쪽 참조.
24 이 작품들의 도판은 『海南尹氏家傳古畵帖: 家傳寶繪·尹氏家寶』(문화재관리국, 1995)
참조. 〈고사독서도〉를 소동파상으로 본 이경화의 견해는 참고가 되지만 동파관을
썼다고 해서 모두 소식으로 보는 것은 무리가 있다. 심득경이 동파관을 썼다고 해도
소식은 아니라는 점을 참조해야 할 것이다. 이경화, 앞의 논문, 162쪽 참조.

로운 사상과 신의(新意), 기경(奇警)한 예술을 추구한 소식을 흠모했습니다. 또한 이들은 윤두서를 높게 평가한 인사들이었지요. 따라서 새로운 문예적 경향을 선도했던 윤두서와 심득경, 이들과 교류한 소론계 인사들이 소식에 경도된 것을 알 수 있습니다. 그리고 심득경을 동파관을 쓴 모습으로 그린 것은 평소 심득경이 추구한 바를 나타내는 표현인 것이지요.

　　이 작품은 표현 기법의 측면에서 친구가 죽은 뒤에 추화해서인지 안면 묘사에서 〈자화상〉에 비해 사실감과 입체감이 부족하고 분위기와 기법이 전체적으로 절제되어 있습니다. 얼굴은 다소 평면적이고 윤곽선 위주로 간략하게 표현했고 사실적인 질감 표현이나 세부 묘사를 자제했습니다. 얼굴과 옷 주름, 의자 부분에 약간의 음영 또는 명암 효과를 사용한 것 이외에는 전통적인 기법에서 많이 벗어나지는 않았습니다. 하지만 수묵도 아니고 화려한 진채도 아닌 은은한 담채를 사용한 점이 돋보입니다. 결론적으로 이 작품은 심득경을 자연스러운 평소의 모습으로 재현하면서 일상과 평범이라는 현실주의를 강조했다고 볼 수 있습니다. 그리고 도식화된 모습으로 권위와 관념성을 강조했던 이전의 선비와 관료 영정에서 벗어나 사실적이고 새로운 전범을 제시했다는 점에서 중요한 의미가 있습니다.

일상과 평범: 풍속화

윤두서는 서민과 선비들의 일상적인 삶을 사실적으로 재현한 속화(俗畵)를 그렸습니다. 〈나물 캐는 여인〉은 어느 봄날 깊은 산속에 나물을 캐러 나온 서민 여인들을 그린 속화입니다[도26]. 이런 장면은 윤두서가 해남의 전원에서 늘 보던 생활상이었습니다. 이 작품에

나타난 여인들은 당당하고 편안하며 강인해 보이기도 합니다. 노비도 여자도 같은 인간이라는 사상, 노동은 귀한 것이라는 혁신적인 사상과 신념이 없었다면 이런 그림은 나오지 않았을 것입니다. 윤두서는 이외에도 〈짚신 삼기〉, 〈돌 깨는 장인〉 같은 서민들의 노동과 생활을 담은 속화를 지속적으로 제작했습니다.

　　윤두서는 국부로 불리는 해남 윤씨 집안의 종손으로서 봉제사(奉祭祀) 접빈객(接賓客)의 의무 이외에도 번창한 집안을 경영해야 하는 의무를 수행했습니다. 13세 이후에는 한양에 살고 있었지만 때때로 해남에 내려가 여러 가지 일을 처리했지요. 평소에는 대도시 한양의 풍경이 익숙했지만 그의 마음속에는 늘 해남 전원의 모습이 자리하고 있었습니다. 해남의 농사와 해남 주변 여러 섬의 수입을 관리하는 일들은 수많은 노비를 통해서 유지되었습니다. 윤두서는 당시 전체 인구의 30~40%까지 늘어나 대소지주의 경제적인 기반이 되었으면서도 마치 물건과도 같은 소유물로 여겨졌던 노비 문제에 대해서도 많은 관심을 가졌습니다.[25] 그는 노비도 인간이며 물건이나 동물처럼 대해서는 안 된다는 인본주의적 사상을 자식들에게도 가르쳤지요. 32세 때인 1699년에는 노비의 자손에게 선대 노비의 재산을 빼앗지 않겠다는 서약을 글로 남기는 파격적인 실천을 했습니다. 39세 때인 1706년에는 자식들에게 노비를 인간으로 인식하고 존중할 것을 다짐하는 글을 지어 주면서 가르쳤습니다. 42세 때인 1709년에는 예절이라는 여성 노비를 기리는 「예절전」을 짓고 훗날 문집의 초고본인 『기졸』에 수록하는 등 노비에 대해 남다른

25　미야지마 히로시, 노영구 역, 『양반』(강, 1996), 255-256쪽; 전형택, 『朝鮮後期 奴婢身分制度 硏究』(일조각, 1989), 215-216쪽 참조.

도39. 윤두서, 〈하일오수도〉, 《윤씨가보》 중 도26, 모시에 수묵, 32×25cm, 해남 윤씨 종가

도40. 윤두서, 〈수하독서도〉, 《가물첩》 14쪽, 모시에 수묵, 24.2×15.7cm, 국립중앙박물관

배려를 실천했지요. 이러한 인본사상과 노비제도에 대한 개혁적인 이념은 이후에 성호 이익 같은 남인 실학자들이 새로운 노비제도를 주장하는 데 영향을 준 것으로 보입니다.

윤두서는 이제까지 주로 서민의 삶을 그린 것으로 알려져 왔지만, 실상은 양반 계층의 일상적인 삶을 담은 풍속화도 제작했습니다. 〈수하납량도(樹下納涼圖)〉, 〈하일오수도(夏日午睡圖)〉, 〈수하독서도〉, 〈노승도〉 등 선비 계층이나 스님들의 일상을 그리면서 계층을 넘나들며 일상과 평범한 삶을 기록하는 속화를 그렸습니다[도39, 40, 41].[26]

이처럼 앞서가는 사상을 토대로 시작된 윤두서의 풍속화는 이후에 조영석과 강희언 (姜熙彦) 같은 선비화가들의 풍속화의 기반이 되었습니다. 또한 김홍도(金弘道)와 신윤복(申潤福) 같은 직업화가들에 의해 평범한 일상을 기록한 풍속화가 널리 유행하는 토대가 되기도 했습니다.

일상과 상경: 진경산수화

윤두서는 근기남인에 속한 선비로 그 학풍과 사상, 문예관을 실천하면서 진경산수화를 제작했습니다.[27] 그는 진경산수화와 관련해서 몇 점의 주목되는 작품과 관련된 기록을 남겼습니다. 〈경답목우도〉[도25]와 〈나물

도41. 윤두서, 〈노승도〉, 종이에 수묵, 57.5×37.0cm, 국립중앙박물관

캐는 여인〉 등은 서민들의 삶을 담으면서 그 배경으로 진경을 그린 경우입니다. 〈백포유거도(白浦幽居圖)〉는 바닷가에 있던 자신의 전장인 백포 유거를 그린 작품으로 보입니다

..................

26 〈수하납량도〉는《윤씨가보(尹氏家寶)》중 도31. 〈하일오수도〉는 중국 오대의 진사 (道士) 진단(陳摶, 867?~989?)을 그린 것으로 보는 견해도 있고, 〈진단타려도(陳摶 墮驢圖)〉를 윤두서의 작품으로 보는 견해도 있다. 하지만 필자는 〈하일오수도〉를 풍속화의 일종으로 보고, 〈진단타려도〉를 숙종 대 화원의 작품으로 보는 견해를 밝 힌 바 있다. 김수진, 「진단고사도」, 안휘준, 민길홍 편, 『역사와 사상이 담긴 조선시 대 인물화』(학고재, 2009), 41-61쪽; 박은순, 앞의 책, 274-281쪽 참조.

27 윤두서의 진경산수화에 관한 논의는 박은순, 앞의 책, 73-83쪽; 박은순, 「천기론적 진경에서 사실적 진경으로─진경산수화의 현실성과 시각적 사실성」, 『한국미술의 사실성』(눈빛, 2000) 참조.

도42. 윤두서, 〈백포유거도〉,《가전보회》중 도19, 유지에 수묵, 25.4×74cm, 해남 윤씨 종가

[도42].[28] 이런 작품들은 윤두서가 해남에 내려간 1713년 이후에 그려졌을 가능성이 높습니다. 하지만 그는 그 이전에도 진경산수화에 대해서 관심을 보였습니다. 26세 때에는 장인 이형상이 지닌 김명국의 〈금강산도〉를 꼭 보려고 했고, 34세 때에는 친구 이서가 여행하고 그린 〈금강산도〉를 이만부에게 보여 주면서 평을 구하기도 했지요.

　　윤두서는 평생 여행을 자주 했습니다. 우선 한양에서 해남으로의 여행은 늘 있던 일이었습니다. 하지만 산수로 이름난 지역을 멀

28　이 작품이 윤이후가 살던 화산 죽도의 유거를 그린 것이라는 차미애의 견해에는 동의하기 어렵다. 윤이후의 화산 죽도에 세 칸의 초가로 집을 지었다는 기록이 전해진다. 이 작품에 나타나는 비교적 규모가 있는 기와집 등은 윤덕희 묘소 앞에 있는 작은 돌섬인 죽도의 실제 상황과는 거리가 있다. 또한 윤선도의 보길도 유적과도 차이가 있어서 현재로서는 바닷가를 배경으로 한 백포 유거와 그 주변 경관을 그린 것으로 보는 것이 가장 타당하게 여겨진다. 윤이후의 죽도 유거가 초가 세 칸이라는 사실은 "咸解其緋 歸靈巖八馬村農舍 而居花山之竹島 構草堂三間 (…)", 정유악,「竹島記幷序」,『海南尹氏文獻』3卷 참조. 차미애의 견해는 차미애,『공재 윤두서 일가의 회화』(사회평론, 2014), 601-604쪽 참조.

리 찾아다닌 기록은 거의 없습니다. 근기남인들이 그랬던 것처럼 기행과 진경에 관심을 가졌지만 풍류를 위한 여행을 삼가고 실용적인 목적과 효용론적인 명분을 중시했기 때문인 것으로 보입니다. 이들은 여행의 과정에서 경험한 주관적인 흥취와 인상을 기록하고 개인적인 방식으로 표현하는 수희탐상(隨喜探賞, 기쁨에 따라 감상하는 것을 말한다. 낙론계 인사들의 풍류적 기행과 사경방식을 비판하면서 남인들이 사용한 용어와 개념이다)을 비판했습니다. 대신 여행의 성과와 견문을 역사적, 인문적 기록을 위해 사용하거나 실용적인 지도로 기록하면서 인상명리(因象明理, 물상으로 인해 이치를 밝힌다)를 추구했지요. 진경을 그릴 때에도 특별한 감흥을 자아내는 기위(奇偉)한 진경보다는 일상적인 삶을 담은 상경을 재현하려고 했습니다.

따라서 근기남인들은 진경산수화를 그릴 때 유거도, 정사도, 서원도 같은 일상경을 그리는 경향이 있었습니다. 이러한 제재는 조선 후기 이전의 실경산수화에서도 전통적으로 선호되던 제재입니다. 실경을 그림으로써 그곳에 깃든 인물이나 역사, 이념을 전수하려는 의도를 담은 진경인 것입니다. 정선과 주변 인사들이 추구한 기행과 사경을 결합한 풍류적인 진경산수화와는 차별되는 진경산수화입니다. 같은 시대를 살면서도 현실과 실경에 대한 인식이 다르고 학풍과 사상, 예술관이 달랐기 때문에 진경산수화의 제재와 표현방식도 달라진 것이지요. 윤두서가 추구한 일상과 상경을 담은 진경산수화는 이후에 강세황 같은 선비화가들에게 수용되면서 조선 후기 진경산수화의 한 축으로 이어졌습니다.

사실주의(寫實主義)와 서양화법

윤두서는 인물화와 말 그림을 잘 그린 것으로 유명합니다. 그는 인

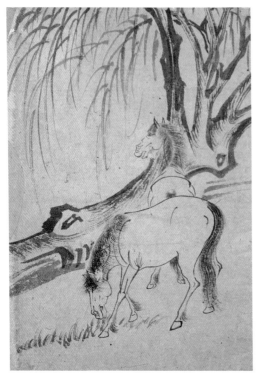

도43. 윤두서, 〈수하마도〉, 《가물첩》 중, 종이에 수묵,
20.6×14cm, 국립중앙박물관

물화를 그릴 때면 늘 성총이라는 특이하게 생긴 스님을 불러다가 오랜 시간 동안 관찰하고 그리곤 했습니다. 또한 말 그림을 그릴 때면 마구간의 말을 관찰하곤 했지요. 관찰과 사생은 상상을 토대로 관념적인 경치와 사물을 주로 그렸던 17세기의 그림과 구분되는 새로운 경향이었습니다. 실제적인 것, 현실적인 것을 중시하는 윤두서의 실학적인 사상은 그림에 있어서도 현실 속에 존재하는 대상을 자세하게 관찰하고 사실적으로 사생하는 방식으로 이어졌습니다. 그래서 윤두서의 인물은 살아 있는 것 같고 그가 그린 말은 곧 달려갈 것만 같은 생동감이 넘치게 된 것입니다[도43].

윤두서의 자화상을 보고 받는 강렬한 인상은 그 인물이 진짜 살아 있는 사람처럼 느껴지기 때문입니다[도1]. 그리고 그런 효과의 비밀은 바로 사실적인 표현에 있습니다. 윤두서는 일찍이 서양에 대해서 관심을 가졌습니다. 당시 조선인들에게 알려진 서양의 존재는 새로운 것이었지요. 중국을 세계의 중심으로 생각해 왔던 조선인들에게 지구는 둥글고 문물이 발달한 서양이 존재한다는 사실은 세계관과 가치관을 뒤흔드는 새로운 정보이자 사실이었습니다. 또

한 서양의 그림은 마치 살아 움직이는 것 같은 생동감이 넘쳤고, 그런 표현 이면에는 과학적인 기술이 있었습니다. 서양의 과학과 수학을 연구한 윤두서는 자화상을 그리면서 서양의 사실적인 기법을 구사했지요. 그 결과로 우리들은 자화상 속의 인물이 살아 있는 것처럼 느끼게 됩니다.

〈채과도〉는 서양의 정물화처럼 여름에 나는 과일과 채소를 쟁반 위에 올려놓고 그린 그림입니다[도8]. 이 그림은 수묵화이지만 수박과 가지 등에는 마치 유화를 그릴 때처럼 물기 많은 먹을 칠해서 오목한 부분과 튀어나온 부분을 표현했습니다. 그러면서 입체감과 빛의 느낌을 전달하고 있지요. 조선에서는 정물화를 그리지 않았습니다. 정물화의 개념과 입체감의 강조, 명암의 효과도 사실성을 전달하려는 서양 회화에서 유래된 것입니다. 이처럼 윤두서는 당시의 어떤 화가보다도 빠르게 서양적인 개념과 기법을 구사한 그림을 그렸습니다. 18세기 화단에서 서양 화풍이 유행한 배경에는 윤두서와 같은 선구적인 화가의 존재가 있었던 것입니다.[29]

4) 서화 수장과 화론

서화 수장과 감평

윤두서는 평생 동안 장서(藏書)와 서화 수장, 감평을 애호했습니다. 장서와 고동서화 같은 외물(外物)에 탐닉하는 경향은 유가(儒家)의

[29] 조선 후기 서양화법의 유행에 대해서는 안휘준, 『한국회화사』, 212쪽 참조.

'완물상지' 개념에 배치되는 탈주자학적인 경향입니다.[30] 18세기 이후에 경화세족을 중심으로 장서, 서화, 고동 취미가 유행했는데,[31] 윤두서는 그러한 경향을 보인 선구적인 경우에 해당하지요.

앞에서 거론하였듯이 윤두서는 20대 시절부터 수장과 감상, 품평에 높은 경지에 이미 도달하였고, 중국 대가들의 작품도 섭렵하고 있었습니다. 이런 경험과 식견은 윤두서가 모색한 조선 선비그림의 성격과 화풍을 추구하는 데 있어서도 중요한 기저로 작용했습니다.

윤두서는 서화에 대한 안목이 높아 주위 사람들의 인정을 받았습니다. 허욱은 "윤두서가 비단조각이나 벌레 먹은 간찰을 혹 얻는 때가 있으면 문득 고명하게 증명하여 진안을 분명하게 판단하고 현사를 단번에 구분했다."고 증언했습니다.[32] 당대의 수장가이며 감식안으로 유명했던 이하곤이 조맹부의 그림이라고 전하는 말 그림을 보면서 진위 문제로 고민한 적이 있습니다. 이때 윤두서가 작품을 본 뒤에 이 작품은 사의법으로 표현된 것이고 조맹부의 작품이 분명하다고 하자 이하곤은 이를 받아들였습니다.[33] 윤두서는 당대를 대표하는 수장가와 감식가들과 교유했지요. 이서의 아버지 이하진, 윤두서의 친구이자 사돈인 허의와 그의 아들 허욱, 판서 유명현, 이

....................

30 김영주, 「제1장 玩物喪志의 굴레를 벗어나다」, 『조선후기 한문비평 연구』(보고사, 2006), 12-29쪽 참조.
31 강명관, 『조선시대 문학 예술의 생성공간』(소명출판, 1999) 참조.
32 윤상사의 영전에 올린 글이다. 허욱, 「祭文」, 『海南尹氏文獻』 16, 恭齋公 篇, 『棠岳文獻』 6 참조.
33 이 글의 원문은 이하곤, 「題李一元所藏宋元名蹟」, 『頭陀草』 18(影印本 下, 여강출판사, 1992), 765-769쪽 참조.

하곤, 민용현, 민세숙(閔世叔) 등은 모두 서화수장가로 유명한 인물들로 윤두서와 교분을 맺고 있었습니다.[34] 또 평생 최고의 감상우로 사귀었다는 죽오 유공도 수시로 만나면서 서화를 제작하고 품평했습니다.[35] 이처럼 윤두서는 주변의 사대부 수장가들과 교분을 맺으면서 서화 수장과 감식의 풍조를 선구적으로 형성하고 이끌어 갔습니다.[36] 또한 윤두서의 그림이 이미 당대부터 여러 수장가들이나 주변 인사들에 의해 수집되고 수장되었다는 사실도 흥미롭습니다.[37]

화론:「화평」과「자평(自評)」

윤두서의 「화평」은 1713년, 46세 4월에 지었고 윤두서가 필사한 『기졸』에 수록되어 있습니다.[38] 1713년, 46세 때 봄 해남으로 귀향하는 과정에서 윤두서는 많은 문서와 재물을 잃어버렸습니다. 해남에 온 직후 문서의 분실에 따른 여러 건의 토지 관련 소송을 진행하

34 민용현과 그의 아들 민세숙과 민창연이 수장가였다는 사실은 오현숙, 「18世紀 繪畫 收藏家 閔昌衍」, 『문헌과 해석』 30(문헌과 해석사, 2005) 참조.

35 이하곤, 「題柳汝範所藏尹孝彦扇譜後 柳名時模」, 앞의 책 15, 505쪽 참조.

36 조선 후기의 서화 수장과 감평 풍조에 대해서는 박효은, 「朝鮮後期 문인들의 書畫 蒐集活動 연구」(홍익대학교 대학원 석사학위논문, 1999. 6); 강명관, 「조선후기 경화세족과 고동서화 취미」, 『조선시대 문학예술의 생성공간』(소명출판사, 2001); 황창연, 「朝鮮時代 書畫 收藏 硏究」(한국학대학원 박사학위 논문, 2007), 263-336쪽 참조.

37 이하곤, 「題崔翊漢所藏尹孝彦畫帖後」, 앞의 책 16, 559-560쪽.

38 윤두서의 화평과 화론에 대한 상세한 논의는 이태호, 「恭齋 尹斗緖—그의 繪畫論에 대한 硏究」, 『全南地方의 人物史硏究』(전남지역개발협의회연구자문위원회, 1983); 이영숙, 「尹斗緖의 繪畫世界」, 『미술사연구』 창간호(미술사연구회, 1988); 박은순, 「恭齋 尹斗緖의 書畫:《家物帖》과 畫論」, 141-162쪽; 박은순, 『공재 윤두서』, 85-87쪽 참조.

였고, 아마도 자신이 소장하고 있던 회화작품에 대한 재정비 및 기록을 하는 과정에서 「화평」이 저술된 것으로 보입니다.

이 기록에는 조선 초에서 윤두서 당대까지 활동한 화가들과 세 명의 중국화가 이름, 그리고 작품에 대한 논평이 실려 있습니다. 윤두서가 기록한 화평의 내용은 곧 윤두서가 소장한 작품들에 대한 품평일 것으로 여겨집니다. 그리고 그 소장품이 후일 유명한 중인 수장가 김광국(金光國, 1727~1788 이후)에게로 일부 전해지고, 김광국의 회화에 대한 기준과 평가에도 영향을 준 것으로 보입니다.

「화평」에는 조선 초부터 당대까지의 화가 20명과 중국 화가 3명에 대한 품평이 기록되어 있습니다. 전체적으로 볼 때 선비화가들을 높이 평가했고 직업화가나 화원은 비판했습니다. 선비화가의 경우에는 "사림의 묵희(墨戱)", "사림의 기호(嗜好)", "소쇄초일(瀟灑超逸)", "동방대가(東方大家)" 같은 말로 상찬했지만, 직업화가들의 경우에는 "화원 중의 고수(考手)", "그림은 그림일 뿐", "화원에 떨어짐을 면할 수 없다.", "화원의 누습(陋習)을 열어 놓아 화단의 이단이 되었다."처럼 뚜렷이 폄하했습니다. 『개자원화전』의 화론 부분에 수록되어 있고 조선 후기에 사용되기 시작한 남종과 북종이라는 말은 사용하지 않았지만, 선비화가와 직업화가를 구분하는 인식은 분명했습니다. 이 기록으로 보아 윤두서가 직업화가와 화원의 그림보다는 선비그림을 중시했다는 것을 알 수 있지요.

「화평」과 관련해서 또 한 가지 주목되는 점은 윤두서가 조선 회화의 전통을 중시했다는 것입니다. 윤두서는 신사임당의 포도 그림과 이정의 매화 그림을 얻어 보려고 했고[39] 김명국의 〈금강산도〉도

39 이동주, 『한국회화사론』(열화당, 1987), 126쪽 참조.

보려고 노력했습니다. 중국 회화와 화론, 화가에 대한 관심도 있었지만 우리나라 고유의 전통도 존중했던 것이지요. 이런 경향은 국풍(國風)과 국속(國俗)을 중시하는 소론계 인사들의 예술관과도 유사합니다.[40]

『기졸』에는 「화평」에 이어 「자평」이라는 화론과 품평이 실려 있습니다. 「자평」은 필법과 묵법을 음양의 이치에 따라 논하고 그림의 단계를 화도(畵道)·화학(畵學)·화식(畵識)·화공(畵工)·화재(畵才)의 다섯 단계로 설파한 뒤에 자신의 작품을 냉철하게 평한 파격적인 화론입니다. 특히 그림을 도의 경지로까지 높여서 말한 화도론은 윤두서가 그림을 차원 높은 예술로 인식하고 있었다는 것을 알려 주는 중요한 자료이지요. 윤두서가 회화예술을 학문과 도의 경지로 의식했다는 것을 말해 줍니다. 윤두서가 그림에서 화도론을 제기하면서 그 자신이 회화에 깊이 개입한 것은 그 즈음 삼연(三淵) 김창흡(金昌翕, 1653~1722)이 시도론(詩道論)을 제기하면서 시론(詩論)의 전문화를 추구한 것에 비견될 수 있습니다. 회화에 대한 적극적인 인식과 실천은 이후에 조선 후기 화단에 큰 영향을 준 것으로 보입니다. 이후 18세기에 활약한 후배 선비화가들은 이전과 달리 회화에 대해서 적극적으로 관여하기 시작했습니다.

현재 국립중앙박물관에 소장되어 있는 『화원별집(畵苑別集)』은 김광국의 수장품을 모은 것으로 알려져 있습니다.[41] 이 화첩의 앞

...............

40 소론계 예술관에 대해서는 박은순, 「겸재 정선과 소론계 문인들의 후원과 교류」, 『온지논총』 29(사단법인 온지학회, 2011. 9), 406-408쪽 참조.

41 이 화첩에 대한 전반적인 논의는 이원복, 「『畵苑別集』考」, 『美術史學研究』 215(1997. 9), 57-80쪽 참조. 윤두서와 『화원별집』의 연관성에 대해서는 박은순, 「恭齋 尹斗緒의 書畵:《家物帖》과 畵論」, 147-153쪽 참조.

부분에는 윤두서의 「화평」 가운데 일부 내용이 윤두서의 글씨로 실려 있고, 윤두서의 「화평」에서 거론된 화가들의 작품이 상당수 실려 있습니다. 또한 윤두서의 「자평」이 『화원별집』에는 홍득구(洪得龜, 1653~?)의 「논화격(論畵格)」이라고 기록되어 있어서 혼란스럽습니다. 「논화격」은 김광국의 아들인 김종건(金鐘建, 1746~?)의 글씨로 필사되어 있습니다. 하지만 현재까지 원본의 모습 그대로 전해지는 『기졸』의 기록에 따르면 이 두 글은 분명 윤두서가 쓴 것으로 보아야 할 것입니다. 따라서 이러한 상황에 대해서 좀 더 상세하게 살펴보면서 윤두서 화론의 의의를 재검토해 보려고 합니다.

윤두서의 화론에 대한 재검토

현재까지 알려진 윤두서의 화론은 출전에 따라 크게 세 종류로 구분됩니다. 첫 번째는 그의 문집인 『기졸』에 실린 「화평」과 「자평」이고, 두 번째는 『화원별집』에 필사된 것이며, 세 번째는 오세창이 편술한 『근역서화징』에 인용된 「화단(畵斷)」입니다. 이 세 가지 출전은 그동안 구체적인 비교나 검토 없이 막연하게 윤두서의 화론으로 인용되어 왔지요. 하지만 저는 이 세 가지 출전에 실린 각각의 화론들이 내용상 서로 다른 부분이 있거나 같은 내용이면서도 다른 필자의 이름으로 인용되고 있다는 사실에 주목하게 되었습니다. 지금부터는 윤두서의 화론과 관련된 문제들을 검토하면서 윤두서 화론의 성격과 의의를 구체적으로 밝혀 보려고 합니다. 우선 이 세 가지 출전 가운데 어느 것이 가장 믿을 수 있는 정본(正本)이 될 수 있을지, 아니면 같은 전거가 다르게 인용된 이유는 무엇이었는지에 대해 이야기해 보려고 합니다.

이제까지 확인된 윤두서의 화론 가운데 가장 내용이 충실한 것

은 해남의 종가에 소장된 문집인 『기졸』에 실린 「화평」과 「자평」입니다. 윤두서의 「화평」은 1713년, 46세 4월에 지었고 윤두서가 필사한 『기졸』에 수록되어 있습니다.[42] 1713년, 46세 때 봄 해남으로 귀향하는 과정에서 윤두서는 많은 문서와 재물을 잃어버렸습니다. 해남에 온 직후 문서의 분실에 따른 여러 건의 토지 관련 소송을 진행하였고, 아마도 자신이 소장하고 있던 회화작품에 대한 재정비 및 기록을 하는 과정에서 「화평」이 저술된 것으로 보입니다. 이 기록에는 조선 초에서 윤두서 당대까지 활동한 화가들과 세 명의 중국화가 이름, 그리고 작품에 대한 논평이 실려 있습니다. 윤두서가 기록한 화평의 내용은 곧 윤두서가 소장한 작품들에 대한 품평일 것으로 여겨집니다. 그리고 그 소장품이 후일 유명한 중인 수장가 金光國(1727~1788 이후)에게로 일부 전해지고, 김광국의 회화에 대한 기준과 평가에도 영향을 준 것으로 보입니다. 『기졸』은 종가에 소장되어 왔지만 공개되지 않고 있다가 1982년에 새롭게 소개되면서 연구되기 시작했습니다. 이후에 이태호 교수가 화론 부분에 대해 자세하게 논의한 것을 시초로 여러 논문에서 그 전문이 소개되었지요.[43] 그것에 비해서 『화원별집』에 실린 화론은 윤두서의 글씨로 기록된 화가평 부분과 김광국의 아들이 쓰고 홍득구의 화론이라고 한 부분으로 구성되었는데[도44], 별도로 검토된 적이 없습니다.[44] 하지만 『화원별집』의 화론은 『기졸』에 실려 있는 화가평 및 화론인 「자

................

42 윤두서의 화평과 화론에 대한 상세한 논의는 李泰浩, 「恭齋 尹斗緖―그의 繪畵論에 대한 硏究」; 李英淑, 「尹斗緖의 繪畵世界」; 박은순, 「恭齋 尹斗緖의 書畵: 《家物帖》과 畵論」, 141-162쪽; ___, 『공재 윤두서』, 85-87쪽 참조.

43 이태호, 앞의 글 참조.

44 『화원별집』의 전반적인 면모에 대해서는 이원복, 앞의 글 참조.

도44. 윤두서, 「화평병서(畵評并序)」(오른쪽 부분), 『화원별집』 제7면, 국립중앙박물관

평(自評)」과 내용이 약간 다릅니다. 특히 『기졸』에 「자평」이라고 한 부분이 『화원별집』에는 홍득구의 것으로 기록되어 있어서 면밀하게 검토될 필요가 있습니다. 이 두 출전의 화론을 비교하고 검토하기 위해서 다시 한 번 그 전문(全文)을 정리하려고 합니다. 두 화론을 비교해 보면 『기졸』에 실린 화가평과 화론의 내용이 더 많고 『화원별집』의 내용은 『기졸』의 일부 내용에 해당한다는 것을 알 수 있습니다. 효과적인 비교를 위해서 「화평」과 「자평」으로 나누어 살펴보겠습니다. 『기졸』에는 있고 『화원별집』에는 없는 내용은 짙은 색으로 표시했습니다.

1) 화가평

安堅

博而不廣 剛而不健 山無起伏 樹少面背 然其高古處 如寒墟小市 古屋
危橋 樹枝欑鍼 石皴雲蒸 森然黯然 自不可及 殆東方之巨擘 醉眠之亞
匹

仁齋 姜氏

冷冷若松下風 足稱詞林墨戲

李不害

該博工緻 亞於可度 而開闊則有勝

李上佐

得安堅之精約 少安堅之森爽

石敬

龍首巉岩 鳥羽飄動 頗得寫生法

咸允德

布置開染 自是院中考手

姜孝同

山水林木 皆祖可度 而筆法不逮 且墨法太重 盖自可度以後學者 皆有
此病

尹仁傑

是咸允德者流 而筆法木强 局面亦窄 盖緣不識疎疎密密之法耳

鄭世光

愷悌精密頗得可度筆意 而筆鋒少滯 蒼潤不及

李正根

亦祖可度 而筆法贍巧 能爲退遠 可爲不害前驅

堅順孫

兎之爲物 神驚而體趏 肉輕而毛鬆 未知此君能知此意象 否然足稱寫
生佳作

司圃金禔

濃贍潤遠 老健纖巧 可謂東方大家 昭代獨步

鶴林正

剛緊雅潔 而恨其狹小

竹林守

力量過於伯君 而工夫却有未及

石陽君

得竹之勁 而無竹之潤 得葉之堅 而無葉之靭 有森秀之意 而無四面之
勢 有亭亭之氣 而無猗猗之色 無乃爲習氣所拘耶 惜哉 然東方畫竹推
爲第一

李楨

少年才氣 自成一家 冠絶近古 而惜畫畫耳

李澄

世學之昌 有光於前 該洽廣博 無所不能 而惜其胸中無一片奇氣 未免
入於院家耳

滄江趙氏

筆如金玉 墨如雲烟 蕭洒超逸 可以追武雲林 而顧廣博非所長耳

金明國

筆力之健 墨法之濃 積學所得能爲無像之像 傑然名家 而氣質麤疎 終
啓院家陋習 自是畫學異瑞

洪子澄

不師古而自立 喜作片幅小景 草草點綴 亦士林好奇

2) 畵道論

自評〔이 부분은 『화원별집』에는 "蒼谷洪得龜子徵論畵格"으로 기
록되었음.〕

剛柔 動靜 强弱 緩急 硬活 方圓 遍突 通滯 肥瘦 疾徐 輕重 長短 巨細
者 筆法也

陰陽 舒慘 濃淡 遠近 高深 面背 渲染 漬破者 墨法也

筆法之工墨法之妙 妙合而神 物以付物者 畵之道也

故有畵道焉 有畵學焉 有畵識焉 有畵工焉 有畵才焉

能通萬物之情 能辯萬物之像 包括森羅 揣摩裁度者 識也

得其意象而配之以道者 學也 規矩製作者 工也

匠心應手行所無事者 才也 至比而畵之道成矣

僕少好畵 不能懇習 厭而棄之亦數年矣 今觀帖中舊作 輒氣弱力淺 多
不滿志 時有佳處 其於道蓋蔑如矣 信乎行之之難若此哉 恭齋彦自評

東坡 墨竹圖

東坡詩曰 摩詰得之於象外 人曰 我畵意造本無法 其寫竹似之

子昻遊馬圖

不畵其形而畵其意 不畵其象而畵其神 脆嫩嬌媚 何足爲嫌

錢舜擧僬傀圖

濃膽精熟 筆法從橫 而自無礙滯 可謂劉松年師伯

　『화원별집』에 윤두서의 화론이 실려 있다는 것은 각별한 의미
를 가지고 있습니다. 이 화첩에 조선시대 회화사를 서술할 때 기준
작으로 인용되는 여러 작품들이 실려 있기 때문이기도 합니다. 이
화첩을 김광국이 수집한 것으로 보는 견해도 제기되었습니다.[45] 하

지만 화첩에 실린 작품들 가운데는 김광국 사후에 제작된 경우도 있어서 이 화첩의 성첩 시기와 최종적으로 성첩을 진행한 주체에 대해서는 신중한 접근이 필요합니다. 저는 이 화첩에 윤두서의 친필로 쓰인「공재 화평」과 김광국의 아들인 김종건이 필사하고 홍득구의「논화격」이라고 밝힌 글이 화첩의 앞부분, 작품 목록 바로 뒤에 실려 있는 것에 주목했습니다. 조선 후기에 쓰인 여러 화론 가운데 왜 이 두 화론만이 실려 있는 것일까요. 윤두서가 직접 쓴 원문이 아니더라도 필사를 통해서 다른 화론들도 실을 수 있을 만한 상황인데 윤두서의 화론으로 전해지는 것들만이 실린 이유는 무엇일까요. 이런 관점에서『화원별집』의 화론을 검토하는 과정에서 윤두서의 자필로 쓰인 화가평의 내용이『기졸』에 실린 화가평과 다른 부분이 있다는 것을 확인할 수 있었습니다.

『화원별집』의 총목(總目)에 "공재(恭齋) 화평병서(畵評幷書)"라고 기록되고 화첩 안쪽 해당 부분에 "공재화론(恭齋畵論)"이라고 별지(別紙)에 밝혀져 있는 화가평은 윤두서 자신의 고유한 서체로 쓰여 있습니다[도44]. 내용이『기졸』의「화평」과 부분적으로 차이가 있지만 윤두서의 다른 필적과 비교해 볼 때 윤두서의 진적(眞跡)으로 인정됩니다. 이 두 화론 간의 선후 관계는 확정할 수 없지만 둘 다 윤두서의 화론인 것은 분명해 보입니다. 구태여 선후관계를 정한다면 그 내용이 좀 더 풍부한『기졸』의 기록을 나중으로 보고『화원별집』의 기록을 그 전에 쓰인 것으로 보는 것이 합당할 것 같습니다. 이

................

45 이원복, 앞의 글 참조. 이에 대해 박효은은 좀 더 신중하게 재고되어야 한다고 했다.
 박효은,「홍성하 소장본 김광국의《석농화원》에 대한 고찰」,『온지논총』5(사단법
 인 온지학회, 1999), 235-288쪽 참조.

두 글은 아마도 윤두서가 서로 다른 기회에 정리한 것으로 보이며, 시간이 흐름에 따라 자료를 보완해서 내용을 더 충실하게 진척시킨 것으로 보면 될 것입니다. 수장가였던 김광국이 윤두서의 진필을 구해서 자신이 모은 화첩 앞쪽에 실었다고 볼 수 있지요.

그리고 이어서 홍득구의 "논화격"이라고 제목을 붙인 글이 나타납니다. 이 글을 김광국의 아들인 김종건이 썼다는 것도 밝혀 놓았습니다. 김종건은 이 글 말고도 김광국의 다른 소장품에 글씨를 남긴 경우가 적지 않습니다. 또한 맏아들로서 김광국의 수장품에 여러 번 필적을 남기는 등 아버지의 사업을 충실하게 이어 갔지요. 따라서 김종건이 이 글을 홍득구의 "논화격"이라고 한 것은 가볍게 지나칠 사항이 아닙니다. 하지만 실제 홍득구의 화론에 대한 또 다른 근거를 찾아내지는 못했습니다. 다만 윤두서의 「화평」에서 홍득구가 높이 평가되었다는 것, 또 일부 화론에서도 당시를 대표하는 화가로 언급되고 있다는 사실 정도가 알려져 있을 뿐입니다. 현재까지는 이 글이 과연 홍득구가 쓴 것인지 아니면 윤두서가 쓴 것인지 단정할 수 있는 근거가 부족합니다. 만일 『기졸』의 기록을 중시한다면 윤두서의 글을 김종건이 착각해서 홍득구의 것으로 인용했다고 하겠지만 쉽게 단정 지을 수는 없지요. 김광국과 김종건의 수장가, 감식가로서의 행적과 비중은 그렇게 가벼운 것이 아니기 때문입니다.

「논화격」의 문제를 제외하고도 『화원별집』에 실린 윤두서의 화론은 다른 중요한 의미를 가지고 있습니다. 『화원별집』에 실린 화가와 작품들을 살펴보면 윤두서가 「화평」에서 거론한 화가들의 작품이 거의 들어가 있는 것을 알 수 있습니다. 물론 윤두서가 직접 거론할 수 없었던 윤두서 사후의 화가들은 제외되어야 하겠지요. 이 가

도45. 안견, 〈추림촌거도〉, 윤두서 화평, 김광국 화제 및 글씨, 그림 31.5×22cm, 제발 전체 31.5×22cm, 그림 부분 비단에 담채, 간송미술관

운데 이불해(李不害), 함윤덕(咸允德) 등은 오직 윤두서의 「화평」에서 만 거론된 화가들입니다. 오세창도 이 화가들에 대해 정의할 때는 윤두서의 「화단」의 기록을 인용했습니다. 현재까지도 이들의 작품 은 윤두서의 화가평과 『화원별집』에 실린 작품들을 통해서 알 수 있 을 뿐입니다. 이런 면모를 보면 『화원별집』의 다른 화론과 달리 오 직 윤두서의 화론만이 화첩의 앞부분에 실린 이유를 해명할 수 있 습니다. 조선 후기의 대표적인 수장가 가운데 한 사람인 김광국이 윤두서의 그림을 보는 기준과 안목을 존중한 것으로 볼 수 있는 것 이지요. 이와 관련해서 김광국이 수집한 작품 중 안견(安堅)의 〈추림 촌거도(秋林村居圖)〉 경우를 들 수 있습니다[도45].[46] 현존하고 있는

⋯⋯⋯⋯⋯⋯⋯

46 이 작품과 관련된 자료 및 도판은 김광국 편저, 유홍준·김채식 역, 『석농화원』,

이 작품에는 윤두서가 직접 쓴 화평이 그대로 남아 있고, 그 옆에 김광국이 쓴 또다른 화평이 붙여져 있습니다. 이 작품은 본래 『석농화원 습유(石農畫苑 拾遺)』편에 실렸던 것으로서 화면 옆의 별지(別紙)에 "안견 가도의 추림촌거도 공재의 평 김광국이 제하고 또 쓰다〔安堅可度秋林村居圖 恭齋評 金光國題幷書〕"라고 기록되어 있습니다. 윤두서가 직접 쓴 화평은 "安堅 博而不廣 剛而不健 山無起伏 樹少面背 然其高古處 如寒墟小市 古屋危橋 樹枝欑針 石皺雲蒸 森然黯然 自不可及 殆東方之巨擘 醉眠之亞匹"라는 내용인데, 윤두서가 『기졸』에 기록한 안견에 대한 화평과 완전히 같은 내용이라는 점에서 눈길을 끕니다. 옆에 이어진 김광국의 화평은 김광국의 입장에서 안견을 다시 평가한 것이지요. 이 작품에 실린 윤두서의 화평을 통해서 강연자가 이미 언급하였듯이 윤두서가 남긴 「화평」이 실제 자신의 수장품에 대한 평이었음을 다시 한번 확인할 수 있습니다.[47] 또한 김광국이 윤두서의 작품 중 일부를 수장하게 되었던 것도 알 수 있습니다. 이러한 상황 속에서 김광국의 수장품과 관련된 화첩인 『화원별집』의 앞 부분에 윤두서의 화평이 수록되었을 것으로 보이며, 이는 김광국이 윤두서의 감식안과 수장 기준, 화론 등을 존중하였음을 보여 주는 것입니다. 이런 면모는 김광국이 쓴 화평에서도 발견됩니다. 『석농화원』 보유(補遺)에는 김시(金禔)의 작품에 대한 평이 수록되어 있습니다. 김광국은 "그림이 거칠어서 안견(安堅)에 미칠 수 없는데, 공재 윤두서가 화평에서 안견보다 위에 둔 것은 무슨 까닭인가. 혹시 나의 감식안이 미치지 못함이 있어서인가."라고 하면서

..................

269-271쪽과 도8, 296쪽 참조.
47 박은순, 『공재 윤두서』, 86-88쪽 참조.

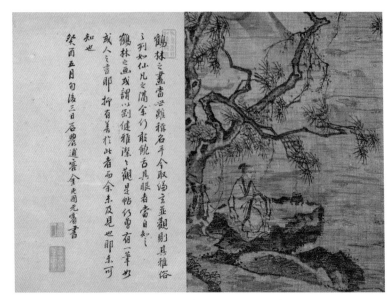

도46. 이경윤, 〈거석분향도〉, 비단에 수묵, 그림 부분 30×21.2cm, 이화여자대학교 박물관

윤두서의 평가를 수용하려는 태도를 드러냈습니다.[48]

　김광국의 소장품인 이경윤(李慶胤)의 〈거석분향도(據石焚香圖)〉[도46]에 쓴 평에서도 유사한 상황을 확인할 수 있습니다. 〈거석분향도〉란 제목과 이에 대한 김광국의 화평은 최근 발견되고, 번역출판된 『석농화원』 중 원첩 권1 부분에 수록되어 있는데,[49] 이화여대박

....................

48　김광국·유홍준·김채식 역, 『석농화원』(눌와, 2017), 320쪽 참조. 김광국은 윤두서 이외에 김창흡, 김창업, 조귀명, 이하곤 등 선배 사대부들의 화평을 인용했다. 하지만 윤두서의 화평을 반복 인용했고 『화원별집』에 실었다는 점에서 좀 더 많은 영향을 받은 것으로 볼 수 있다. 다른 사대부의 화평에 대해서는 박효은, 「김광국의 석농화원과 18세기 후반 조선 화단」, 유홍준·이태호 편, 『遊戲三昧』(학고재, 2003), 152쪽 참조.

49　김광국 편저, 유홍준 외 역, 『석농화원』, 90-91쪽 참조.

물관에 소장된 〈석상분향도〉에 이와 동일한 기록이 김광국의 글씨로 기록되어 있어, 이것이 〈거석분향도〉임을 알 수 있습니다. 김광국은 이 작품에 대하여 평을 쓰면서 "낙파 이경윤의 그림을 어떤 이는 '강건하고 고상하고 깨끗하다〔剛堅雅潔〕'고 평하기도 하였는데, 지금 이 화첩을 살펴보면 어찌 조금이라도 어떤 이의 말과 닮은 점이 있단 말인가. 아니면 이보다 나은 그림이 있는데, 내가 아직 보지 못한 것인가? 모르겠다."라고 하였습니다. '강건아결'이란 표현은 윤두서가 「화평」을 쓰면서 이경윤 항목에서 사용한 표현입니다. 김광국이 전거를 밝히지 않고 '어떤 이〔惑者〕'라고 하였지만, 그 내용과 여러 정황을 토대로 어떤 이가 윤두서이고, 따라서 김광국이 윤두서의 화가평을 잘 알고 있었다는 것을 짐작할 수 있습니다. 또한 이 경우를 통해서 김광국이 윤두서의 평을 비판적으로 보기도 하였음을 확인할 수 있지요. 윤두서는 살아 생전에 이미 수장가로서, 화가로서 높은 평가를 받았는데, 특히 그의 그림은 중인들 간에도 인기가 높아 가짜 작품이 나돌 정도였다고 합니다. 김광국이 윤두서를 존중한 것은 이러한 배경과도 무관하지 않을 것입니다. 한국적 문인화의 새로운 도를 모색한 것으로 존경받던 윤두서의 화론은 『화원별집』의 성첩에 일정한 영향을 준 것으로 보입니다. 이를 통해서 윤두서가 조선후기에 얼마나 존경받고 큰 영향을 미쳤는지를 알 수 있습니다.

오세창이 인용한 「화단」은 내용상 『기졸』의 「화평」을 인용한 것으로 보입니다.[50] 예를 들어 『근역서화징』 가운데 홍득구 항목을 보면 "洪子澄(洪得龜)不師古而自立 喜作片幅小景 草草點綴 亦士林好奇

50 오세창 저, 동양고전회 역, 『국역 근역서화징』(시공사, 1998) 참조.

(畫斷)"이라고 기록되어 있습니다. 「화평」의 내용과 일치하지요. 정세광(鄭世光) 항목에는 『동국문헌화가편(東國文獻畵家編)』에서 인용한 간단한 내용을 제외하면 「화단」을 인용한 "愷悌精密頗得可度筆意而筆鋒少滯 蒼潤不及(畫斷)"이라는 내용이 실려 있습니다. 이런 상황은 이불해와 함윤덕의 경우에도 유사합니다. 하지만 오세창이 인용한 내용은 「화평」과 차이가 있기도 합니다. 오세창은 「화평」에 실린 20명의 화가평 가운데 안견·이상좌(李上佐)·강효동(姜孝同)·견순손(堅順孫)·김시·이영윤(李英胤)·이정·이징·조속 등 8명을 제외한 11명의 화가 항목에서만 「화단」을 인용했습니다. 11명 가운데 이불해, 함윤덕, 정세광의 경우에는 「화단」이 주된 자료로 인용되었지요. 이 세 화가들 가운데 정세광을 제외한 두 사람의 작품이 『화원별집』의 화론과 화첩에 수록되어 있습니다. 「화평」과 『화원별집』의 화론에 수록되고 『화원별집』에 작품도 실린 윤인걸(尹仁傑)은 『근역서화징』에서는 다루지 않았습니다. 여러 상황으로 볼 때 '화단'이라고 하는 또 다른 독립적인 상태의 화론이 유통된 것으로 볼 수 있습니다. 내용은 본질적으로 『기졸』의 「화평」과 다르지는 않지만 윤두서의 화론이 당시 독립적인 형태로 유포되면서 항간에 인용되었을 또 다른 가능성을 제기할 수 있습니다.

그렇다면 윤두서의 화론이 왜 이렇게 여러 번 인용되고 유통되었을까요. 이것은 조선 후기 회화사상 윤두서에 대한 평가 또는 윤두서 화풍의 의미는 어떠한 것일까 하는 문제와 직결될 수 있을 것입니다. 저는 이 점에 대해서 최근에 다른 글에서 정리한 바 있습니다. 윤두서가 생전부터 19세기의 김정희에 이르기까지 조선적 선비 그림, 유화의 새로운 격을 창출한 사람으로 높이 평가받았다는 사실과 연결해서 고려될 수 있을 것 같습니다.[51] 김광국이나 김종건이

윤두서의 그림에 대해 얼마나 높게 평가했는지를 직접 거론한 자료는 아직 발견하지 못했지만 『화원별집』에 윤두서의 화론을 가장 앞쪽에 실은 점, 화첩에 실린 작품의 선정이 윤두서의 화론에 실린 화가들과 중복된다는 점 등에서 윤두서의 회화관과 안목이 존중된 것을 알 수 있습니다. 윤두서의 「화평」에서 거론되고 『화원별집』에 수록된 이불해와 함윤덕의 작품은 세키노 다다시의 주도로 편찬된 『조선고적도보(朝鮮古蹟圖譜)』 회화편에 그대로 수록되었지요. 나중에 안휘준의 『한국회화사』에도 포함되어 현재까지 회화사의 한 단면을 메꾸는 역할을 하고 있습니다.[52] 「화평」, 『화원별집』, 「화단」의 존재는 윤두서가 화론과 화평을 통해서 조선 회화사에서 중요한 역할을 했다는 것을 말해 줍니다. 이런 과정을 통해서 윤두서의 회화 수집과 회화평, 화론 등 전통적인 회화사로 평가될 수 있는 요소들이 현재까지도 영향을 미치고 있다는 사실을 확인할 수 있습니다.

이제까지 살펴보았듯이 윤두서는 조선 후기 화단의 다양한 경향을 선도한 선구적인 선비화가입니다. 그는 선비로서 시대와 국가, 사회에 대한 책임감을 지닌 채 학문과 사상을 담은 회화 예술을 창조하였습니다. 선비로서의 의식과 실천이 회화의 주제와 수준, 내용, 양식을 전반적으로 진보할 수 있게 한 것입니다. 윤두서가 추구한 선비화가로서의 역할, 이를 토대로 형성된 선비그림, 유화의 대두를 통하여 조선 후기 화단은 크게 변화, 발전할 수 있었습니다.

이러한 배경에서 그가 시도한 새롭고 다양한 주제의 모색, 화보와 판화 등 새로운 매체의 활용, 선비의 이상과 격조를 담아낸 남종

....................

51 박은순, 「恭齋 尹斗緒의 書畵: 尙古와 革新」 참조.
52 안휘준, 『한국회화사』(일지사, 1980) 참조.

화와 시의도를 시도한 점, 사실적인 영정, 풍속화와 정물화 등의 개척, 회화의 수장과 감평, 화론의 저술, 서예와 전각의 추구 등 다방면에서의 활약은 조선 후기 화단에 새로운 자극을 주었습니다.

본서에서는 윤두서의 회화를 사의와 사실이라는 두 유형으로 분류하여 정리하였습니다. 사의란 윤두서가 유학의 변화를 모색하면서 추구한 상고적(尚古的) 고학과 관련된 분야로서 시서화 삼절의 추구, 남종화 및 시의도 등을 통해서 특히 산수화 분야에서 새로운 대안을 제시하는 성과를 이루었습니다. 이에 비하여 사실은 박학과 서학 등과 관련된 분야로서 영정과 풍속화, 정물화, 사실적 동물화 등에서 그 성과가 나타나고 있습니다. 특히 서학에 대한 깊은 연구를 토대로 이루어진 과학적 응시와 관찰 및 사생 등은 물상의 외면을 분석함으로써 그 내면에 대한 깊은 이해에 다다르고자 하는 의식과 관련이 있으며, 이전에 비하여 시각을 중시하였다는 점이 주목됩니다. 이는 또한 물성(物性)과 현실에 대한 새로운 평가와 인식을 통해서 유학의 형이상학적 논의를 극복하려는 의식과도 관련이 있는 것으로 보입니다. 이처럼 윤두서는 이러한 새로운 사상과 회화방법론을 제시한 혁신적인 선비였으며, 그러한 사상과 학문을 반영한 수준 높은 선비그림, 유화를 정립한 위대한 예술가였습니다.

조선 후기 회화가 이전과 다른 새로운 경지로 변화하였다고 할 때, 그 출발점에 서 있던 선비화가 윤두서의 역할과 공로는 충분히 강조되어야 할 것입니다.

III

화업(畵業)에 전념한
겸재 정선

1

선비화가 정선의 사의산수화[1]

조선 후기 화단은 이전과는 다른 새로운 회화적 경향들이 등장하면서 크게 변모했습니다. 그런 변화 가운데 주목되는 한 가지 경향이 시를 제재로 삼아 그리는 시의도의 유행입니다. 시를 제재로 한 그림은 유래가 오래된 회화적 관습이었습니다. 예를 들어 소상팔경도(瀟湘八景圖)처럼 고려시대에 중국에서 유입된 이후에 조선 초로 이어지면서 꾸준히 선호된 화제(畫題)는 원래 소상팔경시에서 유래된 것이어서 시의도의 한 종류로 볼 수 있지요. 하지만 17세기까지도 소상팔경도를 그릴 때 화면 위에 해당 화제나 시구를 쓰지는 않았습니다. 그런데 조선 후기부터 유행한 시의도에는 유명한 시의 일부 구절을 화면에 쓰고 그림으로 표현하는 방식이 도입되었습니다.

..................

1 이 글은 박은순, 「겸재 정선의 寫意山水畵 연구: 詩意圖를 중심으로」, 『미술사학』 34(한국미술사교육학회, 2017)를 토대로 일부 수정, 작성되었다.

시 가운데에는 당시(唐詩)가 가장 많이 인용되었고, 때로는 송시(宋詩)나 명시(明詩), 조선 시도 인용되었지요. 조선 후기 화단에서 시의 도는 시화일치사상(詩畵一致思想)과 시서화 삼절의 이상을 구현하는 회화로 선호되면서 산수화의 한 분야로 정착되었습니다.[2]

　　조선 후기 시의도의 대두와 정착 과정에서는 공재 윤두서와 겸재 정선 같은 선비화가의 활약이 돋보입니다. 윤두서가 자작시와 당시 등을 토대로 시의도의 영역을 개척했다고 한다면, 정선은 당시, 송시의 일부 구절을 선택해서 그리는 방식의 시의도를 주로 구사하면서 시의도의 정착에 공헌했다고 할 수 있습니다.[3] 조선 후기의 시의도에서는 유명 시의 일부 구절을 취하는 방식이 일반적인 경향으로 자리 잡았지요.[4] 그런 점에서 시의도의 정착에는 정선의

..............

2　시의도에 대한 주요한 연구로는 Wai-kam Ho, "The Literary Concept of 'Picture-like'(Ju hua) and 'Picture-Idea'(Hua-i) in the Relationship between Poetry and Painting", Alfred Murck and Wen Fong eds., *Words and Images: Chinese Poetry, Calligraphy and Painting*(New York: The Metropolitan Museum of Art, 1991); 박은화, 「明代 後期 詩意圖에 나타난 詩畵의 相關關係」, 『美術史學硏究』 201(한국미술사학회, 1994), 75-102쪽; 민길홍, 「조선후기 唐詩意圖」, 『美術史學硏究』 233·234(한국미술사학회, 2002); 이종숙, 「조선시대 귀거래도 연구」(서울대학교 석사학위논문, 2002); 조인희, 「조선 후기 시의도 연구」(동국대학교 미술사학과 박사학위논문, 2013); 조인희, 「조선후기 두보 시의도 연구」, 『미술사학』 28(한국미술사교육학회, 2014); 조인희, 「동아시아 唐詩意圖 비교 연구」, 『동양예술』 34(한국동양예술학회, 2017) 참조.

3　윤두서의 시의도에 대해서는 박은순, 『공재 윤두서』(돌베개, 2010), 161-165쪽; 조인희, 「시정을 화의로 펼친 윤두서 일가의 회화」, 『온지논총』 32(온지학회, 2012), 35-67쪽 참조.

4　이 장은 박은순, 「寫意와 眞境의 경계를 넘어서」, 『겸재 정선』(겸재정선기념관, 2009), 211-226쪽의 내용을 토대로 하되 시의도를 중심으로 한 새로운 내용과 논의, 자료를 통해서 정선의 시의도에 대한 논의를 심화한 것이다. 정선의 시의도에 대한 논의로는 조인희, 「시화일체의 현화─정선의 시의도 연구」, 『겸재 관련 학술

역할이 컸다고 할 수 있습니다.

이 글에서는 겸재 정선의 사의산수화 가운데 큰 비중을 차지하는 시의도에 대해서 살펴보려고 합니다. 지금까지 정선은 진경산수화 분야에서의 업적을 중심으로 연구되어 왔습니다. 하지만 정선도 소상팔경도와 사시산수도 같은 전통적인 유형의 사의산수화뿐만 아니라 시의도를 평생 동안 지속적으로 그리면서 조선 후기 사의산수화의 변화와 발전에 기여했습니다. 이런 면모까지 부각된다면 조선 후기 화단에서의 정선의 역할과 의의가 더욱 주목받게 될 것입니다.

정선이 구사한 시의도의 면모는 30~40대 중년기의 작품에서부터 시작해서 50~60대 노년기, 70~80대 말년기의 작품에 이르기까지 적지 않은 자료를 통해서 확인됩니다. 이 글에서는 그동안 산발적으로 거론되었던 정선의 시의도를 종합적으로 정리하고, 연대기적으로 살펴보려고 합니다. 우선 정선의 시의도의 제재와 목록을 정리해서 전반적인 경향을 확인하려고 합니다. 이후에는 정선의 시의도를 생애 주기에 따라 현존하는 기록과 작품을 토대로 중년기, 노년기, 말년기의 세 시기로 나누어 살펴볼 것입니다.

이러한 연구를 통해서 정선이 진경산수화를 왕성하게 제작하는 동시에 사의산수화를 적극적으로 제작한 것을 확인하고 그 구체적인 실상을 제시하려고 합니다. 그리고 겸재 정선이 조선 후기 화단에 미친 영향과 회화사적 의의를 좀 더 큰 시야에서 재평가하고, 나아가서 조선 후기 시의도의 경향과 특징, 의의에 대해 좀 더 잘 이해할 수 있도록 하고자 합니다.

...............

논문현상공모 당선작 모음집』(겸재정선기념관, 2010) 참조.

1) 조선 후기 시의도의 유행과 정선의 시의도

조선 후기 화단에서는 당시나 송시를 매개로 한 시의도가 유행하기 시작했습니다. 하지만 시의도는 이미 조선 초기 이래로 지속적으로 제작되고 있었습니다. 예를 들어 고려시대에 유입되어 17세기까지 크게 유행한 소상팔경도는 시적인 화제를 전제로 해서 제작된 작품인데, 시의 제목과 내용을 각 장면의 화제와 소재로 삼아 그린 것이지요.[5] 이런 유형의 시의도는 화면 위에 시의 제목이나 구절을 직접 쓰지는 않았지만 너무 잘 알려진 시제이자 화제여서, 암묵적으로 시를 연상하면서 그리고 그 이후에 다시 동일한 시제를 해석한 다양한 화제시가 붙곤 했습니다. 하지만 17세기까지는 그림 위에 화제가 되는 시의 제목이나 구절을 직접 써 넣는 방식으로 시의도를 제작하는 일은 드물었습니다.

　　18세기 이후에 유행한 시의도는 이전과 달리 유명한 시의 일부 구절을 화제로 쓰고 그 구절의 시의를 해석하고 반영해서 그리는 방식으로 표현되었습니다. 이런 새로운 시도는 17세기 말 18세기 초의 선비화가 윤두서에 의해서 시작된 것으로 보입니다. 윤두서는 여러 가지 방식의 시의도를 시도했지요.[6] 첫 번째는 자신이 시를 짓

........

5　　소상팔경도에 대한 연구로는 안휘준, 「瀟湘八景圖의 起源과 東傳」, 『韓國繪畫의 傳統』(文藝出版社, 1988); 박해훈, 「조선시대 소상팔경도 연구」(홍익대학교 대학원 박사학위논문, 2012); 한정희, 「명청대와 강호시대의 소상팔경도」, 『온지논총』 34(2013), 73-114쪽; 조인희, 앞의 글(2013) 참조. 중국의 소상팔경도와 시의도로서의 성격에 대한 종합적인 연구로는 Alfreda Murck, *Poetry and Painting in Song China: The Subtle Art of Dissent*(Harvard Yenching: Harvard University Press, 2000) 참조.

6　　윤두서의 시의도에 대해서는 박은순, 『공재 윤두서』, 161-165쪽; 조인희, 앞의 글

고 이를 반영해서 그림을 그린 뒤에 그림 위나 별도의 공간에 그 시를 기록하는 방식입니다. 두 번째는 잘 알려진 중국 시를 전제로 그림을 그리고 화면 밖 별도의 공간에 인용한 시의 일부 또는 전체를 쓰는 방식입니다[도1]. 세 번째는 유명한 시의 한두 구절을 선택해서 화면에 쓰고 이를 해석해서 그리는 방식입니다[도2].[7]

　　이 가운데 조선 후기 화단에서는 세 번째 방식의 시의도를 가장 선호했습니다. 어느 경우이건 윤두서는 선비화가로서의 의식을 가지고 직업화가들이 그리는 회화적 기교를 중시한 그림의 한계와 폐단에서 벗어나기 위해 시의도를 새롭게 시도했지요. 윤두서의 이런 시도에는 그가 즐겨 사용한 화보 가운데 하나인 『당시화보』가 하나의 자극제가 되었을 가능성이 있습니다.[8] 또한 17세기에 입수되어 사대부 사이에서 유통되었던 중국 오파 계통의 화보인 『천고최성첩』 같은 것을 통해 좋은 문장이나 시를 그림으로 표현하는 일에 착안했을 가능성도 있습니다. 이런 시의도는 17세기 말 이전에는 적극적으로 시도되지 않았던 유형의 회화였습니다. 이처럼 유명한 시를 제재로 삼아 그림을 제작하는 일은 직업화가보다는 문사철(文史哲)의 교양을 닦았던 선비화가에게 익숙하고 유리한 표현방식이었지요. 윤두서는 문학작품, 그 가운데서도 시를 제재로 삼아 그리는

.................

(2012) 참조.

7　이 작품은 당나라 맹호연의 시 「동저십이낙양도중작(同儲十二洛陽道中作)」 가운데 마지막 두 구절을 기록하고 그림으로 표현한 시의도이다.

8　『당시화보』는 한 면에 시를 기록하고 다른 한 면에 그림을 수록했다. 이러한 방식이 윤두서에게 영향을 주었을 것으로 추측된다. 하지만 『당시화보』에 실린 당시 자체는 윤두서의 경우에나 그 이후에도 거의 인용되지 않았다는 사실이 지적된 바 있다. 민길홍, 앞의 글 참조.

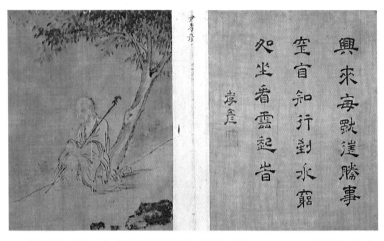

도1. 윤두서, 〈좌간운기시〉,《관월첩(貫月帖)》 중, 비단에 수묵, 19.1×14.9cm, 국립광주박물관 소장

시의도의 장르를 개척함으로써 그가 추구했던 선비그림의 영역을 확장하고 회화의 수준을 높였습니다.

선비 계층이 서화에 대해 적극적으로 관여하면서 시의도는 18세기 화단의 새로운 경향으로 정립되었습니다. 윤두서는 당나라 시인이자 화가인 왕유(王維, 701~761)의 시 「종남별업(終南別業)」에서 유래된 구절인 "흥이 오면 자주 홀로 오가며, 좋은 일도 그저 혼자일 뿐이다. 가다가 물이 끝나는 곳에 이르면, 앉아서 구름 이는 것을 본다〔興來每獨往 勝事空自知 行到水窮處 坐看雲起時〕."를 주제로 작품을 제작했습니다[도1]. 이 가운데 "행도수궁처 좌간운기시"라는 구절은 조선 후기 내내 시의도의 대표적인 화제 가운데 하나로 자주 그려졌지요. 윤두서의 이 작품은 현재까지 확인된 가장 이른 사례라는 데 의의가 있습니다. 시의도에서는 시에 대한 화가의 해석이 중요한 요소이기 때문에 같은 구절이라도 화가에 따라 다양한 표현을 할 수 있었습니다. 바로 이런 점이 시의도의 핵심적인 특징

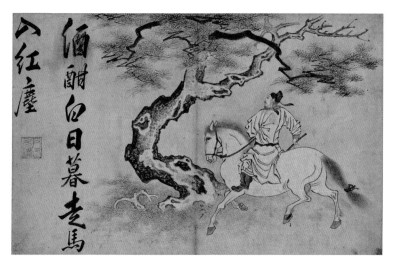

도2. 윤두서, 〈주감주마도〉, 종이에 수묵, 33.5×53.3cm, 개인 소장

이었지요. 인물화를 잘 그렸던 윤두서는 깊은 산중에 홀로 앉아 있는 고사(高士)의 모습으로 그리고, 서예에도 일가를 이룬 선비답게 당시로서는 새로운 경향이었던 예서체를 동원해서 옆면에 시구를 썼습니다.

한편 정선도 왕유의 동일한 시를 토대로 작품을 제작한 적이 있습니다. 정선은 "행도수궁처 좌간운기시"라는 핵심적인 시구를 선별해서 화면 위에 직접 쓰고 깊은 산중 시냇가 절벽 위에 앉아 담소하는 두 고사를 그렸습니다[도3].[9] 정선은 두 사람의 모습을 그리고 산수 배경을 부각시켜 표현했습니다. 이처럼 화면 위에 시의 일부 구절을 발췌해서 쓰고 그림으로 해석하는 방식은 18세기에 유행한 시의도의 전형적인 방식으로 정착되었습니다. 또한 동일한 시를 인

.................

9 이 작품에 대한 소개와 정선의 시의도에 대한 논의는 이태호, 『조선후기 그림과 글
 씨』(학고재, 1992), 94-95쪽 참조.

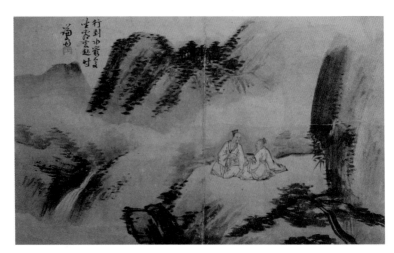

도3. 정선, 〈좌간운기시〉, 종이에 담채, 19.8×32.3cm, 개인 소장

용하면서도 윤두서가 인물을 부각시킨 것에 반해, 정선은 산수화가
좀 더 부각되도록 표현했습니다. 이후에 조선 후기의 시의도는 대
체적으로 인물이 부각되는 방식보다는 산수화적인 요소를 부각시
키는 방향으로 전개되면서 사의산수화를 대표하는 장르 가운데 하
나가 되었지요. 윤두서가 시의도에 대한 관심을 유발시키고 화단의
관심을 끄는 데 공헌했다고 한다면, 정선은 시의도가 18세기적인
방식으로 정립되는 데 기여한 것입니다.

정선의 경우 시의도의 제작에서 『개자원화전』 제4권 「인물옥우
보(人物屋宇譜)」와의 관련성에 주목할 필요가 있습니다. 「인물옥우
보」는 "(…) 아울러 각각 당송의 시구를 위에다 써서 산수 중에 인물
을 그리는 것이 시문을 짓는 데 제목을 정하는 것과 같음을 보인다.
그림 한 폭의 화제는 전부 인물의 모습으로부터 일어나는 것이다. 옛
사람의 그림에는 대개 제영이 있다. 하지만 표제가 되는 시구는 또한
어떤 식은 어떤 구라고 정해 놓고 해서는 안 된다. 생각나는 대로 열

거해서 배우는 사람들이 종류에 따라 응용하기를 기다려야 할 것이다.(…)[(…)并各標唐宋詩句於上 以見山水中之畫人物 猶作文之點題 一幅之題 全從人身上起 古人之畫類有題咏 然所標之詩句 亦不可泥某式定寫 某句不過 偶一擧之 以待學者獨類旁通耳(…)]"라는 설명으로 시작하면서 많은 인물식의 사례를 제시했습니다.[10] 『개자원화전』에서는 산수도를 그릴 때 인물이 산수도의 주제를 전달하는 주요한 요소로 간주했고, "행도수궁처 좌간운기시"를 비롯한 여러 당송 시의 일부 구절을 예시하고 이와 관련된 인물상을 제시하여 참고가 되도록 했습니다. 정선의 시의도에 나타나는 여러 특징들을 통해 보면 정선의 시의도에는 『개자원화전』의 영향이 지대했다고 할 수 있습니다.

　　정선의 시의도와 관련해서 주목되는 또 다른 특징은 사의적인 시의도와 사실적인 진경산수화의 구성과 소재, 기법에 상통하는 요소들이 발견된다는 것입니다. 정선은 당나라 시인인 송지문(宋之問, 656?~712)의 「영은사(靈隱寺)」라는 시 가운데 한 구절을 제재로 삼아 〈절강관조도(浙江觀潮圖)〉를 그린 적이 있습니다[도4]. 그는 시구를 화면 한구석에 작게 쓰고 웅장한 강물과 강가의 기암절벽, 그 위에 솟은 누대, 강물 위에 떠 있는 찬란한 태양을 그렸습니다. 〈절강관조도〉는 시를 제재로 삼아 그린 사의적인 산수도이면서도 정선이 자주 그렸던 진경산수화와 강한 친연성이 있습니다. 또한 이 그림은 정선이 가장 아름다운 절경으로 손꼽던 관동팔경 가운데 한 곳인 강원도 양양의 낙산사를 그린 〈낙산사도(洛山寺圖)〉를 연상시킵니다[도5]. 〈낙산사도〉에 나타나는 너른 수면, 물가의 높은 절벽, 절

10　『芥子園畵傳』 第4冊 人物屋宇譜, 點景人物式 (吳浩出版社, 1981), 13면. 이 점은 조인희도 지적한 바 있다. 조인희, 앞의 논문 (2011), 51쪽 참조.

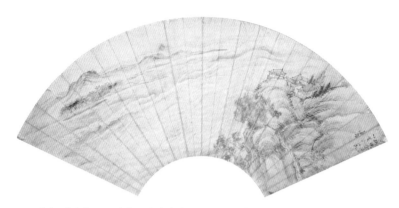

도4. 정선, 〈절강관조도〉 선면, 종이에 담채, 25.1×69cm, 일본 개인 소장

벽가의 장대한 건물군, 물 위에 솟는 해 같은 구성과 소재가 〈절강
관조도〉와 유사하지요. 그뿐만 아니라 둥근 형태가 거듭 포개져 이
루어진 언덕의 모습, 느슨하고 유연한 필치로 구사된 피마준(披麻
皴), 산 위에 촘촘하게 쌓인 측필(側筆)의 미점(米點), 출렁이는 파도
를 묘사한 수파묘(水波描), 건물을 그린 옥우법(屋宇法) 같은 화법도
유사해서 정선이 진경산수화와 사의산수화를 다르게 의식하지 않
았다는 것을 알 수 있습니다.

　　정선은 진경산수화와 사의산수화의 경계를 넘나드는 이런 면
모를 통해서 사의산수화에 표현된 관념적인 이상(理想)이 진경산수
화로 표현된 이상화된 현실 속에서도 존재하고 있다는 인식을 전달
하고 있는 것 같습니다. 그는 현실과 이상이 조화를 이룬 모습을 사
의산수화와 진경산수화를 통해서 재현했던 것이지요. 바로 이 같은
낙관적이고 현실 긍정적인 가치관과 인식이 정선의 회화를 관통하
는 중요한 특징이라고 할 수 있습니다.

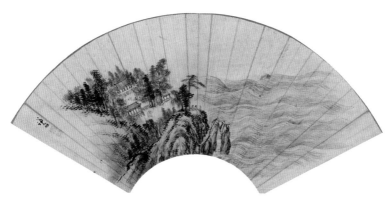

도5. 정선, 〈낙산사도〉 선면, 종이에 수묵, 22.0×63.0cm, 국립중앙박물관

2) 정선 시의도의 제재와 목록

정선은 18세기 화단의 새로운 흐름인 시의도를 제작하는 데 앞장
섰습니다. 정선의 시의도는 전통적으로 애호된 시제(詩題)를 구사한
시의도와 18세기 이후에 새롭게 유행한 시제를 토대로 한 시의도
로 구분할 수 있습니다. 정선은 이 두 가지 경향의 시의도를 지속적
으로 제작했지요. 화풍과 기법적인 측면에서 보면 정선은 전통적인
시제라고 하더라도 『개자원화전』, 『당시화보』, 『고씨화보』, 『해내기
관(海內奇觀)』 같은 다양한 화보와 출판물에 실린 도상과 소재, 남종
화법을 활용해서 새롭게 해석해 내면서 18세기 시의도의 방향을 제
시했습니다. 또한 노년기 이후에는 진경산수화와 시의도의 개념과
소재, 기법이 한 화면에 결합되는 방식을 시도했습니다. 그만큼 정
선이 진경과 사의의 경계를 넘나드는 독보적인 경지에 이른 것을
의미하지요.

　이 글에서는 먼저 현재 전하는 정선의 시의도 작품 가운데 중요

한 작품들의 목록을 정리해 보고(참고자료1 참조), 이 자료를 토대로 정선이 구사한 시의도의 경향과 특징을 살펴보려고 합니다. 참고자료1은 현재까지 확인된 정선의 회화 관련 기록과 현존 작품 가운데 시의도와 관련된 자료를 토대로 정리한 표입니다. 현존 기록과 작품 가운데 정선의 진작(眞作)으로 판단되는 것들을 중심으로 선별했습니다. 이 표를 통해서 정선이 제작한 시의도의 전반적인 양상과 구체적인 화제를 확인할 수 있을 것입니다.

참고자료1에 나타난 것처럼 정선은 중국의 시 가운데 특히 당시를 토대로 한 당시의도를 적극적으로 제작했습니다.[11] 물론 남북조시대의 시인인 도연명(陶淵明, 365~427)의 시를 제재로 한 작품들도 제작했고, 송대나 명대의 시도 인용하기는 했습니다. 때로는 조선 시인의 시를 토대로 그리고, 특히 평생의 지기이자 당대의 대표적인 시인이었던 이병연(李秉淵, 1671~1751)의 시를 화제로 삼아 그리기도 했습니다. 정선의 시의도는 현존하는 작품 말고 기록으로 전하는 사례들도 적지 않아서 정선이 진경산수화뿐만 아니라 시의도라는, 18세기에 새롭게 부각된 사의산수화의 흐름을 주도해 간 것을 알 수 있지요. 정선이 제재로 사용한 일부 당시의 구절은 정선 이후의 화가들도 지속적으로 인용했습니다. 시의도의 특성상 시 구절에 대한 화가의 해석에 따라 작품의 결과에 적지 않은 차이가 있기는 했습니다.

..................

11 조선 후기 당시의 유행 양상과 당시의도의 조선적 변용에 대해서는 금지아, 「조선 후기 唐詩詩意圖에 나타난 조선풍 남종문인화의 실천과 변용」, 『중국어문학논집』 50(중국어문학회, 2008) 참조. 중국 당시의 조선적 수용 양상에 대해서는 이종묵, 「시풍의 변화와 중국 시선집의 편찬양상」, 『한국 한시의 전통과 문예미』(태학사, 2002) 참조.

참고자료1

제목	상태	시대	원시(原詩) 작가	원시 제목	인용구절과 참고사항
귀거래사도 (歸去來辭圖)	현존	진	도연명 (陶淵明, 이름은 潛, 365~427)	귀거래사 (歸去來辭)	이 작품은 귀거래사 중 일부 구절을 발췌하여 화제로 삼아 그린 것이다. 1. 뜰의 나뭇가지 바라보며 웃음 짓는다〔眄庭柯以怡顔〕. 2. 날마다 동산을 거닐며 즐거운 마음으로 바라본다〔園日涉以成趣〕. 3. 외로운 소나무를 어루만지며 서성이고 있다〔撫孤松而盤桓〕. 4. 앞으로는 서쪽 밭에 나가 밭을 갈련다〔將有事於西疇〕. 호암미술관 소장. 4면.
귀거래사도 (歸去來辭圖)	현존	진	도연명	귀거래사	겸재정선미술관 소장, 3면.
귀거래사도 (歸去來辭圖)	현존	진	도연명	귀거래사	개인 소장, 8면. 『한국미술오천년』 조선2 (예경산업사, 1989), 도1-8 참조.
무송관산도 (撫松觀山圖)	현존	진	도연명	귀거래사	간송미술관 소장.
동리채국도 (東籬彩菊圖) 선면(扇面)	현존	진	도연명	음주 (飮酒)	동쪽 울타리 아래 국화를 따다가 그윽이 남산을 바라본다〔採菊東籬下 悠然見南山〕. 「음주」 20수 중 제5수 일부 구절 인용. 국립중앙박물관 소장.
유연견남산도 (悠然見南山圖) 선면	현존	진	도연명	음주	「음주」 20수 중 제5수 일부 구절 인용. 국립중앙박물관 소장.
무송관폭도 (撫松觀瀑圖) 선면	현존	진	도연명	음주	「음주」 인용. 국립중앙박물관 소장. 구성과 소재는 「귀거래사」 활용.
절강관조도 (浙江觀潮圖) 선면	현존	당	송지문 (宋之問, 656?~712)	영은사 (靈隱寺)	누각에 올라 푸른 바다 해를 바라보고, 창문을 열어 절강에서 일어나는 파도를 대하네〔樓觀蒼海日 門對浙江潮〕. 일본 개인 소장.

제목	상태	시대	원시(原詩) 작가	원시 제목	인용구절과 참고사항
절강관조도	기록	당	송지문	영은사	조귀명(趙龜命), 『동계집(東溪集)』 중 기록됨.
절강추도도 (浙江秋濤圖)	기록	당	송지문	영은사	조영석, 『관아재고(觀我齋稿)』1 중 기록됨.
망천십이경도첩 〔輞川十二景圖帖, 망천저도 (輞川諸圖)〕	기록	당	왕유 (王維, 699경~759)	망천장 (輞川莊)	신정하(申靖夏), 『서암집(恕菴集)』 권12와 이하곤, 『두타초(頭陀草)』 권14 중 기록된 작품. 다른 제목으로 기록됨.
망천도 (輞川圖)	기록	당	왕유	망천장	김광수 소장품으로 이하곤, 『두타초』 권18 중 기록됨.
좌간운기도 (坐看雲起圖)	현존	당	왕유	종남별업 (終南別業)	물이 끝나는 곳까지 가서 앉아 일어나는 구름 볼 때〔行道水窮處 坐看雲起時〕. 개인 소장.
초객초전도 (樵客初傳圖)1	현존	당	왕유	도원행 (桃源行)	나무꾼 처음에 한나라 이름 전하네〔樵客初傳漢姓名〕. 개인 소장.
월명송하도 (月明松下圖)2	현존	당	왕유	도원행	달은 소나무 아래 밝고 창문가 조용하네〔月明松下房櫳靜〕. 개인 소장.
황려호도 (黃驪湖圖)	현존	당	왕유	적우망천장작 (積雨輞川莊作)	아득한 논에 백로 날고, 그늘 짙은 여름 나무에 꾀꼬리 지저귀네〔漠漠水田飛白鷺陰夏 木囀黃鸝〕. 개인 소장.
별망천별업도 (別輞川別業圖)	현존	당	왕유	별망천별업 (別輞川別業)	산 위의 달 새벽녘 여전하고〔山月曉仍在〕. 개인 소장.
여산폭포도 (盧山瀑布圖)	현존	당	이백 (李白, 701~762)	미상	긴 소나무 울창하게 서 있으니 천 명의 병사가 도열한 듯하고, 성난 폭포 급하게 뿜어내니 만 마리의 말들이 울부짖는 듯하네〔長松鬱立千兵列 怒瀑急噴萬馬喧〕. 여산폭포는 본래 이백의 시에서 유래된 화제임. 현재 기록된 시는 작자가 확인되지 않음. 국립중앙박물관 소장.
여산폭포도	기록	당	이백	미상	조귀명, 『동계집』 중 기록됨.

제목	상태	시대	원시(原詩)작가	원시 제목	인용구절과 참고사항
장풍괘석도 (長風掛席圖)	현존	당	이백	영왕동순가 (永王東巡歌)	거센 바람에 돛이 걸려 이미 세를 바꾸기 어렵네〔長風掛席勢難廻〕에서 따옴. 11수 중 제8수의 한 구절. 16면 화첩 중 한 면. 일본 개인 소장.
풍설야귀인도 (風雪夜歸人圖)	현존	당	유장경 (劉長卿, 709~785)	봉설숙부용산 (逢雪宿芙蓉山)	화제는 기록하지 않음. 그림의 소재와 내용이 시를 제재로 한 시의도. 8폭 병풍 중 한 폭. 국립중앙박물관 소장.
산수도 (山水圖)	기록	당	두보 (杜甫, 712~770)	유소부신화산수장가 (劉少府新畵山水障歌)	원기가 넘쳐 병풍도 젖은 듯하네〔元氣淋漓障猶濕〕. 성해응(成海應),『연경재전집(研經齋全集)』속집(續集) 중 기록.
소년행도 (少年行圖)	현존	당	최국보 (崔國輔, 생몰년미상)	소년행 (少年行)	산호채찍 버리고 나니 흰 말이 교만스레 가지 않는구나〔遺却珊瑚鞭 白馬驕不行〕. 국립중앙박물관 소장.
산창유죽도 (山窓幽竹圖)	현존	당	전기 (錢起, 722~780)	모춘귀고산초당 (暮春歸故山草堂)	비로소 어여쁘구나, 산집 창문 아래 그윽한 대나무〔始憐幽竹山窓下〕. 국립중앙박물관 소장.
강안선유도 (江岸船遊圖)	현존	당	전기	강행무제 (江行無題)	높은 나무 많아 해를 가리고, 배를 매어 두고 나무를 한다〔翳日多喬木 維舟取束薪〕. 일본 도쿄국립박물관 소장.
초강청효도 (楚江淸曉圖)	현존	당	유종원 (柳宗元, 773~819)	어옹(漁翁)	늙은 어부는 밤 되면 서쪽 바위에 배 대고, 새벽에는 맑은 상수를 길어 초의 대나무로 밥 짓네〔漁翁夜傍西巖宿 曉汲淸湘燃楚竹〕에서 유래됨. 선문대학교 박물관 소장.
송하문사도 (松下問師圖)	현존	당	가도 (賈島, 779~843)	심은자불우 (尋隱者不遇)	소나무 아래서 동자에게 묻다〔松下問童子〕. 국립중앙박물관 소장.
송하문동도 (松下問童圖)	현존	당	가도	심은자불우	송하문동자(松下問童子). 개인 소장.

제목	상태	시대	원시(原詩)작가	원시 제목	인용구절과 참고사항
송하문사도	현존	당	가도	심은자불우	오원(吳瑗), 『월곡집(月谷集)』2에 수록됨.
추림정거도 (秋林停車圖)	현존	당	두목 (杜牧, 803~853)	산행(山行)	수레 멈추고 앉아 석양의 단풍 감상하니[停車坐愛楓林晩]에서 유래됨. 시구는 적지 않음. 국립중앙박물관 소장.
기려모귀도 (驢驢暮歸圖)	현존	당	이상은 (李商隱, 812~858)	방은자불우성 (訪隱者不遇成)	푸른 강과 흰 돌 어부와 나무꾼 길, 해 저물녘 돌아올 제 비가 옷을 적시네[滄江白石魚樵路 日暮歸來雨濕衣].
사공도시품첩 (司空圖詩品帖)	현존	당	사공도 (司空圖, 837~908)	시품(詩品)	「시품」 24개의 시 중 22개가 수록됨. 국립중앙박물관 소장.
해산무사도 (海山無事圖)	현존	북송	소식 (蘇軾, 1037~1101)	자청평진유 (自淸平鎭遊)	바다와 산은 일 없어 거문고 장인 되었네[海山無事化琴工], 선면화(扇面畵). 개인 소장.
우중기려도 (雨中騎驢圖)	현존	남송	진여의 (陳與義, 1096~1138)	회천경지노인시지 (懷天經智老因詩之)	나그네 세월은 시권 속에 있고, 살구꽃 소식은 빗소리에 실려 오네[客子光陰詩卷裏 杏花消息雨聲中]. 북한 조선미술박물관 소장.
청산녹수도 (靑山綠水圖)	현존	남송	주희 (朱熹, 1130~1200)	수구주행 (水口舟行)	푸른 산 여전하고 나무 더욱 짙푸르네[依舊靑山綠水多, 水口舟行] 중 한 구절. 16면 화첩 중 한 면. 일본 개인 소장.
산처수반도 (山妻修飯圖)	현존	남송	나대경 (羅大經, ?~?)	산정일장 (山靜日長)	나대경의 문집 『학림옥로 (鶴林玉露)』 중 「산정일장」이라는 글의 일부 인용. 개인 소장.
신선도해도 (神仙渡海圖)	현존	명	왕수인 (王守仁, 1472~1528)	범해(泛海)	밤은 고요한데 바다 물결 삼만 리, 달 밝은데 석장을 날려 하늘에 이는 바람 타고 내려오네[夜靜海濤三萬里 月明飛錫下天風]. 국립중앙박물관 소장.

당대 이전의 시인으로는 도연명에 대한 관심이 높았습니다. 도연명의 시 가운데 「귀거래사(歸去來辭)」와 「음주(飮酒)」가 반복 인용되었습니다. 「귀거래사」는 조선 초 이래로 자주 인용되었던 시구라는 점에서 전통적이라고 할 수 있지만 실제 작품으로 표현할 때는 남종화법과 개성적인 기법을 적용해서 새로운 화풍으로 보이도록 했지요. 또한 『개자원화전』 같은 화보에 등장하는 새로운 구성과 소재를 더해서 역시 새로움을 추구했습니다.

　　당시 가운데서는 왕유를 가장 선호했습니다. 조선 후기에 제작된 당시의도 가운데 왕유의 시와 관련된 작품이 가장 많았는데,[12] 정선의 경우에도 동일한 특징이 나타났습니다. 왕유의 「망천장(輞川莊)」, 「도원행(桃源行)」, 「종남별업」, 「적우망천장작(積雨輞川莊作)」 같은 다양한 시들이 인용되었습니다. 시 가운데 한두 구절을 인용하면서 구절 속에 등장하는 소재나 인물, 분위기를 그림에 반영하려고 했지요. 정선의 시의도에는 시구의 내용을 비교적 직설적으로 담아내는 경향이 나타났습니다.

　　당시 가운데서는 다양한 시인들의 작품이 고루 인용되었습니다. 송지문, 이백(李白, 701~762), 유장경(劉長卿, 725?~791?), 두보(杜甫, 712~770), 최국보(崔國輔, 8세기 활동), 전기(錢起, 722~780), 유종원(柳宗元, 773~819), 가도(賈島, 779~843), 두목(杜牧, 803~853), 이상은(李商隱, 812~858), 사공도(司空圖, 837~908)의 시가 사용되어 당시에 대한 관심이 높았음을 알 수 있지요. 이후에는 북송의 소식(蘇軾, 1037~1101), 남송의 진여의(陳與義, 1096~1138), 주희(朱熹, 1130~1200), 나대경(羅大經, 13세기 활동), 명대의 왕수인(王守仁,

12　민길홍, 앞의 글; 조인희, 앞의 글(2010) 참조.

1472~1528) 등이 인용되었지만 당시에 비해서는 적은 비중이었습니다. 조선의 시 가운데서는 친구 이병연의 시를 토대로 그린 작품들이 대부분이고, 다른 시인의 작품들은 드물게 사용했습니다. 정선이 인용한 작가와 작품 가운데 왕유의 「망천장」과 「종남별업」, 가도와 두목의 시 정도가 이후에도 자주 인용된 편이었고 다른 시들은 인용된 사례가 드뭅니다. 이것을 보면 정선이 시의도에 대해서 독자적인 취향과 성과를 이룩한 것을 알 수 있지요. 윤두서의 경우에는 시와 그림을 분리해서 그리는 시의도의 형식을 주로 사용했고 자작시를 토대로 그리기도 했습니다. 하지만 이후 화단의 시의도는 정선 계통, 즉 유명한 중국 시의 한 구절을 화면에 직접 쓰고 시구의 소재와 내용을 담거나 해석해 내는 방식으로 전개되었습니다. 시의도라는 장르를 새롭게 개척한 사람은 윤두서이지만, 그것을 화단에 확산시킨 사람은 정선이었다고 할 수 있지요.

3) 분본화(粉本化)된 시: 정선 시의도의 특징과 제작 양상[13]

기록과 현재 전하는 작품을 통해서 볼 때 정선은 30~40대 무렵부터 말년까지 시의도를 꾸준히 제작했고 시기에 따라 화제와 화풍에 일정한 경향성과 특징이 형성되었음을 알 수 있습니다. 또한 시

..................

13 시를 분본으로 삼았다는 표현은 조유수의 글에서 확인된다. 조유수는 정선이 진경을 그릴 때 이병연의 시를 분본으로 삼아 승경을 그렸다고 지적한 적이 있다. 조유수,『后溪集』卷5 詩5 「題竹西八景更請其詩」, "將完海嶽傳神帖 又値滄洲老畵師 太守以詩爲粉本 良工寫勝入烏絲 (…)."

의도의 표현 변화를 통해서 현실과 이상의 경계를 일치시키고자 했던 정선의 의도와 심상이 점차로 구체화되어 간 것을 엿볼 수 있지요. 정선의 시의도에 대해 살펴볼 때 어려운 점 가운데 하나는 기년작이 적다는 것입니다. 하지만 시의도 기년작을 열거해 보고 진경산수화 등 기존에 알려진 기년작들과 화풍을 비교해 보면 정선이 평생 동안 꾸준히 시의도를 제작하면서 여러 가지 변화를 시도했다는 사실을 알 수 있습니다. 그리고 제작 시기에 따른 주제의 선별 방식, 원시를 선별하는 경향성과 심상의 변화, 화풍의 차이를 확인할 수 있습니다. 여기에서는 정선의 시의도를 세 단계로 나누어서 정선의 작가상을 살펴보려고 합니다.

중년기의 시의도: 시의도의 모색

정선은 30~40대 무렵에 당나라 사대부 시인 왕유의 별장인 망천장(輞川莊)을 그린 〈망천장도(輞川莊圖)〉류를 반복해서 제작했습니다. 정선과 교류한 신정하(申靖夏, 1680~1715)와 이하곤이 각기 〈망천십이경도(輞川十二景圖)〉, 〈망천저도(輞川渚圖)〉, 〈망천도(輞川圖)〉 등의 제목으로 이를 기록했지요.[14] 〈망천십이경도〉는 정선이 이병연에게 그려 준 작품인데, 이병연이 강원도 김화에 군수로 나가 있던 시절에 제작되었습니다. 신정하와 이하곤의 발문이 1715년에 기록되었기 때문에 정선이 40세 이전에 제작한 것으로 추정됩니다. 그래서 화풍적인 면에서는 36세 때인 1711년의 《풍악도첩(楓嶽圖帖)》이나 호림박물관 소장의 《사시산수도첩(四時山水圖帖)》 등 30대 즈음에 제작한

..................

[14] 신정하, 「李一源所藏鄭生敾輞川十二景圖帖跋」, 『恕菴集』 12 題跋. 정선의 당시의도에 대해서는 민길홍, 앞의 글 참조.

현존 작품들과 유사한 특징을 지니고 있었다고 볼 수 있습니다.

　왕유는 평생 동안 관직에 몸담으면서도 별도의 장소에 은거지를 마련해서 관직과 은거를 오가는 반관반은(半官半隱), 중은(中隱)의 삶을 지향했습니다. 750년에서 756년 무렵의 만년에는 장안의 남쪽 종남산 자락에 위치한, 남전 지방의 망천에 초막을 짓고 지냈습니다. 이처럼 세상과 탈속(脫俗)을 오가며 유유자적한 군자의 삶을 보내는 모습을 은유적으로 담아낸 그림이 〈망천도〉입니다. 〈망천도〉는 왕유가 직접 그렸으나 현재 전하지 않고, 북송의 곽충서(郭忠恕, 910?~977)가 횡권(橫卷)에 임모한 작품이 전해집니다. 이후에 중국에서는 지속적으로 임모되고 제작되었습니다.[15] 왕유의 망천장은 왕유가 지은 여러 편의 시를 통해서 전해졌고 조선 초 이래로 꾸준히 언급되면서 관료로서 봉직하면서도 탈속적이고 군자적인 삶을 동경하던 사대부 선비들에게 회자되었지요. 조선에서 〈망천도〉는 18세기 이전에도 중국에서 전래된 작품이나 판화와 도상을 토대로 지속적으로 제작되었습니다.[16]

　정선의 〈망천도〉는 현재 전하지 않지만 신정하과 이하곤의 발문을 통해서 그 면모를 짐작해 볼 수 있습니다. 이하곤은 정선이 40세 무렵인 1715년에 신정하가 본 동일한 〈망천도〉에 대해서 신정하와 의견을 나눈 것을 기록했습니다.[17] 이하곤은 정선의 〈망천도〉가

15　중국의 〈망천도〉 제작 양상과 흐름에 대해서는 『文人畵粹編: 中國編』 卷1 王維(日本 中央公論社, 1985) 참조.

16　17세기 전반경 이징이 중국의 〈망천도〉를 토대로 〈망천도〉 4폭을 제작했다는 기록이 전하고 있다. 조인희, 「동아시아 당시의도 비교 연구」, 『동양예술』(한국동양예술학회), 323쪽 각주12에서 재인용.

17　"此卷是元伯極得意筆 大有衡山華亭意思 比海岳諸品 更覺秀雅 近日詩畫 果如三淵正甫

매우 좋아서 이전의 화가들보다 낫다고 칭찬했지요. 문징명과 동기창의 뜻이 있다고 한 것으로 보아 남종화법을 주로 구사한, 새로운 화풍과 화의(畫意)를 지닌 작품이었을 것입니다. 그러면서도 근래의 시가 지나치게 꾸미는 병이 있는 것처럼 그림에도 그런 점이 있다는 것을 알아야 한다는 간접적인 비판을 했습니다. 아마도 남종화법에 벗어난 정선 특유의 필치와 묵법이 구사되었던 것이 아닌가 합니다. 이 작품은 정선이 이병연을 위해서 그려 준 작품인데, 이병연이 1712년에 정선에게 주문해서 《해악전신첩(海嶽傳神帖)》을 소유한 이후에 망천도를 다시 한 번 주문했다는 것을 짐작할 수 있습니다. 이렇게 보면 이 작품은 1712년과 1715년 사이에 제작된 것이라고 볼 수 있지요.

그런데 이하곤은 정선이 48세 때인 1723년 무렵에 상고당(尚古堂) 김광수(金光遂)가 소장한 또 다른 〈망천도〉에 대해서 기록했습니다. 김광수는 소론계 명류로 훗날 조선 후기의 대표적인 수장가로 명성을 얻었습니다. 하지만 이때는 아직 25세의 젊은이였지요. 김광수가 〈망천도〉를 그려 받은 1723년 무렵에 정선은 경상도 대구 근처인 하양에서 현감으로 봉직하고 있었습니다.

원백(元伯, 정선)은 〈망천도〉가 둘 있는데 하나는 일원(一源, 이병연)을 위해 그린 것이고 하나는 김군(金君) 광수를 위해 그린 것이다. 모두 득의필이 아니어서 일원이 소장한 것은 정세(精細)함을

所云有勝似前輩處 但雕鏤太甚 反乏前輩眞樸氣味 此意正甫元伯不可不知也 正甫跋中 一源不知畫不合有此卷 一語極妙 吾與正甫能知而不知有 正類仁者不富也 一源見此 想更絶倒 乙未仲夏雨中 澹軒書于遠志堂", 이하곤, 「題李一源所藏鄭敾元伯輞川諸圖後 乙未仲夏」, 『頭陀草』 14 雜著.

너무 잃어버렸고, 이것은 또한 난숙(爛熟)함을 너무 잃어버렸다. 그러나 곽희와 이성(李成)의 남긴 뜻을 밟아 따르지 않고 오로지 왕마힐(王摩詰, 왕유)의 시어(詩語)를 취해서 자기 가슴속에서 이룬 법으로 소경(小景)을 그려 냈다. (…) 나는 일찍이 왕마힐의 "남계에 흰 돌 드러나니 옥산(玉山)에 붉은 잎 물들고, 산길에 비 없건만 하늘 푸른 빛 사람 옷 적신다."는 한 절구를 매우 사랑했다. 동파옹 소식도 또한 이르기를 마힐의 시를 음미하면 시 속에 그림이 있고, 마힐의 그림을 보면 그림 속에 시가 있다고 했으니 대개 이를 이름이다. 이제 이 화권 중에서 홀로 이 광경이 적은데 무슨 까닭인가. 노부(老夫)가 다른 날 또한 원백에게 〈망천도〉를 그려 주기를 요구한다면 아마 이 뜻으로 일필(一筆)을 보태어 그려 달라고 할 것이니 더욱 어찌 아름답지 않겠는가.[18]

이하곤은 이병연과 김광수가 소장한 〈망천도〉를 다 보고는 두 점이 모두 득의작이 아니라고 했습니다. 그래서 이 작품들이 인용문에서 득의필이라고 높게 평가한, 신정하와 함께 논한 작품과는 별개의 작품일까 하는 의문을 갖게 됩니다. 하지만 그보다는 8년 정도 흐른 뒤에 그림에 대한 이하곤의 기준과 평가가 변한 것으로 보아야 할 것입니다. 사실 1715년의 글에서도 완전히 만족하다는 평

18 "元伯有輞川圖二 一爲一源作 一爲金君光遂作 俱非得意筆 而一源所藏 失之太精細 此又失之太爛熟 然不踏襲郭李餘意 專取摩詰詩語 以自家胸中成法 寫作小景 布置設色 筆意淋漓 每一展卷 村邊杏花 寒山遠火 令人恍然便若置身於歙湖南坨之間也 余甞愛摩詰藍溪白石出 玉山紅葉稀 山路元無雨 空翠濕人衣一絶 坡翁亦曰味摩詰之詩 詩中有畫 觀摩詰之畫 畫中有詩 蓋謂此也 今卷中獨少此一段光景 抑何也 老夫他日亦要元伯作輞川圖 倘以此意補作一筆 尤豈不佳耶", 이하곤, 「題金君 光遂 所藏鄭元伯輞川圖」, 『頭陀草』18 雜著.

을 한 것은 아니었지요. 곽희와 이성(李成, 919~967?)의 법을 따르지 않았다는 것은 이곽파(李郭派) 화풍에서 벗어났다는 것을 의미합니다. 왕유의 시어를 취해 자신의 법으로 소경을 그렸다는 것은 시의 도로서의 소경산수화로 표현되었지만 정선의 개성적인 화풍이 드러났다는 것을 말해 줍니다. 그리고 마지막 부분에서는 만일 자신이 훗날 정선에게 〈망천도〉를 그려 받는다면 왕유의 시에 나오는 장면을 보충할 것을 요구하겠다고 했습니다. 정선이 왕유의 시의(詩意)를 충분히 살리지 못했다는 비판인 것이지요.

한편 정선과 교류하면서 그의 그림을 높이 평가했던 권섭(權燮, 1671~1759)의 경우에는 이병연의 시를 그림으로 표현한 정선의 작품이 시보다 더 좋다고 한 적이 있습니다.[19] 이처럼 시의도에 대한 평가에는 해석이 관련된 만큼 주관적이고 자의적인 요소가 다분히 작용한다는 점을 감안해야 할 것입니다. 시를 그림으로 담아내는 것은 화가로서도 어려운 일이지요. 시의 함축적인 의미를 시각적으로 표상하려면 주관적인 해석이 필요하고, 보는 이의 평가 또한 주관적인 해석이 전제되는 만큼 여러 변수가 작용합니다. 바로 이런 점이 시의도의 가장 핵심이자 어려운 요소일 것입니다. 훗날 강세황은 정선의 〈하경산수도(夏景山水圖)〉를 정선 중년기 최고의 득의작이라고 높이 평가하면서 "동기창은 〈망천도〉에 쓰기를 '이것은 사람 사는 세상을 모두 잊은 사람이다.'라고 했다. 이 복잡한 세상을 떠나서 살 수 없다고 누가 말했던가."라고 한 적이 있습니다. 정선의 작품을 간접적으로 〈망천장도〉와 연결시킨 셈이지요. 정선을 잘

..............

19 "畵好而詩不好 一源於是讓元伯一頭." 권섭, 「空廬無人」, 『三淸帖』 7; 최완수, 『謙齋 鄭 敾』 卷2(현암사, 2009), 365쪽에서 재인용.

알았던 이병연은 1746년에 제작된 《퇴우이선생진적첩(退尤二先生眞蹟帖)》에 실린 정선의 작품을 보면서 정선이 왕유를 의식하고 그린 것임을 지적했습니다.[20] 한양에 살면서도 탈속적인 삶을 동경하며 성시산림(盛市山林)이자 시은(市隱)으로 자처했던 정선 주변의 선비와 사대부들은 왕유의 삶을 은유한 〈망천장도〉를 선호했습니다.[21] 정선 또한 때로는 주문자와 후원자를 위해서, 때로는 자신의 삶을 왕유의 삶에 빗대기 위해서 〈망천장도〉를 지속적으로 제작하면서 그들이 번잡한 한양 도성 속에서도 고즈넉이 은거하는 시은임을 은유했던 것입니다.

정선은 30~40대 무렵부터 진경산수화와 사의산수화를 적극적으로 제작했습니다. 그리고 이즈음부터 이미 진경산수화와 사의산수화로서의 시의도가 경계를 넘어 결합되고 있었지요. 이것과 관련해서 정선의 진경산수화를 대하면서도 시의가 표현되기를 기대했던 주변 인사들의 반응이 주목됩니다. 이하곤은 1712년의 《해악전신첩》 가운데 한 장면을 보고 "내가 일찍이 왕유의 '향적사를 알지도 못하고, 몇 리를 구름 봉우리 속으로 들어가네. 고목이 우거져 사람 다니는 길 없는데, 깊은 산 어디선가 종소리 들려오네[不知香積寺 數里入雲峰 古木無人逕 深山何處鐘].'라는 시를 좋아했는데, 정선의 화폭은 완연히 이 시로구나."라고 하면서 정선의 진경산수화 속에 시의가 표현되었음을 높이 평가했습니다. 한편 소론계 인사인

20 "松翠之邊竹籟中 揮毫草草應兒童 輞川不是他人畵 畵是主人摩詰翁 丙寅秋 友人槎川", 이병연, 「題詩」, 『退尤二先生眞蹟帖』; 최완수, 『謙齋鄭敾』 卷2, 400쪽에서 재인용.

21 이 시기 한양 사대부 선비들의 성시산림 의식과 정선의 진경산수화의 관련성에 대해서는 이순미, 「朝鮮後期 鄭敾畵派의 漢陽實景山水畵 研究」(고려대학교 박사학위논문, 2012) 참조.

운와(芸窩) 홍중성(洪重聖, 1668~1735)도 정선과 가깝게 교류했는데, 1722년 무렵에 이하곤보다 한참 뒤에 정선의《해악전신첩》에 대해서 제시를 했습니다. 홍중성은《해악전신첩》이 진경을 하나하나 그려 내어 실로 묘하다고 칭찬했지요. 하지만 한편으로 "골짜기 가운데 학이 있어서 푸른 밭 가운데 하나의 검은 옷이 있는 듯한 것이 없다. 어째서 왕유의 시에 나오는 눈 가운데 파초가 있는 뜻이라고 하겠는가."라고 하면서 시적인 표현이 부족한 것을 아쉬워하며 이하곤과 마찬가지로 왕유를 인용했습니다.[22] 이처럼 시의를 표현하거나 시의를 느끼는 일은 주관적인 요소가 작용하기 때문에 화가나 감평하는 사람이나 동일한 반응을 기대하기 어려운 부분이 있습니다. 중요한 점은 정선의 진경산수화를 보면서도 시의를 기대하는 일이 이어진 것이지요. 정선이 나중에 진경산수화에 유명한 시구를 써넣고 시의를 담으려고 한 데에는 이처럼 주변 인사들의 취향과 평가에 대한 의식도 작용했을 것입니다. 이렇게 본다면 18세기의 시의도의 유행에는 화가뿐만 아니라 서화고동 취미를 가지고 회화를 수집하고 감상, 품평했던 사대부 선비들의 후원과 감평의 영향도 있었음을 알 수 있습니다.

이처럼 정선은 30~40대 무렵부터 주변 선비와 사대부들의 주문에 응하면서 시의도를 제작했습니다. 이 가운데 현재 전하는 작품은 없지만, 여러 기록을 통해서 볼 때 화풍적인 측면에서는《풍악도첩》과《사시산수도첩》에서 나타나는 것처럼 남종화법과 개성적인 화법이 결합된 특징을 지녔을 것으로 생각됩니다. 하지만 이즈

....................

22 박은순, 「謙齋 鄭敾과 少論系 文人들의 후원과 교류」, 『온지논총』 29(온지학회, 2011), 420쪽에서 재인용.

음은 아직 정선화풍의 전형적인 특징이 형성된 단계는 아니었습니다. 정선의 개성적인 화풍과 화의는 50대에 들어서면서 더욱 강화되었습니다.

노년기의 시의도: 이상과 현실의 조화

정선은 겸노(謙老)라고 불리기 시작한 50대 즈음의 노년기부터 사의산수화와 진경산수화 양 방면에서 모두 개성적인 경지에 이르렀습니다. 50대 말 이후부터 60대에 제작된 일련의 진경산수화인 〈내연산삼룡추도(內延山三龍湫圖)〉(59세경), 〈금강전도(金剛全圖)〉(59세), 《관동명승첩(關東名勝帖)》(63세), 〈청풍계도(淸風溪圖)〉(64세), 〈서원소정도(西園小亭圖)〉(65세),《경교명승첩(京郊名勝帖)》(대부분 65~66세경),《연강임술첩(漣江壬戌帖)》(67세) 등은 정선의 대표작으로 손꼽히고 있습니다. 그리고 비슷한 시기에 시의도와 고사도도 꾸준히 제작했지요. 이 작품들에는 진경산수화와 사의산수화가 한 작품 속에 결합되는, 진경과 사의의 경계를 넘나드는 면모가 발견됩니다. 이런 작품 가운데는 남종화법과 정선 특유의 개성적인 필치와 묵법, 구성과 포치, 준법과 수지법 등이 결합되면서 정선의 개성적인 화풍과 독자적인 경지가 완성된 모습이 나타납니다.

　〈송하문사도(松下問師圖)〉는 백옥(伯玉) 오원(吳瑗, 1700~1740)의 『월곡집(月谷集)』에서 거론된 작품과 동일한 화제를 다루고 있습니다[도6]. 오원은 자신이 소장하던 〈송하문사도〉를 1728년 무렵에 친구에게 이별 선물로 선사했습니다.[23] "송하문사"라는 화제의 유래는

..................

23　"내가 원백 정선이 그린 〈송하문사도〉를 갖고 있었는데, 사고(士固)가 가져가 버렸고 인하여 제를 써 달라고 하므로 단시(短詩) 하나를 짓고 아울러 남쪽 고향으로 돌

아직 확인할 수 없지만, 정황으로 보면 "송하문동(松下問童)"과 유사한 화제로 보입니다[도7, 참고자료1 참조]. 〈송하문사도〉는 당나라 가도의 시 「심은자불우(尋隱者不遇)」가운데 한 구절을 인용한 작품입니다. 현존하는 작품에는 깊은 산중에서 거문고를 들고서 있는 시동을 거느린 고사가 동자와 대화를 나누고 있습니다. 시의 내용을 반영해서 산중의 초가를 찾아온 고사가 집을 지키던 동자에게 스승이 어디로 갔는지 묻는 장면을 그린 것이지요. 유명한 화원인 장득만(張得萬, 1684-1764)의 작품에 등장하는 기존의 도상을 참고로 하면서도 정선 특유의 화풍과 해석이 도입된 것을 알 수 있습니다. 이 작품은 화면의 상태로 볼 때 독립된 작품이 아니라 병풍의 일부인데, 특히 화면이 시작되는 오른쪽 첫째 폭이었을 가능성이 있습

..................

아갈 적에 노자 대신 주었다[余有鄭元伯畝 寫松下問師圖 爲士固袖去 仍索題語 遂成短章 兼贐南歸之行].", "구름 긴 산 한 폭의 정군 그림, 너를 보내며 주어 금강가로 가지고 가게 하노라. 이다음 산중에서 채지곡(採芝曲)을 부를 때, 흰 구름 자욱한 곳에 몸을 잘 감추어라[雲山一幅鄭君筆 送爾携歸錦水濱 他日山中採芝曲 白雲深處好藏身].", 오원, 『月谷集』卷 2; 오세창, 동양고전학회 역, 『국역근역서화징』하(시공사, 1998), 654-655쪽 참조.

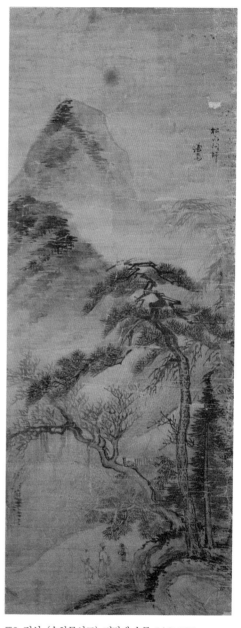

도6. 정선, 〈송하문사도〉, 비단에 수묵, 84.5×33.2cm, 국립중앙박물관

도7. 장득만, 〈송하문동자도(松下問童子圖)〉,《만고기관첩(萬古奇觀帖)》중,
종이에 채색, 38×30cm, 삼성미술관 리움

니다. 따라서 본래 병풍이었던 작품이 파책되었다고 추정해 볼 수 있지요. 〈송하문사도〉가 오원의 문집에 기록된 작품과 동일한 작품이라고 단정할 수는 없지만, 화풍의 특징과 관서의 서체, 도장의 특징을 통해서 정선이 50대 중반 무렵에 그린 작품이라고 볼 수 있습니다.

정선이 57세 때인 1732년에 그린 〈황려호도(黃驪湖圖)〉는 당시를 화제로 삼아 그린 작품입니다. 정선은 화면에 왕유의 「적우망천

장작(積雨輞川莊作)」이라는 시의 두 구
절을 써넣었습니다[도8].[24]

아득한 논에 백로 날고
漠漠水田飛白鷺
그늘 짙은 여름 나무에 꾀꼬리 지저
귀네.
陰陰夏木囀黃鸝

그림과 시구를 감안하면 이 작품
은 시의도라고 쉽게 단정할 수도 있습
니다. 그런데 작품 위쪽에 붙어 있는
발문을 보면 또 다른 해석을 제기할 수
있습니다. 발문은 그림과 다른 비단 위
에 기록되어 있어서 그림과 별도로 기
록된 뒤에 장황된 것으로 보입니다. 발
문에는 1732년 7월 19일에 청하(蒼霞)
원경하(元景夏, 1698~1761)의 시를 백
춘(伯春) 김원행(金元行, 1702~1772)이
써서 오원에게 준다고 기록되어 있습
니다. 시의 내용을 토대로 보면, 원경

도8. 정선, 〈황려호도〉, 1732년, 비단에 수묵,
102×52cm, 개인 소장

하가 은거하고 있던 경기도 여주의 별서를 김원행이 방문해서 시를

24 조인희, 「왕유의 시를 그린 조선 후기의 그림」, 『문학·사학·철학』 39(한국불교사
 연구소, 2014), 210쪽 참조.

지으며 노닌 뒤에,[25] 원경하가 지은 시를 김원행이 쓰고 정선이 그림을 그려 멀리 있는 친구인 오원에게 선사한 것으로 짐작됩니다.

시 구절에 나오는 여름날의 푸른 숲, 밭이랑, 초가집, 너른 수면, 사공 없는 배 등이 정선의 그림에도 잘 묘사되어 있습니다. 무성한 수풀 사이로 보이는 초가집과 너른 전답 등의 경관을 토대로 해서 원경하의 별서를 그린 것으로 추정할 수 있지요. 원경하가 살던 여주의 실경을 감안해서 표현했을 테지만, 수지법과 준법 등에서 남종화법을 구사하고 있어서 사실적인 요소와 사의적인 요소가 융합되어 있는 작품이라고 할 수 있습니다. 정선이 이런 정황을 가진 그림을 주문받아 그리면서 화면 위에 다시 왕유의 망천장을 연상시키는 시구를 넣은 것은 원경하의 탈속적인 삶을 왕유의 삶과 중첩시키는 효과를 감안한 장치일 것입니다. 또한 원경하와 김원행, 오원 세 사람의 친구들이 중시한 자연에 대한 흥취와 탈속하고자 하는 의지를 강화시키기 위한 것으로도 볼 수 있지요. 이 작품은 정선이 50대 중반 무렵에 진경산수화적인 요소, 시적인 화의, 남종화법 등 세 요소를 완벽하게 소화하면서 진경과 사의의 경계를 넘나들고 있음을 보여 줍니다.

이런 시도는 현실과 이상을 일치시키고자 했던 또는 현실 속에

..................

25 시의 내용은 다음과 같다. "여름날 아름다운 경치 즐길 만한데 꾀꼬리 울음소리까지 들리네. 푸른 숲 아래 천천히 거닐어 보니 시골에 묻혀 사는 마음 초연해지네. 초가집은 그윽하고도 고요하고 문 밖에는 배 한 척 매여 있는데 아! 말 네 필이 끄는 수레를 탄 손님은 풍진 세상에 오래도 몸담고 있었네. 우리는 각자 서로 떨어져 지내니 한없이 펼쳐진 아득한 황려호, 그대 목소리와 얼굴 오래도록 보지 못하고 세상사는 어찌나 험하고 험한지. (…) 멀리 백 년 이내를 내다보며 원컨대 그대는 아름다운 이름 지키기에 힘쓰기를." 원경하는 여주에 별장을 소유하고 있었다. 원경하, 「致仕後 將歸驪湖舊庄」, 『蒼霞集』 2 참조.

서 이상적인 삶을 모색하고자 했던 당시 선비들의 심상을 전달하기 위한 방법이었을 것입니다. 이 작품에서는 굳세고 예리한 필치와 먹의 풍부한 변화감, 경물의 정교한 묘사, 긴장감이 넘치는 필세를 구사하고 있어서 정선의 개성적인 화풍이 한창 형성되고 있음을 알 수 있지요. 정선은 50대 이후에 유사한 화의와 화풍을 구사한 작품들을 지속적으로 제작했습니다. 〈송하문사도〉와 〈황려호도〉는 50대 중반 무렵의 작품인데, 〈산창유죽도(山窓幽竹圖)〉는 기년작은 아니지만 화풍과 관서의 서체, 도장이 위의 작품들과 유사한 특징을 지니고 있어서 50대 말 60대 초 즈음의 작품으로 추정할 수 있습니다[도9]. 이 작품에는 "산집 창문 아래 그윽한 대나무 시원한 그늘 바꾸지 않았네[山窓幽竹 不改淸陰]."라는 구절이 정선의 글씨로 기록되어 있습니다. 이 제시는 당나라 시인 전기의 시

도9. 정선, 〈산창유죽도〉, 비단에 수묵, 94.5×45.2cm, 국립중앙박물관

「모춘귀고산초당(暮春歸故山草堂)」에서 유래된 것인데, 아래의 시구를 간략하게 줄였습니다.

비로소 어여쁘구나, 산집 창문 아래 그윽한 대나무
始憐幽竹山窓下

시원한 그늘 바꾸지 않고 내가 돌아오기 기다렸네.

不改淸陰待我歸

　　정선은 시의 내용과 소재를 비교적 충실하게 재현했습니다. 화면에는 근경에 우뚝 솟은 언덕이 있고 그 사잇길로 긴 석장을 끌고 집을 향해 가는 인물이 나타납니다. 왼쪽에 솟은 물가 바위 언덕 위에는 빈 정자가 있고 언덕 안쪽의 산집인 초가집에는 책상이 놓여 있으며 집 뒤에는 세죽(細竹)들이 솟아 있지요. 언덕 위로는 활엽수들이 솟아 시원한 그늘을 이루고 있습니다. 근경 위로는 크고 웅장한 산과 절벽이 솟구쳐 있어 여름철의 경관을 표현한 것처럼 화면에는 힘차고 강렬한 생기가 느껴집니다. 정선은 고향집으로 돌아가는 인물의 모습과 그를 기다리고 있는 듯한 정취 있는 집과 주변 경관을 담아냈습니다.

　　이즈음에 제작된 것으로 추정되는 〈무송관폭도(撫松觀瀑圖)〉는 시에서 유래된 구성과 소재, 화의를 보여 주는 일종의 시의도입니다[도10]. 화면 왼쪽 끝부분에는 "삼용추폭포 아래에서 멀리 남산을 바라본다〔三龍湫瀑下 悠然見南山〕."는 내용의 화제가 적혀 있지요. 여기서 삼용추는 경상남도 청하에 위치한 내연산의 명승으로 유명한 삼용추를 연상시킵니다. 그런데 화제의 뒷구절은 도연명의 오언고시인 「음주」의 "동쪽 울타리 아래서 국화를 따고 멀리 남산을 바라보네〔採菊東籬下 悠然見南山〕."라는 시구에서 따온 것입니다. 〈무송관폭도〉의 구성과 소재는 「귀거래사」의 한 구절인 "해는 지려 하고, 나는 외로운 소나무 어루만지며 서성거린다〔景翳翳將入 撫孤松而盤桓〕."와도 관련이 있습니다. 이것은 '무송관폭'으로 잘 알려진 화제로 『개자원화전』에도 실려 있습니다[도11]. 정선은 무송관폭을

도10. 정선, 〈무송관폭도〉 선면, 종이에 수묵, 26×75.9cm, 국립중앙박물관

화제로 삼은 작품을 반복해서 제작했습니다. 이처럼 이 작품은 '삼용추'라는 진경, 도연명의 「음주」 시, 「귀거래사」의 시의, 『개자원화전』의 도상을 결합시켰다는 점에서 주목됩니다.[26] 내연산의 삼용추라는 경물의 명칭뿐만 아니라 작품에 나타난 화풍상의 특징으로 볼 때 이 작품이 58세에서 60세, 1733년에서 1735년 사이, 정선이 청하현감으로 재직하던 시절에 제작되었을 가능성이 있습니다. 정선이 59세 때인 1734년에는 〈내연산삼용추도〉와 〈금강전도〉 같은 진경산수화의 대표적인 작품들을 한창 제작하면서 화가로서 정점에 이르렀고 정선 특유의 화풍이 완성되었습니다. 진경산수화가 정점에 이른 이즈음의 시의도에서도 일정한 틀에 묶이지 않고 여러 가지 요소들을 자유자재로 결합하면서 독자적인 시의도의 경지를 구축했던 것이지요. 정선은 청하에 머물던 자신을 도연명과 왕유에 비유하면서 관료인 동시에 탈속적인 군자로 은유했습니다. 관념적 이상을 현실 속에서 구가하고 있음을 표현한 것이지요. 정선이 지

........................

26 「귀거래사」와 관련된 고사화와 시의도에 대해서는 이종숙, 앞의 글 참조.

도11. 〈무고송이반환(撫孤松而盤桓)〉, 『개자원화전』 인물옥우보 중

닌 현실에 대한 낙관적이고 긍정적인 인식을 엿볼 수 있습니다.

정선은 63세 때인 1738년 무렵에 조영석의 집 문비(門扉) 위에 〈절강추도도(浙江秋濤圖)〉를 제작했습니다. 이 작품은 현재 전하지 않지만 조영석의 기록을 통해서 정선이 어느 날 밤 조영석의 집에서 문 위에 빠르게 그린, 호쾌한 특징을 지닌 작품임을 짐작할 수 있습니다.[27] 〈절강추도도〉는 전당강에 역류하는 격렬한 파도를 그린 작품으로, 대규모의 그림답게 기세가 강했던 것 같습니다. 현재 전

..................

27 조영석이 기록한 글의 전문은 아래와 같다. "嗚呼余尙記 戊午冬 公與余有約 一日風淸月白 公携其季子而至曰 吾當如約 索筆硯 就門扉上 作浙江秋濤 瞬息揮灑 筆勢奇壯可觀 余作詩曰 鄭老中宵豪興生 開門直入喚陶泓 淺深磨墨供神運 左右張燈助眼明 六筆並驅風電迅 三扉盡濕浪濤驚 吾堂自此增顏色 藝苑居然好事成", 조영석,「謙齋鄭同樞哀辭 己卯五月」,『觀我齋稿』4 哀辭. 같은 시가 조영석,「元伯乘夜來畵浙江秋濤於三戶扉眞奇觀賦篇謝元伯仍示槎川」,『觀我齋稿』1 詩에도 실려 있다.

하는 작품 가운데 〈절강관조도〉가 이 기록과 비교가 될 만한 작품입니다. 이 작품은 당시를 제재로 삼아 제작되었지요[도4].[28] 제작 시기가 확실하지는 않지만 화풍의 특징을 감안해서 볼 때 50대 이후의 작품으로 생각됩니다. 큰 부채의 오른쪽 구석에 "누각에 올라 푸른 바다 해를 바라보고, 창문을 열어 절강에서 일어나는 파도를 대하네〔樓觀蒼海日 門對浙江潮〕."라는 시구가 적혀 있습니다. 시구 오른쪽에는 '겸재'라는 관서와 중년 이후에 자주 사용한 '정(鄭)', '선(敾)'이라고 새겨진 소형의 백문방인이 찍혀 있지요. 이 구절은 당나라의 시인 송지문이 지은 오언절구인 「영은사」라는 시에서 인용된 것입니다. 영은사는 절강성 항주에 있는 고찰(古刹)이고 송지문의 시는 유명한 전당관조(錢塘觀潮)를 읊은 것입니다. 전당관조는 절강성 항주에 흐르는 전당강(錢塘江)에 가을 추석 즈음이면 만조(滿潮)가 되었을 때 해류(海流)가 전당강까지 역류하고 강물을 만나면서 큰 파도가 일어나는 현상을 말합니다. 이 장면은 중추가절의 큰 장관으로 이름이 높아서 송지문이 영은사를 읊으면서 삽입한 것이지요. 송지문은 관직에서 좌천되고 항주에 가서 영은사에 묵었을 때 이 시를 지었습니다. 조선의 선비들이 이 시를 선호한 데에는 여러 이유가 있었던 것으로 보입니다.

또한 이 작품은 정선의 그림에 대해서 여러 평을 쓴 소론계 명류 동계 조귀명의 「제정원백절강관조도(題鄭元伯浙江觀潮圖)」를 연상

28　이타쿠라 마사아키 교수는 이 작품을 〈송지문시의도(宋之問詩意圖)〉라고 했지만 필자는 조귀명의 화제에 따라 〈절강관조도〉라고 부르려고 한다. 板倉聖哲, 「작품해설」, 『別冊太陽: 韓國・朝鮮の繪畫』(平凡社, 2008. 10); 이시즈키 히로코(石附啓子), 「작품해설」 도57, 『朝鮮王朝の繪畫と日本繪畫』(讀賣新聞, 2008), 234쪽. 조영석의 문집에는 정선이 그린 〈절강추도도〉에 대한 기록이 전해진다.

시킨다는 점에서 흥미롭습니다.[29] 조귀명은 제시에서 "이 그림을 보고 근심과 더위를 물리치려 하는가."라고 했습니다. 절강에서 일어나는 격렬한 파도의 기세를 찬미한 것이지요. 따라서 정선은 조영석이 기록한 작품, 조귀명이 기록한 작품, 현재 전하는 작품 등 적어도 세 차례 이상 절강관조를 제재로 한 시의도를 제작한 것으로 보입니다.

〈여산폭포도(廬山瀑布圖)〉는 노년기에 도달한 정선의 시의도의 경지를 잘 보여 주는 작품입니다[도12]. 이 작품에는 연기가 기록되어 있지 않지만 화풍의 특징상 정선 특유의 화풍이 정립된 50~60대 이후의 작품으로 볼 수 있습니다. 여산(廬山)은 중국 강서성 구강시 서남쪽에 있는 산입니다. 여산의 서남쪽에 위치한 석문산(石門山)에 있는 장대한 폭포를 여산폭포라고 하는데, 이백이 지은 「망여산폭포(望廬山瀑布)」라는 시로 더욱 유명해졌지요.[30] 정선의 그림 위에는 '여산폭(廬山瀑)'이라는 화제와 함께 "장송은 울창하여 천병이 열을 선 듯 성난 물줄기 급히 쏟아지니 만 마리의 말이 소리치는 듯〔長松鬱立千兵列 怒瀑急噴萬馬喧〕"이라는 시가 적혀 있습니다. 이 시의 전거는 확인하지 못했지만, 화면에는 거대한 암벽과 장대한 폭포가 등장하고 있어서 시의를 표현한 작품이라는 것을 알 수 있습니다. 화면을 꽉 채운 구성, 빠른 필치, 짙고 풍부한 먹의 표현이 눈

..................

29　"天下之理無所不有 而凡受氣於陰陽者 皆當有感應之妙 世知錢鏐之射潮 而不信魯戈之揮日 秦鞭之驅石 此殆牛羊隅見也 浙江怒濤 秦皇帝之所畏而避 而鏐也乃能射退之 想潮神亦老懦爾 天地間事 有不宜一時並說者 胥神化濤 錢王射潮是也 所謂離之則雙美 合之則兩傷 枚乘觀濤之發 不能已楚太子之病 不如此畫一幅 使余幽憂之疾 乍展而已霍然 未知所謂白波吹粉壁 一洗殘暑者 與此何如耳", 조귀명, 『東谿集』 6.

30　이백, "日照香爐生紫煙 遙看瀑布挂前川 飛流直下三千尺 疑是銀河落九天."

에 띕니다. 화제에 적힌 대로 여산폭포의 기세와 웅장함을 강조하기 위한 표현으로 보입니다. 이 그림의 구성과 표현은 정선이 금강산의 구룡폭포를 그린 〈구룡·폭포도(九龍瀑布圖)〉와 같은 진경산수화를 연상시킵니다. 이 작품을 통해서 정선이 진경산수화와 사의산수화를 넘나드는 화풍을 구사한 것을 다시 한 번 확인할 수 있지요. 또한 조귀명의 '여산폭포'라는 화제시를 통해 이런 화제의 그림이 탈속한 삶을 동경하는 의미를 지녔다고 인식된 것을 알 수 있습니다.³¹

도12. 정선, 〈여산폭포도〉, 비단에 수묵, 100.3×64.2cm, 국립중앙박물관

　　앞에서 정리하였듯이 정선은 50~60대 즈음에 시의도를 왕성하게 제작했습니다. 정선은 도연명의 시를 비롯해서 당시, 송시 등 비교적 다양한 시대의 시를 번갈아 가며 인용한 것으로 보입니다. 특히 당시를 선호했지요. 당시에 대한 선호는 조선 중기 이후에 유행한 당시 선호 경향과도

<hr />

31　"付瀑以耳 不聽俗聲 付瀑以目 不覩俗形 倚樹而吟 彼何爲者 圭組軒晃 浮雲於我 右廬山瀑布", 조귀명, 「畵贊 十二」, 『東谿集』6.

관련이 있어 보입니다.

정선의 노년기 시의도와 관련해서 주목되는 작품 가운데 하나가《경교명승첩(京郊名勝帖)》입니다. 정선은 조선 시를 토대로 한 시의도도 제작했습니다. 그 가운데 대표적인 것이 친구 이병연의 시를 토대로 제작한 시의도이지요. 진경산수화를 그릴 때 이병연의 시를 분본(粉本), 그림의 초본으로 삼아 표현한 작품들이 존재합니다. 때로는 "그림 날자 시 떨어지네〔畵飛詩墮〕."라고 이병연이 기록한 것처럼[32] 정선이 먼저 그림을 그리고 이병연이 나중에 시를 짓는 방식도 있었습니다. 그림이 곧 시가 된 경우이지요. 이런 그림들은 엄밀한 의미에서 시의도라고 하기가 어렵습니다.

《경교명승첩》의 하권에 실린 그림 가운데 〈양천현아도(陽川縣衙圖)〉, 〈시화환상관도(詩畵換相觀圖)〉, 〈홍관미주도(虹寬米舟圖)〉, 〈행주일초도(滓洲一棹圖)〉를 보면, 이병연이 1740년에서 1741년 무렵에 쓴 시 가운데 일부 구절을 정선이 추출해서 화면에 기록했고 그 시구의 내용을 담아 그림으로 표현한 것을 알 수 있습니다[도13].[33] 이 작품들은 시를 토대로 제작한 시의도입니다. 진경산수화에서부터 산수인물화, 사의적인 산수화 등 다양한 양상으로 표현되었지요. 그만큼 정선이 시를 해석하는 능력이 깊어졌음을 의미합니다. 특히 이 작품들은 중국 시가 아니라 조선 시인의 시를 전제로 제작되었다는 점에 의의가 있습니다. 정선은 이병연을 제외한 다른 조선 시

..............

32　"爾我合爲王輞川 畵飛詩墮兩翩翩", 이병연, 『槎川詩稿選批』卷下; 최완수, 『겸재 정선 진경산수화』(범우사, 2003), 298-299쪽에서 재인용.

33　이 작품들과 관련된 시구 전문은 조인희, 앞의 글(2010), 22-24쪽; 최완수, 『겸재 정선』 2의 181, 185, 189, 192쪽 참조.

도13. 정선, 〈시화환상관도〉, 《경교명승첩》 중, 비단에 담채, 26.4×29.5cm,
간송미술관

인의 시는 드물게 그렸기 때문에 이 작품들이 더욱 주목됩니다.[34]

말년기의 시의도: 독자적 경지의 개척

정선은 70대 이후인 말년에도 시의도를 꾸준히 제작했습니다. 이

34 차운로(車雲輅, 1559~?)의 시를 시제로 삼아 지은 홍리상(洪履祥, 1549~1615)의 시
 를 재현한 〈방거만리별업도(訪車萬里別業圖)〉(개인 소장) 등도 현재 전하고 있어서
 정선이 조선 시를 다룬 시의도도 제작한 것을 알 수 있다. 하지만 이 작품은 화면 위
 에 화제를 쓴 것은 아니고 별도의 면에 다른 사람의 글씨로 시를 적었다. 이병연 이
 외의 조선 시인의 시구를 화면 위에 쓰고 그린 현존 작품이나 기록은 거의 없다.

시기 정선의 면모를 대변하는《사공도시품첩(司空圖詩品帖)》은 정선이 74세 때인 1749년에 제작한 서화첩입니다. 당나라의 유명한 시인 사공도의 「시품(詩品)」을 주제로 해서 그림을 그리고 그 옆면에 관련된 시를 이광사(李匡師, 1705~1777)가 기록했지요. 서체는 예서에서부터 행서, 해서, 초서에 이르기까지 「시품」의 주제에 맞추어 차별화해서 시의 내용과 분위기를 전달하고 있습니다. 또한 각 장면마다 그림에 대한 화평(畵評)이 기록되어 있습니다. 현재 장첩된 그림의 순서는 사공도의 원래 시와 순서가 다릅니다. 그림은 모두 22면이고 글씨 또한 18편이 실려 있어 서화 모두 원래의 상태는 아닌 것으로 보입니다. 마지막 그림 위에는 정선이 쓴 관서와 낙관이 있어서 정선이 74세 때인 1749년에 그렸다는 것을 알 수 있지요. 그림 옆면에 쓰인 기록을 보면[35] 이광사가 그림 옆면의 글씨를 1751년(영조 27)에 썼고 본래는 사공도의 「시품」 24수를 다 썼다는 것을 알 수 있습니다.

사공도의 「시품」은 웅혼(雄渾), 충담(沖澹), 고고(高古), 표일(飄逸), 호방(豪放) 등 시의 품격을 24종류로 나누어 노래한 일종의 시론(詩論)입니다. 추상적인 관념을 시로 풀어낸 것이지요.[36] 이 작품

....................

35 "流動 若納水輨 如轉丸珠 夫豈可道 假體如愚 荒荒坤軸 悠悠玄機 載要其端 載聞其符 超超神明 返返冥無 來往千載 是之謂乎 辛未閏夏書司空表聖詩評二十四則于樊川見一亭上."

36 이 작품에 대한 논의로는 이종호, 「한국시화비평과 사공도의 시품」, 『대동한문학』 13(대동한문, 2000); 유준영·이종호, 「정선 〈사공도시품첩〉 연구」, 『문예연구』 1(문예연구사, 1993); 유미나, 「중국시문을 주제로 한 조선후기 서화합벽첩 연구」(동국대학교 미술사학과 박사학위논문, 2006); 민길홍, 「시론을 그림으로, 사공도시품첩」, 『겸재 정선』(국립중앙박물관, 2009); 조인희, 앞의 글(2010), 25-29쪽 참조. 「시품」에 대한 문학적인 논의는 안대회, 『궁극의 시학』(문학동네, 2013) 참조.

은 18세기 전반 무렵에 뒤늦게 중국에서 유입되고 유통되었습니다.[37] "'대체로 형상 밖으로 훌쩍 벗어난다'는 정신을 담고 있는" 이 작품의 전편(全篇)을 그림으로 표현한 것은 중국의 경우에도 흔치 않습니다. 한국의 경우에도 정선의 이 작품이 유일하다는 점에서 회화사적 의의가 있습니다.[38] 정선은 24품 시론의 내용과 의미를 적절한 구성, 소재, 기법으로 해석하고 표현했습니다. 전체적으로 진채를 구사한 점이 특이합니다. 산수화, 인물화, 계화(界畫) 등 다양한 구성과 소재와 표현도 나타납니다. 하지만 필법은 전반적으로 다소 거칠고 긴장감이 부족하며 묵법의 변화도 부족합니다. 준법과 수지법, 인물묘법, 수파묘(水波描) 등에서도 도식적인 경향이 나타나고 있지요. 정선이 말년에 이르면서 도식화, 조방함, 과장된 표현이라는 결점이 드러났는데, 이 작품에도 그런 특징이 드러나 있습니다.

이 작품의 각 화면 위에는 다른 사람이 쓴 화평이 기록되어 있어서 참고가 됩니다. 긍정적인 내용도 있고 부정적인 내용도 있어서 시의도와 정선에 대한 당시의 평가를 읽어 볼 수 있습니다. 예를 들어 "수놓은 비단처럼 아름답다(綺麗)."는 깊은 산중 물가의 높은 누각 안에서 담소하는 두 선비의 모습으로 표현되었습니다[도14].[39] 시의 본문 가운데 "정신에 진정한 부귀가 담겨야만 비로소 황금을 가벼이 여기는 법 (…) 화려한 저택에 달빛이 비추고 녹음 아래 아로새긴 다리 놓여 있다. 황금 술동이에 술이 가득 넘치고 손님을 초

37 「시품」의 전래 경위와 시기 등에 대해서는 이종호, 「한국시화비평과 사공도의 시품」, 『대동한문학』 13(대동한문학회, 2000) 참조.
38 이 시를 그림으로 그린 중국 화가의 작품 목록과 「시품」의 정신에 대한 논의는 안대회, 앞의 책, 44, 47쪽 참조.
39 '기려'의 의미에 대한 해석은 안대회, 앞의 책, 261쪽 참조.

도14. 정선, 〈기려〉, 《사공도시품첩》 중, 1749년, 비단에 담채, 34.5×29.6cm,
국립중앙박물관

청하여 거문고를 연주한다."는 부분을 재현한 것이지요. 다른 장면
과 달리 웅장한 기와집이 등장하는데, 두 인물은 고아한 모습으로
대화를 나누고 있습니다. 화려한 물질적 삶 속에서 정신적이고 정
서적인 풍류를 누리는 모습으로 시의 의미를 함축적으로 표현했습
니다. 하지만 이 그림에는 "붓 가는 대로 휘둘러 그렸고 머리에 떠
오른 것이 얕고 미약하다. 이 노인이 정세함을 거의 쓰지 않았다〔信
筆揮灑 入思淺鮮 是翁太不用精〕."는 비평이 실려 있습니다. 시제를
해석한 방식과 정선이 자주 사용한 '휘쇄(揮灑)' 기법을 비판한 신랄

한 평이지요. 이처럼 빠른 필치로 거칠고 도식적으로 그리는, 휘쇄하는 기법은 특히 노년기로 가면서 더욱 자주 나타난 정선 화법의 특징입니다. 이것에 대해서 조영석이나 강세황이 모두 비판한 적이 있었는데, 이 화평자 또한 같은 지적을 하고 있는 것입니다.

이 화첩 가운데 '호방(豪放)'과 '실경(實境)'을 표현한 작품들을 예로 들면서 정선이 시의를 표상한 방식에 대해서 살펴보려고 합니다. '호방'은 악착스럽거나 움츠리지 않고 활달한 경지를 가리키는 용어입니다. 정선은 파도가 출렁이는 바다 한가운데 떠 있는 둥근 물체 위에 편안하게 앉아 바닷물에 발을 담그고 있는 신선의 모습으로 재현했습니다[도15].⁴⁰ 이 장면은 시구 가운데 "하늘에서 바람이 휘몰아치고 바다에 솟구친 산은 짙푸르다. (…) 새벽이 되자 여섯 마리 자라를 타고서 해 뜨는 부상에서 발을 씻노라."에 해당하는 소재를 표상한 것입니다.⁴¹ 화면 위쪽에는 멀리 보이는 섬 같은 것들을 제외하면 텅 빈 하늘이 있을 뿐입니다. 신선으로 여겨지는 인물이 앉은 둥근 물체는 통상적으로 정선이 그린 바위의 모습과는 차이가 있어서 자라의 등을 의미하는 것으로 볼 수 있습니다. 두 발을 꼬고 앉은 모습은 〈탁족도(濯足圖)〉에 등장하는 고사의 모습과 유사하기도 하지요. 탈속한 모습의 인물을 통해서 호방의 의미를 해석하고 전달한 것으로 여겨집니다. 파도의 형태는 정선이 그린 일반적인 파도의 모습과 차이가 있고[도5], 이를 표현한 구불거리는 선묘도 짧고 비수(肥瘦)의 변화가 많은 특이한 모습입니다. 거리낌이 없는 경지를 전달하기 위해서 특별한 상황과 선묘를 동원한 것

................

40 용어의 해석은 안대회, 앞의 책, 336쪽 참조.
41 시의 전문은 안대회, 앞의 책, 337-338쪽 참조.

도15. 정선, 〈호방〉,《사공도시품첩》 중, 1749년, 비단에 담채, 45×29.6cm, 국립중앙박물관

으로 보입니다. 하지만 화평에서는 "이 작품에서는 겸재 노인이 처음으로 붓을 얕게 구사했다. 따라서 표일(飄逸)한 기운이 적다〔此謙老初次淺筆 故少飄逸之氣〕."라고 비판했습니다. 약간 떨리는 전필(顫筆)을 구사하면서 표일한 기운을 표현하려고 했지만 너무 조심스럽게 구사한 것에 대한 비판이지요.

　'호방'과 대비되는 '실경'은 진실한 경지 또는 거짓이 아닌 진실한 풍경과 감정을 담아낸 용어입니다. 정선은 깊은 산중 시냇가의 소나무 아래에서 담소하고 있는 세 사람의 인물을 등장시키는 것으로 표현했습니다[도16].[42] 한 고사가 금(琴)을 지니고 앉아 있고, 나뭇짐을 진 나무꾼은 서 있으며, 앉아 있는 다른 한 고사는 편안하게 대화를 나누는 모습입니다. 이 장면의 구성과 소재는 시의 본문 가운데 "(…) 맑은 시냇물이 흐르는 골짜기, 푸른 소나무 그늘이 지는 곳에서 한 사람은 나뭇짐 지고 가고 한 사람은 금을 들고 있다.

..................

42　용어의 해석은 안대회, 앞의 책, 479-480쪽 참조.

(…)"를 사실적으로 재현한 것입니다.[43]《경교명승첩》의 〈시화환상관도〉나 〈송하담소도(松下談笑圖)〉, 시의도인 〈좌간운기시(坐看雲起時)〉[도3]에 등장하는 장면을 연상시킵니다. 이 장면은 강렬하고 특이한 상황으로 표현한 〈호방〉과는 달리 고고한 은자(隱者)의 모습을 과장 없이 전달했지요. 화평에는 "화가의 탁 트이고 전아한 묘함을 잘 표현했다(曲盡畫家疎雅之妙)."라는 호평이 기록되어 있습니다. 이처럼 정선은

도16. 정선, 〈실경〉, 《사공도시품첩》 중, 1749년, 비단에 담채, 34.5×29.6cm, 국립중앙박물관

「시품」의 각 주제들을 자신의 독특한 방식으로 해석하고 표현했습니다. 기본적으로 여러 화보에서 유래된 도상이나 구성, 소재를 차용하기도 했고 기존의 다른 작품과 유사한 구성과 소재를 동원하기도 했지요. 이 작품에서 시도된 구성과 소재, 화풍은 다른 시의도에 활용되기도 했습니다. 《사공도시품첩》을 보면 정선이 노년기 즈음에 독자적인 경지를 개척하면서 시의도의 영역을 넓힌 것을 알 수 있습니다.

정선은 70대에도 《해악전신첩(海嶽傳神帖)》과 〈인왕제색도(仁王

43 시의 전문은 안대회, 앞의 책, 484쪽 참조.

도17. 정선, 〈선인도해도〉, 종이에 수묵, 124×67.8cm,
국립중앙박물관

霽色圖)〉처럼 열의를 다해 걸작을 그
렸는가 하면,《사공도시품첩》처럼 긴
장감을 잃어버린 필치와 변화감이 부
족한 묵법, 지나치게 단순화된 구성
등 화풍 면에서 단점을 드러내기도 했
습니다. 이런 편차는 정선의 노년기에
나타나는 주요한 특징이지요. 그리고
바로 이 시기에 여러 제자를 기르면서
대필(代筆)을 했다는 기록이 확인되고
있어서 특히 노년기 작품의 경우에는
진위나 대필 여부에 대해서 신중한 판
단을 할 필요가 있습니다.

〈선인도해도(仙人渡海圖)〉는 명나
라 시를 화제로 삼은 시의도입니다.
화풍과 도장 등의 특징으로 볼 때 정
선의 말기작으로 추정됩니다[도17].
이 작품에는 "밤은 고요한데 바다 물
결 삼만 리, 달은 밝은데 석장을 날려
하늘에 이는 바람 타고 내려오네[夜
靜海濤三萬里 月明飛錫下天風]."라는 구절이 기록되어 있습니다. 명
대의 철학자인 왕수인이 지은 「범해(泛海)」라는 시의 일부를 인용한
것입니다. 정선이 시를 직접 쓰고 '겸재'라고 관서했으며 '원백'이라
는 노년기에 많이 쓴 대형 주문방인을 찍었습니다. 일렁이는 파도
위에 석장을 들고 파도 위에 서 있는 늙은 신선이 구름 위로 솟은
큰 보름달을 쳐다보는 장면을 단순하고 대범하게 구성했지요. 선

인은 바다 위에 서 있어 시의 내용과 다소 차이가 있습니다. 특히 이 작품은 인물을 부각시키면서 고아한 백묘 화법으로 표현해서 더욱 인상적입니다. 이 작품은 《사공도시품첩》 가운데 〈호방〉과 망망대해를 배경으로 인물을 표현했다는 착상이 유사해서 표일한 신선의 모습을 표현하기 위해서 비슷한 구성을 연출한 것을 알 수 있습니다. 사의적인 시의도인 〈선인도해도〉는 〈인왕제색도〉에 비견될 만한 대작이자 득의작입니다. 정선이 도달한 시의도의 개성적인 면모와 경지를 대변하고 있지요.

정선 말년기의 시의도 가운데 주목되는 작품으로 〈정금관폭도(停琴觀瀑圖)〉가 있습니다[도18]. 화면 위에는 "구름 속 여러 그루 소나무, 시냇가엔 물 마시는 사슴 있구나. 머지않은 곳에서 바람 불어오고, 물 기슭 계곡에 구름 일어나네. 거문고 멈추고 고개

도18. 정선, 〈정금관폭도〉, 종이에 수묵, 111×67cm, 북한조선미술박물관

를 드니, 언덕 위 구름이 들고 있구나(雲松多株 澗有飮鹿 風未自遠 雲動崖谷 停琴矯首 瀧雲在聽)."라는 정선의 자필 제시와 그 아래에 '겸재'라는 관서가 있습니다. 그리고 〈인왕제색도〉와 〈선인도해도〉를 비롯해서 말년의 작품에 자주 등장하는 '원백'이라는 큰 주문방인이 찍

혀 있지요. 화면에는 시의 내용을 충실하게 반영했습니다. 깊은 산중에 떨어지는 폭포를 바라보며 거문고를 안고 앉아 있는 고사가 등장하고, 시냇가에는 사슴이 물을 먹고 있으며, 그 위로 운연(雲煙)이 나타나고 있습니다. 이 시의 출전은 아직 확인하지 못했는데, 조선 시일 것으로 추정됩니다. 속세를 떠나 산중에 은거하는 군자의 삶과 자연과 동화된 모습을 묘사했습니다. 시와 그림의 조화를 보여 주는 작품이지요. 화풍은 말년기의 작품치고는 짜임새 있는 구성과 비교적 단정한 필치, 잘 조절된 묵법을 구사해서 정성을 다한 수작(秀作)이라는 것을 알 수 있습니다. 이 작품을 비롯해서 《사공도시품첩》, 〈선인도해도〉는 모두 다른 화가의 작품에서는 확인되지 않는 화제를 다루었습니다. 정선이 말년에 이르러 독자적인 경지의 시의도를 구사했다는 것을 알 수 있지요.

〈좌간운기시〉는 앞에서 살펴본 것처럼 왕유의 시를 주제로 삼은 시의도인데, 70대 즈음에 제작된 것으로 볼 수 있습니다[도3].[44] 왕유의 이 시구는 조선 후기의 시의도에 자주 등장한 화제였지요. 이것을 보면 말년까지도 왕유의 시와 삶이 정선의 시의도의 주요한 주제였다는 것을 알 수 있습니다. 정선은 깊은 산중 나지막한 폭포가 내려다보이는 암반에 앉아 담소하는 두 사람의 고사들을 표현함으로써 독자적인 해석을 구사했습니다. 필치와 묵법에 도식화된 요소가 나타나서 노년기 화풍의 특징을 보여 줍니다.

이제까지 살펴본 대표적인 작품들 말고도 정선은 많은 시의도를 남겼습니다. 그 가운데에는 조선 초 이래로 지속적으로 애호된

..................

44 이 작품에 대한 소개와 정선의 시의도에 대한 논의는 이태호, 「도판해설」, 『조선후기 그림과 글씨』(학고재, 1992), 94-95쪽 참조.

도19. 정선, 〈유연견남산도〉 선면, 종이에 담채, 22×64cm, 국립중앙박물관

유명한 시나 시의 구절을 화제로 삼은 시의도도 적지 않습니다. 도연명의 「음주」 가운데 "동쪽 울타리에서 국화를 따다 유연히 남산을 바라다본다〔採菊東籬下 悠然見南山〕."라는 구절에서 유래된 〈유연견남산도(悠然見南山圖)〉와 「귀거래사」에서 유래된 〈무송관폭도(撫松觀瀑圖)〉 등도 그런 예이지요[도19].[45] '유연견남산'이라는 시구에 대해서 김창흡은 이렇게 해석한 적이 있습니다. "동쪽 울타리에서 국화를 따는데 무심한 경계를 만나 남산이 문득 눈앞에 들어온다. 이때는 대개 마음속의 사사로운 뜻, 사의(私意)가 다 떨어져 나가서 가리는 것이 없으니, 눈앞에 외물(外物)이 있어도 역시 모두 인위적인 안배를 하지 않아도 딱 맞아떨어지는 듯하다. 나와 외물이

........................

45 이외에 도연명과 관련된 그림에 대한 다른 기록도 전해진다. "塵煤絹色古 拭正蒼然 識微醺際 分遠眺邊 松皆偃寒 菊亦華姸 狀欣如得 迴舫澤船", 성해응, 「題鄭謙齋畫陶淵明」, 『研經齋全集』 卷4. 〈귀거래도〉에 대한 연구는 이종숙, 「조선시대 귀거래도 연구」, 『미술사학연구』 245(한국미술사학회, 2005), 39-71쪽 참조. 「귀거래사」에 대한 연구는 김창환, 「도연명시 연구」(서울대학교 중어중문학과 박사학위논문, 1999) 참조.

서로 얻어서 물아지간(物我之間)에 천기(天機)가 유동한다." 물아일체의 경계가 이루어질 때 그 사이에서 천기가 유동한다는 견해입니다.[46] 이 작품은 시의도에 천기론적인 요소를 적용한 것으로 볼 수 있어서 주목됩니다. 정선은 소나무 아래에 국화를 들고 앉아 먼 산을 바라다보는 인물을 그렸지요. 그림 속 남산의 둥근 형태와 젖은 먹, 산등성이에 찍힌 미점 등이 정선이 자주 그린 한양 남산의 진경을 연상시킵니다. 정선은 시원한 여백과 우뚝 솟은 소나무로 인해 자연과 동화된 선비의 여유로운 정취가 배어나는 방식으로 시의를 전달하고 있습니다.

이 글에서는 겸재 정선이 제작한 시의도에 대해서 살펴보았습니다. 시의도는 조선 후기 화단의 새로운 경향으로 주목되는 회화 분야로서 크게는 사의산수화의 한 분야입니다. 정선은 진경산수화의 대가로 높은 명성을 누렸지만, 평생동안 꾸준히 사의산수화도 제작하였습니다. 18세기 이후, 조선 후기에는 선비화가뿐 아니라 많은 사대부와 선비들이 시인이나 수장가, 감평가로서 회화에 대해서 적극적인 인식과 태도를 드러내었고, 바로 이 시기에 그림과 시는 하나의 일체화된 예술로서 정착되었습니다. 정선이 시의도를 즐겨 그린 배경에는 이러한 상황도 작용하였습니다.

이 글에서는 먼저 정선이 제작한 시의도의 전반적인 면모를 확인하기 위해서 현존하는 시의도 관련 기록과 작품을 종합적으로 정리하였습니다. 이를 통해서 정선이 남북조시대 도잠의 시를 토대로

46 김창흡,「拾遺」語錄, 影印『三淵全集』卷 31(영인본, 1976), 24-25쪽; 이종호,「三淵 金昌翕의 詩論에 관한 硏究」(성균관대학교 한문학과 박사학위논문, 1991), 134쪽, 각주 28에서 재인용.

한 시의도를 지속적으로 제작하였고, 그 이후의 시로서는 당시를 자주 인용하였으며, 송시나 명시, 조선 시는 상대적으로 소극적으로 인용하였음을 알 수 있었습니다. 특히 당시를 자주 인용한 것은 조선 중기부터 꾸준히 유행한 당시에 대한 선호를 반영한 현상이기도 하였습니다. 당시 중에서도 왕유의 시를 자주 인용하였으며, 정선 주변 인사들도 왕유의 망천장과 왕유의 시에 대해서 높은 관심을 가지고 있었습니다.

이후에는 정선의 생애 주기에 따른 시의도의 제작양상과 시의도의 시기별 특징을 정리하였습니다. 정선의 시의도 관련 활동은 30~40대 중년기로부터 확인되는데, 왕유의 망천장 관련 기록이 많았습니다. 정선과 주변 인사들이 가졌던 관료인 동시에 탈속을 추구했던, 이상과 현실을 넘나들고자 한 가치관을 반영한 면모로 보입니다. 또한 이 시기부터 진경을 그리면서도 시의를 담으려고 하여 진경산수화와 시의도가 긴밀하게 관련되고 있음을 알 수 있습니다.

정선의 시의도와 관련하여 가장 많은 작품과 기록이 전해지는 시기는 50~60대 노년기입니다. 정선은 50대 이후 겸노(謙老)라고 불리었는데, 화가로서의 위상이 최고조에 달하고, 개성적인 화풍이 정립된 중요한 시기입니다. 이 시기에 정선은 시의 일부 구절을 화제로 삼아 그리는 시의도를 적극적으로 제작하였습니다. 또한 진경산수화를 그릴 때 시의도의 성격을 가미하거나, 시의도를 그릴 때 진경산수화적인 요소를 가미하는 등 진경과 사의의 경계를 넘나들며 자유롭게 창작에 임하였습니다. 시적인 이상을 현실에 투영함으로써 현실과 이상의 조화를 추구하는 사상과 의식이 반영된 면모로 볼 수 있습니다.

정선은 말년기에도 시의도를 꾸준히 제작하였습니다. 이 시기

에는 다른 화가들이 거의 다루지 않은 화제를 표현하는 등 개성적인 면모와 독자적인 경지를 드러내었습니다. 그러나 화풍상으로는 도식적인 구성과 필치, 묵법을 구사하는 단점이 진경산수화와 사의산수화 양 방면에서 모두 나타났고, 특히 진경산수화의 화풍과 기법이 시의도 속에 혼효되는 일이 잦았습니다.

이제까지 살펴본 것처럼 정선은 사의산수화의 한 유형인 시의도 분야에서도 조선 후기 화단의 선구적인 역할을 하였고, 개성적인 해석과 표현으로 높은 관심과 평가를 받았습니다. 진경과 사의의 경계를 넘나든 정선의 활약을 균형되게 평가하는 일은 조선 후기 회화의 성격과 특징을 이해하는 데에도 중요한 지점이 될 것입니다. 조선시대를 관통한 사상이자 가치관인 성리학의 이상이 이상과 현실의 조화이자 이상의 현실적 구현이었던 것처럼 정선에게는 현실을 이상화시켜 표현한 진경산수화만큼이나 이상적인 사상을 표상한 시의도가 주요한 관심사였습니다. 정선은 진경과 사의, 진경산수화와 시의도를 넘나들면서 현실 속의 이상, 이상에 대한 지향을 지속적으로 모색하였던 것입니다. 그리고 이로써 조선 후기 산수화의 새로운 화의와 경지를 개척하였다는 점에서 높게 평가할 수 있습니다.

2

정선의 진경산수화와 서양화법[1]

겸재 정선은 41세 때인 1716년(숙종 42) 3월에 관상감(觀象監)의 천문학겸교수(天文學兼敎授)로 출사했습니다. 그리고 같은 해에 〈북원수회도(北園壽會圖)〉와 〈회방연도(回榜宴圖)〉를 제작했습니다[도 1, 1-1, 2]. 이 작품들은 한양의 북리(北里)에 살던 이광적(李光迪, 1628~1717)이 과거 합격 60주년인 회방(回榜)을 기념해서 열었던 잔치 장면을 그린 기록화이자 진경산수화입니다.[2] 이 두 작품은 동일한 행사를 재현하고 구성과 소재, 표현도 유사하지만 세부적인 면에서는 약간의 차이가 있지요. 그 가운데 세부이지만 결정적인

1 이 글은 「겸재 정선의 진경산수화와 서양화법」, 『미술사학연구』 281(2014. 3)을 수록한 것으로 일부 내용이 수정, 보완되었다.

2 《북원수회도》에 대한 전반적인 소개는 『겸재 정선: 붓으로 펼친 천지조화』(국립중앙박물관, 2009), 36-44쪽 참조. 〈회방연도〉에 대해서는 유홍준, 「회방연회도: 진경시대를 알리는 잔치그림」, 『가나아트』 7·8월호(1990), 85-88쪽 참조.

도20. 정선, 〈북원수회도〉,《북원수회도첩》 중, 1716년, 비단에 담채,
39.3×54.4cm, 손창근 소장

도20-1. 정선, 〈북원수회도〉 부분

차이점이 확인되는 부분은 화면 아래 오른쪽에 그려진 담장입니다.

1716년 10월에 그린 〈북원수회도〉를 보면 담장을 사선으로 표현하고 그 아래 지면(地面)을 따라 두둑이 올라온 흙더미를 그리면서 조두형(釘頭形)의 짧은 필선을 반복해서 그렸습니다[도20-1]. 이런 기법은 서양화법의 영향을 받은 중국의 목판화나 일본의 회화 작품에서 흔히 나타납니다. 지면의 질량감을 표현하는 기법이라는 점에서 눈길을 끌지요. 정선이 서양화법에서 유래된 이런 기법을 사용했다는 사실은 이제까지 거론된 적이 없습니다.

도21. 정선, 〈회방연도〉, 1716년, 종이에 수묵, 75.0×57.0cm, 개인 소장

하지만 정선은 말년까지 이런 기법을 꾸준히 애용했습니다. 반면에 〈회방연도〉에서는 같은 부분을 그리면서 전통적인 기법을 구사했습니다[도21]. 정선은 유사한 시기에 제작한 두 작품에서 전통적인 기법과 서양화법에서 유래된 새로운 기법을 교차해서 사용했지요.

이 글에서는 그동안 논의된 적이 거의 없는, 정선의 작품에 나타난 서양화법의 문제를 살펴보려고 합니다. 서양화법은 정선에 대한 연구 가운데 가장 논의가 덜 된 주제입니다. 정선이 구사한 서양화법에 대해 이야기하면서 정선이 18세기의 새로운 사상적, 문화적, 정치적 환경에 어떻게 대응했는지를 정리해 보려고 합니다.[3]

서양화법의 수용은 정선의 초기 작품에서부터 말기 작품에 이르기까지 꾸준히 나타나는 중요한 특징 가운데 하나입니다. 정선은 분명히 현실에 존재하는 경물을 어떻게 보고 표현할지에 대한 문제를 고민했을 것입니다. 정선이 제시한 여러 가지 해결책 가운데에는 눈에 보이는 대로, 즉 시각적인 사실성을 토대로 사물을 재현하는 서양화법도 포함되어 있었지요. 정선은 경물을 사실적으로 묘사하기 위해서 지면에 반복적인 평행선을 그어 질감과 공간적인 깊이감을 구현하는 방식, 대기(大氣)에 대한 적극적인 의식, 원근에 따라 달라 보이는 대기의 상태를 표현하는 대기원근법(大氣遠近法), 거리

3 정선이 구사한 서양화법에 대해서는 박은순, 「왜관수도원《겸재 정선화첩》에 대한 고찰―산수화를 중심으로」, 『왜관수도원으로 돌아온 겸재정선화첩』(국외소재문화재재단, 2013. 12), 147-152쪽에서도 거론되었다. 이성미와 강관식은 정선의 〈금강전도〉에 대해서 논의하면서 서양화법과의 관련성 문제를 거론한 바 있다. 이성미, 『조선 시대 그림 속의 서양화법』(대원사, 2000), 98쪽; 강관식, 「謙齋 鄭敾의 天文學兼敎授職 出仕와 〈金剛全圖〉의 천문역학적 해석」, 『미술사학보』 27(2006) 참조. 〈회방연도〉에 나타난 투시도법에 대해서는 강관식, 「謙齋 鄭敾의 仕宦 經歷과 哀歡」, 『미술사학보』 29(미술사학연구회, 2007), 143-144쪽 참조.

에 따라 인물과 수목, 건물의 규모를 변화시키는 원근법(遠近法), 일정한 시점을 구사하면서 깊이 있는 공간을 만들어 내는 선원근법(線遠近法)을 이용한 투시도법(透視圖法) 같은 서양 회화에서 유래된 기법을 적극적으로 활용했습니다.[4] 이런 요소들을 다른 전통적인 기법과 남종화법과 함께 융합시켜 절충적으로 사용했지요. 그 결과로 당시 사람들은 정선의 진경산수화를 보면서 완전히 낯설지 않으면서도 진짜 실경을 대하는 것과 같은 놀라운 시각적 경험을 하게 되었습니다.

정선의 서양화풍 수용과 관련해서 또 한 가지 생각해 볼 문제는 정선이 어떻게 서양화풍을 구사할 수 있었는지입니다. 정선이 노론 계열 인사들의 전폭적인 후원을 받으면서 중국 중심의 세계관을 토대로 한 조선중화사상(朝鮮中華思想)을 극명하게 드러내는 진경산수화를 제작했다는 논리로는 서양화법을 구사한 이유를 설명할 수 없습니다.[5] 18세기 전반의 노론계 인사들은 서양 문화와 서학에 대해서 가장 배타적인 인식과 정책을 유지한 당파였기 때문이지요. 하지만 정선은 노론계 인사뿐만 아니라 소론계 인사들과도 적극적으로 교류했고 후원을 받았습니다.[6] 당시에 소론계 인사들은 국가 개

4 조선 후기의 진경산수화에 미친 서양 투시도법의 영향에 대한 논의는 박은순, 「조선후기 서양 투시도법의 수용과 진경산수화풍의 변화」, 『美術史學』 11(1997) 참조. 서양 투시도법에 대해서는 Erwin Panofsky, *Perspective as Symbolic Form*(New York: Zone Book, 1991); Alison Cole, *Perspective*(New York: Dorling Kindersley, 1992); Hubert Damisch, *The Origin of Perspective*(London: The Mit Press, 1995) 참조.

5 이러한 논의에 대해서는 최완수, 『謙齋 鄭敾 眞景山水畫』(범우사, 1993) 참조.

6 정선에 대한 소론계 인사들의 후원과 교류에 대해서는 박은순, 「謙齋 鄭敾과 少論系 文人들의 후원과 교류(1)」, 『온지논총』(사단법인 온지학회, 2011), 397-441쪽 참조.

조를 위한 대안으로 서학과 양명학 같은 다양한 사상과 현실적인 정책을 적극적으로 모색했습니다.[7] 정선은 당색이 다른 다양한 인사들과 교류하면서 폭넓은 사상과 문화를 경험했지요. 이런 배경이 있었기 때문에 성리학뿐만 아니라 새로운 문물인 서학과 서양화법에 대해서도 관심을 가질 수 있었을 것입니다.

이런 맥락에서 볼 때 정선이 관상감의 천문학겸교수로 출사했다는 사실은 중요한 의미를 갖고 있습니다.[8] 그가 평생 동안 의지했던 외조부 박자진(朴自振, 1625~1694)이 천문학교수를 역임했다는 사실이 참조가 될 수 있습니다.[9] 정선은 어릴 적부터 외가를 드나들며 성장했고 외조부의 이력과 외가의 학풍이 직간접적으로 영향을 주었을 수 있지요. 숙종 연간(1675~1720)에는 문무관 생원 진사 가운데에서 천문과 역상에 밝은 자를 관상감에 들여 본업 이외에 천문학겸교수를 제수하는 제도를 시행했습니다. 당시 관상감은 책력과 천문에 관련된 주요한 국책사업을 주관했습니다. 정선이 출사한 1716년 즈음인 숙종 연간에는 서양의 천문학과 지리학, 과학의 성과를 반영한 시헌력(時憲曆)과 천문관측기구, 『영대의상지(靈臺儀象志)』와 자명종을 수입하면서 서양 과학을 적극적으로 수용했습니다 [도22].[10] 이런 서학 수용의 중심에 관상감이 있었지요. 천문학은 관

7 조선 후기 소론에 대한 연구로는 강신엽, 『朝鮮後期 少論 硏究』(鳳鳴, 2001) 참조.

8 정선의 천문학겸교수직 출사에 대한 논의는 강관식, 「謙齋 鄭敾의 天文學兼敎授職 出仕와 〈金剛全圖〉의 천문역학적 해석」 참조.

9 박자진의 천문학교수직 재직과 관련된 자세한 내용은 이순미, 「朝鮮後期 鄭敾畵派 의 漢陽實景山水畵 硏究」(고려대학교 대학원 박사학위논문, 2012), 122쪽 참조.

10 『(新製)영대의상지』가 1709년에 구입되고 1714년에 복제되었다는 사실에 대해서는 안상현, 「신구법천문도 병풍의 제작 시기」, 『고궁문화』 6(국립고궁박물관, 2013), 31쪽 참조.

도22. 페르디난트 페르비스트, 『영대의상지』, 필사본 도설(圖說) 중 제7도, 종이에 수묵, 32.0~32.4×32.2~ 32.7cm(그림 부분), 국립중앙도서관 소장본

도22-1. 페르디난트 페르비스트, 『영대의상지』 필사본 도설 중 제112도, 국립중앙도서관 소장본

상감 안에서도 가장 중요한 역할을 담당한 분야였습니다. 천문학겸 교수는 관원들의 교육을 담당했고 그 자신도 천문학 관련 전문서적 과 계산을 시험하는 정기적인 취재(取才)에 응해야 했습니다. 이런 배경에서 정선은 당시의 최첨단 학문이자 사상이고 정보인 서학을 접했을 것이고, 관상감에서 서학서에 실린 각종 그림들과 서양식 화법으로 그려진 각종 지도도 경험했을 것입니다. 화가인 정선은 이런 경험을 토대로 서양화풍과 화법을 자신의 회화에 도입할 수 있었던 것으로 생각됩니다. 정선은 관상감의 관료로서 중화주의를 극복한 새로운 세계관과 사상을 경험했고 서양 과학과 화법을 토대 로 새로운 진경산수화를 창조했습니다.[11]

..................

11 서양화법의 수용과 관련된 사실적 진경산수화에 대해서는 박은순, 「天機論的 眞景 에서 寫實的 眞景으로」, 『한국미술과 사실성』(눈빛, 2000) 참조.

이 글에서는 먼저 정선이 서학과 서양화법을 수용한 배경을 살펴보고, 정선의 작품에 나타난 서양화법을 지면 표현, 대기 표현, 투시도법, 전통기법과 서양화법의 절충으로 나누어 분석하면서 정선이 구사한 서양화법의 특징과 의의에 대해 논의하려고 합니다.

1) 천문학겸교수와 서학의 경험

18세기 이후에 성리학의 위기를 심화시킨 요인 가운데 하나는 17세기 중반 이후부터 본격적으로 도입되기 시작한 서학이었습니다. 서학의 전래는 사상계 전반에 커다란 영향을 미쳤을 뿐만 아니라 자연학의 측면에서도 획기적인 전환의 계기를 제공했지요. 서양 과학의 우수성이 입증되면서 시헌력으로의 개력(改曆)이라는 국가적인 사업이 추진되었습니다. 그리고 조선의 관리와 선비들은 전통적인 자연과학의 체계와는 전혀 다른 새로운 과학적 논의를 접하게 되었습니다. 이것이 결국 주자학적 우주론을 동요시킨 요인으로 작용한 것입니다.[12]

조선에 전래된 최초의 세계지도는 마테오 리치(利瑪竇, 1552~1610)가 1602년에 판각하고 제작한《곤여만국전도(坤與萬國全圖)》6폭입니다.[13] 이 지도는 1603년(선조 36)에 이광정(李光庭, 1552~1629)과 권희(權憘, 1547~1624)가 들여왔습니다. 이 지도의 여

12 구만옥, 『朝鮮後期 科學思想史硏究 I —朱子學的 宇宙論의 變動』(혜안, 2004), 34쪽 참조.

13 〈곤여만국전도〉와 그 도입의 영향에 대해서는 강재언, 이규수 역, 『서양과 조선— 그 이문화 격투의 역사』(학고재, 1998), 21-26쪽 참조.

백 부분에는 각종 서문과 발문, 주기(註記)가 붙어 있습니다. 마테오 리치는 서문에서 "지형본원구(地形本圓球)"라고 하면서 지구설(地球說)을 소개했고, 서양의 우주구조론인 구중천설(九重天說)도 수록했습니다. 또한 마테오 리치의 세계지도의 결정판인 〈양의현각도(兩儀玄覽圖)〉도 1604년 무렵에 조선에 전해졌지요. 여기에도 지구설과 십이중천설(十二重天說)이 기록되어 있습니다. 서울대학교박물관에 소장된 회입(繪入)《곤여만국전도(坤輿萬國全圖)》8폭 병풍은 근대적 기법의 서양식 지도인데, 1708년(숙종 34)에 제작되었고 소론인 최석정(崔錫鼎, 1646~1715) 등의 서문이 붙어 있습니다. 숙종의 명으로 제작된 이 지도를 통해서 조선인들은 중국 중심의 세계관에서 벗어난 새로운 세계관을 접할 수 있었지요. 전통적인 개념이나 기법과는 다른 이 지도를 그리기 위해서는 서학 지식과 서양화법에 대한 이해가 필요했을 것입니다. 이 지도는 관상감의 이국화(李國華)와 유우창(柳遇昌)의 감독 아래 화원이 그렸다고 전해집니다.[14]

또한 율리우스 알레니〔Julius Aleni(艾儒略), 1582~1649〕의 〈만국전도(萬國全圖)〉, 1674년에 간행된, 페르디난트 페르비스트〔Ferdinand Verbiest(南懷仁), 1623~1688〕의 〈곤여전도(坤輿全圖)〉 같은 지구설에 바탕을 두고 제작된 세계지도가 18세기 초까지 모두 전해졌습니다. 서양 지리서의 전파도 전통적인 지리 인식에 변화를 가져왔습니다. 조선 후기에 큰 영향을 미친 책으로 1623년에 간행되어 정두원(鄭斗源, 1581~?)이 1631년에 조선에 수입한 율리

14 이 지도에 대한 상세한 논의는 양보경, 「『회입 곤여만국전도』와 조선후기의 서구식 지도」, 『마테오 리치의 곤여만국전도와 조선후기의 세계관』(경기문화재단 실학박물관, 2013) 참조.

우스 알레니의 『직방외기(職方外記)』와 유척기(兪拓基, 1691~1767)가 1722년에 도입한 페르디난트 페르비스트의 『곤여도설(坤與圖說)』이 있습니다. 이 두 책은 세계지도와 마찬가지로 지구설을 주장하면서 이를 과학적으로 논증했습니다. 조선 왕실에서는 이런 천문도와 지도를 복제하고 제작하면서 새로운 역법과 천문학, 산법을 도입하기 위해 국가적인 차원에서 노력했지요.

　서양의 천문학은 1631년에 명나라에 사신으로 간 정두원 일행이 서양 선교사인 제로니모 로드리게즈(Jeronimo Rodriguez(陸若漢), 1561~1633)한테서 서양 천문학의 추산법을 배우면서 가져온 『천문략(天問略)』에 의해서 처음으로 조선에 전해졌습니다. 이 책은 20개의 그림과 도설을 사용해서 서양 중세 천문학인 프톨레마이오스의 천문학 개요를 설명했습니다. 이른바 십이중천설이라고 불리는 우주구조론으로 지구설을 전제로 한 저술이지요. 이때 제로니모 로드리게스한테서 조선 국왕에게 전할 선물로 받아온 물건 가운데에는 『치력연기(治曆緣起)』, 마테오 리치의 천문서 1권, 『원경서(遠鏡書)』 1책, 『천리경설(千里鏡說)』 1책 같은 광학과 천문, 역법 관련 서적뿐만 아니라 서양 화포, 지리서인 『직방외기』, 『서양국풍속기(西洋國風俗記)』, 천주교서, 세계지도들이 포함되어 있었습니다. 하지만 아쉽게도 이렇게 귀중하고 방대한 서양 문물을 실용화하기 위해 연구한 사람은 없었지요.[15] 이후에 소현세자(1612~1645)와 관상감의 제조인 김육(金堉, 1580~1658) 등이 1645년에 서양 천문학의 성과물을 중국에서 번역한 『서양신법력서(西洋新法曆書)』 100권을 조선에 들여오면서 조선에서 시헌력 논의가 생겨난 토대가 되

....................

15　정두원이 가져온 책들과 그 영향에 대해서는 강재언, 앞의 책, 42-56쪽 참조.

었습니다. 예수회 선교사이자 과학자인 아담 샬(Adam Shall(湯若望), 1591~1666)이 편찬한 시헌력은 당시까지 이루어진 서양 과학의 성과를 집적한 산물인데, 변화하는 절기에 대해 정확한 예측이 가능한 획기적인 역법이었습니다. 이 역법은 청나라에서 먼저 수용되었고 조선에는 1644년(인조 22)에 김육이 도입해서 1653년(효종 4)부터 시행되었습니다. 하지만 서양 과학과 추산법에 대해 완전히 이해하기가 어려웠기 때문에 시헌력을 도입하기까지 난관이 적지 않았지요. 17세기 중엽 이후 18세기 초까지 꾸준히 서양 과학의 지식을 습득하기 위해 모색하는 과정에서 조선의 학자들은 서학을 접했고 새로운 세계에 대한 지식을 갖게 되었습니다.[16] 특히 소현세자는 아담 샬을 만나 교류하면서 천주상(벽면에 걸어두고 보았다고 한 것으로 보아 유화(油畵)였을 것으로 추측됩니다), 천구의, 천문서 등을 받았는데, 이 가운데 천주상은 돌려보냈다고 합니다. 이 천주상은 기록으로 전하는 최초의 유화이지만 아쉽게도 조선에 전래되지는 못했습니다.

1653년에 시헌력의 채용을 결정한 이후에도 조선은 여러 차례 관상감의 전문가를 파견해서 시헌력의 산법와 의기(儀器)의 사용법을 구체적으로 배워야 했습니다. 1708년에 이르러서야 비로소 조선의 실정에 맞는 시헌력을 제정할 수 있게 되었지요. 1708년(숙종 34)에 숙종은 예조판서이자 소론계 중진인 조상우(趙相愚, 1640~1718)가 청나라에서 가져와 바친 《곤여만국전도(坤輿萬國全圖)》를 아담 샬의 《적도남북양총성도(赤道南北兩總星圖)》와 함께 모사하라는 명을 내렸습니다. 최석정이 주관해서 《곤여만국전도(坤輿萬

...............

16 이상의 서학서에 대한 내용은 구만옥, 앞의 책, 159-182쪽 참조.

國全圖)》를 8폭 병풍으로 모사해 제작했고 이 병풍은 현재 서울대학교 박물관이 소장하고 있습니다. 아담 샬의 〈대천문도〉는 현재 전하지 않습니다. 1709년에는 관상감원인 허원(許遠)이 『신제영대의상지(新制靈臺儀象志)』와 『천문대성(天文大成)』을 구해 왔습니다. 그리고 1714년에는 『의상지(儀象志)』 13책과 『제의상도(諸儀象圖)』 2책이 복제되어 간행되었습니다[도22, 22-1].[17] 『신제영대의상지』는 16권 4책으로 '의상(儀象)'이라고 불리던 천문관측기구에 관한 저술인데, 청나라 강희제(재위 1654~1722) 때 페르디난트 페르비스트가 짓고 유성덕(劉聖德)이 기술했습니다. 이 책의 몇 가지 판본이 현재 전해지고 있습니다. 국립중앙도서관에는 필사된 『제의상도』(소장번호 한 古朝66-23) 2책이 소장되어 있지요.

1713년에 청나라 흠천감의 관원인 하국주(何國柱)가 서울에 와서 경도와 위도를 측량한 적이 있습니다. 허원은 그 기회를 이용해서 의기와 산법을 완전하게 학습했지요. 1715년(숙종 41) 4월에는 조정에서 관상감 정(正)으로 있던 허원을 북경에 다시 파견해서 역서와 의기, 자명종 등을 구해 오게 했습니다. 1716년에는 허원이 가지고 온 자명종을 모방해서 제작하여 관상감에 설치하게도 했지요. 이렇게 조선은 18세기 초까지 국책 차원에서 서양의 역법과 산법, 천문과학기술을 배우고 시헌력을 실행하기 위해 적극적으로 노력했습니다.[18]

..................

17 주10 참조.
18 강재언, 앞의 책, 70-76쪽; 이문현, 「영조대 천문도의 제작과 서양 천문도의 수용
 형태」, 『생활문물연구』 3(2001), 5-26쪽; 한영호, 「서양과학의 수용과 조선의 신·
 고법 천문의기」, 『한국실학사상사연구 4—과학기술편』(연세대학교 국학연구원,
 2005), 335-393쪽 참조.

겸재 정선이 천문학겸교수로 임용된 즈음은 이처럼 국가적으로 서양의 과학과 문물을 습득하기 위해 다각적으로 모색하던 시기였습니다. 그리고 이런 일련의 정책과 시도는 특히 관상감의 천문학 부서를 중심으로 추진되고 있었습니다. 관상감 안에는 천문학, 지리학, 명과학의 세 부서가 있었는데, 그 가운데 천문학은 가장 중요한 역할을 담당했습니다. 천문학의 주요한 업무는 역서(曆書) 만들기, 천변지이의 측후(測候), 일식과 월식을 예측하기 위한 계산 등이었습니다. 오늘날의 지구과학에 해당하는 업무이지요. 천문학 부서의 인력은 시대에 따라 변동되기는 했지만 기본적으로 종2품의 제조 1명, 종5품 이상의 관원, 종6품의 주부, 천문학교수, 천문학겸교수, 종7품의 직장, 정9품의 훈도, 종9품의 참봉과 기타 인원으로 구성되었습니다. 하급 인력을 포함하면 170여 명이 근무한 제법 큰 기구였지요.[19] 조선시대 동안 관상감은 기본적으로 천거를 통해 잡과(雜科)인 음양학(陰陽學) 과시(科試)로 관원을 선발했습니다. 그리고 승진이나 직책의 결원을 보충하기 위한 취재를 6개월마다 치렀습니다.[20] 또한 현임 관원들도 정기적으로 취재를 치렀습니다. 강서와 계산 과목으로 나누고 각기 별도의 교재를 사용해서 시험을 치렀습니다. 이렇게 천문학 관원이 되기 위해서는 천문학의 기본 서적에 대한 지식뿐만 아니라 그것을 적용하는 수학적이고 과학적인 계산 능력이 필요했던 것입니다.

................

19 천문학 부서의 직제와 인원, 업무 등에 대한 상세한 연구로는 이기원, 「조선시대 관상감의 직제 및 시험제도에 관한 연구: 천문학 부서를 중심으로」, 『한국지구과학』 29권 1호(2008. 2), 98–115쪽; 허윤섭, 「조선후기 관상감 천문학 부문의 조직과 업무—18세기 후반 이후를 중심으로」(서울대학교 석사학위논문, 2000) 참조.
20 이기원, 앞의 글, 106쪽 참조.

천문학겸교수의 주요한 업무는 성변(星變)의 측후를 관장하는 것이었는데, 이 일을 하기 위해서는 산술 능력이 필요했습니다. 정선은 이 일 말고도 총민(聰敏, 천문학 관원)의 시험을 담당하는 일, 천문학교수를 뽑을 때 권점(圈點)하는 일, 총민의 고강(考講)에 시복(時服) 차림으로 출석해서 평가하는 일 등을 수행했고 자신도 정기적인 취재에 응시했습니다.[21] 취재 가운데 계산 과목은 1746년에『속대전(續大典)』이후에『경국대전(經國大典)』에서 제시된 과목을 폐지하고『시헌법칠정산(時憲法七政算)』같은 서양 역법을 토대로 편찬된 새로운 과목으로 대체했습니다. 서양 과학의 영향으로 변화된 역법과 이것을 사용하는 현실을 수용해서 변화된 것이지요. 하지만 정선이 활동하던 즈음에는 이미 시헌력을 사용하고 있었고 이것에 대한 보완과 연구가 중요했기 때문에 천문학에서는 시헌력에 대한 연구도 했을 것입니다. 정선도 이런 과정을 경험했을 것으로 추정할 수 있지요. 이처럼 관상감에서 봉직하던 정선은 서양 천문학과 지리학, 새로운 역법과 산법에 대해서 정확한 정보를 경험할 수 있었을 것입니다.

정선은 천문학겸교수로 출사하면서 관료로서의 경력을 시작할 수 있었지요. 하지만 이 관직은 일반적으로 잡직(雜織)으로 인식되던 기술직이었습니다. 이 경력은 이후에 일생 동안 정선에게 불명예스런 일로 남았습니다. 정선은 54세 때인 1729년에 의금부도사로 임명되어 봉직하던 중 같은 해 12월에 잡기로 발신했다는 비판을 받고 관직에서 물러나야 했습니다.[22] 이후에 그는 1733년 6월에 청

21 『서운관지』, 25-26, 76-77쪽 참조. 총민은 관상감에 소속된 관원으로 첨정 이하이면서 40세가 안 된 자들 중에서 해정에서 권점하여 임명하며 각 술업을 익히게 한다. 천문학 총민은 11명이었다가 1791년에 1명을 줄였다.『서운관지』, 33쪽 참조.
22 이에 대한 논의는 강관식,「謙齋 鄭敾의 仕宦 經歷과 哀歡」참조.

하현감으로 발령받을 때까지 관직을 떠나 있었습니다. 또한 1754년에 79세의 고령을 감안한 수직(壽職)으로 종4품의 사도시 첨정에 오른 뒤에도 잡기로 관직에 올랐으므로 높은 벼슬이 과분하다는 비판을 받았지요. 이처럼 정선이 기술직인 천문학겸교수로 출사한 것은 그로서는 평생 멍에가 되었습니다.

그런데 정선이 관상감에서 겸교수로서 실제로 어떤 역할을 했는지에 대해서 의문을 품어 볼 수 있습니다. 통상적으로 본다면 천문학겸교수는 과학자여야만 했습니다. 정선이 과연 그런 역할을 수행했는지에 대해서는 의문의 여지가 있습니다. 왜냐하면 그 이후에 정선의 이력과 학문에 대해서 『주역』에 밝았다는 기록이 있지만 서양과학에 대한 언급은 없기 때문입니다. 여기에서 저는 한 가지 가설을 제기하고자 합니다. 앞에서 언급한 것처럼 관상감에서는 책력뿐만 아니라 각종 천문도, 서양식 그림이 포함된 천문학 관련 책, 서양 지도 등을 그리고 제작하는 사업을 담당했습니다. 이런 업무는 회화식 지도와 마찬가지로 화원이 수행하는 업무였지요. 그런데 숙종 연간에는 이런 사업들이 지속적으로 추진되고 있었습니다. 서양 화법과 과학에 기초한 각종 지도, 천문도, 도설, 과학서를 모사하고 간행하려면 전통화법과는 완연히 다른 서양 과학과 서양 그림의 원리를 이해하고 가르칠 전문가가 필요했지요. 중국의 경우에는 조선의 관상감에 해당하는 관아인 흠천감에는 서양 신부와 화가들이 관원으로 재직하면서 초병정(焦秉貞, 생몰년 미상) 같은 청나라의 궁정화가를 직접 지도했습니다. 그렇다면 흠천감의 조직을 잘 알고 있던 조선의 관료들도 서양화법의 원리를 이해하고 화원들을 지도할 인사가 필요하다는 것을 알았을 것입니다.

정선이 천문학겸교수로 출사한 배경에는 이런 전문적인 업무

를 수행할 인사가 필요했던 상황과 관련이 있는 것은 아닐까 생각합니다. 정선이 출사했던 시기에 관상감에서는 수많은 서학서의 도설과 지도, 천문도 등의 복제와 제작 사업이 진행되고 있었습니다. 전문적이고 새로운 회화 작업을 진행하고 감독할 전문가가 필요했지요. 정선은 양반 출신의 화가로 과학자 관료로서의 역할을 수행했다기보다는 화가로서의 전문성을 발휘해서 서학의 기본 개념과 서양화법의 원리를 연구하고 이를 화원들에게 지도하고 감독하는 역할을 했을 가능성이 있습니다. 따라서 그는 비록 천문학겸교수라는 직함을 가지고 있었지만 실제 역할은 화가, 궁중에 소속된 일종의 화원과 유사하지 않았을까 생각합니다. 이런 이유로 훗날 김조순(金祖淳, 1765~1832)이 집안의 전언(傳言)을 토대로 정선이 화원으로 출사했다는 기록을 남겼던 것으로 해석해 볼 수 있습니다. 이렇게 본다면 그간 논의가 분분했던 정선의 도화서(圖畵署) 출사설의 배경을 이해할 수 있습니다.[23] 서양 과학과 전통 천문학에 능통해야만 수행할 수 있었던 천문학겸교수라는 전문직에 화가인 정선이 기용된 이유를 어느 정도 납득할 수 있습니다.

어느 경우이건 정선은 천문학겸교수로 재직하면서 서학과 서양화법에 대해 일정한 식견을 가지게 되었을 것입니다. 정선이 이처럼 서학과 서양 회화에 지식을 가지게 된 또 다른 배경은 서학에 적극적인 관심과 연구를 수행했던 소론계 인사들과 긴밀하게 교류했던 것과도 관련이 있어 보입니다.[24] 17세기 말 18세기 초에 소론

23 정선이 김창집의 천거로 도화서에 들어갔다는 기록은 김조순, 『風皐集』〔오세창, 동양고전학회 역, 『국역 근역서화징』하(시공사, 1998), 656쪽〕 참조.

24 정선과 소론계 인사들의 교류에 대해서는 박은순, 「謙齋 鄭敾과 少論系 文人들의 후원과 교류(1)」 참조.

계 인사들은 노론계 인사들에 비해서 서학에 대해 훨씬 적극적인 관심을 드러냈습니다.[25] 소론계 인사들이 서학에 대해 관심을 보이고 기여를 한 덕분에 회화 분야에서도 의미 있는 성과가 나왔습니다. 남구만(南九萬, 1629~1711)은 소론계 영수 가운데 한 사람입니다. 새로운 형식과 기법을 구사한 〈남구만상(南九萬像)〉의 주인공이지요[도23].[26] 이 작품은 그림 위에 제찬을 쓴 최석정과 최창대(崔昌大, 1669~1720)의 관직명을 감안해서 볼 때 1711년 무렵에 제작된 남구만 말년의 상으로 추정됩니다. 전신교의좌상이며 정면상으로 윤곽선이 거의 없는 몰골기법에 가깝게 안면 윤곽을 묘사하고 안면의 골상(骨相)을 표현할 때 은근한 선염을 구사하면서 전통적인 음영 효과를 넘어서는 입체감을 냈습니다. 당대의 일반적인 영정들과 비교했을 때 새롭고 특이한 수법이라서 주목됩니다.

　소론의 영수이자 뛰어난 수학자인 최석정은 서양의 과학과 우주론, 지구설에 깊은 관심을 표명했습니다. 그는 회입《곤여만국전도(坤與萬國全圖)》의 제작에 관여하는 등 숙종 연간에 서양 과학과

................

25　구만옥, 앞의 책 참조.

26　남구만은 함경도 관찰사로 재직할 당시 〈함흥십경도〉와 〈함경도십경도〉를 제작하는 등 회화에 대한 관심과 기여가 많았다. 남구만의 〈함흥내외십경도〉와 그 회화적 의의에 대해서는 박정애, 「조선 후반기 관서관북 실경산수화 연구」(한국학대학원 박사학위논문, 2012); 박은순, 「조선 후기 관료문화와 진경산수화」, 『미술사연구』 27(2013. 12) 참조. 남구만의 영정이 1711년경에 제작된 것과 관련해서 또 한 가지 주목되는 사실은 소론계 영수인 윤증의 영정이 변량에 의해서 1711년에 제작되었다는 것이다. 이 상은 현재 전하지 않지만 후대의 이모본들을 참조하여 보면 서양화법 또는 중국 영정의 영향을 수용한 상이라고 짐작된다. 따라서 비슷한 시기에 소론계의 두 주요 인물들이 중국 영정 또는 서양화법의 영향을 수용한 영정을 제작한 것을 주목하게 된다. 윤증의 영정에 대한 연구로는 강관식, 「明齋 尹拯 초상의 제작과정과 정치적 함의」, 『미술사학보』 34(2010), 265-300쪽 참조.

역법을 시행하고 발전시키는 데 기여
했지요. 최석정이 1697년에 《패문재
경직도(佩文齋耕織圖)》를 수입하는 데
기여한 것도 주목됩니다. 《패문재경직
도》는 서양의 투시도법을 토대로 그
려진 작품입니다. 46폭으로 구성되었
고 각 폭마다 청나라 강희제의 제시가
실려 있습니다[도24]. 그림을 그린 초
병정은 흠천감 소속의 궁정화가였습
니다. 서양 신부 화가들의 지도를 받
아서 서양화법을 일찍이 습득한 화가
로 손꼽히고 있지요. 초병정이 구사한
투시도법은 수학적 원근법 또는 선투
시도법(線透視圖法)이라고 불리는 방법
입니다. 지평선을 화면의 위쪽 바깥쪽
에 위치시키고 전통적인 부감법을 변
화시킨 화법입니다.[27] 이처럼 화면의
바깥쪽 높은 곳에 소실점을 둠으로써
그림을 보는 사람들이 이차원적인 화

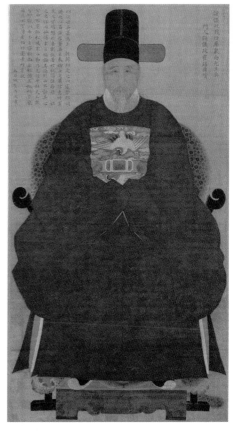

도23. 작자 미상, 〈남구만상〉, 비단에 채색,
162×88.0cm, 국립중앙박물관

면을 보면서 삼차원적인 확장된 공간감을 경험하게 되는 새로운 화
법을 구사한 것이지요. 이런 화첩을 중국에 사신으로 갔던 최석정
이 입수해서 숙종에게 진상했습니다. 그리고 숙종은 이듬해에 세자

27 橫地淸, 「中國年畵の數學的遠近法」, 『遠近法でみる浮世繪』(東京: 三省堂, 1995), 30쪽
 참조.

도24. 초병정, 〈이경(二耕)〉, 《패문재경직도》 중, 종이에 목판화

의 교육을 위해서《패문재경직도》를 참조해서《경직도》병풍을 제작하게 했습니다[도25]. 이 화첩을 구입한 직후에 궁중화가가 보고서 그것을 토대로 작품을 그린 뒤로 꾸준히 제작되었습니다. 이런 작품들에는 수학적 원근법, 선투시도법의 영향이 반영되는 경우가 많았습니다. 이렇게 보면《패문재경직도》의 수입은 조선 화단에 서양화풍이 전래되는 중요한 계기가 되었음을 알 수 있지요.

18세기 초에 조선 화단에는 다양한 유형의 서양 회화가 유입되었습니다. 우선 각종 서학서 가운데 포함된 서양화법의 원리를 간직한 도해와 서양 지도, 천문도 같은 과학과 관련된 자료들이 있었습니다. 물론 중국에서 직접 서양화가를 만나 서양화를 보고 초상화를 그려 온 이들도 있었습니다. 개별적인 서양 동판화도 유통되었지요.

중인 수장가인 석농 김광국은 베네치아의 동판화가인 피터 셍크(Pieter Schenck, 1660~1718 또는 1719)의 〈슐타니에(Sultanie) 풍경〉을 소장하고 있었습니다[도26]. 이런 사실을 보면 조선 후기에 서양 동판화가 유통된 것을 확인할 수 있지요.[28] 김광국은 이 그림에 대

................

28 이 작품에 대한 상세한 논의는 이태호, 「석농 김광국 구장 유럽 동판화를 통해 본 18세기 지식인들의 이국취미」, 『유희삼매』(학고재, 2003), 113-124쪽 참조.

해서 "서양화법은 당나라도 송나라도 아닌 그 자체로 별체(別體)이다. 작은 화폭에 천 리의 먼 경치를 담을 수 있고 그 새김기법 또한 신묘하고 정교하여 비교할 게 없다. 한 폭 수장하여 일격(一格)을 갖춘다."라고 평했습니다. 김광국이 원근투시도법의 효과와 정교한 선으로 표현된, 동판화의 특징인 새김기법을 거론한 것이 주목됩니다. 동판화의 이런 특징은 정선의 서양화법과 관련이 있는 주요한 요소인데, 이후에 정선의 그림에 대해 이야기하면서 좀 더 살펴보려고 합니다. 이런 동판화를 김광국이 구득한 것은 조선인들이 유화뿐만 아니라 선각(線刻) 기법으로 표현된 동판화 같은 다양한 성격의 서양화를 경험할 수 있었다는 것을 알려 주는 사례로 중요한 의미가 있습니다. 한편 1796년에는 청나라 궁중에서 제작된 동판화를 사신이 받아 왔습니다. 이 동판화 작품은 현재 숭실대박물관에 소장되어 있지요. 18세기 말 무렵에 궁중 화원들이 동판화를 보고 연구하는 자료가 되었음직합니다. 정선과 직접 연결하기는 어려운 후대의 일이지만, 이런 사례들을 보면 조선인들이 서양 동판화를 여러 경로를 통해 구득하고 경험했다는 것을 알 수 있습니다.

일본의 경우에는 서양 동판화에 대한 관심이 일찍부터 나타

도25. 전(傳) 진재해(秦再奚, 1691~1769), 〈잠직도(蠶織圖)〉, 숙종 어제(御題), 1697년, 비단에 채색, 137.6×52.4cm, 국립중앙박물관

도26. 피터 셴크, 〈술타니에 풍경〉, 18세기, 에칭, 21.0×25.7cm, 개인
소장

났고 실제로 유화와 동판화를 제작하기도 했습니다. 시바 고칸(司馬江漢, 1747~1818)은 네덜란드어를 공부하고 동판화와 유화를 직접 제작했습니다. 또한 1780년대 즈음부터 서양화풍으로 일본적인 제재를 묘사한 아키타난가(秋田蘭畵)의 화가들은 서양 동판화와 중국화의 특징을 결합한 새로운 회화를 정립했습니다.[29]

18세기 초 무렵에 화가로서 두각을 나타내기 시작한 정선은 이처럼 다양한 유형의 서양 회화를 접했고 이것을 회화적 개념과 기법으로 활용하기 시작했습니다.

2) 정선이 구사한 서양화법의 제 양상

이제 정선의 작품에 나타난 서양화법의 요소들을 구체적으로 찾아

......

29 菅野陽, 『江戶の銅版畵』(京都: 臨川書店, 2004), 58쪽. 일본에서의 동판화 수용
 과 영향에 대한 전반적인 논의는 細野正信 編, 『洋風版畵』日本の美術 4(東京: 至
 文堂, 1969); Timon Screech, 田中優子·高山宏 譯, 『大江戶視覺革命(*The Western
 Scientific Glaze and Popular Imagery in Late Edo Period*)』(東京: 作品社, 2002)
 참조.

보고 그 특징과 의의를 살펴보려고 합니다. 서양화법은 정선의 초기 작품부터 말기 작품에 이르기까지 꾸준히 유지된 중요한 기법 가운데 하나이지요. 정선은 진경산수화를 그릴 때 전통적인 화법, 남종화법, 서양화법 같은 다양한 요소를 절충적으로 수용하면서 개성적인 화풍을 창출했습니다. 그는 윤두서에 이어 서양화법을 적극적으로 구사하면서 조선 후기 화단에 서양화법이 정착하는 토대를 마련했지요. 이런 점을 통해서 정선의 새로운 면모를 확인할 수 있다는 것이 중요합니다.

앞에서 이야기한 것처럼 정선은 천문학겸교수로 출사하기 전부터 서학에 대해서 일정한 지식을 가졌을 가능성이 높습니다. 또한 국가적인 책무를 수행하는, 과학기술을 담당하는 지식인 관료로 활동하면서 그 누구보다 앞서 서양 과학과 기술, 문화에 대한 정보를 접했을 것입니다. 그리고 깊이 이해했겠지요. 이처럼 성리학의 틀에서 벗어나 새로운 세계와 사상, 학술을 접했던 정선이 회화 방면에서 서양화법의 구사라는 성과를 이루어 낸 것입니다. 이제부터 네 가지 주제로 나누어 정선의 작품에 반영된 서양화법의 요소를 살펴보겠습니다. 이것을 통해서 정선이 18세기의 새로운 사상적, 문화적, 정치적 흐름에 적극적으로 반응했다는 것을 밝히고 서양화법을 수용한 진취적인 화가로서의 면모를 새롭게 평가하고자 합니다. 서양화법의 각 요소에 대해서는 작으면서도 좀 더 구체적인 요소에서 시작해서 크고 좀 더 절충적으로 구사된 요소로 진전하면서 정리하게 될 것입니다. 이런 방식을 선택한 이유는 그 중요성에도 불구하고 그동안 정선의 회화에 나타난 서양화법의 문제가 구체적으로 거론된 적이 없기 때문입니다. 따라서 좀 더 뚜렷하고 분명한 요소에서 시작하는 것이 설득력이 있을 것입니다.

정선이 서양화법을 구사했다는 사실은 받아들이기 쉽지 않을 정도로 의외의 면모일 수 있습니다. 제가 이 점에 대해 새로운 가능성을 확인하게 된 계기가 있습니다. 〈북원수회도〉를 조사하면서 담장가 지면에 뚜렷이 나타나는, 수평으로 반복적으로 그어진 필획들을 발견하면서부터입니다[도20, 20-1]. 이 작품에는 1716년 10월에 한양 장의동에 있던 이광적의 집에서 그의 과거급제 60주년인 회방을 기념해서 열린 잔치가 기록되어 있습니다. 이 잔치에는 북악산과 인왕산 기슭에 거주하던 70세 이상의 노인들과 그 자손들이 모여 즐기면서 장수를 축하했지요. 화면에는 한옥의 안팎에 모여 있는 여러 인물들과 집 주변의 경관이 비교적 사실적으로 재현되어 있습니다. 수목이 울창한 가운데 들어앉은 제법 규모가 있는 한옥의 안채와 사랑채가 있고, 널찍한 마당이 보이며, 가옥을 둘러싼 담장의 일부가 보입니다. 화면 오른쪽 귀퉁이의 정선이 쓴 관서가 찍혀 있는 부분 근처에 담장이 있는데, 지면에 닿은 선을 따라 각진 모서리가 있는 조두형의 필묘(筆描)로 그은 평행선이 나타납니다. 담장의 각도에 맞추어 그려진 사선을 따라 반복적으로 그어져 있습니다[도20-1]. 이런 지면선(地面線)의 표현은 당시까지의 조선 회화에서는 거의 나타나지 않는 요소라는 점이 주목됩니다. 이 새로운 기법에 관심을 가진 이후에 정선의 작품들을 종합적으로 재검토해 본 결과 이 기법이 정선의 진경산수화에 30대에서 70대에 이르기까지 자주 사용된 기법이라는 것을 확인할 수 있었습니다.

한편 그 이전인 9월에는 숙종 임금의 지시로 이광적의 회방을 축하하는 연회가 궁중에서 열렸습니다. 이의현(李宜顯, 1669~1745)이 지은 이광적의 묘지명에는 다음과 같은 사실이 기록되어 있습니

다. "(⋯) 숙종 병신년〔1716년(숙종 42년)〕은 공이 등제(登第)한 회갑의 해여서 민진후(閔鎭厚) 공이 이를 아뢰고 인하여 옛날 재신(宰臣) 송순(宋純)의 회방연에 임금이 꽃을 내린 고사(故事)를 언급하니, 임금이 연회할 도구를 넉넉히 도와주라 명하고 내자시로 하여금 꽃을 만들어 주라고 했다. 이에 공이 황송하여 전정(殿庭)에 나아가 전(箋)을 올려 배사(拜謝)했다. 임금이 특별히 법주(法酒)를 내렸으며 마침내 꽃을 이고 취해서 부축을 받으며 돌아오니, 성 안에 전해져 영광스럽게 여겼다. (⋯)"³⁰ 이광적의 집에서 열린 잔치는 회방과 임금께 선온을 받은 것을 기념하기 위한 것이었습니다.

정선은 〈북원수회도〉뿐만 아니라 〈회방연도〉를 통해서 이 당시의 잔치를 재차 기록했습니다[도21]. 화면이 일부 박락되어 있어 완전하지는 않지만, 이 작품의 관서 부분에 "정선(鄭敾) (⋯) 추사(秋寫)"라는 기록이 있고 그림의 내용이 〈북원수회도〉와 유사한 점이 많아서 이광적의 집에서 열린 수회 장면을 재현한 것임을 짐작할 수 있지요. 흥미롭게도 정선은 같은 시기에 유사한 장면을 그린 〈회방연도〉에서는 〈북원수회도〉에 사용된, 지면선을 표현하는 기법을 사용하지 않았습니다. 〈북원수회도〉와 〈회방연도〉는 이광적의 집에서 이루어진 잔치를 그렸지만 세부적인 요소들에 조금씩 차이가 있

30 유사한 내용의 기사가 『조선왕조실록』에도 수록되어 있다. "급제한 지 회갑이 되는 지사 이광적에게 꽃을 만들어 내리게 하다. 하교하기를, '급제한 지 회갑이 되는 것은 참으로 드물게 있는 것이므로 참으로 귀하게 여길 만하다. 옛일을 본떠 우대하는 특전을 보여야 하니, 지사 이광적에게 꽃을 만들어 내리라.' 하였다. 이광적이 드디어 꽃을 머리에 얹고 전문(箋文)을 받들고서 대궐에 나아가 배사(拜謝)하니, 임금이 선온(宣醞)하여 위로하라고 명하였는데, 한때 전하여 성대한 일이라 했다.", 『조선왕조실록』 숙종 58권, 42년(1716 병신) 9월 16일(임신) 1번째 기사 참조.

어 동일한 행사를 그렸다기보다는 시차를 두고 동일 장소에서 이루어진 행사를 그린 것으로 이해되어 왔습니다. 〈회방연도〉의 오른쪽 아래 귀퉁이에 있는 담장 아래쪽으로는 두둑이 흙이 쌓여 있는 것처럼 묘사되었습니다. 〈북원수회도〉의 동일한 부분과 현저히 다른 모습이지요. 두 작품을 비교해 보면 그림의 필치와 채색 방식, 정선의 관서와 도장 등 여러 가지 요소들을 통해서 〈북원수회도〉가 좀 더 정성을 들여 제작한 작품이라는 것을 알 수 있습니다. 〈북원수회도〉에는 각 건물이 땅에 닿는 부분과 나무가 땅에 닿는 부분에도 담묵으로 은근하게 선염해서 질량감을 부여하는 효과를 내기도 했습니다[도1]. 이런 기법 또한 〈회방연도〉에는 나타나지 않습니다. 이처럼 정선은 유사한 장면을 그리면서 좀 더 정성을 기울여 제작한 〈북원수회도〉에서만 새로운 기법을 구사했습니다. 필요에 따라 새로운 기법을 사용하기도 하고 사용하지 않기도 했던 것이지요. 기법의 선별에 어떤 기준이 작용했는가 하는 점은 단언하기 어렵습니다. 하지만 정성을 들여 그린 그림에 새로운 기법을 사용한 것을 보면 아무래도 정선에게 이 기법이 좀 더 중요하고 의미 있는 요소였다고 볼 수 있습니다. 또한 두 가지 기법을 번갈아 사용한 것으로 보면 이 시기까지 이런 기법이 정선의 대표적인 기법으로 완전하게 정립된 상황은 아니었다고도 할 수 있습니다.

한편 이런 기법은 서양의 동판화에서 명암과 입체감, 투시도법을 선묘를 통해 표현하는 방식을 연상시킵니다. 또한 서양 동판화의 영향을 받은 중국 목판화에서도 동일한 기법이 유행했지요[도27]. 서양의 동판화에서는 모든 물상을 선으로 표현했고, 지면과 수면(水面)에도 선을 그어 질의 양감과 그림자, 명암을 강조하는 기법을 사용했습니다. 서양 동판화는 일본에도 영향을 주어 일본식 동

판화 또는 서양화의 기법을 수용한 회화를 낳았습니다.[31] 그런데 조선 후기 서양화풍의 도입과 관련된 논의에서 서양 동판화의 영향 문제에 대해서는 이제까지 거의 거론된 적이 없는 형편입니다.

조선의 산수화에서는 전통적으로는 지면 위에 가벼운 작은 점, 태점처럼 보이기도 하는 둥근 점을 찍어 풀처럼 보이는 것을 지면 위에 장식하는 기법이 있었습니다. 하지만 전통적인 표현방식의 경우에는 공간적인 깊이에 따라 점을 찍어 시선을 화면 깊숙이 유도하는 효과를 내는 것은 아니었습니다. 따라서 지면 위에 수평의 선을 반복하여 그으면서 시선을 유도하고 공간적 깊이감을 전달하는 방식은 서양화풍에서 유래된 새로운 기법인 것이지요. 그리고 앞서 지적한 것처럼 정선은 진경산수화를 그리면서 이런 기법을 꾸준히 애용했습니다. 정선은 아마도 이런 기법을 통

도27. 작자 미상, 〈고소창문도(姑蘇閶門圖)〉, 소주(蘇州) 목판화, 종이에 채색, 108.6×55.9cm, 왕사성미술보물관

해서 당시까지 무시되어 왔던 땅과 흙의 질량감을 사실적으로 표현하고 선의 흐름에 따라 시선을 유도하여 공간적 깊이감을 이루어내는 효과를 시도했던 것으로 보입니다[도28, 29, 30, 31].

이런 기법은 전통 산수화에서는 나타나지 않는 표현입니다. 물

31 서양 동판화의 영향을 받은 일본 동판화에 대해서는 菅野陽, 앞의 책 참조.

가의 모래톱과 수파 등을 그릴 때 수평적인 선과 형태를 표현해서 질량감과 공간적 깊이감을 표현하는 전통적인 기법이 없는 것은 아니지만, 정선의 경우처럼 잘 계산된 방식으로 사용한 것과는 분명한 차이가 있습니다.

17세기 말 이후에 이런 기법을 보여 주는 서양 동판화와 중국의 목판화가 조선에 유입되기 시작했습니다. 1697년에 최석정이 수입한《패문재경직도》는 강희제의 어제가 수록되어 있어서 국가적인 차원에서 제작되었다는 것을 알려 줍니다[도24]. 이 작품에는 원근법, 명암법, 일점투시도법 같은 서양화법의 중요한 개념과 기법이 반영되어 있지요. 서양화풍이 선묘를 중시하는 중국의 화법과 결합되어 절충적인 화풍이 나타난 것이지요. 또한 중국의 발전된 목판화 기법이 잘 발휘되어 섬세한 선묘와 각선을 구사했습니다. 특히 각선을 통해 물상을 표현해야 하는 판화의 특징이 잘 나타납니다. 지면과 수면, 그림자, 명암 같은 요소가 선각을 통해 표현되었는데, 이런 기법은 정선에게서도 발견됩니다. 조선에 다양한 경로로 입수되었을 서양의 동판화는 부식(腐蝕)된 음각선(陰刻線)을 통해 물상과 대기, 음영법과 원근법을 표현했습니다[도26]. 지면, 대기, 수면, 인물, 경물 같은 모든 요소가 오직 선을 통해서 전달되었지요. 정선이 구사한, 지면을 평행선과 평행면으로 표현하는 기법에는 이런 요소들이 작용했던 것으로 보입니다.

18세기 초부터는 중국에 사행을 갔던 인사들을 통해서 서양 문물이 조선에 입수되었습니다.[32] 사행원들은 북경에 있던 천주당을

32 18세기 서양화의 유입에 대해서는 홍선균, 「朝鮮後期의 西洋畵觀」, 『한국 현대미술의 흐름』(일지사, 1988); 이성미, 앞의 책 참조.

도28. 정선, 〈청하성읍도〉, 비단에 수묵, 32.7×25.9cm,
겸재정선미술관

도29. 정선, 〈압구정도(鴨鷗亭圖)〉,
《겸재정선화첩(謙齋鄭敾畫帖)》 중, 비단에 담채,
29.5×23.5cm, 왜관수도원

도30. 정선, 〈종해청조도(宗海聽潮圖)〉,《경교명승첩》
중, 1740~1741년경, 비단에 담채, 29.1×26.7cm,
간송미술관

도31. 정선, 〈괴단야화도(槐壇夜話圖)〉, 1752년, 종이에
수묵, 32×51cm, 개인 소장

도32. 시바 고칸, 〈미메구리 실경(三囲景)〉, 1783년, 동판화,
25.0×38.0cm, 일본 고베시립박물관

방문해서 서양 문물과 서양 화가를 직접 접하기도 했습니다. 북경의 유리창(流璃廠)에서 상품으로 통용되던 소주판화(蘇州版畫) 같은, 서양화법이 수용된 목판화를 보거나 때로는 구입하기도 했지요.[33] 이런 배경에서 서학에 밝았던 정선은 일찍이 서양화법에 대해서 연구하고 그 원리를 이해하고 있었던 것으로 보입니다. 그 결과로 정선의 30대 작품에서부터 이미 서양화법의 요소가 수용되었던 것입니다.

시바 고칸은 일본의 화가 가운데 가장 이르게 서양 동판화의 영향을 받아 직접 동판화를 제작했습니다. 그의 작품 가운데 최초의 동판화 작품으로 유명한 〈미메구리 실경(三囲景)〉에도 음각의 평행선을 반복적으로 그어서 땅과 물의 질량감을 나타내고 선의 흐름에 따라 시선을 화면 깊숙이 유도하는 투시법이 사용되었습니다[도32]. 따라서 수평으로 그은 선을 사용하여 물체의 질량감과 대기의 질감, 공간적 깊이감을 유도하는 기법은 서양의 동판화에서 시작해서 중국의 목판화, 일본의 동판화까지 영향을 미쳤다고 볼 수 있습니다. 우리나라의 경우에는 정선이 이런 기법을 18세기 초 무렵에 적극적으로 시도했지요.

..................

33 소주판화에 대해서는 『『中國の洋風畫』展』(東京: 町田市立國際版畫美術館, 1993), 376-424쪽 참조.

대기의 표현

대기의 표현은 서양 회화에서 기본적인 요소로 중시되었습니다. 예를 들어 김광국이 소장했던 피터 솅크의 동판화에는 하늘에 뭉게구름이 가득히 피어오르는 모습이 있고, 『영대의상지』의 도설에도 하늘에 구름이 표현된 장면들이 있습니다[도22-1, 26]. 이런 대기와 하늘의 표현은 조선의 전통회화에

도33. 정선, 〈의금부계회도〉, 1729년, 종이에 담채, 31.6×42.6cm, 일암 컬렉션

서는 거의 사용되지 않았던 요소입니다. 하지만 정선은 〈의금부계회도(義禁府契會圖)〉와 〈삼승조망도(三勝眺望圖)〉에 나타난 것처럼 이전과 달리 대기를 좀 더 적극적으로 표현했습니다[도33, 34]. 1729년 무렵에 의금부도사로 제작하던 시절에 그린 〈의금부계회도〉의 경우에는 의금부와 그 주변에 늘어선 가옥들 바깥 부분을 둥글게 에워싼 대기를 재현했습니다. 인가를 에워싼 윤곽을 따라가며 느슨하고 반복적인 평행선을 그어서 대기의 존재를 느끼도록 표현했지요. 그리고 연운(煙雲)을 표시한 평행선을 따라 시선이 이동하면서 삼차원적인 공간감을 경험하게 했습니다. 이런 대기의 모습은 먼 산기슭에서도 나타납니다. 정선은 이런 방식으로 하늘과 대기를 단순한 여백으로 표현한 것이 아니라 공간감과 실재감을 전달하고 시각을 유도하는 요소로 변화시켰습니다. 이런 효과는 1740년 무렵에 그린 〈삼승조망도〉의 경우에도 확인됩니다[도34]. 인왕산 등성

도34. 정선, 〈삼승조망도〉, 1740년, 비단에 담채, 39.6×66.7cm,
모암문고

도35. 현대 사진

이에 자리 잡은 이춘제(李春
躋, 1692~1761)의 정원 안 삼
승정에 앉은, 아마도 이춘제
로 여겨지는 인물이 한양 시
가지와 남산, 관악산 등을 조
망하고 있습니다. 인왕산과
백악산 골짜기를 가로지르
며 뻗어 있는 길 위로는 뿌
연 연운이 그득합니다. 관람
자는 그 연운을 따라 한양의
시가지를 가로지르면서 멀
리 남산으로까지 시선을 이
동하게 됩니다. 뒤에서 다시
논의하겠지만 이 그림의 구
성과 시점의 흐름은 현대의
풍경사진에서 보이는 것과
비슷한 특징을 드러내지요
[도35]. 또한 하얀 여백처럼
보이는 것 같지만 단순히 비

어 있는 것이 아니라 연운이 짙게 깔려 있는 것처럼 표현한 부분에
서 연운은 시선을 사로잡거나 이동시키는 중요한 역할을 하는 구체
적인 물질로 느껴집니다. 이에 비해서 원경의 산등성이 위로 보이
는 하늘은 전통적인 방식의 여백으로 표현되었습니다. 이처럼 〈삼
승조망도〉에서 대기는 두 가지 방식으로 표현되었지요.

대기나 하늘에 대한 정선의 새로운 관심과 해석은 1734년 무렵

에 제작된 〈금강전도〉에서 더욱 적극적으로 나타납니다[도36]. 〈금강전도〉에서 금강산은 화면의 윤곽 부위에 나타나는 뿌연 연운에 싸여 있는 모습으로 표현되었지요. 특히 하늘 부분에는 청색을 선염해서 이른바 정색(正色)으로 불리는 색으로 하늘을 표현했습니다. 이런 시도는 〈금강전도〉 이전에는 없었고, 실제로 정선도 이 작품 말고는 하늘에 정색을 사용한 적이 없습니다. 정색이란 18세기 후반 무렵에 박지원(朴趾源, 1737~1805)이 서양 회화를 논하면서 사용한 용어입니다. 하지만 정선은 그 이전에 이미 하늘색을 푸르게 칠한 것이지요. 이런 기

도36. 정선, 〈금강전도〉, 1734년경, 종이에 담채, 130.8×94.0cm, 삼성미술관 리움

법에 대해서 이성미와 강관식이 서양 회화의 영향일 가능성을 언급했지만, 명확한 근거를 제시하며 논의한 것은 아닙니다.[34] 이제까지 이야기한 것처럼 정선은 〈금강전도〉를 그리기 이전부터 지면선과 대기에 서양 화법에서 유래된 표현을 시도했습니다. 이런 전력을 감안하면서 〈금강전도〉를 보게 되면, 하늘에 칠해진 푸른색이 서양 회화에서 받은 영향이었음을 수긍할 수 있습니다.

정선은 60대 이후에도 꾸준히 대기의 질량감과 대기를 이용한 시선 유도의 기법을 사용했습니다. 〈양천현아도〉에 나타난 하늘은 물기가 많은 담묵으로 선염되어 있지요[도37]. 이 작품에서 정선은

34　이성미, 앞의 책, 98쪽; 강관식, 앞의 글 참조.

도37. 정선, 〈양천현아도〉, 《경교명승첩》 중, 1740~1741년경, 비단에 수묵, 29.1×26.7cm, 간송미술관

지면 위에 옅은 색을 선염하여 소극적이나마 질량감을 느끼게 했습니다. 대신 하늘 부분에는 지면보다 더 짙은 담묵을 푼 부분과 빈 여백으로 남은 부분을 대비시키면서 하늘에 연운이 낀 듯한 상태를 표현했습니다.

서양적 투시도법의 구사

정선은 서양적 개념의 투시도법을 구사하면서 거리와 공간적 깊이에 따른 시각의 차이를 표현했습니다. 56세(1731년) 때 그린 〈서교전의도(西郊餞儀圖)〉에는 현재 서대문 독립문 자리에 위치했던 영은문 즈음에서 있었던, 중국으로 사행을 떠나는 관료들을 위한 전별연이 재현되었습니다.[35] 정선은 전별연에 참석하기 위해 차일 쪽으로 다가가는 사람들을 그릴 때 공간의 깊이에 따라 인물의 크기를 점점 작아지도록 조절했습니다[도38, 38-1]. 이런 표현을 통해 시선을 화면

35 이 작품을 이춘제의 사행시에 그려진 것으로 보는 견해는 재고되어야 할 것이다. 이러한 전별도가 사행에 참가한 관료 문인들에게 전별연을 열어 주곤 했던 관료적 관습과 관련이 있는 것은 분명하다. 그러나 1731년의 겨울 사행시에 참여한 다른 사대부들의 주문에 의한 작품일 가능성도 있다. 요컨대 이춘제의 주문에 의한 작품이라고 단정할 만한 충분한 근거가 없는 상황이다. 이춘제를 위한 작품이라는 견해는 최완수, 앞의 책 참조. 이춘제의 사행시에 그려진 것이 아니라는 또 다른 견해로는 김가희, 「鄭敾과 李春躋 가문의 회화수응 연구」, 『겸재정선기념관학술자료집』 3(겸재정선기념관, 2011), 111-112쪽 참조.

안쪽으로 끌어들이고 있지요. 또한 차일로 이어지는 지면선을 긴 사선으로 포치해서 공간적 깊이감을 자아냈습니다. 이런 기법은 이전의 산수화에서는 찾아보기 어려운 사실적인 표현입니다. 정선이 새로운 감각의 투시법을 활용하고 있다는 것을 알 수 있지요.

65세(1740년) 무렵에 그린 〈삼승조망도〉에서는 전통적인 부감법과 함께 서양적인 원근법과 투시도법을 구사하는 절충적인 방식으로

도38. 정선, 〈서교전의도〉, 1731년, 종이에 수묵, 26.9×47.0cm, 국립중앙박물관

도38-1. 정선, 〈서교전의도〉 부분

전통적인 실경산수화를 넘어선 사실감을 표현했습니다[도34]. 경관을 찍은 현대적인 사진[도35]과 비교해 보면 〈삼승조망도〉에서 사진에 비견되는 사실적인 시각과 시점을 활용했다는 것을 알 수 있습니다. 화면의 구성을 살펴보면 우선 대각선을 이용해서 좌측과 우측으로 나누고 좌측의 근경(近景)을 크게 부각시켰으며 시점을 이동시켜 중경(中景)을 구성했습니다. 이어서 화면 위쪽으로 공간적 비약을 두면서 원경(遠景)을 포치했습니다. 정선이 서양화법의 원리를 관념적으로 해석하고 전통 산수화의 공간 표현과 시점의 이동과 절충해서 표현한 것이지요. 그런데 이런 기법은 서양의 동판화에서 흔히 사용되었습니다[도39]. 〈선원도(船員圖)〉를 보면 대각선을 중심

도39. 〈선원도〉, 『인간의 생업』 중, 1694년 초판, 서양
동판화

으로 화면을 좌우로 나누고 좌측의 근경을 과장시켜 크게 표현했습니다. 그리고 역시 대각선을 이용해서 시점을 중경으로 이동한 뒤에 다시 화면의 가장 위쪽 원경으로 시선을 이동시키는 기법을 사용했습니다.[36] 이런 기법은 16세기 이후에 서양 동판화에서 애용되던 투시도법이지요. 정선이 어떤 작품을 보았는지 확언할 수는 없지만 서양 동판화를 접하면서 서양화법을 이해했을 가능성이 있습니다. 물론 서양 유화로 제작된 풍경화에서도 이런 기법이 사용되었지만 여러 가지 정황상 정선이 유화를 직접 보았다기보다는 동판화를 보았을 가능성이 더 높아 보입니다.

정선의 작품 가운데 50세(1725년) 즈음에 제작된 것으로 추정되는 〈쌍도정도(雙島亭圖)〉의 경우에는 평행사선투시도법에 해당되는 기법을 확인할 수 있습니다[도40]. 이 작품에서는 수평선을 중층적으로 쌓아 가면서 공간적 깊이감과 거리, 이에 따른 경물의 규모를 조절하고 있습니다. 피터 셍크의 작품에서도 나타나는 서양 동판화의 기법을 연상시키지요[도26]. 관상감에 근무하면서 접했던 각종 서학 관련 서적이나 『영대의상지』 등을 통해서 정선은 서양 투시도법의 원리를 적용한 각종 자료들을 접할 수 있었을 것입니다

..................

36 『人間의 生業』이라는 책에 대해서는 菅野陽, 앞의 책, 71쪽과 84쪽 참조.

[도22, 22-1]. 특히『영대의상지』의 도설에 나타난 평행사선투시도법에 따른 격자칸의 표현은 서양적 일점투시도법을 절충적으로 변용한 투시법입니다. 정선의 〈쌍도정도〉에 사용된 투시도법의 원리와 유사한 개념입니다[도22]. 이처럼 서학과 서양 회화의 원리에 대한 각종 정보는 정선이 그림을 그리면서도 늘 감안했던 하나의 원칙이요 기법이었습니다. 또한 이런 기법은 1735년에 중국에서 간행된『시학(視學)』에 실린 투시도법의 도해와도 비교가 됩니다[도41].『시학』에서는

도40. 정선, 〈쌍도정도〉, 비단에 담채, 34.7×26.3cm, 개인 소장

소실점을 향해가는 중층적인 평행선을 활용한 투시도법인 선투시도법의 원리를 도해를 통해 설명하고 있습니다.[37] 물론 정선이 〈쌍도정도〉를 그릴 때『시학』은 아직 간행되기 전이었기 때문에 시학을 보았을 리는 없습니다. 하지만 18세기 초는 그런 원리를 간직한 서학서 가운데 도해, 동판화, 서양 회화 등의 자료를 다양한 경로를 통해 접했을 가능성이 있던 시기였습니다.

이와 관련해서 비록 시차가 있기는 하지만, 18세기 말 무렵에

37　『시학』에 대해서는『『中國の洋風畵』展』, 449-471쪽; 홍선균,「명청대 西學書의 視學 지식과 조선 후기 회화로의 변동」,『美術史學硏究』248(2005), 131-170쪽 참조.

도41. 『시학』(1735년 출판) 중 투시도법 도해

일본에서 동판화를 처음으로 제작하기 시작한 시바 고칸의 경우도 서양 투시도법적인 구성과는 차이가 있는 중층적(重層的)인 원근법을 사용하면서 산의 벽면에 준법을 표현하고 동시에 음영을 가하기도 했습니다.[38] 정선이 직접 동판화를 제작한 것은 아니지만 동판화적인 개념과 기법을 여러 서학서에서 논의된 선투시도법과 절충하면서 중층적인 투시도법을 사용한 것으로 보입니다.

정선이 구사한 다양한 서양화법이 종합적으로 나타난 작품은 〈관악청람도(冠岳靑嵐圖)〉입니다[도42]. 예리한 필선의 구사와 투시적인 공간 개념 같은 여러 요소로 보아서 30대 무렵의 작품으로 보입니다. 이 작품에는 대각선을 활용해서 점진적으로 공간적 깊이를 느끼게 하는 구성, 담묵으로 선염한 평행적인 물가의 모래톱을 통해 시선을 깊이 있게 유도하는 기법, 거리가 멀어질수록 형태가 차츰 희미해지는 대기원근법, 왼쪽 화면 위쪽에 나타나는 점차 작아지는 돛단배를 활용해서 근경의 정자에서부터 대각선으로 이어지는, 소실점에 준하는 깊은 지점까지 시선을 유도하는 기법이 나타납니다. 30대 중엽에는 서양화법의 한 가지 요소인 지면선과 지면의 표현을 시도한

..................

38 菅野陽, 앞의 책, 8쪽 참조.

것이 확인되었는데, 차차로 서양
화법의 여러 가지 요소들을 종합
적으로 활용하게 된 것이지요.

정선이 서양화법을 구사한
것을 전제로 보게 되면 36세(1711
년)에 제작한《풍악도첩(楓嶽圖
帖)》과 같은 이른 시기의 작품도
새로운 시각에서 평가할 수 있습
니다.[39] 〈장안사도(長安寺圖)〉에서
는 좌우로 교차하는 대각선을 활
용해서 경물을 포치하여 깊이감

도42. 정선, 〈관악청람도〉, 비단에 담채, 28.4×34.3cm,
선문대학교박물관

을 유발했고 나무와 냇가의 돌들을 묘사하면서 공간적 깊이감에
따라 매우 점진적으로 규모를 축소했습니다[도43]. 보는 이의 시선
은 좌측 장안사 앞의 산영루에서부터 대각선을 따라 만폭동 골짜
기 깊숙이까지 이끌려집니다. 공간적 깊이에 따라 경물의 크기를
조절하는 기법이 전통적인 산수화에 없었던 것은 아닙니다. 하지
만 근경, 중경, 원경의 각 단계에 따라 비약하면서 조절하는 방식이
있기 때문에 정선이 구사한, 규모를 섬세하게 줄여 가며 시선을 이
끌어 가는 방식은 새로워 보입니다. 대각선을 활용한 구성과 경물
의 규모를 점진적으로 조절하는 방법을 통해 보는 사람들은 공간
과 깊이를 저절로 느끼게 되는 것이지요. 〈시중대도(侍中臺圖)〉에는
원근에 따른 경물의 크기의 조절, 수평적인 토파(土坡)의 표현을 통

..............

39 이 작품에 대해서는 이경화, 「鄭敾의《辛卯年楓嶽圖帖》」, 『미술사와 시각문화』 11권
 (2012), 192-225쪽 참조.

도43. 정선, 〈장안사도〉, 《풍악도첩》 중, 1711년, 비단에
담채, 국립중앙박물관

도44. 정선, 〈시중대도〉, 《풍악도첩》 중, 1711년, 비단에
담채, 국립중앙박물관

한 시선 유도 효과, 수평선까지 연결
되는 소실점의 표현 등 서양적인 원
근법과 투시법을 연상시키는 기법이
나타납니다[도44]. 이 장면에서는 중
층적인 수평선을 따라 경물을 포치해
서 공간적 깊이를 표현했습니다. 화
학대(花鶴臺)라고 적힌 부분에는 인물
과 배 등을 거의 보이지 않을 정도로
표현해서 일종의 소실점을 의식하고
있는 것처럼 느껴집니다. 물론 그 위
쪽으로 다시 섬들을 포치하고 수평선
까지 시선을 이끌어 간 것은 소실점
을 표현하는 서양의 방식과는 차이가
있습니다. 하지만 경물을 수평적으
로 겹겹이 포치해서 시선을 화면 깊
숙이 끌어들이는 기법은 새로운 것이
었지요. 이런 기법은 〈총석정도(叢石
亭圖)〉에서도 나타납니다[도45]. 대각
선을 활용한 구성과 근경, 중경, 원경
을 연결하는 중층적인 수평선을 활용
해서 공간적 깊이감을 달성했습니다.
그리고 작아지고 흐려지는 수평선 부
근의 섬까지 시선을 유도하면서 소실
점의 개념을 느끼게 하지요. 거리가
멀어짐에 따라 점진적으로 작아지고

흐려지는 잘 조절된 수파묘와 석법도 사용했습니다. 이런 기법들은 전통적인 산수화의 공간과 깊이를 표현하는 방식과는 차이가 있어서 정선이 30대 즈음에 이미 서양화법의 원리를 의식하고 있었다는 것을 알 수 있습니다.

《풍악도첩》에 나타난 기법 가운데 근경의 경물을 중경이나 원경에 비해서 과장되리만큼 크게 묘사하는 경향도 주목됩니다. 특히 가까운 시점에서 경관을 보았을 때 나타나는 근경이 과장되게 커지는 경향과 관련이 있는 기법이지요.[40] 이런 특징은 〈농가지락도(農家至樂圖)〉 같은 작품에서 잘 나타납니다[도46]. 이 작품을 보면 지나치게 과장된 근경과 중경, 원경의 대비가 어색하게 느껴지면서 정선의 작품이라고 할 수 있을까 하는 의문이 들 수도 있습니다. 하지만 대각선을 이용한 구성과 과장된 근경, 갑자기 작아진 중경의 인물, 꺾어진 대각선을 활용해서 원경으로 시선을 유도하는 기법 등은 《패문재경직도》에서

도45. 정선, 〈총석정도〉,《풍악도첩》중, 1711년, 비단에 담채, 38.3×37.5cm, 국립중앙박물관

도46. 정선, 〈농가지락도〉, 백납병풍 중, 비단에 담채, 22.2×19.5cm, 고려대학교 박물관

40 이러한 기법과 원리에 대한 설명과 도해에 대해서는 橫地淸, 앞의 책, 96쪽 참조.

자주 사용한 기법입니다. 가까운 거리에 있는 높은 시점에서 경물을 보는 것처럼 표현한《패문재경직도》에 은연중에 담겨진 서양화법의 개념을 다소 도식적으로 이해한다면 〈농가지락도〉의 표현이 가능할 수 있습니다[도24, 46].《패문재경직도》의 이런 기법은 〈선원도〉와 같은 서양 동판화의 표현과 상통하는 요소입니다. 정선은 이미 조선에 들어와 있던《패문재경직도》같은 서양 회화의 영향을 수용한 작품들을 통해서 서양화법을 이해했을 가능성이 있습니다.

정선이 관상감의 천문학겸교수로 출사한 때는 41세가 되던 1716년 3월이었습니다. 하지만《풍악도첩》에 나타난 서양화법의 원리를 활용한 방식을 보면 정선이 천문학겸교수로 나가기 전에 이미 서양 회화에 대한 식견을 지니고 있었다고 할 수 있습니다. 정선이 전문적인 천문학겸교수직에 나갈 수 있었던 이유는 아마도 이미 어느 정도 수준의 서학과 서양 회화에 대한 지식을 지니고 있었기 때문이었을 가능성이 있지요. 그리고 이후에 관상감에서 봉직하면서 서학 관련 지식과 서양화법의 구사는 더욱 발전했을 것입니다.

전통적인 기법과 서양화법의 절충

다양한 경로로 서양화법을 연구한 정선은 일찍이 30대 시절부터 전통 산수화에서는 발견하기 힘든 공간감과 깊이감, 질량감을 표현하기 시작했습니다. 사물을 충실히 관찰하고 사실적인 기법을 통해 표현하면서 정선의 작품은 "진짜와 똑같다"는 평을 듣기 시작했습니다.[41] 진경을 그리면서 구체화된 이런 기법은 궁극적으로는 사

........

41 유언술, 「朴大源(1694~1766) 소장 「겸재화첩 발」」, 『松湖集』(『국역 근역서화징』 하, 657쪽) 참조.

의산수화를 그릴 때에도 영향을 미쳤습니다. 또한 정선은 전통적인 산수화 기법과 서양적인 기법을 적절히 절충했습니다. 그래서 이전의 산수화와는 확연히 구분되는 사실성을 성취하면서도 보수적인 관람자의 취향에도 크게 어긋나지 않는 정선만의 개성적인 산수화가 형성되었지요.

전통적인 요소와 새로운 요소를 성공적으로 절충한 것을 잘 보여 주는 작품이 58세(1733년)에서 60세(1735년) 사이에 제작된 것으로 추정되는 〈청하성읍도(淸河城邑圖)〉입니다[도28]. 이 시기 동안에 정선은 경상남도 청하의 현감으로 재직했지요. 이 작품은 자신이 다스리던 지역을 그린, 그의 환력(宦歷)을 기록한 진경산수화입니다. 이 작품에는 '청하성읍(淸河城邑)'이라는 화제가 정선의 필치로 기록되어 있어서 청하의 성읍을 주제로 한 작품임을 쉽게 알 수 있습니다. 그런데 근경에 가장 중요한 경물을 포치하던 일반적인 경우와 달리 이 작품에서는 가장 중요한 요소인 청하성읍을 화면의 중앙에 포치했습니다. 근경에는 나지막한 언덕과 그 위로 흐르는 물줄기가 있고, 중경에는 성읍이 크게 부각되었으며, 중경 위로 겹겹이 쌓여 있는 원산(遠山)을 그렸습니다. 이런 구성은 한 지역을 표현할 때 회화식 지도에서 애용되던 방식입니다. 그 이면에는 풍수지리적인 개념이 작용하고 있지요. 정선은 실경산수화와 회화식 지도에서 애용되던 전통적인 풍수 개념을 토대로 구성의 틀을 잡았습니다[도47].

그런데 이 작품에는 전통적인 요소를 넘어서는 여러 가지 표현들이 동시에 나타납니다. 지면과 수면을 수평적인 선으로 표현하면서 시선을 유도한 것, 수목의 표현에 잘 나타나는 것처럼 원근에 따른 규모의 점진적인 조절 등 이전의 산수화와는 구별되는 요소들이 간취됩니다. 이런 요소들은 앞에서 살펴본 것처럼 정선이 서양화

도47. 〈풍수개념도〉

법을 의식하면서 차용한 기법들이지요. 또한 성읍 안에 나타난 건물의 모습에는 역투시도 법을 전제로 한 평행사선투시도법이 적용되 었습니다. 평행사선투시도법은 전통적인 계화에서 사용되던 기법인데, 조선시대 말까 지 건물을 그릴 때 애용되었습니다. 따라서 이 작품에는 전통적인 지리 개념과 산수화 법, 서양화법에서 유래된 기법, 전통적인 계화법 등이 절충적으로 사용되고 있는 것입니다. 정선은 중년기가 넘어선 이후에는 전통적인 화법과 새로운 서양화법을 교묘하게 절충하면서 개성적인 화풍을 형성했던 것이지요. 이 단계에서는 여러 가지 요소들이 매우 긴밀하게 융합되어 있기 때문에 각각의 요소

를 정확하게 분별하기가 쉽지 않습니다. 그리고 진경산수화를 통해 확인할 수 있었던 이런 특징들을 사의산수화에서도 확인할 수 있다 는 점이 주목됩니다.

44세(1719년) 무렵에 제작된 《사시산수도첩》에서 정선은 전통적인 산수화와 구별되는 깊은 공간감을 표현했습니다[도48]. 정선은 『고씨화보』 가운데 예찬의 작품을 변화시켜 그리면서 서양화법의 요소를 가미했습니다[도49]. 2단 구성, 평면적인 공간, 단순한 경물을 보여 주는 예찬의 작품에 비해서 정선의 작품은 대각선을 중심으로 좌우로 포치된 경물을 통해 유원한 공간감을 자아냈고 근경, 중경, 원경의 중층적인 단계감을 표현했습니다. 물에 인접한 둔덕가에 가로선으로 그어진 토파를 표현해서 공간적 깊이감을 느끼게 했

고 시선을 화면 안쪽으로 이끌어 갔습니다. 화보를 인용하되 개성적인 화풍으로 해석한 것입니다. 이것을 보면 정선이 서양화법의 요소를 깊이 있게 이해해서 자기화했음을 알 수 있습니다. 또한 진경산수화뿐만 아니라 사의산수화에도 서양화법의 요소를 융화시켰다는 것을 확인할 수 있지요.

도48. 정선, 〈추경산수도(秋景山水圖)〉,《사시산수도첩》 중, 1719년경, 비단에 수묵, 30.0×53.3cm, 호림박물관

이런 특징은 정선 중년기의 명작이라고 평가되는 〈하경산수도〉에도 나타납니다[도50]. 교차하는 2개의 대각선을 따라 경물이 놓여 있고, 경물을 따라가면서 시선은 자연스레 공간 깊숙이 유도되며, 근경에서 원경으로까지 규모를 조절하는 원근법, 대기의 적극적인 효과 등이 보입니다. 이런 요소들은

도49. 『고씨화보』 중 「예찬 산수」(부분)

서양화법과 관련된 것으로 여겨집니다. 또한 이 작품 가운데 근경 위로 나타난, 앞으로 기울어진 절벽 표현은 절파화풍의 영향으로 지적되기도 합니다. 하지만 실제로 절파화풍과 다른 요소도 나타납니다.

도50. 정선, 〈하경산수도〉, 비단에 담채, 179.7×97.3cm, 국립중앙박물관

도51. 『인간의 생업』 중 표지, 1694년 초판, 서양 동판화

절벽 아래로 나타나는 희미한 원경의 표현까지 감안하면 서양 동판화에 나타나는 구성방식에 좀 더 가까운 것으로 보입니다[도51]. 이처럼 정선은 사의산수화에서도 전통적인 화법과 서양화법에서 유래된 기법을 능숙하게 융화시켜 표현했습니다. 이런 정도가 되면 실제로 전통적인 기법과 서양화법의 경계를 구분하는 것이 쉽지 않아 보이지요.

정선은 일단 습득된 개념과 기법인 서양화법을 자신의 화풍을 구성하는 중요한 요소로서 지속적으로 활용했습니다. 64세(1739년)

에 그린 〈청풍계도(淸風溪圖)〉는 정선의 대표작 가운데 하나로 손꼽힙니다[도 52]. 이 작품은 화면의 꽉 찬 구성으로 일견 무질서해 보입니다. 또한 근경 중앙에 우뚝 솟은 전나무와 잣나무가 강렬하게 시선을 장악하는 효과 때문에 공간적인 깊이감이 결여된 평면적인 화면으로 보이기도 합니다. 하지만 이 작품은 대각선이 교차하는 화면의 정중앙에 건물을 두고 그 좌우상하로 경물을 포치한 잘 계산된 구성을 보여 주지요. 또한 근경에서 중경, 원경으로까지 중층적인 수평선을 활용해서 공간적 깊이감을 유도하고 시선의 변화를 이끌어 가고 있습니다. 이런 개념과 기법은 앞에서 살펴본 것처럼 서양화에서 유래된 화법과 관련이 있습니다. 나무들은 각 단계에 따라 점진적으로 규모가 조절되었고, 원경에 나타나는 뿌연 연운은 빛의 느낌을 느끼게 하는 동시에 시선을 이끌어 가는 적극적인 역할을 하고 있습니다. 꽉 찬 구도, 강한 필력과 짙은 먹색, 개성적인 수지법 등 즉흥적이며

도52. 정선, 〈청풍계도〉, 1739년, 비단에 담채, 133.4×59.0cm, 간송미술관

강렬한 표현력이 주된 개성으로 지적되는 이 작품의 이면에는 고도로 계산되고 조절된 개념과 기법이 숨어 있습니다. 그리고 그런 배경

에는 정선 특유의 기법과 잘 융합된 서양화법이 작용한 것을 확인할 수 있지요.

이처럼 한눈에 잘 판단하기 어려운 복합적인 특징을 지닌 〈청풍계도〉는 중국의 경우에도 나타나는, 서양화풍과 전통화풍의 절충을 통해 개성적인 화풍을 이룬 작품들과 비교될 수 있습니다. 서양화풍의 영향이 완전하게 융화되어 있는 1615년 오빈(吳彬, 생몰년 미상)의 〈계산절진도(溪山絕塵圖)〉는 복잡한 구성과 평면적인 효과, 개성적인 기법 등으로 서양화풍과는 거리가 있어 보입니다[도53]. 하지만 이 작품을 좀 더 면밀하게 분석하면 은근한 공간적 깊이감과 경물의 표현, 대기 표현에 나타나는 적극적인 빛의 효과 등 서양화풍의 영향이 있다는 것을 확인할 수 있습니다. 이 작품은 북송대 거비파적 산수를 기본으로 하고 서양 동판화인 『세계(世界)의 도시(都市)』에 실린 동판화의 화풍과 소재를 수용했지만 오빈의 해석이 들어간 개성적인 작품으로 평가되고 있습니다.[42] 조선과 중국의 서양화풍 수용에는 시차가 있기 때문에 약 1세기의 시차가 있는 이 두 작품은 모두 각 화가의 개성적인 작품으로 손꼽히고 있습니다.

그리고 이처럼 독특한 화풍 이면에는 서양화풍이 깊이 스며들어 있는 것입니다.

겸재 정선은 이제까지 주로 진경산수화와 관련하여 주목을 받아 왔습니다. 그러나 최근에는 진경산수화뿐 아니라 사의산수화,

도53. 오빈, 〈계산절진도〉, 1615년, 종이에 채색, 250.5×82.2cm, 일본 개인 소장

..................

42 이 작품에 대해서는 『『中國の洋風畵』展』, 도6, 228쪽 참조.

시의도, 남종화풍, 고사인물도 등 여러 분야를 개척하면서 조선 후기 회화의 다양한 흐름을 선도한 화가로 재평가되고 있습니다. 특히 정선에 관한 후원과 주변 인사들과의 교류 문제에서는 정선이 노론계 인사들뿐 아니라 소론계의 주요 인사들과 적극적으로 교류하였음이 밝혀졌습니다. 그리고 이번 논의를 통해서 정선이 30대로부터 서양화법을 구사하였다는 사실이 구명되었습니다. 이로써 정선은 18세기 당시 새롭게 도래된 중국과 서양의 문물을 적극적으로 수용하면서 18세기 회화의 중요한 경향을 개척한 혁신적인 지식인 화가로서 재평가될 수 있게 되었습니다.

정선이 서양문화 및 과학과 관련된 서양화법을 일찍이 수용할 수 있었던 배경으로는 정선이 기술직 관료로 활약한 것을 지적하였습니다. 몰락한 사대부집안 출신의 정선은 과거를 거치지 않고 관상감의 천문학겸교수라는 직위로 추천을 통해 벼슬살이를 시작하였습니다. 비록 외조부인 박자진도 천문학교수직을 지낸 적이 있고 하여 일종의 가학을 토대로 한 이력이라고도 할 수 있지만, 기술직 관료로서의 경력은 평생동안 불명예스런 이력으로 남았습니다. 한편 정선이 관상감에 봉직하던 즈음은 국가적인 차원에서 서양천문학과 과학, 수학 등을 습득하려고 추진하던 시기였습니다. 그러한 가운데 관상감의 천문학겸교수가 된다는 것은 과학기술에 대한 전문성을 가진 것을 의미할 것입니다. 따라서 정선은 전통적인 천문학 관련 지식뿐 아니라 서학에 대한 지식을 경험하였을 것입니다. 또한 정선은 서학에 대해서 적극적 인식을 가지고 서양과학기술을 수용하고자 하였던 소론계 인사들과 평생동안 교류하였습니다. 이러한 배경에서 정선은 윤두서에 이어 서양화법을 수용할 수 있었던 것입니다.

본래 천문학겸교수의 역할은 기술직 관원들의 교육과 평가를 담당하는 것이었습니다. 그러나 정선은 이러한 본연의 역할 이외에도 당시 관상감에서 수행되었던 각종 서학서의 복제 및 간행에 필요한 삽도의 제작, 각종 서양지도 및 천문도 등의 제작 등 그림과 관련된 역할을 하였을 것으로 보입니다. 이는 중국의 흠천감에서 서양 신부 및 화가들이 중국 궁정화가들을 지도한 것과 비교해 보면 가능한 추정일 것입니다. 정선은 화원들에게 새롭고 난해한 서양화법의 원리 및 기법을 지도하고 감독하는 역할을 하였을 것입니다. 그러한 이유로 훗날 김조순은 정선이 도화서에 출사하였다는 전언(傳言)을 남겼을 것으로 보입니다. 즉, 지체 높은 인사들에게 정선은 도화서의 화원처럼 국가에 소용되는 그림과 관련된 업무를 한 것으로 인식되었던 것입니다.

이 글에서는 현존하는 정선의 작품을 검토하면서 정선이 구사한 서양화법을 크게 네 가지 기준을 가지고 검토하였습니다. 이 기준들은 모두 서양화법과 관련된 요소들이지만, 우선 지면과 수면 표현, 대기의 표현 등 구체적인 작은 요소로부터 파악하고, 이어 원근법과 투시도법 등 좀더 본질적이지만, 전통적인 요소들과 잘 융합된 요소로 진전하면서 정리하였습니다.

결론적으로 정선은 30대로부터 생애 말년까지 서양화법에서 유래된 기법을 사용하였습니다. 이러한 기법은 현실 속의 경물을 다룬 진경산수화에서뿐 아니라 나중에는 사의산수화 등 다른 화제로까지 확대되었으며 정선회화의 중요한 특징으로 정착되었습니다. 정선이 구사한 서양화법은 조선 후기 산수화 상 서양화풍의 영향을 보여 주는 이른 사례라는 점에서 의미가 큽니다. 또한 정선이 진취적인 사상과 문화에 관심을 가진 지식인이었다는 사실을 시사

하는 요소로서도 중요합니다.

　서양화법에 대한 논의를 통해서 정선이 전통적인 세계관을 전제로 한 조선중화사상의 틀에 갇힌 채 진경산수화를 추구한 것이 아니라는 사실이 확인되었습니다. 그는 새로운 지식과 정보, 사상을 습득하여 회화에 반영하였고, 평생 공사(公私) 간의 다양한 주문에 응하여 적극적인 작화활동을 하였을 뿐 아니라 그림 제자까지도 양성한 '전문적인 화가'였습니다. 그림을 하나의 업으로 삼은 정선의 이 같은 활약을 통해서 이후 선비화가들이 회화에 더욱 적극적으로 개입하고, 기여할 수 있는 기반이 형성되었으니, 정선은 18세기 화단의 변모와 발전을 촉진한 새로운 유형의 선비화가로 높이 평가되어야 할 것입니다.

IV

화도(畫道)를 구현한
표암 강세황

1

선비화가 강세황의 사의산수화[1]

표암(豹菴) 강세황(姜世晃, 1713~1791)은 18세기를 대표하는 시서화 (詩書畫) 삼절(三絶)의 선비화가입니다. 소북계 명문가에서 태어나 유복한 어린 시절을 보냈고, 청운의 꿈을 품고 과거를 준비하기도 했습니다. 하지만 영조 연간 당쟁의 와중에서 남인과 소론에 가까 웠던 집안에 우환이 깃들기 시작했지요. 강세황은 1728년의 무신난 이후 집안이 몰락하면서 출세의 꿈을 접고 재야의 선비로 살아갔 습니다. 과거를 접고 나서 시서화에 몰두했고, 주변의 뜻을 나눈 선 비들과 교류하면서 새로운 예술을 모색했습니다. 평생 동안 학문과 독서를 바탕으로 진지하게 시서화에 매진했고, 그 결과 18세기 후 반 최고의 선비화가로 칭송을 받고 있습니다.[2]

..................

[1] 이 글은 『온지논총』 37(2013.10)에 실린 「古와 수의 變奏: 豹菴 姜世晃의 寫意山水 畵와 眞景山水畵(1)」을 수록한 것이나, 책의 내용에 맞추어 부분적으로 수정되었다.

강세황은 1766년 54세 때 자신의 생애를 정리한 「표옹자지(豹翁自誌)」를 쓰면서 이렇게 말했습니다. "뒷날 이 글을 보는 사람이면 반드시 내가 산 시대를 논하고 나를 상상하면서 내가 불우했음을 슬퍼하고 나를 위해 탄식하며 감개하는 사람이 있을 것이다. 그러나 이것이 어찌 나를 알기에 충분한 것이냐? 나는 벌써 스스로 자연스럽게 즐거워하며 마음속이 넓고 텅 비어서 스스로 뜻을 이루지 못한 것을 조금이라도 섭섭하게 여기거나 불평함이 없는 사람이다." 그에게 있어서 '불우'란 시대를 만나지 못한 선비라는 의미이고, 그러한 의식을 가졌으면서도 시대적 한계를 관조하려는 마음가짐으로 시서화를 추구하였습니다.

또한 강세황의 아들 강빈(姜儐)은 부친의 행장을 쓰면서 이런 기록을 남겼습니다. "부군은 우리나라의 고인(古人)이다. 그러나 세상 사람은 부군이 시문(詩文)을 잘하는 것만 알고 참된 경지에서 실지로 깨달았으며 곧장 한과 당대까지 거슬러 올라갔다는 것은 모른다. 서화를 잘하는 줄은 알지만 서화의 경지가 탁월한 지식과 오묘한 깨달음 속에서 생긴 부산물[餘事]이라는 것을 모른다."[3] 강빈은 강세황의 예술이 선비로서의 학식과 수련을 전제로 한 여기(餘技)였음을 강조했습니다. 이는 강세황이 우선적으로 추구한 것은 선비

................

2 표암 강세황의 회화에 대한 선구적인 연구로 변영섭, 『豹菴 姜世晃 硏究』(일지사, 1988)가 있다. 강세황의 문집인 『표암유고』도 번역되었다. 강세황 저, 김종진·변영섭·정은진·조송식 옮김, 『표암유고』(지식산업사, 2010). 이 글에서 번역본 『표암유고』를 인용할 경우, 강세황, 앞의 책으로 하고 해당 글의 제목은 한자로 쓰고, 해당 쪽수를 표기한다. 번역된 제목은 때로는 원의(原意)를 전달하는 데 어려움이 있기 때문이다.

3 강빈, 「先考正憲大夫 漢城府判尹 兼知義禁府事 五衛都摠府都摠管 府君行狀」, 강세황, 앞의 책, 권6 부록, 675쪽 참조.

로서의 학행이었고, 시서화는 이를 토대로 한 결과물이었다는 점을 알리고자 한 것입니다.

　강세황은 위의 생지명(生誌銘, 살아 있는 사람을 위한 묘지명)을 쓴 이후에도 30여 년 가까이 더 살면서 불우한 시절을 이겨 내었고, 환갑 이후에는 마침내 출세의 뜻을 달성했습니다. 말년경 그의 서화는 정조의 지우(知遇)를 얻으면서 세상에 명성이 더욱 자자해졌지요. 강세황은 높은 뜻을 현실에서 펼칠 수 없던 시절에도 좌절하지 않고, 선비들이 흔히 기예로 경시하던 시서화 예술에 전념하면서 조선의 변화와 발전을 모색하였습니다. 그가 18세기 화단에 큰 영향을 미칠 수 있던 배경에는 오랜 기간에 걸쳐 온축된 학문과 사상, 그리고 타고난 재능과 끊임없는 수련이 있었습니다. 그는 선비로서 정치적으로 이룰 수 없었던 경세(經世)에의 의지와 소망 대신 학문적, 사상적 기반을 토대로 한 회화의 변화를 통해 세상에 기여했고, 조선적인 선비그림인 유화(儒畵)를 정립했습니다.

　강세황은 사의산수화와 진경산수화, 대나무 그림, 화조와 초충, 화훼, 사생에서 독보적인 성취를 이룩했습니다. 특히 그가 정력을 기울였던 산수화는 조선 후기 산수화의 변화와 개성적인 특징을 보여 준다는 점에서 높은 평가를 받고 있습니다. 이 글에서는 강세황 말년의 작품인《표옹선생서화첩(豹翁先生書畵帖)》을 중심으로 그의 사의산수화(寫意山水畵)에 대해 살펴보려고 합니다. 이 작품에는 강세황이 생애 마지막까지 어떠한 자세로 회화에 대해서 연구하고 수련했는지, 그 회화적 지향점과 구체적인 방법론이 무엇이었는지가 잘 나타나 있습니다. 또한 생애 말년까지 고금(古今)의 변주(變奏)를 통해 선비의 이상을 담은, 이상적인 산수화의 전범을 구축했음을 알 수 있습니다.

1) 강세황의 화학(畵學)과《표옹선생서화첩》

도1-1. 강세황,
《표옹선생서화첩》의 표갑, 전체
63면, 1787-1789년, 종이에 담채,
각 28.5×18.0cm, 일민미술관

일민미술관 소장의《표옹선생서화첩》에는 총 63면에 18폭의 그림과 제화시(題畵詩), 제발문(題跋文)이 실려 있습니다[도1-1, 1-2]. 제1면에서 제6면에는 청나라 문인인 수옹(隨翁) 섭지선(葉志詵, 1779~1863)이 쓴 제(題)가 수록되어 있습니다. 제7면에서 제18면에는 강세황이 쓴 두 편의 제발문이 실려 있고, 제19면에서 제54면은 강세황의 그림과 이와 관련하여 강세황이 쓴 제화시의 세트로 구성되어 있습니다. 그리고 제55면에서 제62면에는 강세황이 쓴 시문(詩文)이 실려 있고, 마지막 장에는 다시 섭지선의 지(識)가 수록되어 있습니다. 이 화첩은 20세기에 들어와 새롭게 장첩된 것으로 보입니다. 현재의 '표옹선생서화첩'이라는 표제는 근대기의 유명한 서화가인 무호(無號) 이한복(李漢福, 1897~1940)이 썼습니다.[4]

이 화첩은 서로 다른 시기에 제작된 작품들을 모은 것입니다. 수록된 제발문을 실린 순서에 따라 보면, 1787년 가을 75세 때 쓴 「서묵난죽보발(書墨蘭竹譜跋)」, 1789년 8월 20일 77세 때 쓴 「방십죽재중난죽보발(仿十竹齋中蘭竹譜跋)」, 1788년 봄 76세 때 한양의 회현방에서 쓴 「오언시칠수(五言詩七首)」 등입니다. 수록된 서화에 실린

4 이 작품에 대한 상세한 고찰로는 김양균, 「표암 강세황의《표옹선생서화첩》」, 『동국사학』 45 (2008); 이 작품의 전체 도판은 『표암 강세황』(국립중앙박물관, 2013), 도 65 참조; 이 글에서는 산수화 도판 부분만을 집중적으로 실었다.

도1-2. 강세황,《표옹선생서화첩》, 위 오른쪽부터 19면, 21면, 아래 오른쪽부터 23면, 25면

도1-3. 강세황,《표옹선생서화첩》, 위 오른쪽부터 27면, 29면, 아래 오른쪽부터 31면, 33면

인장인 '강세황인(姜世晃印)', '광지(光之)', '표옹(豹翁)', '삼세기영(三世耆英)' 등도 최말년에 주로 사용하던 것들입니다. 노년기였지만 이 시기에 강세황은 이동을 많이 했고 여전히 활발하게 시서화를 제작했습니다. 1788년 가을에는 회양부사로 있던 아들 강인을 방문하여 1789년 가을까지 체재했고, 그 사이에 회양부 주변의 경관을 돌아보거나 1788년에는 정조의 명으로 영동구군, 즉 현재 관동팔경과 금강산 지역을 여행하고 그림으로 그려 내었던 화원 김홍도(金弘道), 김응환(金應煥)과 함께 금강산을 여행하기도 했습니다. 1788년 경에는 《풍악장유첩(楓嶽壯遊帖)》에 실린 작품들과 1788년 가을에 〈피금정도(披襟亭圖)〉, 1789년 가을에 다시 한 번 〈피금정도〉를 제작했습니다. 《표옹선생서화첩》에 실린 「오언시칠수」는 1788년에 회양으로 떠나기 전 한양에서 쓴 것이지만, 1789년 가을에 쓴 「방십죽재중난죽보발」은 회양에 체재하면서 그리고 쓴 것으로 보입니다.

《표옹선생서화첩》에 실린 여러 서화들은 명나라 문인 서화가인 동기창(董其昌, 1555~1636)의 그림을 방작한 작품군, 『십죽재서화보(十竹齋書畵譜)』의 그림을 모방하여 그리고 시를 기록한 작품군, 당시화보(唐詩畵譜) 중 『육언당시화보(六言唐詩畵譜)』, 『칠언당시화보(七言唐詩畵譜)』, 『장백운선명공선보(張白雲選名公扇譜)』의 시를 차용하고 그 시의를 그린 시의도(詩意圖)로 분류될 수 있습니다.[5] 제발문이 그

........................

5 『당시화보』를 여덟 종류의 화보가 묶인 팔종화보(八種畵譜)라고 하는 것은 중국과 일본에서 주로 통용되는 개념이고, 조선의 경우 팔종이 세트를 이루어 유통되고 인용된 경우는 아직까지 확인되지 않았다. 따라서 당시화보 각 권의 명칭을 분리하여 사용하는 것이 좋으며, 당시화보라는 명칭은 일종의 통칭으로 보아야 할 것이다. 이 중 제37, 38면의 작품은 김양균은 『唐解元仿古今畵譜』와 비교했지만, 그림의 구성과 표현으로 보면 강세황이 소장하고 있던, 동일한 시가 기록된 『장백운선명공선

렁듯이 1787년에서 1789년 사이, 각기 다른 시기에 만들어진 작품 들을 모아 장첩한 것으로 보입니다. 현재 수록된 작품들로 이루어 진 상태로 성첩된 것은 1789년에서 1792년 사이로 보고 있습니다.[6] 이 화첩은 강세황과 신위(申緯, 1769~1845)로 이어지는 선비그림의 맥을 이은 것으로 자부했던 귤산(橘山) 이유원(李裕元, 1814~1888)이 소장하고 있었습니다. 이유원은 1846년에 연행사의 서장관으로 파 견되었을 때 중국에 가지고 가서 당시 문예계의 주요한 인사였던 섭지선에게 제와 발문을 받아 왔는데, 그때 받은 섭지선의 글씨와 글이 현재까지 함께 수록되어 있습니다. 그러다가 20세기에 들어와 다시 장황되었지요. 현재 이 화첩 중에는 제시와 그림의 내용이 맞 지 않는 부분이 있어서 재장첩하는 과정에서 서화의 순서와 내용에 착오가 생겼을 가능성이 있습니다.

이 화첩에는 동기창(董其昌, 1555~1636)의 작품을 임모한 산수화 가 여러 점 실려 있습니다. 이를 통해서 젊은 시절부터 수많은 작품 과 화보를 방작했던 강세황이 말년까지 진지한 자세로 방작을 지속 했음을 알 수 있습니다. 특히 이 작품들은 이성(李成, 960~1125), 소 식(蘇軾, 1036~1101), 조간(趙幹, 10세기 활동), 미우인(米友仁, 1072?~ 1151?), 황공망(黃公望, 1269~1354) 등을 임모한 동기창의 작품을 다 시 방작한 것으로, 동기창의《방고산수책(仿古山水冊)》과 〈서화단선

................

보』중 17번째 그림과 더 유사하다. 김양균, 앞의 논문, 도18 참조: 당시화보에 대한 연구로는 하향주, 「『당시화보』와 조선 후기 화단」, 『동악미술사학』 10(2009); 중국 에서 출판된 8권으로 구성된 당시화보의 영인본으로는 『唐詩畵譜』 全8卷 (北京: 文 物出版社, 1981) 참조.

6 김양균, 앞의 논문, 24쪽.

도2. 강세황, 〈방동현재산수도〉 부분, 1749년, 종이에 담채, 23×462cm, 국립중앙박물관

소경(書畵團扇小景)〉 등과 유사한 요소가 나타납니다.[7] 이러한 학화 (學畵)의 방법론은 37세 때 제작한 〈방동현재산수도(倣董玄宰山水圖)〉 에서도 확인됩니다[도2]. 이 작품에서 강세황은 중국 오대(五代) 동 원(董源)의 작품을 방작한 동기창의 작품을 방작했는데, 동기창의 해 석을 통해서 동원을 연구한 것이라고 할 수 있습니다.[8] 이처럼 현재 보다 먼 시대의 작품, 즉 고법(古法)을 알기 위해서 가까운 시대의 작 가의 해석을 통하는 방법을 서예(書藝)에서 '임금탐고(臨今探古)'라고

..............

7 이 화첩에 실린 산수화와 동기창의 작품과의 비교는 김양균, 앞의 논문, 26-29쪽; 한정희, 「강세황의 중국과 서양화법의 수용 양상」, 『동아시아회화 교류사』(사회평 론, 2012), 235쪽 참조.

8 동기창과 조선 후기 화단의 관련성에 대해서는 한정희, 「동기창과 조선 후기 화단」, 『한국과 중국의 회화』(학고재, 1999), 300-332쪽; 강세황과 동기창의 관련성에 대 해서는 한정희, 「강세황의 중국과 서양화법의 수용 양상」, 234-239쪽 참조.

하는데, 강세황이 평생 동안 서법에서 애용한 방법론이지요.[9]

　실제로 강세황은 《표옹선생서화첩》이 제작된 즈음에도 주변 인사가 동기창의 서첩을 가지고 있다는 말을 듣고는 이를 빌려 보려고 했습니다. 또한 원나라 조맹부(趙孟頫, 1254~1322)의 작품을 보고서는 그 진위(眞僞)에 대해 고민하면서 다른 사람에게 진위 문제를 진지하게 문의하는 등 충실한 모본과 법첩에 대해 관심이 높았습니다.[10] 강세황은 좋은 법첩을 가져야 제대로 된 글씨를 쓸 수 있듯이, 그림에서도 진작임이 분명한 좋은 작품을 중시했지요. 작품의 방작을 통해서 서화의 정통적인 근원인 고(古)에 접근하고자 했기 때문입니다.

　《표옹선생서화첩》에는 『십죽재서화보』, 『당시화보』를 방작한 묵죽과 묵난, 괴석과 화조도가 실려 있습니다. 『고씨화보(顧氏畫譜)』와 당시화보는 윤두서와 정선이 임모하기 시작한 이래 조선 후기 화단에 큰 영향을 미친 화보로 이미 잘 알려져 있습니다. 또한 이 화첩에 실린 당시(唐詩)는 대부분 『오언당시화보』, 『칠언당시화보』 등 당시화보에서 인용된 것이라는 점도 주목됩니다.[11] 그러나 『십죽재서화보』는 이전의 문인들이 거의 인용하지 않았던 것인데, 강세황이 새롭게 적극적으로 임모하여 화보에 대한 시야를 넓히는 데 기여했습니다.[12] 이 화첩을 통해서 화보를 방작하면서 고법을 배우려는 학화의 방법론이 말년까지 지속되었음을 확인할 수 있습니다.

................

9　문영오, 「추사 김정희와 표암 강세황의 대비고」, 『동문논총』 27(1997) 참조.

10　정은진, 「『간독』 소재 『표암간찰』을 통해본 표암 강세황의 일상—예술취미와 관련하여」, 『동방한문학』 29(2005) 참조.

11　김양균, 앞의 논문 참조.

12　『십죽재서화보』와 강세황의 화보 활용에 대해서는 차미애, 「『십죽재서화보』와 표암 강세황」, 『다산과 현대』 3(2010.12), 192-201쪽 참조.

이 화첩의 산수화와 묵죽, 묵난 등 모든 작품은 시문을 곁들인 시의도의 형식입니다.[13] 조선 후기 화단에서 시의도의 유행을 선도한 이는 윤두서였습니다. 윤두서는 동료 문인들과 시서화로 교류하면서 시를 곁들인 그림을 제작했고 자신의 글씨로 시를 그림 위에 기록했지요.[14] 이른바 시서화 삼절이 갖추어진 격조 있는 선비그림의 세계를 연 것입니다. 그런데 강세황의 경우에도 시서화로 이루어진 작품을 줄곧 제작했습니다. 이 화첩 중의 작품들에는 그림과 함께 그 화의(畵意)에 맞는 시상(詩想)을 가진 시가 실려 있습니다. 때로는 여러 화보에 실린 시를 인용했고, 때로는 당, 송, 원, 명대 여러 시인들의 시를 선별 인용했습니다. 18세기 중엽 이후 시의도에 대한 관심이 높아졌지만, 특히 시서화가 고르게 높은 수준에 이르렀던 선비화가 강세황에 의해 시의도는 선비그림의 주요한 분야로 정착될 수 있었습니다.

　이처럼《표옹선생서화첩》을 통해 고법의 탐구를 위한 임금탐고, 이를 실천한 방작, 다양한 화보의 활용, 시서화 삼절을 지향하는 시의도의 중시 등 강세황이 사의산수화에서 모색한 회화적 목표와 이를 위한 방법론, 그로 인해 초래된 회화적 성과 등을 상징적으로 알 수 있습니다. 이러한 특징은 젊은 시절부터 시작되었지만 생애 말년까지 꾸준히 실행되었습니다.

　이 화첩과 관련하여 한 가지 강조할 것은 이 작품이 19세기 중엽 소론계 중진이었던 이유원의 소장품이었다는 점입니다. 선비화

13　시의도에 대한 대표적인 연구로는 조인희, 「朝鮮 後期 詩意圖 硏究」(동국대학교 대학원 박사학위논문, 2013) 참조.
14　윤두서의 시의도에 대해서는 박은순, 『공재 윤두서』(돌베개, 2010), 161-165쪽 참조.

가 강세황의 의발은 소론계 선비화가인 신위로 이어졌고,[15] 신위의 의발은 이유원으로 이어졌습니다. 이유원은 화가는 아니었지만 그림에 대해 관심이 많았고, 서화의 기록과 수장, 주문 제작과 비평 등을 통해 19세기 화단에서 의미있는 역할을 하였습니다. 이유원은 특히 신위가 존경한 강세황에 대한 관심이 높아서 강세황의 작품을 여러 점 소장했음을 밝힌 바 있습니다. 이 작품의 경우에는 사행할 때 가지고 가서 섭지선의 표제와 발문을 받아 왔습니다.[16] 이처럼 이 화첩을 통해서 강세황이 19세기까지 특히 소론계 인사들에게 존경받는 선비이자 선비그림의 종장(宗匠)으로 평가되었음을 확인할 수 있습니다.

2) 강세황 사의산수화의 특징

임금탐고(臨今探古)와 방작(仿作)

먼저 강세황의 집안 배경에 대해 좀 더 살펴보겠습니다. 강세황은 소북의 대표적인 가문인 진주 강씨 집안에서 태어났습니다.[17] 조부

................

15 신위, "홍엽루 가운데 글씨와 그림의 인연을 맺은 지가 지금 서른여섯 해 봄이 되었구나. 누가 지팡이 짚고 어정거리는 저 손이 옛날 난간에 의지했던 사람임을 알쏘냐.", 신위, 『경수당집』 중, 오세창 저, 동양고전회 역, 『국역근역서화징』 하 (시공사, 1998), 733쪽.

16 이유원의 서화 취미와 회화 수장에 대해서는 박은순, 『금강산도 연구』(일지사, 1997), 355-361쪽 ;함영대, 「임하필기 연구: 문예의식을 중심으로」(성균관대학교 대학원 석사학위논문, 2001); 유영혜, 「귤산 이유원 연구」(이화여자대학교 대학원 석사학위논문, 2007) 참조.

17 강세황의 생애에 대해서는 변영섭, 앞의 책 참조; 소북파와의 관련에 대해서는 강

인 강백년(姜栢年, 1603~1681)은 예조판서와 판중추부사를 지내며 인조에서 숙종까지 네 임금을 섬겼고, 정1품 보국숭록대부의 품계를 받는 등 덕과 문장이 훌륭하여 존경을 받았습니다. 부친인 강현(姜鋧, 1650~1733)은 예조판서와 대제학을 역임하며 소북파의 영수로 추대되기도 했습니다. 1713년 강세황이 태어난 해에 문과에 급제한 큰형 강세윤(姜世胤, 1713~1741)은 삼사(三司)의 요직을 역임하고 크게 활약하며 가문의 명예를 잇고 있었습니다. 이처럼 영예로운 가문이 남인, 소론과 같은 노선을 취하면서 영조 연간 당화(黨禍)의 덫에 걸리게 되었고, 마침내 1728년의 무신난에 휘말리면서 급속히 영락했습니다. 강세황도 본래는 과거를 치르고자 했지만 소론과 남인계 인사들이 몰사당하는 정치적 소용돌이를 겪으면서 출세의 뜻을 접었지요. 부모가 연이어 돌아가신 뒤인 1741년에는 10여 년 유배살이를 하던 큰형 강세윤이 죽었습니다. 이를 계기로 강세황은 1744년 처가가 있던 경기도 안산으로 거처를 옮겼고, 이후 주변의 남인 및 소북계 선비들과 함께 학문과 시서화에 몰두했습니다. 다음 글을 통해서 당시 그의 심경을 읽을 수 있습니다.

나는 대대로 벼슬한 집안의 후손으로 운명과 시대가 어그러져서 늦도록 출세하지 못하고 시골에 물러앉아 시골 늙은이들과 자리다툼이나 하고 있다가 만년에는 더더욱 서울과 소식을 끊고 사람을 만나지 않았다.[18]

..............

경훈, 「표암 강세황의 가문과 생애」, 『豹菴 姜世晃』 한국서예사특별전 23(한국서예박물관, 2003), 409-413쪽 참조.

18 강세황, 「豹翁自誌」, 앞의 책, 권6 부록, 647-653쪽 참조.

영조 연간에 심화된 당쟁의 여파로 영락한 소론과 남인 인사들은 과거를 접은 채 재야의 선비로 살아갔습니다. 강세황도 그의 집안이 정치권력으로부터 소외되자 명문가의 후예이지만 은둔한 삶을 선택했습니다.[19] 안산에 정착한 1744년 32세 때부터 다시 출사하기 직전인 1773년 61세경까지 그는 학문을 닦으며 시서화로 자족하는 삶을 살았습니다. 하지만 그의 문학과 글씨, 그림이 단순한 여사(餘事)만은 아니었지요. 이것들은 그의 깊은 뜻을 담아내는 학문과 사상의 창구이기도 했습니다.

강세황은 자신의 〈자화상〉에 다음과 같이 제했습니다.

허술한 얼굴이며 시원스러운 마음, 평생에 가진 것을 시험해 보지 못하여 세상에는 그 깊이를 아는 사람이 없다. 다만 한가할 때에 짧은 시를 지어 때로는 기이한 자태[奇姿]와 고풍스러운 마음[古心]을 드러낸다.[20]

불우한 처사로 살아가던 자신의 처지를 아쉬워하는 동시에 문예적 성취에 대해 자부심을 가지고 있음을 느끼게 하지요. 특히 고심(古心)이라는 표현을 통해 고(古)에 대한 추구를 엿볼 수 있습니다. 여기서 고라는 것은 반드시 오래된 것이란 의미는 아니고, 이상적인 전범에 대한 추구를 의미합니다.

강세황은 문학에서 복고적인 경향을 비판하고 열린 시각을 가

19 강세황의 안산 이주는 가난만이 아니라 여러 정치적인 사건으로 인하여 과거를 접고 학문과 예술에 전념하기 위해서였다. 이러한 견해는 강경훈, 앞의 논문, 410쪽 참조.

20 강세황, 「畵像自讚」, 앞의 책, 권5 찬, 546쪽.

도3. 강세황, 〈묵국도〉, 《매국죽도》 중 한 면, 종이에 수묵, 각 21.7×28.2cm, 개인 소장

지고자 하는 개혁적 경향을 지니고 있었습니다.[21] 또한 문사(文辭)
라는 하나의 도, 즉 문사일도(文辭一道)를 중시하면서 이것만을 추
구하는 작자가 있어야 한다고 여겼습니다. 그는 전통적인 사대부들
이 문장이나 회화를 본말론의 관점에서 소기(小技)로 보는 것 자체
를 부정하지는 않았지만, 소기 또한 궁구해야 할 덕목으로 보았습
니다.[22] 소기 분야에도 지적 능력을 겸비한 인물이 있어야 함을 주
장했지요.

　《표옹선생서화첩》과 〈묵국도(墨菊圖)〉에 실린 다음 글에는 강세
황의 회화에 대한 인식이 잘 나타나 있습니다[도3].

　　『십죽재서화보』에 「난정보(蘭亭譜)」가 있으니 지금 여기에다 옮겨
　　그린다. 그러나 난정을 그리려 하는 사람이 어떻게 이것만 갖고

21　정은진, 「표암 강세황의 미의식과 시문창작」(성균관대학교 대학원 박사학위논문,
　　2004), 53-54쪽 참조.
22　정은진, 앞의 논문, 73-75쪽; 강세황의 이 같은 인식은 윤두서의 기예에 대한 적극
　　적인 인식과 유사하여 주목된다.

오묘한 지경에 이를 수 있겠는가. 반드시 난과 대나무의 실물을 익히 보고, 옛사람들의 유적을 널리 보고, 아울러 모사하는 공부를 오랫동안 쌓아야만 비로소 성공할 수 있는 것이다. 또 공부하는 사람의 지식의 깊고 얕음과 필력의 강약에도 관계가 있다. 비록 이것이 붓장난에 지나지 않지마는 이렇게 어려우니, 누가 학문하는 노력을 그만두고 문장을 짓는 과업을 버리면서까지 쓸데없는 조그마한 예능에다 정신을 소모하고 세월을 허비하겠는가.[23]

회화 한 가지 일은 역시 쉬운 것이 아니다. 자질이 높고 학력이 있어야 쉬움을 비로소 말할 수 있다.[24]

난이라는 묘법을 터득하기까지의 과정이 '학문'을 궁구하는 태도로 묘사되고 있지요. 소기인 회화에 종사한다는 것은 학문에 비견되는 노력과 수련이 요구되는 것임을 역설적으로 강조했습니다. 비록 그림이 여사이고 묵희(墨戲)임을 누차 강조했지만 실제로 강세황은 회화를 학문의 차원으로 이끌어 올리는 역할을 했습니다.[25] 또한 〈묵국도〉에도 동일한 의식이 정리되어 있습니다. 이러한 인식은 강세황이 심사정(沈師正, 1707~1769)의 진경산수화를 "높은 식견[高朗之識]과 넓은 견문[恢廓之見]이 없다."고 비판한 데서도 엿볼 수 있

..................

23 이 글은 『표암유고』에도 실려 있다. 강세황, 「書墨蘭竹卷後」, 앞의 책, 권5 제발, 443쪽.

24 강세황, 〈묵포도·묵국·묵죽도〉 중 〈묵국도〉에 기록된 화제이다. "繪事一事亦非易 易須資性高學力至 乃可言 豹翁"; 도판은 『표암 강세황』(국립중앙박물관, 2013) 중 도 72 참조.

25 정은진, 앞의 논문, 74쪽.

습니다.[26] 그는 이러한 의식과 실천을 통해서 직업화가들의 그림과 구별되는 선비그림을 정립하고자 했습니다.

　강세황은 문학에 있어서는 당송 고문(古文)을 주로 연마했고, 글씨에서는 고법(古法)을 탐구하는 방편으로 중국 동진(東晉)의 왕희지(王羲之, 307~365)와 아들인 왕헌지(王獻之, 344~386), 곧 이왕(二王)의 서법에 뜻을 두었습니다.[27] 그림에서는 묵희 정신을 견지하면서 선비그림을 모색했지요. 그는 만년에 "문장에는 퇴지(退之)요 글씨에는 희지(羲之)요 그림에는 개지(愷之)니 광지(光之)가 이를 모두 겸했다."라고 한 바 있습니다.[28] 이러한 자부는 아마도 다음과 같은 연경에서 얻은 평을 토대로 한 것이었을 터입니다.

　　공이 일찍이 부사로 연경에 갈 때 심양에서 폭설을 만났다. 이때 상사인 노포(老浦) 이휘지(李徽之, 1715~1785)와 시를 주고 받았고 또 서화를 남겼는데 그 첩이 일찍이 나의 서가에 있었다. 공은 연경에서 명사들과 널리 사귀었는데 어떤 이가 공에게 글을 써 주기를 "글은 한퇴지(韓退之)와 같고, 글씨는 왕희지(王羲之)와 같고, 그림은 고개지(顧愷之)와 같고, 풍채는 두목지(杜牧之)와 같으니, 광지(光之)는 이를 겸하였구려."라고 했다. 세상 사람들은 이를 열 개지자평(之字評)이라고 한다.[29]

　그림에서 중국 동진의 고개지(顧愷之, ?~?)를 거론한 것은 문학

26　강세황, 「遊金剛山記」, 앞의 책, 권4 서, 380쪽.
27　문영오, 앞의 논문, 367-368쪽 참조.
28　오세창, 앞의 책, 하, 728쪽.
29　이유원, 「華東玉參篇」 扇子樓, 『林下筆記』 권54.

이나 서법에서와 마찬가지로 강세황이 그림에서 고법에 뜻을 두고 있음을 시사합니다. 하지만 고에 대한 인식 또한 시대에 따른 편차가 있었습니다. 강세황은 안산 시절에 주변의 유경종(柳慶種, 1714~1784), 이용휴(李用休, 1708~1782), 신광수(申光洙, 1712~1775) 같은 남인과 허필(許佖, 1709~1761) 같은 소북인들과 교류했습니다. 이들은 각기 여러 분야에 일가를 이루면서 당시 학문과 사상, 문예 방면에 기여한 인사들인데, 이른바 안산15학사로 불리기도 했지요.[30] 이들 가운데 이용휴는 훗날 정약용(丁若鏞, 1762~1836)이 30년간 재야 문단의 문형(文衡)이었다고 칭송한 적이 있는데, 강세황이 손자 강이천(姜彛天)의 스승으로 삼을 정도로 깊은 교류가 있었습니다. 이용휴는 족손(族孫)에게 창작의 문제를 거론하면서 "전에는 옛것과 합치되는 것[合古]을 묘한 것으로 취했는데, 지금은 옛것으로부터 이탈하는 것[離古]을 신(神)한 것으로 취급하고 있다. 이것은 최상의 비결이다."라고 한 바 있습니다.[31] 강세황의 고에 대한 인식과 자세는 이용휴처럼 도전적인 것은 아니었지만, 고를 중시하되 수구적인 자세의 복고보다는 비판적, 진취적인 자세를 지니고 있었습니다.

강세황의 다음 글을 보면 그가 고법의 근원이라고 여겨진 육조 시대 대가들을 높이 평가하고 있다는 것을 알 수 있습니다.

일찍이 들으니 "중화인은 빈 권자(卷子)를 살 때 값이 매우 높더니 거기에 글씨를 쓰거나 그림을 그리고 나면 값이 오히려 떨어진

30 안산15학사에 대해서는 강경훈, 「중암 강이천 문학연구」, 『古書研究』 15(1997; 박용만, 「안산시절 강세황의 교유와 문학활동」, 『표암 강세황』 한국서예사특별전 23, 388-392쪽 참조.

31 박준호, 「혜환 이용휴의 '진' 문학론과 '진시'」, 『한국학논총』 34(2000), 264쪽.

다."고 한다. 이는 아마 빈 것이나 반쯤 남은 것은 고개지, 육탐미(陸探微, ?~465), 종요(鍾繇, 151~230), 왕희지의 필적을 그릴 수 있지만 바탕에 한 점이라도 더럽히면 곧 값이 그 아름답고 추악함을 따라 오르내릴 따름이다.[32]

이처럼 중국 육조시대의 대가들을 회화적 고법의 연원으로 삼는 것은 윤두서에게서 시작되었습니다.[33] 윤두서는 조선 후기 선비들 가운데 가장 먼저 중국 회화 작품을 모방하고, 중국에서 들어온 여러 화보를 임모하는 방식을 시작했지요. 윤두서는 근기남인의 상고적(尙古的) 학풍을 중시하면서 서화에서도 근원으로 돌아가는 고법을 모색했고, 그 근원을 육조시대로 소급해서 보았습니다. 또한 17세기까지 화원(畵員)들의 원법(院法)[34]이 화단에 범람하였던 것을 극복하고 회화의 정통성을 회복하는 것이 윤두서가 고법을 규범으로 삼은 이유이자 목표였습니다. 고법을 배우기 위해서 윤두서는 중국에서 들여온 작품을 임모하기도 했지만, 결국 이른 시기의 중국 작품들이 거의 안작(贗作)임을 알게 되었습니다. 그래서 육조시대 화가들의 작품을 화보를 통해서 임모하며 배우고자 했습니다. 윤두서가 화보를 임모한 것은 전범이 될 만한 모본(模本)을 모색한 결과였고, 이렇게 시작된 화보의 활용이 이후 조선 후기 화단에 큰 영향을 미쳤습니다. 또한 그림을 학문에 비견되는 경지로 인식하면서 '화학(畵學)'이라는 개념과 이보다 더욱 높은 경지인 '화도(畵道)'

..................

32 강세황, 〈作書畵所見〉, 『표암 강세황』 한국서예사 특별전 23, 도43, 365쪽 참조.
33 윤두서의 고학(古學)과 고화(古畵), 그리고 화보(畵譜)의 활용에 대해서는 박은순,
 『공재 윤두서』, 119-128쪽 참조.
34 궁중의 도화서에 소속된 화원들이 구사한 화풍과 화법을 가리킨다.

라는 개념을 창시하고 실천했습니다.[35]유학적 본말론의 영향으로 천시되던 그림에 대한 인식을 재고함으로써 그림 또한 선비들이 관여할 수 있는 중요한 학문의 한 분야임을 천명하였고, '화학'이란 개념을 제시하면서 선비의 학문과 사상을 담은 예술이라는 점을 부각시킨 것입니다.

강세황은 남인들과 가깝게 교류했고, 이익(李瀷, 1681~1763)의 문하에도 드나들었습니다. 하지만 근기남인의 고학(古學)이나 남인 출신의 선배 화가인 윤두서의 화학의 개념과 방법론에 완전히 동조하지는 않았습니다. 특히 그는 방법론의 측면에서 새로운 시도를 했지요. 너무나 오래되어 원형을 찾기 어렵거나 원작을 보기 어려운 이른 시기의 고화(古畵)를 화보 같은 간접적인 매체를 통해 배우고, 임모하기보다는 오히려 근래의 작가들이 그린 작품들을 통해서 고화의 원형을 배우고자 했습니다. 다음의 글을 한번 보지요.

왕희지의 정통이 당의 사가(四家, 구양순, 안진경, 우세남, 저수량)에 이어졌다. 송의 황정견과 채양은 당을 배웠고, 명의 문징명과 축윤명은 송을 배웠다. 지금 사람이 왕희지를 배우려 한다면 먼저 송과 명을 배워야 할 것이다. 오늘 세대에 살면서 어찌 뛰어 올라가서 곧장 먼 옛날 사람을 접할 수 있겠는가. 그러므로 〈난정서(蘭亭序)〉의 정무본이 당대 모사본만 못하고, 당대 모사본이 조맹부의 〈난정십삼발(蘭亭十三跋)〉만 못하다. 세상에 유행하는 〈필진도

35 박은순, 「恭齋 尹斗緒의 繪畫: 尙古와 革新」, 『海南尹氏家傳古畵帖』 解題(문화체육부 문화재관리국, 1995), 23-24쪽; 박은순, 「공재 윤두서의 서화:《家物帖》과 畵論」, 『人文科學硏究』 6(덕성여자대학교 인문과학연구소, 2001), 149쪽 참조.

〈筆陣圖〉〉도 가짜가 많다.[36]

강세황은 고법을 배우기 위해 가까운 시대의 작품을 본받는 임금탐고의 방법론을 제시했고, 진작(眞作)의 중요성을 강조했습니다. 그는 왕희지 학서(學書)의 기본 법첩인 〈난정서〉를 모방하여 인쇄한 인본(印本)으로 만들어 배포하기도 했지요.[37] 당시 왕희지의 글씨를 배우려는 사람들이 진안(眞贋)을 구분하지 못한 채 안작(贋作)을 진본(眞本)으로 인식하여 법첩으로 삼아 글씨를 배우면서 생긴 문제점을 바로잡으려고 한 것입니다.

오래된 기물인 고동(古董)에도 깊은 관심과 식견을 가졌던 강세황은 벼루에 대해서 다음과 같은 견해를 피력했습니다.

단계의 좋은 벼루는 요즘 세상에 드물게 보는 것이고 중국에 전하는 것도 또한 가짜가 많습니다. 대개 구갱(舊坑)에서 산출된 가품(佳品)은 지금 이미 소진되었고, 세대가 이미 멀고 전해 내려온 것이 오래다 보니 남은 것이 거의 없으니, 중국인이 어찌 쉽게 내놓아 우리나라에까지 이르게 하겠습니까? 이른바 구욕안(鸜鵒眼), 파초문은 저도 한 번도 보지 못했습니다. 다만 우리나라 남포에서 나는 곱고 기름진 것이라도 구한다면 이로써 족할 것입니다.[38]

중국의 오래된 시기의 좋은 작품들이 조선까지 전해질 수 없었

36 정원용, 「漢城府判尹姜公世晃諡狀」, 강세황, 앞의 책, 권6 부록, 691쪽.
37 강세황, 「題新刻蘭亭書印本後」, 앞의 책, 권5 제발.
38 정은진, 「간독 소재 표암간찰을 통해 본 표암 강세황의 일상—예술취미와 관련하여—」에서 재인용, 248쪽.

던 것을 잘 알고 있었던 강세황은 대신 근세의 작품들과 조선의 작품에 더 관심을 두었습니다. 우선 강세황은 적지 않은 중국 작품을 보았습니다. 현존하는 작품과 기록을 통해서 강세황이 심주(沈周, 1427~1509), 문백인(文伯仁, 1502~1575), 동기창, 오빈(吳彬, 생몰년 미상), 팔대산인(八大山人, 1624~1703), 석도(石濤, 1630~1707 이후), 고기패(高其佩, 1662~1734) 같은 명청대 문인화가들의 작품을 직접 보고 때로는 임모한 것을 알 수 있습니다[도4].[39] 이 가운데 심주, 문백인, 동기창 등은 중국 남종문인화의 정통을 이은 문인화가들로, 심주와 동기창은 당시에 비교적 잘 알려진 화가들입니다. 그러나 팔대산인과 석도, 고기패 등 청나라의 개성파 화가들의 작품은 당시 조선에서는 보기 어려운 새로운 경향의 작품이었습니다. 이처럼 강세황은 이미 잘 알려진 문인화가뿐만 아니라 새로운 문인화가들의 작품도 수집, 감상, 임모하면서 회화의 세계를 넓혀 갔습니다.

강세황은 서법에서 좋은 진본 법첩을 구하는 것을 중요한 일로 여겼듯이 그림에서도 좋은 진작을 구하여 방작하는 것을 중시했습니다.[40] 그가 활동하던 시기에는 수많은 안작과 가짜 법첩이 중국으로부터 물밀듯이 들어왔지요. 법첩의 경우도 그랬지만, 특히 그림의 경우에는 중국에서 좋은 진작을 구하는 것이 현실적으로 어려운 일

...............

39 오빈과 문백인의 그림을 본 기록은 강세황, 「題吳文李畵軸」, 앞의 책, 권5 제발, 476-477쪽.

40 방작에 대해서는 한정희, 「조선후기 회화에 미친 중국의 영향」, 『미술사학연구』 206(1992); 「한·중·일 삼국의 방작회화 비교론」, 『동아시아회화교류사』(사회평론사, 2012), 255-276쪽; 김홍대, 「조선시대 방작회화연구」(홍익대학교 대학원 석사학위논문, 2002); 古原宏伸, 「朝鮮山水畵 中國繪畵 收容」, 『靑丘學術論叢』16(東京:韓國文化硏究所振興財團, 2000), 63-156쪽.

도4. 강세황, 〈방석도산수도(仿石濤山水圖)〉, 종이에 담채, 22×29.5cm, 김정배 소장

이었습니다.[41] 강세황과 시서화로 교유한 지기인 허필도 유사한 견해를 피력한 바 있습니다. 당대 그림 수집가들이 가까운 시대보다는 먼 시대의 것을 좋아하고, 옛것만이 옳다고 여기고 지금의 것을 그르다고 하여, 찢어진 비단과 닳아빠진 먹을 연경 시장에서 사와서 희미한 낙관을 찍어 옛것으로 위조하여 고금이 혼돈되어 진짜와 가짜를 분별할 수 없는 지경에 이르렀다고 비난했지요.[42]

조선에 들여온 중국의 서화에 안작이 많다는 것을 인식하면서

41 박은순, 「조선 후반기 회화의 대중교섭」, 『조선 후반기 미술의 대외교섭』(한국미술사학회, 2006) 참조.
42 정은진, 앞의 논문, 249쪽 재인용.

회화의 경우 잘못된 안작보다는 잘 만들어진 화보가 이상적인 전범을 모색하는 대안으로 평가되기 시작했습니다. 이러한 경향을 시작한 이는 윤두서와 정선, 조영석 등 선배 화가였지요. 18세기에는 기존의 『고씨화보』, 당시화보류, 『삼재도회(三才圖會)』 말고도 『개자원화전』과 『십죽재서화보』, 다양한 지지(地誌)와 명산기류(名山記類) 같은 좀 더 다양한 화보와 판본들이 입수되었습니다. 이러한 배경에서 강세황은 평생 동안 충실한 모본과 법첩에 대해 관심이 높았고 방작을 지속했습니다.

그런데 강세황의 방작에 대한 태도는 이 시기의 다른 선비화가들, 예를 들어 윤두서와 심사정과도 차별되는 면모가 있었습니다. 그는 자신이 추앙했다고 언급한 왕몽(王蒙)과 황공망, 작품과 기록상으로 확인되는 조맹부, 심주, 동기창, 석도 등 주로 원, 명대 이후 한족 문인화가들의 작품에 관심을 가지고 방작했습니다[도4]. 반면 청나라에서 유행했고 높은 명성을 가졌던 정통파에 대한 관심은 적었습니다. 청에 대한 국제적인 패러다임의 변화를 정치적인 면에서는 인정하되 사상적, 문예적인 면에서는 상대적으로 인정하지 않고 명의 전통을 중시하는 의식도 작용한 것으로 짐작됩니다.[43]

강세황의 이러한 태도는 다시 한 번 윤두서와 비교될 수 있습니다. 윤두서는 고개지를 비롯하여 화보 가운데에서도 가장 이른 시기의 화가들의 작품을 임모하며 고법의 회복을 모색했습니다. 한편으로는 북송대 미불(米芾)의 미가산수(米家山水)를 모방하고, 원대 황공망의 「화산수결(畵山水訣)」을 필사하거나 예찬(倪瓚)과 문징명(文徵明)을 임모하는 등 송대와 원대, 명대 문인화가의 정통적 계보

..................

43 박은순, 「조선 후반기 회화의 대중교섭」, 21쪽 참조.

에 대한 관심도 있었습니다. 그러나 17세기 말 18세기 초엽경 활동했던 윤두서는 동기창의 남북종론이나 『개자원화전』에 수록된 남북종의 개념을 확실하게 접한 것이 아니었기에 남종과 북종에 대한 의식이 분명치 않은 부분이 있습니다. 반면 강세황은 송 이전 시기의 작품에 대해서는 관심을 거의 두지 않았고, 송, 원대의 화가들도 명대 문인화가의 작품을 통해서 이해하려는 태도가 엿보입니다. 이는 좀더 현실적인 방법론을 택한 것이고, 다른 한편으로는 동기창의 남북종론을 접하였던 강세황인 만큼 좀 더 엄격한 기준으로 문인화의 정통성을 구축하려 한 것으로 볼 수 있습니다. 하지만 두 사람 모두 직업화가와 구별되는 문인화 또는 조선적인 선비그림을 중시하는 태도를 지니고 있었고, 학문과 예술의 전범으로서 고를 추구하였다는 점과 선비로서의 학문과 수련을 중시하였다는 공통점을 지니고 있었습니다.

한편 강세황이 활동하던 당시 시서화 분야에서 모두 자국(自國)의 문예에 관심을 가지는 새로운 경향이 나타났는데,[44] 강세황도 시서화 방면에서 우리나라의 전통을 중시했지요. 그는 조선인의 글씨를 임모한 서첩을 보고는 "중국 사람의 글씨를 임서한 것에 견주어 더욱 참모습에 가깝다. 우리나라 사람으로 우리나라 사람의 글씨를 임서하는 것은 그 호흡이 서로 맞고 또 연대의 거리가 그다지 멀지 않기 때문이다."라고 하면서 우리나라 문예의 가치와 의미를 강조했습니다.[45] 또한 조선 그림에 대해서도 관심을 가졌지요. 그는 조선 화가 중에서 주로 선비화가들의 작품을 방작한 것으로 보이며, 현

................

44　정은진, 「표암 강세황의 미의식과 시문 창작」, 55쪽 참조.
45　강세황, 「題批雙川翁臨帖」, 앞의 책, 권5 제발, 526-527쪽.

재 윤두서의 산수화와 조속(趙涑, 1595~1668)의 매난국죽, 유덕장(柳德章, 1675~1756)의 대나무 그림을 방작한 것이 전해지고 있어요[도5].[46] 그가 말년에 중국 사행 도중에 청을 받아 그린 〈고목죽석도(枯木竹石圖)〉 또한 윤두서의 작품과 구성과 표현 면에서 유사합니다[도6, 7, 8]. 이 작품은 강세황이 단순히 화보를 방하여 그린 것일 수도 있겠지만 결과적으로 윤두서와 동일한 지향점을 보여 준다는 의미도 있습니다.

강세황이 보여 준 회화에 대한 진지한 인식과 집요한 수련, 시서화 삼절의 추구, 중국 회화와 화보의 방작, 서화의 수장과 감상, 품평, 서학(西學)과 서양화풍에 대한 관심, 자화상의 제작 등은 선배 선비화가 윤두서의 행적을 연상시킵니다. 그는 안산에서 근기남인 학파의 영수로 부상했던 이익의 문하에 드나들었고, 이익의 청으로 《도산서원도(陶山書院圖)》와 《무이구곡도(武夷九曲圖)》 등을 제작하기도 했지요. 그와 함께 시서화로 사귀었던 유경종이나 신광수(申光洙), 채제공 등은 모두 남인 인사들이었습니다. 신광수는 특히 윤두서의 막내사위였지요. 강세황은 자신의 아들을 친구이자 남인인 유경종에게 수학하게 했고, 손자 강이천 또한 남인 문단의 중심 인사인 이용휴에게 수학하게 했습니다. 이처럼 그는 남인의 학문과 사상에 어느 정도 동조했던 것으로 보입니다. 그의 주변 인사들은 윤두서와 윤덕희(尹德熙, 1685~1776), 윤용(尹熔, 1708~1740)의 그림을 수장하고 감상하면서 높이 평가했는데, 이러한 배경에서 그는 윤두서의 서화에 대하여 익히 알고 있었을 것입니다.

...............

46 조속을 방한 작품은 〈사군자행서권〉, 『표암 강세황』 한국서예사특별전 23, 도91 참조.

도5. 강세황, 〈방공재춘강연우도(倣恭齋春江煙雨圖)〉, 종이에 수묵, 29.5×19.7cm, 강경훈 소장

도6. 강세황, 〈방고목죽석도〉 부채, 《선첩(扇帖)》 중, 종이에 수묵, 53×35cm, 국립중앙박물관

도7. 윤두서, 〈안려대귀도(鞍驢待歸圖)〉 부채, 《가전보회》 중, 종이에 수묵, 23.4×63.6cm, 해남 윤씨 종가

도8. 윤두서, 〈괴석난국죽도(怪石蘭菊竹圖)〉 부채, 《가전보회》 중, 종이에 수묵, 22.2×55.4cm, 해남 윤씨 종가

이처럼 명문가의 후손으로 정치적인 좌절을 겪고 은둔한 것이나 과거를 포기하고 깊은 학문과 사상을 고구하면서 시서화에 전념하고, 정통적인 선비그림을 구축하고자 한 점에서 강세황과 윤두서는 공통되는 면모를 지니고 있습니다. 또한 조선의 상황과 한계를 의식하면서 조선적인 선비그림을 모색한 것도 윤두서와 강세황이 유사한 문제의식을 지니고 있었음을 시사하지요.

강세황은 고를 중시하면서 이상적인 전범을 모색하는 임금탐고의 방법론과 이를 위한 방작의 실천을 지속적으로 추구했습니다. 또한 이처럼 일관된 방법론과 이론적 탐구를 배경으로 선비그림인 유화를 정착시켰고, 특히 조선의 상황에 맞는 조선적인 유화를 정립하는 데 기여했습니다.

시의도(詩意圖)와 시서화 삼절의 추구

강세황은 30대 시절부터 시의도를 제작했고 제화시를 애호했습니다. 《표옹선생서화첩》에서 확인되듯이 산수화, 사군자와, 화조화 같은 모든 분야의 그림에 시를 첨부하면서 자신의 글씨로 적어 넣었습니다. 강세황은 심주의 그림을 보면서 삼절을 이루었음을 다음과 같이 상찬했습니다.

> 푸른 봉우리 아득하고 푸른 시내는 흘러가는데
> 시내 위에는 어옹의 한 조각 낚싯배
> 게다가 맑은 시편을 신묘한 솜씨로 썼으니
> 작은 종이에 삼절(三絶)이라! 천추에 빛나리.[47]

...............

47 강세황, 「次海巖謝示石田畵」, 앞의 책, 권1, 92~93쪽.

강세황은 산수뿐만 아니라 대나무와 난초 같은 사군자화와 화조도 같은 그림의 전 분야에서 시서화의 결합을 실천했습니다. 이러한 인식은 다음 글을 통해서 다시 한 번 확인할 수 있습니다.

십죽보 중 매화 한 권이 있으니
시 하나에 그림 하나가 가장 기이하다 말하네.
낙옹이 나무 한 그루에 열 편을 읊었으니
그 그림 비록 기이하나 이런 시는 없다오.[48]

강세황은 그림 위에 시를 적거나 그림이 완성된 뒤 제화시를 첨부함으로써 시서화 삼절이 갖추어진 격조 있는 예술을 만들고자 했습니다. 그리고 이처럼 삼절이 갖추어진 예술에 대해서 높은 자부심과 만족감을 표현하기도 했지요.

시가 이루어진 후 손수 화축(畵軸) 끝에 적으니
두 아름다움이 어우러져 지극한 보배 되었네.
예찬과 황공망 작품만 사지 말지니
아이 시켜 열 겹씩만 싸서 넣어 두게나.
이어서 제후를 읊어 발어(跋語)로 쓸지니
구법으로 잘되고 못 됨을 어찌 따질까.[49]

강세황은 특히 화면 위에 시구를 쓰고 시의 뜻과 시 속의 소재

....................

48 강세황, 「和駱園朴彦晦東顯梅花十咏」, 앞의 책, 권1 시, 134쪽.
49 강세황, 「次海巖韻題沈玄齋水墨花竹圖軸」, 앞의 책, 권1 시, 87쪽.

등을 그림 속에 반영하는 시의도를 애호했습니다. 그는 젊은 시절부터 시의도의 방식을 선호하여 시의도가 이 시기 화단의 중요한 분야로 정착되는 데 기여했습니다.

강세황은 시의도의 개념을 사시산수도(四時山水圖)에도 적용했습니다. 조선 초부터 화제(畵題) 없이 제작되던 사시산수도를 그리면서 시구를 화제 삼아 기록했고, 시에서 거론된 소재와 시의를 그림에 반영했습니다. 48세 때인 1760년에 제작된《사시팔경도(四時八景圖)》병풍에서 그러한 시도를 볼 수 있습니다[도9]. 이 작품은 현재 새롭게 장황되어 있는데, 비단의 색깔은 자연스럽게 변색되어 있습니다. 각 장면에는 강세황의 자필로 여러 시인의 시 중 한 구절을 써넣었고 몇 개의 도장을 찍었습니다. 이러한 요소들 이외에 화면은 비교적 상태가 좋고 그림에 가필된 흔적은 보이지 않습니다.

강세황은 시구 중에 시각적인 표현이 가능한 소재들을 그림 속에 부각시켰습니다.[50] 예를 들어 〈이른 봄〉의 근경에는 물가의 누각, 그 주변에 솟은 버드나무와 분홍 꽃이 핀 나무, 길게 솟은 두 그루의 활엽수가 나타나는데, 화제시는 "꽃잎 물에 실려 문 앞을 지나가네."입니다[도9-1]. 〈이른 여름〉에는 근경에 물가의 높은 누각이 있고 누각 위로 울창한 여름나무가 드리워져 있습니다. 너른 물줄기 건너편에는 높게 솟은 벼랑이 있고 바위 중간으로 폭포가 쏟아져 내립니다. 화제시는 "세찬 물줄기 온 나무에 내리고, 자욱한 구름 사이에서 시원하게 떨어지네."입니다. 〈이른 겨울〉 장면의 근경에는 나지막한 물가 언덕 위에 한 사람이 서서 흐르는 강물을

................

50 그림 속의 시의 내용과 출전에 대해서는 『표암 강세황』(국립중앙박물관, 2013), 도 46, 80-85쪽 참조.

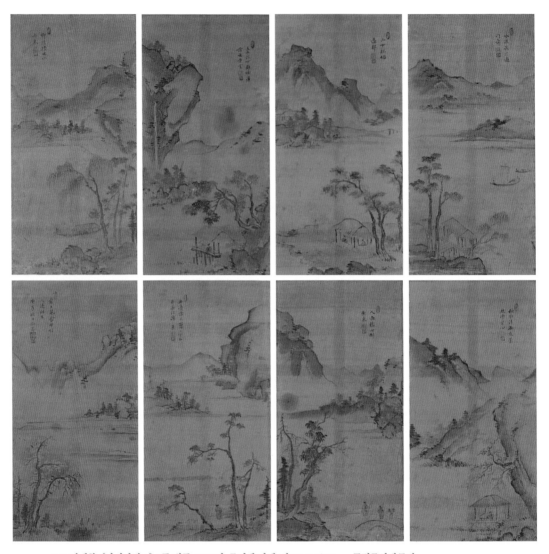

도9. 강세황,《사시팔경도》8폭 병풍, 1790년, 종이에 담채, 각 90.3×45.5cm, 국립중앙박물관

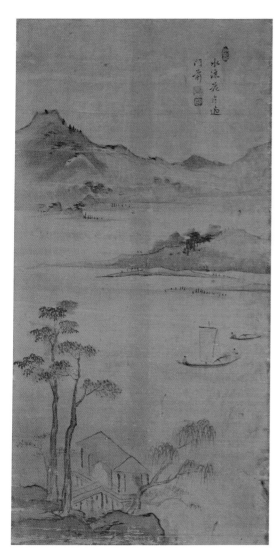

도10. 전(傳) 안견(安堅), 〈이른 봄〉, 《사시팔경도첩》 중, 비단에
담채, 35.2×28.5cm, 국립중앙박물관

도9-1. 강세황, 〈이른 봄〉, 《사시팔경도》 8폭 병풍 중

바라다보고 있습니다. 몇 그루 나무가 삐죽이 솟아 있는데 붉게 물든 나뭇잎이 거의 떨어져 성근 모습입니다. 화제시가 "끝없이 지는 잎새 우수수 떨어지고 가여운 장강(長江)은 세차게 흘러오네."여서 시상(詩想)이 잘 반영된 것을 알 수 있지요. 이처럼 강세황은 시구를 반영하며 사시의 계절감을 적절히 표현했고 장면마다 다른 계절감을 나타냈습니다.

　　작품의 전반적인 구성은 예찬계의 이단 구도를 변형시켰습니다. 근경의 언덕, 주변의 간단한 경물, 길게 솟은 몇 그루의 나무들, 근경 위의 큰 물줄기, 그리고 건너편의 약화된 중경(中景)과 원산(遠山)으로 구성되어 있습니다. 전통적인 사시도의 구성과 소재, 공간 개념의 잔영이 남아 있지만 예찬식의 구성과 소재로 재해석되었지요[도10].[51] 하지만 예찬식의 메마른 먹을 사용한 갈필(渴筆)과 절대준(折帶皴) 같은 요소는 나타나지 않으며[52], 바위와 산은 남색과 청색을 옅게 선염하여 표현하면서 부분적으로 피마준(披麻皴)을 나타냈습니다.[53] 이렇게 전통적인 사시도의 요소와 새로운 남종화적 요소를 융합시켜 강세황 특유의 화풍으로 소화해 낸 것이 이 작품의 특징입니다. 궁극적으로 전통적인 화제와 화풍을 토대로 하면서도

- - - - - - - - - - - - - - - - -

51　조선 초기의 사시팔경도에 대해서는 안휘준, 「傳安堅筆〈四時八景圖〉」, 『考古美術』 136·137(1978. 3) 참조.

52　절대준은 예찬이 창안하고 애용한 개성적인 준법. 갈대의 줄기를 기역자 모양으로 꺾으면 날카롭게 각이 지면서 기역자 모양이 나타나는 것과 비슷한 데서 유래된 명칭이자 기법이다. 이후 예찬을 모방한 작품들에서 예찬화풍의 전형적인 요소로서 자주 활용되었다.

53　피마준은 길고 부드러운 선을 반복하여 그어서 표현한 준법이다. 선의 형태가 마의 껍질을 까면 길고 가는 모습이 되는 것과 유사하여 마의 껍질, 피마라고 한 것이다. 남종화에서 선호하는 준법으로 대개 담묵과 갈필과 병용되는 경향이 있다.

시의(詩意)를 부각시키고 남종화풍을 가미하여 재해석해 냈습니다. 새로운 것을 추구한 강세황 특유의 회화 세계가 나타나 있습니다.

이렇게 오래된 화제인 사시산수도가 18세기적인 감각으로 재해석되었으며, 시서화 삼절의 성격을 갖추게 되었습니다. 그 결과 시대에 부응하는 새로운 화제가 된 것이지요. 이후 18세기의 심사정, 정수영(鄭遂榮), 19세기의 신위(申緯), 허련(許鍊) 같은 여러 화가들이 시의도로 표현된 사시산수도를 그렸습니다. 강세황은 사시도를 시의도로 재해석함으로써 사시산수도가 후대까지 적극적으로 제작되고 향유되는 계기를 제공한 것이지요.

기절(奇絶)과 생이불속(生而不俗)

강세황은 평생 동안 시회(詩會)에 참석하면서 여러 동료 문인들과 시서화로 교류했습니다. 그의 시서화와 관련하여 기(奇)와 기절(奇絶) 같은 용어가 지속적으로 등장하기 때문에 그가 문예 전반에서 '기'의 성취를 중시한 것을 알 수 있습니다.

강세황은 기문(奇文)을 감상하는 것을 즐겼고, 스스로도 기문에 일가견을 지니고 있었습니다.

한 편의 옛 가락 시를
소중히 보배로운 옥처럼 바치고
기이한 글을 또한 함께 감상함에
노안에 안경 쓰기를 재촉하네.[54]

..................

54 강세황, 「和海巖」, 앞의 책, 권3 시, 264쪽.

나를 좋아하여 남촌인(南村人)으로 여기고, 기이한 문장[奇文]과 의문스러운 뜻[疑義]을 아침저녁으로 구하네.[55]

또한 서법과 회화 작품을 평할 때도 기이한 것을 크게 중시했습니다.

세상에 전하는 회소의 글씨에는 〈자서첩〉, 〈장진첩〉, 〈율공첩〉 등이 있는데 필법이 매우 기이하다[奇].[56]

내가 서울에 들어가 어떤 사람에게서 오빈(吳彬)이 그린 횡축 대폭을 빌려 보았는데 필법이 매우 기이했다[奇]. 문백인은 호가 오봉으로 흐릿한 산수화 한 폭을 남겼는데 뛰어난[絶] 그림이라고 할 수 있다.[57]

심사정이 간략하게 그 뜻을 방하여 이 그림을 그렸다. 심히 기이하구나.[58]

'기'는 인물을 평가할 때나 완상물을 평가할 때도 가장 중요한 개념 및 평어 가운데 하나였습니다.

....................

55 강세황, 《송도기행첩》 제발문 중.
56 강세황, 「題懷素帖」, 앞의 책, 권5 제발, 485쪽.
57 강세황, 「題吳文李畵軸」, 앞의 책, 권5 제발, 476쪽.
58 심사정의 〈山僧補衲圖〉에 대한 평이다. 그는 정선의 〈하경산수화〉에 쓴 제평에서도 "그림 중의 산석(山石)이 창고하고 기이하구나[奇]."라고 했다.

공은 늙어가도 여전히 기재(奇才)임을 알겠거니

비단 자리 좋은 놀이에 채색 붓 펼쳤네.[59]

매화 가운데 이 나무가 기이하고 뛰어나며[奇絶]

매화 아래 그 사람이 기이하고[奇] 또 기이하다네[奇].[60]

'기'는 이 시기 유경종, 허필, 이용휴 같은 강세황 주변 인사들
이 공통되게 추구한 개념이었습니다.[61] 시를 쓸 때나 그림을 그릴
때, 글씨를 쓸 때 모두 기절(奇絶), 기신(奇新)하게 함으로써 새로움
과 변화를 추구했던 것입니다.[62] 유경종은 강세황이 소장한 작품들
에 대해서 다음과 같이 평했습니다.

중국 그림책이 있다고 들었는데, 팔대산인에게서 나왔다더라.

표암의 처소에 전해 이르렀는데, 높은 구름 끝 암자라네.

악비(岳飛)의 첩과 짝을 이루어

기이하고 뛰어나[奇絶] 자못 볼 만하다네.[63]

................

59 이 시는 강세황이 사돈인 임원(任琬, 1718~1769)를 위해 지은 것이다. 강세황, 「晦
 谷酒會 次松西諸兄韻 醉書軸中」, 앞의 책, 권1 시, 91쪽.
60 강세황, 「和駱園朴彦晦東顯梅花十咏」, 앞의 책, 권1 시, 134쪽.
61 강세황과 주변 인사들의 아회와 그림 제작에 대해서는 송희경, 「2) 강세황과 안산
 아회」, 『조선후기 아회도』(다할미디어, 2008), 107-116쪽 참조.
62 강세황과 마음을 나누는 친구[知心友]였던 허필도 기괴(奇怪)한 내용이나 새로운
 시어(詩語)를 만들면서 남들과 다른 시를 만들고자 했다. 박동욱, 앞의 논문, 46-47
 쪽; 강세황과 허필의 관계에 대해서는 강빈, 「부군행장」, 강세황, 앞의 책, 권6 부록
 참조.
63 정은진, 「강세황의 안산생활과 문예 활동」, 『한국한문학연구』 25(2000), 386쪽에서
 재인용.

이용휴가 쓴 허필의 만시(輓詩) 중에는 다음과 같은 구절이 있습니다.

> 그의 시는 그 사람과 같아서
> 진(眞)이 지극할 때 기이함[奇]이 드러났지.
> 그의 글씨와 그림도
> 또한 모두 그의 시와 같았네.[64]

　　이용휴는 '기'의 개념을 시서화 모든 분야에 적용했습니다. 그러면서 이러한 기의 추구는 곧 그 사람됨과 동일한 선상에 있다고 했습니다. 18세기 중엽 30여 년간 재야 문단의 종장이었다고 평가되는 이용휴는 문학의 개성을 중시하는 관점을 지녔으며, 문학의 창작에서 '이고(離古)'에 바탕한 '기'의 성취를 중시했습니다.[65] 그는 김홍도의 그림을 상찬하면서도 '신의(新意)'의 창출을 높이 평가했고, 궁극적으로는 '신의'의 창출에서 유래된 '기궤(奇詭)'의 중요성을 강조했으며, 시란 진실로 '기'해야 뛰어난 것이라고 했습니다.[66]
　　박준호는 "'기'는 사공도(司空圖) 이십사품(二十四品) 중 청기(淸奇) 조에 쓰인 용어로 '신묘함은 오래되고 다른 것에서 나오는데 담박하여 묘사할 수 없다[神出古異 澹不可收]'라는 구절이 기의 특성을 요약한 평어이다. 기란 결코 괴기, 기탄의 의미가 아니라 고결불범하여 세속을 초탈한다는 의미로 이해되어야 한다."고 했습니다.[67]

64　박준호, 「혜환 이용휴의 진 문학론과 진시」, 267-269쪽.
65　박준호, 앞의 논문, 270쪽.
66　박준호, 앞의 논문, 269쪽.
67　박준호, 앞의 논문, 259쪽.

기는 기절, 기궤, 기신 같은 다른 용어와 함께 사용되어서 세속을 초탈한다는 의미인 동시에 새로움과 변화를 추구함을 의미하는 것으로 보입니다.[68] 강세황의 그림에 나타나는 독특한 구성과 파격적인 단순함, 어눌해 보이는 필묘와 여백의 미를 강조하는 공간 구성, 길게 변형된 나무의 모습 등은 다른 작가들과 확연히 구분되는 특유의 회화 세계를 나타내는 요소들입니다[도11]. 이러한 요소들은 김명국(金明國)이나 이징(李澄) 등 17세기 직업화가들의 그림과 차이를 보여 주고, 정선이나 윤두서, 조영석 등과도 다른 풍격을 보여 줍니다. 이전의 직업화가들이나 선배 선비화가들과 구분되는 새로운 창작론과 이를 구현하는 표현 방식을 통해서 회화를 변화시키고자 했던 강세황의 시도와 성취를 통해서 그가 '기'를 중시하고 구현했다는 것을 알 수 있지요.

강세황이 '기'와 함께 중시한 것은 '속기(俗氣)'를 벗어나는 것이었습니다.[69] 그는 1748년 36세 때 제작한 《첨재화보(添齋畵譜)》의 서문에서 "나의 글씨와 그림은 모두 서투르다[生]. 서투르기 때문에 어느 정도 속된 것[俗惡]을 면한다."고 자평했습니다.[70] 또한 강세황은 1788년 76세 때 금강산 헐성루를 보면서 "붓이 서툴고[筆生] 손

.................

68 동계 조귀명도 기(奇)를 중시했는데, 이는 곧 기를 통해서 새로움을 추구하고자 한 것이다. 강민구, 「영조대 문학론과 비평에 대한 연구」(성균관대학교 대학원 박사학위논문, 1997), 33~35쪽.

69 강세황이 속기 없는 예술을 추구한 것은 변영섭이 지적한 바 있다. 변영섭, 「표암 강세황 연구 및 문예의 이상을 향하여—표암유고의 미술사적 의의」, 강세황 저, 김종진 외 역, 『표암유고』, 737~740쪽 참조.

70 변영섭도 강세황의 주된 관심과 목적이 '속기 없는 산수'에 있었다고 했다. 변영섭, 『표암 강세황 연구』, 62쪽.

도11. 강세황, 〈비폭도(飛瀑圖)〉,
1751년, 종이에 담채, 127.6×47.6cm,
국립중앙박물관

이 껄끄러워[手澁] 그릴 수 없다."고 하기도 했지요.[71] 이중해(李重海)는 허필의 만시를 쓰면서 "서투르고 껄끄러움에 사람들 심주를 보게 되네."라고 한 바 있습니다. 서투름[生] 또는 서투르고 껄끄러움[生澁]은 강세황과 합작을 하곤 했던 허필의 회화를 지칭하는 특징이기도 한데, 이러한 특징이 명대 오파의 종장인 심주를 연상시킨다고 한 것이 주목됩니다.[72] 회화적 이상을 나눈 동지였던 이들은 서투르고 껄끄러운 듯이 그림으로써 속기를 면하려고 했습니다.

강세황은 심사정의 〈수묵화죽도(水墨花竹圖)〉에 대해서 시를 지으며 다음과 같이 지적했습니다.

수묵이 어두운 것을 그림에서 귀하게 여기는 바이니
연지와 백분으로 뭇 꽃 그리기 무어 어려울까.
가슴 속에 안개와 구름의 아취가 없으면
붓 아래 달고 속된 기운[俗氣] 어찌 없앨까.[73]

강세황은 서법에서도 속기가 없는 것을 중시했습니다. 1737년 25세 때 한석봉의 글씨를 보며 다음과 같이 논하기도 했습니다.

운치가 한가롭고 빼어나 글자마다 자태를 갖추어 변화무궁한 가

71 강세황, 「遊金剛山記」, 앞의 책, 권4 서, 382-383쪽.
72 "생삽함에 사람들 심주(1427~1509)를 보게 되네", 이중해, 「허필만시」, 박동욱, 앞의 논문, 228쪽에서 재인용; 허필의 회화에 대해서는 박지현, 「연객 허필 서화 연구」(서울대학교 석사학위논문, 2004); 오파는 명대 절강성 오현을 중심으로 활약한 문인화파를 가리킨다.
73 강세황, 「次海巖韻 題沈玄齋水墨花竹圖韻」, 앞의 책, 권1 시, 84쪽.

운데서도 스스로 변경할 수 없는 법도가 넘친다. 이것은 힘을 많
이 쏟았다든가 연습을 익숙하게 했을 뿐 아니라, 오로지 그 인품
의 높고 낮음에 달려 있는 것이니, 마음속이 환하게 트이고 고상
하여 조금도 세속적인 기운[塵俗之氣]이 없어야만 비로소 그와 비
슷한 것을 얻을 수 있을 것이다.[74]

속기를 벗어나는 것이 중요하다는 것은 강세황이 즐겨 사용했
던 『개자원화전』 중 '거속(去俗)'의 항목에서도 강조된 바 있습니다.

필묵의 사이에 차라리 어리숙한 기운[稚氣]이 있을지언정 막힌 기
운[滯氣]은 없어야 하고, 차라리 거칠고 강한 기운[覇氣]이 있을지
언정 장터 기운[市氣]은 없어야 한다. 막히면 생생하지 못하고, 장
터와도 같으면 속됨[俗]이 많게 된다. 속됨에는 절대 물들면 안 된
다. 속됨을 버리는 것에는 다른 법이 없다. 독서를 많이 하면 곧 서
권기가 올라가고 속된 기운[俗氣]이 내려간다. 배우는 이들은 이
것을 삼가도록 하라.[75]

강세황의 동서이자 지기였던 유경종은 1762년 12월에 강세황
이 팔대산인의 그림을 소장하고 있다는 말을 듣고 이를 빌리려고
하면서 "이 일은 또한 속되지 않으니 맑은 기운 이미 가슴 속에 스
며드네."라고 했습니다.[76] 정원용(鄭元容, 1783~1873)은 강세황의 화

74 강세황, 「題石峯書帖」, 권5 제발, 481쪽.
75 "去俗", 「畫學淺說」, 『芥子園畫傳』 중.
76 유경종, 「납동기망야등하기회이편」, 『해암고』, 5. 정은진, 「강세황의 안산생활과 문
 예 활동」, 386쪽에서 재인용.

법이 타고난 재주가 특히 뛰어나 한 점의 속된 기운[俗氣]도 없다고
칭송했습니다.[77] 또한 "선비 기운[儒氣]이 특출해 결국 정선을 압도
하고 말았구나."라고 평했는데,[78] 강세황이 속기 없음과 선비다움
을 중시한 것을 의식한 평어라고 할 수 있습니다. 강세황의 시에 대
해서 소론계 선비인 이광려(李匡呂, 1720~1783)는 "구상에 있어서나
용어에 있어서 매우 담박하고 고상하여 시인의 정수를 얻었고, 결
코 일반적인 속된 말을 갖지 않았다."고 하며 담박함과 속되지 않음
을 지적하기도 했습니다.[79] 강세황의 지기였던 소론계 인사인 조윤
형(趙允亨, 1725~1799)은 강세황의 서법을 거론하면서 "타고난 품격
이 대단히 높았으니 모든 글씨의 장점을 한데 모아 가지고 따로 한
길을 열어 놓았는데 천 권의 독서에서 나오는 기운과 맛을 볼 수 있
다."고 했습니다.[80] 독서기가 있어서 속되지 않다는 말로 해석할 수
있지요.

　이처럼 강세황과 주변 인사들은 서화고동의 수장과 감상이나
시서화에서 모두 속기가 없는 것을 중시했습니다.[81] 강세황 자신은
생활 속에서도 속된 것을 싫어했습니다. 당시 금강산으로의 여행이
크게 유행했지만 그는 속된 것을 증오하는 마음이 있어서 생애 말

77　정원용, 『경산집』 중, 『국역 근역서화징』 하, 731쪽.

78　정원용, 『경산집』 중, 『국역 근역서화징』 하, 733쪽.

79　정원용, 「漢城府判尹姜公世晃諡狀」, 강세황, 앞의 책, 권6 부록, 690쪽.

80　강빈, 「선고정헌대부 한성부판윤겸지의금부사 오위도총부총관 부군행장」, 강세황,
　　앞의 책, 권6 부록, 663쪽.

81　"지금 잘사는 집 마당에 돌 화분을 진열해 놓은 것이 모두 이것이다. 세 봉우리 모
　　양으로 깎아 만든 것에서 더욱 저속함[鄙俗]을 느끼니, 뭐 볼 만한 것이 있어서 이
　　런 것을 모아 기이한 완상거리로 삼는가", 강세황, 「괴석」, 앞의 책, 권5 제발, 517-
　　518쪽.

1. 선비화가 강세황의 사의산수화 ｜ 325

년까지 여행하지 않았습니다.[82] 이를 통해서 속된 것을 싫어하는 것이 다만 문예적인 측면에서뿐만 아니라 그의 삶에서 중요한 지표였음을 알 수 있습니다.

강세황이 자신의 그림이 생이불속(生而不俗), 서투르기에 속되지 않다고 한 것을 통해 그의 작품에 나타난 독특한 특징을 이해할 수 있습니다. 예를 들어 1751년의 〈비폭도(飛瀑圖)〉와 1760년의 《사시팔경도》 같은 작품들에서는 단순한 구성과 소재, 길쭉하게 변형된 부자연스런 나무들의 모습, 느슨하고 어눌한 필선 등을 구사하여 뛰어난 역량을 가진 화가의 그림이라고 하기가 쉽지 않지요[도9, 11]. 하지만 1757년경에 그린 《송도기행첩(松都紀行帖)》에서는 대담한 구성, 꽉찬 공간, 자신감이 넘치는 필선, 풍성한 먹과 담채의 효과를 동원하면서 위의 두 작품과는 전혀 다른 기량과 화풍을 구사했습니다[도12]. 이를 보면 강세황이 특히 사의산수화에서는 어눌하고 서투른 듯이 보이는 화법을 통해 속기를 벗어나려고 한 것으로 해석할 수 있습니다. 유기(儒氣)와 서권기(書卷氣)를 토대로 속기를 버리면서 기절한 새로운 사의산수화를 창조하려고 했던 강세황의 선택이었다고 볼 수 있지요. 그리고 그의 개성적인 미학과 인식으로 인해서 나타났던 이러한 특징들로 인해 그가 동시대의 중국과 일본의 산수화와 차이가 나는, 조선적인 산수화를 이룩하는 데 기여하게 되었다는 사실도 중요한 의미가 있습니다.

강세황의 사의산수화와 관련하여 한 가지 더 강조하고자 하는 것은 유학자 선비의식이 강했던 강세황이 조선적인 선비그림, 곧 유화를 모색했다는 점입니다. 그는 심사정의 그림을 다음과 같이

..................

82 강세황, 「遊金剛山記」, 앞의 책, 권4 서, 374쪽.

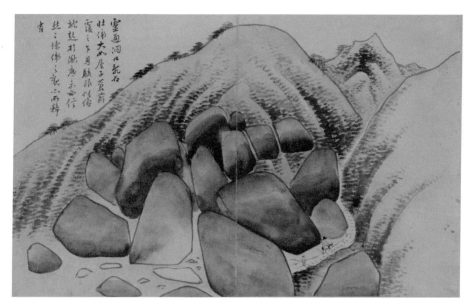

도12. 강세황, 〈영통동구도(靈通洞口圖)〉, 《송도기행첩》 중, 1757년경, 종이에 담채, 각 32.8×53.4cm, 국립중앙박물관

평했습니다.

> 먹빛이 무르녹음에 실물과 분간하기 어려워라.
> 돌아보건대 황공망의 재주만이 뛰어나랴.
> 그림쟁이들 초월한 것뿐만이 아니라네.
> 대나무 옆의 기이한 돌은 매우 사랑스럽고
> 풀 아래 작은 벌레는 살아 움직이는 듯
> 고색은 어찌 거연(居然) 스님만 논하랴.
> 발묵하니 더러 미불(米芾)의 산수가 되네.[83]

......................

83 강세황, 〈次海巖韻 題沈玄齋水墨花竹圖軸〉, 앞의 책, 권1 시, 85-86쪽.

심사정의 작품이 자신이 존경해 마지않던 정통적인 남종화의 대가인 원대 황공망이나 오대의 거연(10세기 중후반 활동), 송대의 미불에 못지않다는 것입니다. 강세황은 사의산수화에서는 임금탐고의 방법론을 중시하면서 수많은 중국의 명작과 화보를 방작했지요. 또한 조선의 주요한 선비화가들의 작품도 방작했습니다. 이러한 방작을 통해 도달하고자 한 궁극적인 경지는 중국화를 완벽하게 모방하는 것은 아니었습니다. 그는 당시 이상적인 전범이 될 만한 중국화를 구입하는 것이 어렵다는 것도 잘 알고 있었고, 임모와 방작의 목표가 대가를 철저하게 모방하는 것이 아니라 궁극적으로는 자신의 고유한 회화 세계를 이룩하는 것임을 인식하고 있었습니다. 조선의 상황과 역사, 전통을 중시했던 강세황은 조선적인 선비 그림인 유화를 정립시키려는 목표를 지닌 화가였습니다. 그의 그림에 나타나는 독특한 어눌함과 이전 회화와 다르고자 하는 의지, 수많은 방작을 녹여 낸 결과 나타난 개성적인 표현 등은 강세황이 이룬 조선적 유화의 특징이라고 할 수 있습니다.

이상에서 살펴본 것처럼 강세황은 회화를 통해서 시대적, 사상적, 문예적 이상을 담고, 은유하고, 실현하였습니다. 명문가이지만 당쟁의 와중에서 몰락한 가문으로 인하여 젊은 시절부터 과거를 접고 처사로 살아가야만 했던 강세황은 마음 속으로는 늘 세상을 향한 큰 뜻을 품고 있었습니다. 좌절된 현실 속에서 안주하지 않고, 그는 시서화를 통해 현실과 시대, 예술을 변화시키는 의식을 실천하였습니다. 그에게 있어서 회화란 단순히 여기적인 묵희가 아니었고, 회화는 사회적 관계를 맺고 사상적, 문화적인 변화를 모색하며 궁극적으로는 지식인 선비의 도를 구체화하는 수단이었습니다. 바로 이러한 지점에서 강세황의 회화예술이 가지는 새로운 의미와 맥락

을 읽을 수 있을 것입니다.

　그가 추구하였던 사의산수화의 궁극적인 이상은 곧 선비의식을 담은 선비그림, 유화였습니다. 그는 선비그림의 변화를 모색하였던 선배 윤두서의 행적과 회화적 성취에 비견되는 성과를 이루었습니다. 그는 윤두서처럼 독특한 자의식을 담은 〈자화상〉을 그렸고, 서화의 수장과 품평, 서예, 인장과 고동 등 박학적인 관심을 가지고 회화 다방면에 걸쳐 활약하였습니다. 뿐만 아니라 새로운 세계관을 가지고 중국뿐 아니라 서양과 일본에 대한 관심도 표명하였고, 새로운 매체에 대한 모색을 지속하면서 당시로서는 신지식이었던 각종 출판물 및 여러 화보를 활용하였습니다. 사의산수화 분야에서는 시서화 삼절의 이상을 담아내는 시의도를 선호하였고, 현실과 상경(常景)을 담은 진경산수화를 즐겨 제작하였습니다. 또한 서양화법을 적극적으로 수용하였습니다. 이처럼 회화와 관련된 다방면에 뛰어난 성취를 이룬 선비화가는 18세기 전 기간 중에서도 윤두서와 강세황만을 꼽을 수 있습니다. 이 두 선비화가의 공통점은 불우한 정치사회적 환경 속에서도 유학적인 완물상지론의 제한에 도전하면서 기예, 곧 회화를 선비의 사상과 의식을 담아내는 고급 예술로 격상시키고, 회화를 통해 사회적, 사상적, 문화적 변화를 촉진시킨 것입니다. 이로써 18세기 중 선비화가와 선비그림에 대한 사회적 관심과 인식이 높아지고, 그 결과 18세기 화단의 변화와 발전이 더욱 촉진될 수 있었습니다. 회화를 통한 현실과 사회에 대한 적극적인 참여와 기여는 궁극적으로는 유학적인 효용론의 영향이라고도 할 수 있으며, 동시대의 중국이나 일본의 문인화가들에게서는 발견하기 어려운 조선적인 선비그림의 특징으로 볼 수 있을 것입니다.

　훗날《표옹선생서화첩》을 소유하였던 이유원은 자신이 화가가

아니었기에 강세황과 신위로 이어지는 선비그림의 적통(嫡統)을 잇지 못한 것을 안타까이 여겼으나, 대신 서화 감상과 품평, 후원 등을 통해 선배 선비화가들의 역할을 부분적으로나마 이어 갔습니다. 이로써 17세기 말 윤두서로부터 시작되어 18세기 후반의 강세황, 19세기 전반의 신위, 19세기 후반의 이유원으로 이어지는 조선 선비그림, 유화의 한 계보가 지속되었음을 알 수 있습니다.

2

강세황의 진경산수화[1]
—《풍악장유첩(楓嶽壯遊帖)》을 중심으로

앞에서도 살펴보았듯이 강세황은 선비화가로서는 드물게 산수화와 대나무, 초상화와 화조 및 화훼, 사생 등 다방면에 뛰어난 솜씨를 발휘했지요.[2] 산수화 방면에서는 사의산수화와 진경산수화의 경계를 넘나들며 고금(古今)의 변주(變奏)를 통해 선비의 이상을 담은 이상적인 산수화의 전범을 모색했습니다. 그의 산수화 가운데 진경산수화는 18세기 전반에 겸재 정선이 정립시킨 진경산수화의 전통을 변화시키면서 18세기 후반기 화단에서 진경산수화가 주요한 회화 분야로 이어지는 데 크게 기여했습니다.

　여기에서는 강세황이 말년인 1788년 76세 때 제작한《풍악장

[1]　이 글은 2013년 7월 5일 한국미술사학회와 국립중앙박물관이 공동개최한 "2013
　　년 표암 강세황 탄생 300주년 기념학술 심포지엄"에서 발표한 이후 『강좌미술사』
　　40(2013. 12)에 수록한 원고를 일부 수정, 보완한 것이다.
[2]　표암 강세황의 회화에 대한 선구적인 연구는 IV장 1절의 주1 참조.

유첩(楓嶽壯遊帖)》을 중심으로 이 화첩과 관련된 여러 문제점들을 살펴보려고 합니다.《풍악장유첩》은 강세황의 진경산수화 가운데서도 대표작으로 주목을 받고 있습니다. 이 작품의 표제로 보면 화첩 속의 그림은 강세황이 금강산을 여행하고 제작한 것들로 구성되어야 하지만, 실제 화첩 속에는 금강산도가 한 점도 포함되어 있지 않습니다. 대신 이 화첩에는 회양의 관아와 회양을 대표하는 경물, 군사적으로 중요한 장소가 수록되어 있어요.

먼저《풍악장유첩》에 실린 이 장면들이 실제로 어떠한 의미가 있는 곳이고, 강세황은 왜 이러한 장면들을 그렸는지, 그림의 구성과 소재, 기법 등은 어떠한 의의가 있는지 등을 살펴보면서 강세황이 추구한 진경산수화의 성격과 특징을 알아보도록 하겠습니다. 또한 강세황이 중년 이후 제작한 여러 진경산수화 가운데 몇몇 작품들을 살펴보면서 그가 어떠한 동기와 목표를 가지고 진경을 그렸는지, 진경을 그리기 위해서 어떠한 방법론을 추구했는지, 또한 그가 구사한 화풍의 의미와 특징을 살펴봅니다. 이러한 검토를 통해서 조선 후기 화단에서 강세황의 진경산수화가 차지하는 위상 및 조선 후기 진경산수화의 새로운 단면을 밝히고자 합니다.

1)《풍악장유첩》에 관하여

《풍악장유첩》은 강세황의 글과 그림, 글씨를 모은 시서화 삼절의 작품입니다[도13].[3] 그가 76세 때인 1788년에 회양부사로 재직하던 아

3 이 작품에 대한 최초의 소개와 논의는 변영섭, 앞의 책, 120-124쪽; 이후 박은순,

들 인(傾)을 방문하여 머무르면서 제작한 시화(詩畵)를 모아 놓은 것입니다. 말년의 진경산수화를 대표한다고 볼 수 있지요. 이제까지 화첩의 표제에 따라 '풍악장유첩', 즉 금강산으로의 씩씩한 여행을 담은 화첩이라고 했습니다. 화첩에는 7편의 글과 7점의 그림이 수록되어 있습니다. 실린 글과 그림의 내용, 연기를 토대로 하면 1788년에 제작된 작품들로 추정됩니다.

도13. 강세황, 《풍악장유첩》 표지 부분

하지만 '풍악장유첩'이라는 표제와 달리 이 화첩에는 「등헐성루(登歇惺樓)」라는 시를 제외하면 금강산 여행과 직접적으로 관련된 그림이나 글이 없습니다. 이 화첩은 현재의 표제에 따라 '풍악장유첩'으로 불렸고, 글과 그림에 대해서도 별다른 비판 없이 인용되었습니다. 하지만 이 작품에는 여러 가지 점에서 재고되어야 할 요소들이 있습니다. 우선 이 화첩과 관련된 몇 가지 문제들을 생각해 보고 이를 토대로 강세황의 진경산수화의 성격과 의의를 살펴보겠습니다.

《풍악장유첩》과 관련하여 가장 먼저 살펴보아야 할 요소는 표제와 장첩 방식, 장첩 시기 등의 문제입니다[도13-1]. 우선 풍악장유첩이라고 기록된 표제의 서체를 보면, 강세황의 서체와는 차이가 있어서 그가 직접 쓴 글씨가 아닌 것이 분명합니다. 현재로서는 이 글씨를 누가 썼는지 알 수 없지만, 결코 잘 쓴 글씨도 아니고, 더욱이 정성을 들여 쓴 글씨도 아닙니다. 따라서 이 표제는 이 화첩이 새

『金剛山圖 연구』(일지사, 1997)에서도 다루어졌으나 이 화첩의 문제점이 거론되지 않았다.

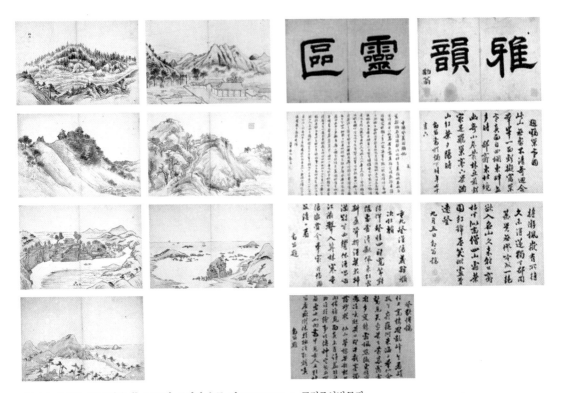

도13-1. 강세황, 《풍악장유첩》, 1788년, 종이에 수묵, 각 35.0×25.7cm, 국립중앙박물관

롭게 장황되었을 때 새롭게 기입된 것으로 추정할 수 있습니다.

'풍악장유첩'이라는 표제는 분명히 강세황의 의도를 반영한
것은 아닙니다. 그는 평생 동안 금강산으로 여행을 가지 않으려
고 했지요.[4] 아들이 재직하고 있었기 때문에 1788년 8월경부터 회
양에 머물렀고,[5] 금강산이 회양부 안에 속한 곳으로 130여 리 정도

...............

4 이 점에 대해서는 변영섭, 앞의 책, 120-121쪽 참조.

5 강세황이 8월경 회양에 도착한 것은 다음 시문을 통해 알 수 있다. 강세황, 「戊申八
月 余到淮衙 纔過數日 已有鬱抱 乃命肩興 尋所謂起色亭廢址 是爲德溟祠之前 老木淸流
爽人心目 議重起小亭 留詩以贈」, 앞의 책, 권2 시, 233쪽 참조.

로 가까웠으며, 때마침 김홍도(金弘道, 1745~1806?)와 김응환(金應煥, 1742~1789)이 방문하면서 함께 여행했던 것입니다. 보통 젊은 시절의 호쾌한 여행을 의미하는 '장유(壯遊)'라고 부를 만한 나이도 아니었고, 본래 속됨을 싫어하는 마음이 강한 그가 '장유'의 명분을 내세웠다고 보기도 어렵습니다. 따라서 건강이 따라 주지도 못했지만, 그는 3박 4일 정도 간단하게 여행한 뒤 몇 장의 그림을 그리고 회양 관아로 돌아와서는 금강산을 자신처럼 간단하게 본 사람은 없을 것이라고 했습니다.[6] '장유'라는 용어와 개념 자체가 강세황의 본의와 거리가 있는 것이지요. 실제로 이 화첩에는 금강산과 관련된 그림이 전혀 실려 있지 않습니다.

다음으로 장황 상태를 살펴보면, 전체적으로 장황의 수준이 매우 낮은 것을 알 수 있습니다. 화면의 각 면들의 종이의 크기도 조금씩 차이가 나며, 화면 옆에다 거칠게 종이를 덧댄 방식이 조악합니다. 또한 그림이 그려진 종이에도 차이가 있어서 대체적으로 몇 종류의 각기 다른 종이가 사용된 것을 알 수 있습니다. 이 작품들이 처음부터 화첩을 꾸미려는 일관된 의도를 가지고 만든 것이 아니라는 사실을 알 수 있지요.

화첩 앞쪽의 글은 강세황의 글씨로 제1면 「영구(靈區)」, 제2면 「아운(雅韻)」, 제3면 「제학소대도(題鶴巢臺圖)」, 제4면 「중양등의관령기(重陽登義館嶺記)」, 제5면 「중구등회양의관령차두운(重九登淮陽義館嶺次杜韻)」, 제6면 「장유풍악유소대구말득수독좌군각심각무요음성일절(將遊楓嶽有所待久未得遂獨坐郡閣甚覺無憀吟成一絶)」, 제7면 「등헐

6 강세황의 금강산 여행과 구체적인 견문에 대해서는 강세황, 「遊金剛山記」, 앞의 책, 권4 서, 373-383쪽 참조.

성루(登歇惺樓)」의 순서로 실려 있습니다. 그리고 그림은 제8면 〈백산도〉, 제9면 〈회양관아도〉, 제10면 〈학소대도〉, 제11면 〈지명미상처〉, 제12면 〈죽서루도〉, 제13면 〈청간정도〉, 제14면 〈가학정도〉의 순서로 실려 있습니다[도13-1].[7] 글의 내용과 그림의 순서를 비교해 보면 그림과 글의 내용과 차례가 일관되게 연결되지 않는 상태라는 것을 알 수 있습니다.

먼저 이 가운데 현재까지 지명미상처로 알려진 제11면은 화첩에 실린 제발문을 참고하고 회양 지역의 여러 가지 상황을 고려하여 살펴보면 의관령을 그린 것임을 알 수 있습니다[도14]. 현재 화첩에는 의관령에 오른 것과 관련된 「중양등의관령기」와 「중구등회양의관령차두운」 등 두 건의 글이 실려 있습니다.[8] 이 글들의 내용과 그림에 재현된 경관의 특징, 회양의 고지도 등을 보면 이 장면이 〈의관령도〉로 그린 것임을 확인할 수 있습니다[도14, 15].

이렇게 보면 화첩의 앞쪽에 실린 〈백산도〉, 〈회양관아도〉, 〈학소대도〉, 〈의관령도〉의 네 장면이 회양 관아와 회양 주변의 경관을 직접 답사하고 그린 작품들이라는 사실을 알 수 있습니다. 이 장면들은 동시에 제작된 것은 아니더라도 대체적으로 1788년 가을 즈음에 그려진 것으로 보입니다.[9] 제발문과 제시를 쓰고, 그림을 그린 종

7 화첩에 실린 그림에는 제목이 기록되어 있지 않지만 관련 기록 등을 토대로 위의 장소를 그린 것으로 확인되었다. 변영섭, 앞의 책, 120-124쪽; 화첩에 실린 글들은 문집 중에 모두 실려 있다.

8 이 글들은 『표암유고』 중에도 실려 있는데, 제목이 약간 차이가 날 뿐 거의 동일한 내용이다. 강세황, 「重九登義館嶺小記」, 앞의 책, 권4 서, 383-385쪽; ___「重九登淮陽義館嶺次杜韻」, 앞의 책, 권3 시, 295쪽 참조.

9 이 중 〈학소대도〉에 관한 시가 「표암유고」에 실려 있는데, 화첩에 실린 내용과 동일하다. 이 글의 제목에는 화첩 중의 기록에는 없는 연기가 기록되어 〈학소대도〉가

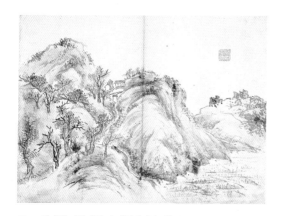

도14. 강세황, 〈의관령도〉,《풍악장유첩》 중　　도15.『지승(地乘)』수록 관동 각 읍 지도 중 회양 부분, 규장각 소장

이의 지질(紙質)이 약간씩 차이가 있기는 하지만,[10] 각 장면의 화풍에 공통점이 있다는 것도 일정한 시기에 그린 것으로 볼 수 있는 요소입니다.

　　그런데 문제는 〈죽서루도〉, 〈청간정도〉, 〈가학루도〉의 세 장면입니다. 이 장면들은 동일한 크기와 재질의 종이에 그려졌으며, 앞의 네 장면과는 화풍이 완전히 다릅니다. 따라서 앞선 작품들과 다른 시기에, 또는 다른 계기로 제작된 작품들로 생각됩니다. 지역적으로는 관동팔경 가운데 두 장면인 양양의 죽서루와 간성의 청간정, 회양에서 가까운 안변의 가학루 같은 바닷가의 명승을 그린 것

　　1788년 가을에 제작된 것을 알 수 있다. 강세황, 「題鶴巢臺圖」戊申 秋, 앞의 책, 권3 시, 298쪽.

10　이 화첩을 조사하면서 종이의 지질을 육안으로 검토해 보니 일부는 같고 일부는 다른 종이였다. 특히 4면과 5면은 운모가루가 섞인 동일한 종이이나, 6면은 4, 5면과 또 차이가 있다. 육안으로 본 것이니 단언하기는 힘들지만 종이의 차이도 이 작품들이 하나의 화첩을 위하여 일시에 제작된 것은 아님을 시사한다.

입니다. 화풍적인 면에서는 앞선 장면들에 비해서 훨씬 가늘고 예리한 필선으로 경관을 재현했습니다. 시점과 거리감, 원근의 표현 등에서 서양화법의 느낌이 보다 강하게 드러납니다. 이 화첩에 「등헐성루」 시가 실려 있지만, 금강산 자체를 그린 장면은 없고 대신 동해가의 일부 경관이 실려 있지요. 강세황이 이곳들을 직접 방문했다는 기록은 아직까지 찾을 수 없었습니다. 이 작품들은 각기 김홍도의 작품으로 전칭되는 금강산 관련 작품의 해당 장면들과 거의 유사하다는 점에서도 눈길을 끕니다.[11]

이 세 장면과 관련해서 한 가지 고려할 점이 있습니다. 강세황이 1788년 가을 금강산 여행 이후에 정조의 명을 받아 금강산을 그린 10여 점 이상의 작품과 여러 초본을 제작했고, 1789년 겨울에 이것을 정조에게 바쳤다는 사실입니다.[12] 이 가운데 금강산도들은 최종적으로 정조에게 전해진 것이 확인되지만, 이때 초본들은 제외된 것으로 보입니다. 그렇다면 죽서루 등 세 장면은 그때 제작한 초본과 관련이 있다고 추정해 볼 수도 있습니다. 이 세 작품들은 1788년에서 1789년 사이에 제작한 작품들로 여겨집니다. 금강산과 관련된 일련의 작품을 제작하는 가운데 함께 제작한 것으로 보는 것이 자연스러워 보입니다. 이 작품들에 나타나는 김홍도 작품과의 관련성은 그 선후 관계나 화풍상의 동일점과 차이점 같은 논의할 문제들이 있지만 이는 차후의 과제로 남겨야 할 것 같습니다.

이제까지 살펴보았듯이 이 화첩의 표제는 실제 화첩의 내용과

11　김홍도의 작품으로 전해지는 《해산도첩》의 도판은 『檀園 金弘道』(국립중앙박물관, 1995) 참조.

12　이러한 사실에 대해서는 변영섭, 앞의 책, 123쪽 참조.

차이가 있습니다. 하지만 현재로서는 잘 알려진 화첩의 명칭을 다르게 하면 혼란이 가중될 수 있기 때문에 여기에서는 일단 같은 명칭으로 부르려고 합니다.

앞에서 《풍악장유첩》이 강세황의 본래 제작 의도와는 상관없이 아마도 타인에 의해 후대에 장첩되었다는 점을 말씀드렸습니다. 이를 전제로 이 화첩에 실린 각 장면의 내용과 주제의식, 작품의 특징을 살펴보겠습니다. 우선 화첩의 전반부에 해당하는 네 장면을 중심으로 보지요. 현재 네 장면에는 백산, 회양관아, 학소대, 의관령이 그려져 있습니다. 이 장소들은 어떤 의미가 있는 곳이며 강세황은 왜 이곳들을 그렸을까요. 화첩의 순서와 다르지만 강세황의 당시 상황을 잘 전해 주는 〈회양관아도〉부터 살펴보겠습니다.

『표암유고(豹菴遺稿)』에 〈회양관아도〉와 관련된 것으로 보이는 시가 실려 있습니다[도16].[13] 이 시는 화첩에는 실려 있지 않지만 시의 제목과 내용으로 보아 시와 그림이 관련된 것을 짐작할 수 있습니다. 시의 내용은 강세황이 회양 관아인 와치헌에 있으면서 무료함을 달래려 경관을 그렸다는 것입니다. 특별한 의도를 가지기보다는 그저 소일거리 삼아 일상적인 경관을 그린 것이라고 볼 수 있지요. 이러한 일상성과 상경(常境)을 주제로 삼는 것은 강세황이 구사한 진경산수화의 핵심적인 성격과 관련이 있습니다. 일상성과 상경에 대해서는 뒤에서 좀 더 살펴보기로 하지요.

그런데 이 장면은 일반적으로 현의 관아를 그리던 전통적인 방식에서 벗어나 북쪽에서 남쪽을 바라다보는 독특한 시점을 구사했습니다. 다음 구절을 통해서 이러한 시점을 구사한 이유를 이해할

13 강세황, 「淮陽臥治軒晝靜無事 戲寫眼前前景 仍題一絶」, 앞의 책, 권2 시, 233쪽 참조.

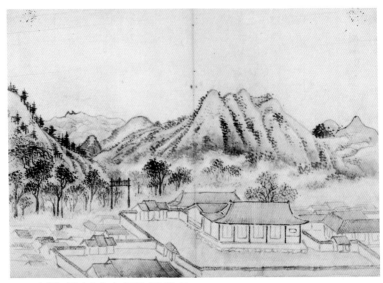

도16. 강세황, 〈회양관아도〉, 《풍악장유첩》 중

수 있습니다.

늘어선 산봉우리 들쭉날쭉 나무숲이 무성하니
분명 한 폭의 동가산일세.[14]

여기서 동가산이란 국가 수비를 위한 이상적인 요새지이자 백성들이 거주할 수 있는 곳이라는 의미를 지닌 표현입니다. 화면의 위쪽에 멀리 나타나는 이 산은 건물 앞으로 보이는 홍살문의 위치로 보아 와치헌의 남쪽에 위치한 백산일 것입니다. 백산은 회양의 안산 격인 곳이고, 방어적인 기능을 할 수 있는 산이었습니다. 강세황은 실제로 화첩에 〈백산도〉를 별도의 장면으로 다시 그리기도 했

14 강세황, 위의 시, 앞의 책, 권2 시, 233쪽, 주183 참조.

지요. 이 장면은 와치헌에 앉아서 남쪽을 보는 시점으로 그린 경치로, 회양이 요새와도 같은 지역임을 강조하는, 공적인 의미가 담긴 경관입니다.

《풍악장유첩》 가운데 〈의관령도〉와 관련된 기문(記文)이 실린 것도 유사한 의식과 관련이 있습니다.

> 의관령은 회양군 관할 북쪽에 있는데, 그곳에 의령사가 있어 봄, 가을로 서울에서 향을 내려 제사를 지낸다. 옛날 고려 현종 때 말갈족이 이 경내에 침입하여 의관령 위에 머물렀는데, 들쥐가 그들의 활시위를 갉아먹어 패배하여 돌아가니, 사람들은 신이 도운 것이라고 했다. … 회양군 관할의 마을을 내려다보니 관사들이 바둑판을 마주한 듯 일일이 지적할 수 있었다.[15]

의관령은 국가적인 재난에서 나라를 지켜낸 곳이고, 의령사는 이를 기념해 조정에서 향을 내려 제사를 지내는 공적인 장소였습니다. 강세황이 이곳을 돌아보고 기록하며 그린 것은 이런 의미를 지닌 곳이었기 때문입니다. 강세황이 《풍악장유첩》에서 기록하고 그린 곳들은 회양을 그린 고지도에서도 부각되는 곳인데, 회양 관아와 함께 가장 중요한 의관령과 의관령 근처의 학소대, 백산입니다 [도17, 18]. 이렇게 보면 이 네 장면은 금강산을 유람하고 여행의 흥취를 기념하기 위해 제작한 것이 아니라 회양부사의 아버지로서 공인(公人) 의식을 지녔던 강세황이 공적인 의미가 있는 장소를 선별하여 그린 것으로 보아야 할 것입니다.

.................

15 강세황, 「重九日登義館嶺小記」, 앞의 책, 권4 서, 383쪽.

도17. 〈회양부지도〉, 종이에 담채, 90×56cm, 규장각
(소장번호 규10657)

도18. 〈동여도〉 중 강원도 회양 부분, 규장각

　　　강세황이 방문하고 그린 의관령과 백산은 〈회양부지도〉 가운데
회양 관아를 감싸고 있는 두 개의 큰 산입니다[도17]. 18세기의 대
축적지도인 〈동여도〉에 나타나는 회양 부분에서도 회양 관아를 감
싼 대표적인 지형지물로 나타나고 있습니다[도18]. 그만큼 회양에서
가장 중요한 경관이자 방어적인 기능을 수행하는 경물이지요. 그
가 회양에 간 것은 아들이 부사로 재직했기 때문입니다. 또한 그 자
신도 지중추(知中樞)라는 관직에 있던 공인이었어요. 그 직전까지는
한성부판윤과 한양의 군사적 임무를 총괄하던 오위도총부 총관을
지냈지요. 그는 회양에서 각종 편의를 제공받으며 머물렀고, 지역
내의 여러 곳을 다녔습니다. 이러한 여행은 관료로서의 여행, 곧 환
유(宦遊)와 관련이 있습니다. 이러한 환유는 조선시대 관료 문화의
한 면모였습니다.[16] 강세황은 부사로 재직하던 아들의 덕으로 해당

16　관료들의 환유와 이를 토대로 한 실경산수화 및 진경산수화에 대해서는 박은순,
　　「2. 유람의 유형과 유람을 담은 그림」, 국사편찬위원회 편, 『그림에게 물은 사대부

지역에 머물면서 여러 경관을 살펴볼 수 있었습니다. 그 자신도 관료였던 까닭인지 강세황은 공적인 의식을 가지고 아들이 통치하는 역내의 주요한 경관을 방문하고 그림으로 그렸습니다. 따라서 회양의 가장 주요한 관아인 와치헌과 중요한 지형지물인 백산과 의관령, 의관령에서 보이는 학소대를 그림과 시로 기록하였지요. 이 화첩에 담긴 경관의 선별에는 공적인 의식과 명분이 작용하고 있었던 것입니다.

이처럼 강세황은《풍악장유첩》속의 진경산수화를 제작하면서 일상과 상경, 현실에 대한 관심, 공인으로서의 의식을 표현했습니다. 독특한 시점을 구사하여 개성과 자아에 대한 의식을 담아냈고, 관찰과 사생을 중시하면서 시각적 사실성을 획득하려는 시도를 했지요. 그리고 서양화법도 지속적으로 구사했습니다. 하지만 필묵법과 수지법 등에 있어서는 남종화적인 요소를 견지하여 문기를 담보했습니다. 그러면서 진경산수화가 한 폭의 남종문인화와 같은 화의(畵意)를 전달하는 사의적인 진경산수화의 세계를 구축할 수 있었습니다.[17]

..................
의 생활과 풍류』(두산 동아, 2007), 189-214쪽; ___,「조선 후기 관료문화와 진경산수화—소론계 관료를 중심으로,『미술사연구』27(2013. 12) 참조.
17 사의적 진경산수화에 대해서는 박은순,「조선후기 사의적 진경산수화의 형성과 전개」,『미술사연구』16(2002), 333-363쪽.

2) 강세황 진경산수화의 특징

일상성과 상경의 추구

이제부터 강세황의 진경산수화에 대해 본격적으로 살펴보겠습니다. 강세황은 젊은 시절부터 말년까지 지속적으로 진경산수화를 제작했습니다. 그가 제작한 진경산수화를 제재별로 살펴보면 생활 주변의 경관과 생활 속의 체험을 그린 작품들이 적지 않습니다. 물론 때로는 먼 곳으로 여행을 하고 이를 기록하는 진경산수화를 제작하기도 했지만 기본적으로 일상적인 평범한 장면, 즉 상경(常境)을 그리는 것을 중시했지요. 상경에 대한 그의 인식은 다음 글을 통해서 확인됩니다.

> 나는 "그대가 금강산을 유람한다면 반드시 이것은 우리 집 뒤의 조그만 산이나 언덕만 못하다며 애써서 먼 길을 걸어온 것을 후회할 것일세."라고 말했더니, 그가 "무슨 말인가."라고 묻기에, 나는 "산을 보는 안목은 책을 보는 것과 마찬가지인데 (그대가) 원굉도(袁宏道)가 표암만 못하다고 했다면, 그것은 신선의 산(금강산)을 업신여기고 평범한 경치(常境)를 귀하게 여길 것임이 분명하네. 어찌 잘못된 견해가 아니겠는가."라고 했다.
> 엉성한 울타리와 조그만 집들이 이웃해 있고 채소밭과 과수원이 거닐기에 충분하다면, 그것이 천만 개 백옥이 바다 위에 꽂혀 있는 것(금강산)보다도 나을 수가 있을 것이다.[18]

..............

18 강세황, 「送夕可齋李稚大泰吉遊金剛山序」, 앞의 책, 권4 서, 342-343쪽.

강세황이 젊은 시절부터 그린《감와도》,《지락와도》,《칠송정16
경도》,《두운정전도(逗雲亭全圖)》16경,〈옥후북조도(屋後北眺圖)〉로
부터 말년의《풍악장유첩》중의〈회양관아도〉,〈학소대도〉등은 모
두 강세황 자신이나 그림을 의뢰한 선비들의 집과 거처, 그 주변 경
관을 그린 작품들입니다.[19] 진경을 그릴 때 상경을 중시한 것은 이
익이나 윤두서에게서도 발견됩니다. 이익은 "산천의 기이한 절경을
그린 그림은 쓸모없는 것이며 완물(玩物)의 자료일 뿐이라 군자가
취할 바가 아니다."라고 했습니다.[20] 또한 윤두서도 진경을 그릴 때
일상경을 그렸을 뿐 기행을 토대로 한 진경은 제작하지 않아 상경
을 중시한 것을 알 수 있습니다.[21] 이처럼 강세황이 이익이나 윤두
서와 같은 남인 인사들과 유사한 진경관(眞景觀)을 추구한 것이 주
목됩니다.

　강세황은 그림뿐만 아니라 시에서도 일상적인 생활과 경관을
중시했습니다. 시나 그림에서 크고 거창한 소재가 아니라 생활 속
의 소재를 포착했고, 주변의 자연과 사물 같은 일상적인 대상을 자
주 제작했지요. 이러한 경향은 강세황과 친분이 깊던 이용휴나 유
경종 시의 특징이기도 하며 18세기 시단의 조류와도 관련이 있습니
다.[22] 평상적인 삶을 즉물적인 시선으로 포착함으로써 관념적인 소

19　이 작품들의 도판은 변영섭, 앞의 책과『표암 강세황』(국립중앙박물관, 2013) 참조.
20　고연희,「조선후기 산수기행문예에 나타나는 '奇'의 추구」,『한국한문학연구』49
　　(2012), 82쪽에서 재인용.
21　박은순,『공재 윤두서』(돌베개, 2010), 80-83쪽 참조.
22　정은진,「시서화로 일이관지 했던 표암과 그의 시문」, 강세황 저, 김종진 외 역,『표
　　암유고』, 716쪽; 이용휴는 일상에서 진을 발견하고자 했다. 박준호, 앞의 논문, 252
　　쪽; 안대회,『18세기 한국한시사 연구』(소명출판사, 1999), 53쪽 참조.

재가 가지는 공소(空疎)함보다 소박한 소재에서 삶의 진정성을 읽어
내려는 의도를 반영한 것이지요.²³

　강세황은 일상적인 상경을 그림으로 그릴 때, 작화(作畵)의 방
법론으로 현장에서 직접 관찰하고 바로 담아내는 즉물사경(卽物寫
景)을 중시했습니다. 여러 친구들과 아회(雅會)를 열고 눈에 보이는
경치를 바로 그린 〈해산아집도(海山雅集圖)〉, 역시 자신이 거주하고
있던 곳에서 눈앞에 보이는 경관을 그대로 그린 1784년의《두운정
전도》와 1788년의 〈회양관아도〉를 통해서 그러한 방법론을 확인할
수 있습니다[도16].

　　갑자기 이루어진 이 좋은 모임에 무엇인가 기록이 없어서는 안 되
　　겠다 싶어 각기 오언 율시 한 편석을 짓고 광경을 그대로 그린다.²⁴

　　하루 종일 일이 없다가 우연히 부채 16자루를 얻어 정자와 동산의
　　경치(卽景), 꽃과 풀, 새와 벌레를 되는 대로 그렸다.²⁵

　　회양 와치헌에서 낮에 조용하고 일이 없어 재미삼아 눈앞에 보이
　　는 경치(眼前景)를 그리고, 이어서 절구를 하나 짓다.²⁶

⋯⋯⋯⋯⋯⋯

23　박동욱, 「연객 허필의 예술활동과 일상성의 시학」, 조남권, 박동욱 옮김, 『허필 시전
　　집』(소명출판, 2011), 59-60쪽.
24　강세황,《書海山雅集帖》, 앞의 책, 권5 제발, 493쪽.
25　강세황, 〈甲辰三月 出住芝山郊榭 長日無事 偶得十六扇子 漫畵亭園卽景及花卉禽虫 仍各
　　題其上 逗雲亭全圖〉, 앞의 책, 권2 시, 190쪽.
26　강세황, 「淮陽臥治軒晝靜無事 戲寫眼前景 仍題一絶」, 앞의 책, 권2 시, 232쪽.

강세황은 금강산을 방문하여 그릴 때에도 "두 김 군은 대강의 형세를 그리고 나는 절 마당에 나와 앉아서 본 것을 모사했다. … 종이쪽을 꺼내 대략 눈에 보이는 곳을 그렸다."라고 하면서 눈에 보이는 경관을 즉면하여 그리는 것을 중시했습니다.[27]

강세황이 중시한 상경을 그리는 진경산수화는 겸재 정선의 진경산수화와는 구분되는 새로운 경향입니다. 18세기 전반경까지 유행한 진경산수화는 유명하고 특별한 경관을 찾아다니며 직접 경험하고 이를 그림으로 담아내는 방식이었지요. 이들은 금강산이나 전국 각지의 이름난 명승과 명소를 찾아다니는 장유(壯遊) 또는 산수유(山水遊)를 즐기면서 그 기행의 성과를 유기(遊記)와 시문, 그림과 글씨로 담아냈습니다. 정선에 의해 정립된 이러한 성격의 진경산수화를 저는 '천기론적(天機論的) 진경산수화'라고 부르는데,[28] 이러한 경향의 진경산수화는 평범하고 일상적인 생활 주변의 경관보다는 기위(奇偉)한 진경(眞境)을 찾아가서 체험하고 이를 시각적으로 기록하는 것을 중시했습니다. 또한 이러한 경향을 대표하는 정선은 그림으로 그릴 때에도 현장의 흥취와 경물의 기위함을 강조하면서 빠른, 휘쇄(揮灑)하는 필치와 밀밀지법(密密之法)이라고 불리는 꽉 찬 구성, 짙은 묵법, 이른바 열마준법(列麻皴法) 등의 요소로 형성된 개성적인 화풍을 구사했습니다.[29] 하지만 강세황은 젊은 시절부터

..................

27 강세황, 「遊金剛山記」, 앞의 책, 권4 서, 373쪽.

28 천기론적 진경산수화라는 용어와 그 내용은 박은순, 『금강산도 연구』(일지사, 1997)에서 처음 제시되었다. ; 박은순, 「천기론적 진경에서 사실적 진경으로―진경산수화의 현실성과 시각적 사실성―」, 『한국미술과 사실성』(눈빛출판사, 2000), 47-80쪽.

29 정선이 기경(奇景)을 찾아다니며 그렸다고 본 연구로 고연희, 앞의 논문 참조.

스스로 우울증이라고 했던 만큼 이러한 산수유를 싫어했습니다. 물론 우울증이라는 것은 하나의 핑계일 수도 있습니다. 실제로 강세황은 젊은 시절 정치적으로 수세에 처한 집안 사정 때문에 세상사에 거리를 두기도 했습니다. 특히 금강산으로의 여행은 너무나 저속한 유행이 되어 버렸으므로 여러 번 기회가 있었지만 절대 가지 않겠다는 결심을 하기도 했지요. 강세황은 김홍도와 김응환이 정조의 명으로 영동구군(嶺東九郡)을 그리기 위해 파견되었을 때에도 "중요한 지역과 평탄하고 험한 상황을 모두 그려 내니, 좋은 경치 때문만은 아니었다. 이는 매우 성대한 일이다."라고 칭찬했습니다.[30] 실제로 당시 김홍도와 김응환이 그린 경관들은 영동 지역의 관동팔경과 금강산을 그린 이전의 작품들에 비해서 훨씬 다양한 경관과 명소를 포함하고 있었습니다. 이러한 시도에 대해서 강세황은 유명한 명승만을 그리지 않고 그 지역의 다양한 면모를 전달한 것을 높이 평가했지요.

이처럼 강세황은 일상적인 상경을 즐겨 그렸습니다. 또한 상경을 그릴 때 이전의 실경산수화나 진경산수화에서 구사된 시점과는 다른 시점에서 대상을 그림으로써 18세기 문인들의 심상을 반영했고, 진경산수화의 성격을 변화시켰습니다. 예를 들어 정선이 그린 〈양천현아도〉와 강세황의 〈회양관아도〉를 비교해 보면 큰 차이를 발견할 수 있습니다[도16, 19]. 정선은 현아 건물을 크게 부각시킨 채 주변의 경관을 생략했고, 남쪽에서 바라다본 현아의 건물을 그렸습니다. 또한 화면을 꽉 채운 구성을 통해 정선 특유의 밀밀지법이 드러나며 주변 경관을 생략한 점도 중요한 대상을 크게 부각시

30 강세황, 「送金察訪弘道金察訪應煥序」, 앞의 책, 권4 서, 349쪽.

키는 정선의 개성적인 표현입니다. 하지만 강세황은 여유로운 공간, 부드러운 필치와 담묵을 구사했고, 특히 중요한 대상을 중심으로 그 주변의 경관을 높은 시야에서 포착하여 그렸습니다. 현아 건물을 화면 중심에 부각시켰지만 남쪽에서 바라다본 경관이 아니라 북쪽에서 바라다본 건물의 뒷모습을 그리고 있지요.

도19. 정선, 〈양천현아도〉,《경교명승첩》 중, 1740~1741년경, 비단에 수묵, 29.1×26.7cm, 간송미술관

두 작품의 화의(畵意)를 결정적으로 다르게 한 것은 시점입니다. 정선은 전통적으로 서재와 정사 등을 그릴 때 그렇듯이 남쪽에서 북쪽을 향한 시점을 취했습니다. 조선 초 이래로 특히 풍수적인 개념을 선호하던 전통적인 시점이지요. 건물 속의 인간은 주체가 되는 것이 아니라 웅대한 자연의 일부가 되어 자연과 동화된 채 개별성이 약화됩니다. 하지만 강세황은 남쪽에서 북쪽을 바라다보는 전통적인 시점에서 벗어나, 건물 속에 앉아 있는 화가 자신이 보고자 하는 어떤 대상을 보는 주체가 되게 합니다. 자아를 강조하는 18세기의 새로운 경향과도 관련이 있고, 진경산수화를 통해서도 개별성과 자아를 강조하는 새로운 의식을 담아내는 방식입니다. 강세황은 자신이 현장에서 경관을 바라다보고 있음을 은연중에 전달하고 있는 것입니다.

도20. 강세황,《지락와도》, 1761년, 종이에 담채, 51×195.8cm, 화정박물관

도20-1. 강세황,《지락와도》부분

강세황의 이러한 시점과 의식은 1761년에 제작된《지락와도》에서도 확인됩니다 [도20].《지락와도》에 기록된 글에 다음과 같은 구절이 있습니다.

이어서 정씨와 박씨 두 주인과 팔경에 대하여 운을 내어 함께 시를 지었다. 큰 폭에 전경(全景)을 그리니 한 자 한 치도 틀리지 않아서 옛 풍경의 닭과 개를 옮겨 놓았다고 말할 수 없어도 그 우아하고 맑은 운치는 거의 비슷하게 되었다.

강세황은 지락와를 화면 앞 끝부분에 그리면서 그곳에서 바라다보는 큰 범위의 전경을 그렸습니다. 이렇게 해서 지락와 주인의 시선으로 앞에 펼쳐진 전원과 자연을 직면하고 있는 듯이 표현했지

도21. 강세황, 〈옥후북조도〉, 《두운정전도》 중, 1784년, 종이에 수묵, 20.7×43.0cm, 조재진 소장

요. 이를 통해 지락와의 주인은 이 경관을 소유하거나 감상하는 주체로 부각되고 있습니다. 개성과 자아를 강조하는 강세황의 의도가 이러한 표현으로 나타난 것이지요. 특히 눈에 보이는 경관을 그리려는 의도에서 서양적인 투시도법과 지면(地面)의 표현이 동원된 점도 중요합니다[도20-1].

이러한 의식과 시점이 극대화된 작품으로는 1784년에 제작된 《두운정전도》 중의 〈옥후북조도〉를 들 수 있습니다[도21].

교외로 나가 산 지 어느덧 오래
아직도 경성에 대한 그리움이 남았네.
남산과 삼각산을 바라보네.[31]

두운지정(逗雲池亭)은 강세황이 말년에 소유했던 용산 근처에

31 강세황, 「甲辰三月 出住芝山郊榭 長日無事 偶得十六扇子 漫畵亭園卽景及花卉禽虫 仍各題其上 逗雲亭全圖」, 앞의 책, 권2 시, 192쪽.

있던 정자입니다.[32] 정자의 주인인 그는 어느 날 화선루(畵扇樓) 안에서 보이는 동서남북의 경관을 읊고 그렸으며, 바깥 언덕에 올라가 한양을 바라보면서 보이는 경치를 〈옥후북조도〉에 담았습니다. 자신이 소유한 정자의 주인으로서 의식과 시점이 극대화된 작품을 제작한 것이지요.

이처럼 강세황의 진경산수화에는 고(古)보다 금(今)을, 법(法)보다 아(我)를 중시하는 18세기 문예의 특징적인 면모가 담겨 있습니다. 이러한 면모는 그가 사의산수화에서 이상적인 전범으로서 고를 중시했던 것과 대비되는 요소입니다.[33] 한편 그의 회화에는 개성과 자아를 중시하는 경향이 꾸준히 나타납니다. 그가 여러 번의 자화상을 그린 것도 이러한 경향을 나타내며, 자신의 생지명(生誌銘)을 쓴 것도 강렬한 자아의식의 발로였지요. 강세황의 사의산수화가 조선 선비들이 중시했던 성리학의 이(理)적 요소, 관념적인 추구를 반영한 회화라고 한다면, 진경산수화는 성리학의 또 다른 특징이라고 할 수 있는 격물궁리(格物窮理)를 중시하며 현실세계에 대해 구체적인 관심을 가졌던 성리학자들의 의식을 반영한 회화라고 할 수 있습니다. 강세황은 사의산수화에서 고를 중시했던 것에 비해 진경산수화에서는 현실 그 자체를, 때로는 자아와 개성을 중시하는 태도를 드러냈습니다. 이 두 산수화가 얼핏 보면 서로 다른 지향점을 지니고 있는 듯하지만, 한편으로 그 저변에는 모두 현실, 즉 금(今)을 중시하는 의식이 배어 있습니다. 사의산수화에서 고를 현실화하는

32 강세황, 「逗雲池亭記」, 앞의 책, 권4 서, 386쪽.

33 강세황의 사의산수화에 대해서는 박은순, 「古와 今의 變奏: 豹菴 姜世晃의 寫意山水畵」, 『溫知論叢』 37(2013. 10), 452-497쪽 참조.

방법으로 원, 명, 청과 조선까지 가까운 시대의 작품을 중시한 것이
나 진경산수화에서 조선의 현실을 중시하면서 즉물사경의 방법을
취한 것은 결국 지금 여기를 중시하는 강세황의 가치관이 회화를
통해 발현된 결과입니다.

공인 의식과 환유의 기록

강세황의 행장 마지막 부분에는 다음과 같은 내용이 실려 있습니
다. 이 문장에는 강세황이 추구한 학문과 사상, 예술의 깊은 의미가
농축되어 있습니다.

> 아버님은 세상일에 소탈하여 세상 밖의 사람처럼 알지만 왕사의 풍
> 류와 추로의 행의가 사대부가의 모범이 된다는 것을 모른다. …[34]

강세황이 오랜 시간 동안 재야의 선비로 시서화로 즐기며 관조
하는 삶을 살았다고 했지만, 실제로 그는 언제나 현실에 대한 관심
을 늦추지 않으면서 학문과 행의를 닦았습니다. 이러한 의식은 진
경산수화에도 녹아 있다고 생각됩니다. 특히 강세황이 관직에 있던
주변인들의 청으로 제작한《송도기행첩》이나《갑진연행서화첩(甲辰
燕行書畵帖)》중《사로삼기첩(槎路三奇帖)》등 중국의 실경이 포함된
화첩들, 아들이 관료로 봉직하던 지역으로 방문해 그린《우금암도
(禹金巖圖)》와《풍악장유첩》,〈피금정도〉같은 진경산수화에는 관료
로서의 여행인 환유(宦遊)의 영광을 그림으로 기록하는 오래된 문인

34 강세황, 앞의 책, 권6 부록, 219쪽.

도22. 강세황,《우금암도》(부분), 1771년, 종이에 수묵, 28.6×358.8cm, 미국 LA 카운티박물관

전통의 영향이 배어 있습니다.[35]

　　앞에서 강세황이 진경산수화에서 일상성과 상경을 중시했음을 살펴보았습니다. 그런데 현존하는 작품 가운데 강세황이 평소의 삶을 담은 것이 아닌, 특정한 지역을 여행하거나 평소의 거처가 아닌 다른 지역에 거주하면서 주변을 여행하고 관아 주변의 경관을 그린 작품들이 전해지고 있습니다. 이 가운데 1771년에 제작된《우금암도》는 특히 강세황이 절필을 선언했던 시절에 제작한 작품이라는 점에서 주목됩니다[도22].[36] 우금암은 전라도 부안 근처에 있는 명승

................

35　《송도기행첩》에 대해서는 김건리, 「豹菴 姜世晃의 松都紀行帖 연구」, 『美術史學硏究』 237·238(2003); 강세황의 중국기행첩에 대해서는 변영섭의 앞의 책에서 거론되었고, 이후 정은주가 여러 자료를 조사, 보충하여 상세하게 정리했다. 정은주, 「姜世晃의 燕行活動과 繪畫」, 『美術史學硏究』 259(2008), 41-78쪽; ____, 『조선시대 사행기록화』(사회평론, 2012), 228-267쪽; 정은진, 「표암 강세황의 연행체험과 문예활동」, 『韓國思想과 文化』 25(2011) 참조.

36　우금암도에 대한 상세한 고찰은 Burglind Jungmann & Liangren Zhang, "Kang Sehwang's Scene of Puan Prefecture describing actual landscape through literati ideals", *Arts Asiatiques Tome* 65(2010), 75-92쪽 참조.

입니다. 이즈음 둘째아들이 부안 현령으로 있던 차에 그곳을 방문해 지내다가 부근의 명승을 여행하고 유기(遊記)를 쓰고[37] 주요한 장면을 재현한 작품입니다.

이 작품에서는 우금암과 실상사, 산 속의 폭포 등을 거의 윤곽선만을 구사하며 산과 건물, 암벽을 묘사하면서 지극히 소략한 스케치풍으로 그렸습니다. 그런데 강세황은 어떤 이유로 절필의 약속을 깨고 진경산수화를 제작했을까요. 또한 《송도기행첩》과 달리 사의적인 문인화처럼 보이는 화풍을 구사한 이유는 무엇일까요.

조선시대 동안 선비들은 유학자 관료가 되는 것이 가장 큰 소망이었습니다. 그리고 조정에 근무하는 관료가 되었을 때 태평성대에 공헌한 관료로서 자부심을 가졌고, 관료로서의 특권의식을 누리곤 했습니다. 지방 관료로 봉직할 때에는 관내 지역을 순력(巡歷)하면서 살피는 환유의 전통이 있었습니다. 지방 관찰사와 수령들이 순력 과정에서 본 지역의 주요 경관을 그림으로 그려 환력(宦歷)을 기념하는 관례가 차차 형성되었지요. 이러한 관료 문화는 조선 후기 진경산수화의 제작에도 일정한 영향을 주었습니다.[38]

강세황은 아들이 현령으로 있던 부안에서 우금암 등을 방문하기 이전에도 여행을 했습니다. 1770년 5월에 부안에서 가까운 정읍의 수령으로 있던 친구 임원(任瑗)이 부안을 방문하자 함께 변산 지역을 여행했습니다. 그 후 여행을 기록한 「격포유람기」를 지었는데,

.................

37 「유우금암기」는 강세황, 앞의 책, 권4 서, 395-401쪽 참조.
38 환유와 이를 기록한 실경산수화에 대해서는 박은순, 「2. 유람의 유형과 유람을 담은 그림」, 앞의 책; ___, 「19세기 회화식 군현지도와 지방문화」, 『한국고지도연구』 제1권 제1호(2009. 6), 31-59쪽; ___, 「조선후기 관료문화와 진경산수화」 참조.

이를 통해서 당시의 여정을 확인할 수 있습니다.[39] 이들은 말과 마부 등 관아의 지원을 받아 여행을 떠나 변산의 해창(海倉), 격포진을 방문했습니다. 해창은 조선시대 각 지역의 해변에 설치하여 국가의 세곡, 진휼미 등을 보관하던 창고입니다. 그리고 격포진은 해안 경비를 맡은 군사시설이 있는 곳으로 모두 공적인 관아였습니다. 격포에서는 격포진의 장수 한변철이 나와 맞이해 주었고 관사에서 숙박했습니다. 이튿날은 다시 격포의 만하루와 임금의 임시 처소인 행궁(行宮)에 올라갔습니다. 누대 위의 봉수대(烽燧臺)를 관찰하고 서남 연해 지역을 관할하던 위도(蝟島)를 바라다보기도 했습니다. 만하루는 격포진과 관련된 공적인 누정이고, 봉수대는 국가적인 시설이며, 위도 또한 국가적인 의미가 있는 곳입니다. 「격포유람기」는 여기서 끝나서 다음 여정은 알 수가 없습니다. 그런데 현재 유람기에 거론된 대부분의 장소와 지명이 앞에서 살펴보았듯이 공적인 의미가 있는 곳들입니다. 임원이 정읍의 수령이었던 만큼 공적인 의식을 지닌 여행이었다는 것을 시사합니다. 강세황 자신도 아들이 수령으로 통치하던 곳을 여행하는 것이었으니 관료에 준하는 명분과 공적 의식을 지닌 채 여행하고 기록한 것으로 보입니다. 따라서 격포로의 여행은 일종의 환유였던 셈입니다.

1771년에 강세황은 견여(肩輿)와 말 등의 편의를 제공받으며 우금암과 실상사 등으로 여행했습니다. 「유우금암기(遊禹金巖記)」는 부안 관아를 나오는 것으로부터 시작됩니다. 우선 그는 동림서원과 유천서원을 보았고, 그 후에 개암사와 실상사, 월명암, 용추, 내소사 등을 차례로 여행했습니다. 여행 이후에는 유람기를 썼고 방문한

39 강세황, 「遊格浦記」, 앞의 책, 권4 서, 359-363쪽 참조.

곳을 그린 진경산수화로《우금암도》를 제작했습니다. 이 여행은 격포 여행과 달리 강세황이 주가 되어 좀 더 사사로운 의식에 따라 진행된 것으로 보입니다. 그래서인지 장소의 선정에는 환유로서의 특징이 격포 여행만큼 뚜렷이 나타나지 않았습니다.

이 작품에 그려진 경관은 모두 유람기에서 거론된 곳입니다. 글에서는 경물의 모습과 특징을 자세하게 형용했지만 그림에서는 지극히 소략한 형태와 간결한 필치로 재현했지요.[40] 크고 웅장한 경물들이지만 공간적 깊이감이나 질감, 양감 등의 사실감은 거의 나타나지 않고 윤곽선 위주로 표현했습니다. 강세황의 다른 어떤 진경산수화에서도 볼 수 없는, 유난히 물기가 없는 갈필을 구사했고, 선염이나 준법을 거의 구사하지 않고 오직 윤곽선만으로 진경을 소략하게 재현했습니다. 다만 마지막의 극락암 장면에서는 웅장한 절벽 바위를 형용하기 위해 강한 필세로 일종의 부벽준을 구사했습니다. 이와 같은 화풍은 이전의《도산서원도》나《무이구곡도》등에 나타난 사의적인 성격의 진경산수화에 가까운 특징이지만, 이 작품들보다 더욱 간결하고 문기(文氣)를 강조한 것으로 보입니다.[41]

영조의 애정 어린 조언을 받아 그림을 삼가고 있던 강세황은 진경을 그리기 위해서 명분이 필요했을 것입니다. 강세황은 아들의 임지를 공인 의식을 가지고 여행했고, 이를 그림으로 표현해 온 관료적인 관습이라는 명분에 기대어 그림으로 기록했습니다. 그 대신 극도로 문기가 강조된 사의적인 화풍을 구사함으로써 선비의 심

................

40 유람기의 내용과 그려진 장면의 비교는 Burglind Jungmann, Liangren Zhang, 앞의 글 참조.

41 《도산서원도》와《무이구곡도》의 도판은 『표암 강세황』(국립중앙박물관, 2013) 중 수록도판 참조.

상(心想)을 담은 성과물이라는 의미를 강조한 것으로 볼 수 있습니다.[42]

《우금암도》의 제작 동기와 사의적인 화풍을 이해하는 데 도움이 되는 자료로 앞에서 살펴본 《풍악장유첩》과 두 점의 〈피금정도〉들을 들 수 있습니다. 강세황은 아들이 회양부사로 재직하던 즈음인 1788년 8월경 회양에 가서 1789년 가을까지 머물렀습니다. 그리고 그동안 회양부에 속한 금강산을 여행했고, 금강산도들을 그렸으며, 금성(金城) 지역을 두 차례 이상 방문하면서 피금정과 주변의 경치를 재현했습니다. 강세황은 금성에 있던 주요한 나루터인 맥판진(麥坂津)도 방문했는데, 그림으로 그릴 필요는 없다고 하면서 그리지 않았습니다.[43] 이처럼 강세황은 회양 주변의 유명한 경관들을 방문하고 관찰했습니다.

1788년과 1789년에 제작한 〈피금정도〉들은 강세황이 진경산수화에서 추구한 바를 시사합니다. 강세황은 1788년에 피금정을 방문하고 회양 관아에 돌아와 진경을 그렸습니다. 이 작품에서 강세황은 정선의 〈피금정도〉와 시점을 달리해 표현했는데, 진경산수화의 변화를 모색한 것이라고 볼 수 있지요[도23, 24]. 이 작품에서 강세황은 〈회양관아도〉에서 그랬듯이 진경을 그릴 때 시점을 중요하게 생각한 것으로 보입니다. 그는 전통적으로 피금정을 그릴 때 취했던 시점을 달리하고 구성을 변화시켜 새로운 진경으로 표현했습니

42　이 그림에 강세황의 서명과 낙관이 없다는 점도 이러한 제작 사정과 관련이 있어 보인다. Burglind Jungmann, Liangren Zhang, 앞의 글 참조.

43　강세황, 「過麥坂」, 앞의 책, 권2 시, 231쪽; 맥판진의 진경은 강세황이 이곳을 방문한 즈음까지는 그려지지 않았던 것으로 보이고, 김홍도로 전칭되는 금강산화첩 중에 실려 있다. 『檀園 金弘道』(국립중앙박물관, 1995), 도59.

도24. 정선, 〈피금정도〉, 종이에 수묵담채, 21.0×27.8cm, 조재진 소장

도23. 강세황, 〈피금정도〉, 1788년, 종이에 수묵,
101.0×71.0cm, 개인 소장

다. 제사의 내용에 따르자면 현장에서 그린 것은 아니고 회양관아
에 돌아와 완성했다고 합니다. 그러나 현장에서 어느 정도 초를 잡
기는 했을 것으로 짐작됩니다.

　　그리고 다음 해 8월에 다시 피금정을 방문해 주변 경관을 관찰
하고 다시 한 번 진경을 그렸습니다[도25]. 이 작품은 유원하고 일관
된 시점과 지그재그식으로 구축된 경물을 통해 공간적 깊이감의 강
조, 입체적인 형태의 묘사, 명암에 가까운 음영을 강조한 선염기법,
대기 원근법의 구사 등을 시도하면서 시각적 사실성을 추구했습니
다. 이 작품의 제목은 현재 '피금정도'라고 하고 있지만, 실제 피금

도25. 강세황, 〈묘령도〉, 1789년, 비단에 담채,
129.7×69.4cm, 국립중앙박물관

도26. 김홍도, 〈총석정도〉,《해산도병(海山圖屛)》,
비단에 수묵, 100.8×41cm, 간송미술관

정은 동그라미에 표시된 것처럼 화면 오른쪽에 치우쳐 조그맣게 나
타나고 있습니다. 이 장면은 강세황이 그림 위의 제사(題辭)에 기록
했듯이 오랫동안 궁금해했던 회양 주변의 묘한 고개, 묘령(妙嶺)을

자세히 관찰한 뒤 현장이 아니라 회양관아에 돌아와 완성한 것입니다. 피금정 주변에 위치한 이 고개의 정확한 지명은 아직까지 확인하지 못했습니다. 따라서 엄밀하게 말하자면 이 작품은 '피금정도'가 아닌 '묘령도(妙嶺圖)'라고 해야 할 것입니다. 이처럼 강세황은 잘 알려진 명승이 아니라 회양 주변에서 아마도 공적인 의미가 있는 주요한 경관을 자세하게 관찰하고 새로운 방식으로 재현했습니다.

이미 한 해 전에 피금정을 그린 적이 있었는데도 다시 방문하여 그린 것은 새롭게 그리려는 의지가 있었던 때문인 듯합니다. 이러한 표현은 정조에게 바친 일종의 공적인 진경산수화의 특징이 잘 나타나 있는 김홍도의 〈총석정도(叢石亭圖)〉와 유사한 경향을 나타냅니다. 이 작품들을 통해서 18세기 말에 유행한 '사실적 진경산수화'의 특징을 이해할 수 있습니다[도26].[44] 《송도기행첩》을 그린 이후 서양화법을 구사해 온 강세황이지만, 이 〈묘령도〉에서는 새로운 차원의 서양화법을 구사한 것으로 보입니다. 강세황이 이처럼 새로운 차원의 서양화법을 시도할 수 있었던 이유는 1784년에 중국 사행을 하면서 서양 회화 및 서양 동판화의 기법을 토대로 제작된 새로운 회화에 대해 많은 정보를 얻었기 때문입니다[도27].[45] 이러한 경험을 토대로 시각적 사실성을 좀 더 강화한 서양화법을 시도한 것입니다. 강세황이 사의산수화와 사군자화에서 생애 말년까지 여러 작품과 화보를 적극적으로 구해 보고 임모를 지속하며 연구했다는 점을 고려

44　사실적 진경산수화에 대해서는 박은순, 「천기론적 진경에서 사실적 진경으로―진경산수화의 현실성과 시각적 사실성―」, 앞의 책 참조.

45　청조 건륭연간에 제작된 서양 동판화가들이 밑그림을 그리고 제작한 승전을 기록한 동판화들을 보았을 것으로 짐작된다. 이 동판화들에 대해서는 『中國の洋風畵展』(東京: 町田市立國際版畵美術館, 1993), 276-288쪽 참조.

도27. Jean Damascee(?-1781) 原畵, 〈庫隴 癸之戰図〉, 準回兩部平定得勝圖 1組16圖 중, 1772년, 지본동판화, 각 57.0×102.0cm, 일본 財團法人藤井有隣館 (『中國の洋風畵展』(東京 町田市立國際版畵美術館, 1993), 282쪽, 도5 참조)

하면,[46] 진경산수화에서도 말년까지 새로운 화법을 연구하고 시도한 것은 자연스러워 보입니다. 강세황의 이러한 시도는 정선의 진경산 수화와는 뚜렷이 구분되는, 현실을 좀 더 객관적으로 관찰하고 일관 된 시점과 깊은 공간감, 입체감, 시각적 사실성을 중시하며 표현하는 '사실적 진경산수화'를 정착시키는 데 기여했습니다.

　강세황은 관료의 환유와 관련된 진경산수화를 때로는 주문 에 의해, 때로는 자신의 경험을 담아서 제작했습니다. 1757년 45 세 때 그린《송도기행첩》은 송도부사로 재직하던 오수채(吳遂采, 1692~1759)의 청으로 제작되었습니다. 말년에 제작한《사로삼기첩》 과《영대기관첩(瀛臺奇觀帖)》같은 중국 실경이 포함된 서화첩은 정

..............

46　박은순, 「古와 今의 變奏: 豹菴 姜世晃의 寫意山水畵」, 『온지논총』 37(2013. 10), 458-459쪽 참조.

사(正使) 이휘지(李徽之, 1715~1785)를 위해 제작되었지요. 《우금암도》와 《풍악장유첩》, 〈피금정도〉와 〈묘령도〉 등은 아들이 관직에 봉직하던 중 임지에 기거하면서 주변의 경관을 여행하고 그린 것입니다. 이 작품들은 직간접적으로 환유와 환유의 재현이라는 관료문화의 전통이 작용했습니다. 이러한 진경산수화를 통해서 강세황의 내면에 작용했던 국가에 대한 충성심, 선비 및 관료로서의 공적 의식과 자부심 등을 엿볼 수 있습니다.

강세황은 평생 동안 진경산수화를 왕성하게 제작하였습니다. 말년의 작품인 《풍악장유첩》 중의 작품들에서 강세황은 일상과 상경, 현실에 대한 관심, 또한 공인으로서의 의식을 담아내었습니다. 회화적인 측면에서 보자면 독특한 시점으로 개성과 자아에 대한 의식을 표현하였고, 관찰과 사생을 중시하였으며, 시각적 사실성을 달성하기 위해 서양화법도 구사하였습니다. 그러나 필묵법과 수지법 등에서는 남종화적인 경향을 유지하여 문기를 느끼게 하면서, 마치 한 폭의 남종화처럼 보이기도 합니다.

 강세황의 진경산수화 가운데는 일상적인 제재와 평범한 경관, 즉 상경을 다루면서 담백한 남종화법을 위주로 표현한 것이 많습니다. 이는 정선이 기위한 진경을 직면하기 위해서 풍류적인 여행을 즐기고, 현장에서 느낀 감흥을 강조한, 표현적인 화풍으로 진경을 그린, '천기론적 진경산수화'를 추구한 것과 대비가 됩니다. 즉 진경을 그렸다고 하여도 진경에 대한 인식과 이를 전달하는 표현방식에 뚜렷한 차이가 있는 것입니다.

 강세황은 공인의식 또는 공적인 환유와 관련된 진경산수화를 꾸준히 제작하였습니다. 《송도기행첩》, 《우금암도》, 《사로삼기첩》

등의 중국기행첩,《풍악장유첩》중 일부 장면 등은 조선시대 특유의 관료문화인 환유를 배경으로 형성된 작품들입니다. 환유를 기록한 여러 작품들을 통해서 강세황의 깊은 심상에 숨어 있던 선비 의식과 출세에의 의지 및 동경, 또는 자식들의 성취를 통해 간접적으로나마 사대부로서의 위상을 달성하고 수행하였다는 의식 등을 읽을 수 있습니다.

강세황은 사의산수화에서 여러 작품이나 화보를 방작하는 것을 중시하였던 것과 달리 진경산수화에서는 경관을 객관적으로 관찰, 사생하였고, 그림으로 표현할 때에도 사실성을 중시하였습니다. 강세황은 화가 자신의 시각을 중시하며 현실을 관찰하고, 이를 반영하기 위해 일관된 시점과 깊은 공간감, 입체감을 중시하는 서양의 투시도법을 수용한 '사실적 진경산수화'를 정립하였습니다. 그러나 또한《도산서원도》,《우금암도》,《풍악장유첩》과 같은 작품들에서 잘 나타나듯이 문기와 사의성, 남종화법을 중시하기도 하였습니다. 이에 따라 강세황 특유의 '사의적인 진경산수화'가 정립되었습니다.

이제까지 살펴보았듯이 현실과 실경, 서양문물에 대한 새로운 의식을 가진 선비로서 강세황은 회화적인 차원에서도 그러한 의식을 반영하는 새로운 방법론을 도입하였습니다. 강세황은 선배화가들이 추구하였던 사의적 진경산수화를 꾸준히 이어 가면서 개성화하였을 뿐 아니라 정선이 시도한 바 있던 서양화법을 본격적으로 구사하면서 '사실적 진경산수화'를 새로운 차원으로 변화시켰습니다. 진경산수화를 중시한 선비화가 강세황의 이러한 시도는 다른 선비화가들뿐 아니라 궁중의 화원이나 민간의 직업화가들에게도 큰 영향을 주면서 진경산수화는 18세기 후반까지도 화단의 변화를 이끌어 가는 주요한 경향으로 존속될 수 있었습니다.

참고문헌

1. 고문헌

《家傳遺墨》, 전라남도 해남 윤씨 종가 소장본.

姜世晃, 『豹菴遺稿』.

『古文書集成』 3, 海南尹氏篇 正書本, 古典資料叢書 6-1, 韓國精神文化硏究院, 1986.

權燮, 『三淸帖』.

『槿墨』 下, 성균관대학교, 1981.

金光國, 『石農畵苑』, 유홍준, 김채식 역, 『김광국의 석농화원』, 눌와, 2015.

金祖淳, 『楓皐集』.

金昌翕, 影印 『三淵全集』, 영인본, 1976.

『棠岳文獻』, 전라남도 해남 윤씨 종가 소장본.

『書雲觀志』, 규장각 소장본.

成海應, 『硏經齋全集』.

『朝鮮王朝實錄』 肅宗實錄, 英祖實錄.

申緯, 『警修堂集』.

申靖夏, 『恕菴集』.

『承政院日記』 第1025冊.

『(新製)靈臺儀象志』, 국립중앙도서관 소장본.

吳瑗, 『月谷集』.

元景夏, 『蒼霞集』.

尹斗緖, 『恭齋遺稿』, 전라남도 해남 윤씨 종가 소장본.

_____, 『記拙』, 전라남도 해남 윤씨 종가 소장본.

尹爾厚, 『支菴日記』, 전라남도 해남 윤씨 종가 소장본.

李奎象, 『幷世才彦錄』.

李肯翊, 『燃藜室記述』 別集.

李萬敷, 『息山集』.

李秉淵, 『槎川詩稿選批』.

李潊, 『弘道先生遺稿』.

李裕元, 『林下筆記』.

李夏坤, 『頭陀草』.

趙龜命, 『東谿集』.

趙榮祏, 『觀我齋稿』.

趙裕壽, 『后溪集』.

『海南 蓮洞 海南尹氏 孤山(尹善道) 宗宅篇』 韓國簡札資料選集 13, 한국학중앙연구원, 2008.

2. 도록

『恭齋 尹斗緒와 그 一家畵帖』, 효성여자대학교 출판부, 1984.

『겸재 정선』, 국립중앙박물관, 2009.

『겸재 정선』, 겸재정선기념관, 2009.

국외소재문화재재단 편, 『왜관수도원으로 돌아온 겸재정선화첩』, 국외소재문화재재단, 2013.12.

『우리 땅 우리의 진경』, 국립춘천박물관, 2002.

유홍준·이태호 편, 『유희삼매』, 학고재, 2003.

이태호·유홍준 편, 『조선후기 그림과 글씨』, 학고재, 1992.

『朝鮮時代 風俗畵』, 국립중앙박물관, 2002.

『豹菴 姜世晃』 한국서예사특별전 23, 한국서예박물관, 2003.

『표암 강세황』, 국립중앙박물관, 2013.

『海南尹氏家傳古畵帖—家傳寶繪·尹氏家寶』, 文化財管理局, 1995.

『湖南의 傳統繪畵』, 국립광주박물관, 1984.

3. 단행본

강명관, 『조선시대 문학예술의 생성공간』, 소명출판사, 2001.

강세황 저, 김종진·변영섭·정은진·조송식 역, 『표암유고』, 지식산업사, 2010.

姜信曄, 『朝鮮後期 少論 研究』, 鳳鳴, 2001.

강재언 지음, 이규수 옮김, 『서양과 조선—그 이문화 격투의 역사』, 학고재, 1998.

『겸재 관련 학술논문현상공모 당선작 모음집』, 겸재정선기념관, 2010.

계승범, 『우리가 아는 선비는 없다』, 역사의 아침, 2011.

고바야시 히로미쓰, 김명선 옮김, 『중국의 전통판화』, 시공사, 2002.

고병익, 『선비와 지식인』, 문음사, 1987.

具萬玉, 『朝鮮後期 科學思想史硏究I―朱子學的 宇宙論의 變動』, 혜안, 2004.

국사편찬위원회 편, 『그림에게 물은 사대부의 생활과 풍류』, 두산 동아, 2007.

금장태, 『한국의 선비와 선비정신』, 서울대학교 출판부, 2000.

김용준, 『韓國美術大要』, 1949 초판, 범우사, 1993 재출판.

김원룡, 『한국미술사연구』, 일지사, 1987.

박은순, 『금강산도 연구』, 일지사, 1997.

_____, 『공재 윤두서』, 돌베개, 2010.

박은순 외, 『해남윤씨 가전고화첩』(해제본), 문화재관리국, 1995.

_____, 『한국미술과 사실성』, 눈빛출판사, 2000.

_____, 『그림에게 물은 사대부의 생활과 풍류』, 두산 동아, 2007.

변영섭, 『표암 강세황 연구』, 일지사, 1988.

세키노 타다시 저, 심우성 역, 『조선미술사』, 동문선, 2003.

송일기·노기춘, 『海南 綠雨堂의 古文獻』第二冊, 태학사, 2003.

송희경, 『조선후기 아회도』, 다할미디어, 2008.

안대회, 『18세기 한국한시사 연구』, 소명출판사, 1999.

_____, 『궁극의 시학』, 문학동네, 2013.

안휘준, 『韓國繪畵史』, 일지사, 1980.

_____, 『韓國繪畵의 傳統』, 文藝出版社, 1988.

오세창 저, 동양고전회 역, 『국역 근역서화징』, 시공사, 1998.

尹永杓 편, 『綠雨堂의 家寶―孤山 尹善道 宗宅』, 1988.3.

尹喜淳, 『朝鮮美術史 硏究』, 1946년 초판, 동문선, 1994 재출판.

이내옥, 『공재 윤두서』, 시공사, 2004.

이동주, 『韓國繪畵史論』, 열화당, 1987.

이성미, 『조선 시대 그림 속의 서양화법』, 대원사, 2000.

이장희, 『朝鮮時代 선비 硏究』, 박영사, 1989.

이종묵, 『한국 한시의 전통과 문예미』, 태학사, 2002.

이태호, 『조선 후기 회화의 사실정신』, 학고재, 1996.

정옥자, 『우리가 정말 알아야할 우리 선비』, 현암사, 2002.

정은주, 『조선시대 사행기록화』, 사회평론, 2012.

조남권, 박동욱 역, 『허필 시전집』, 소명출판, 2011.

조선미, 『한국의 초상화』, 돌베개, 2009.

秦弘燮 편,『韓國美術資料集成』6, 일지사, 1998.

최열,『한국근대미술비평사』, 열화당, 2001.

최완수,『謙齋 鄭敾 眞景山水畵』, 범우사, 2003.

_____,『謙齋 鄭敾』1, 2, 3, 현암사, 2009.

한국국학진흥원 연구부 엮음,『선비, 인을 품고 의를 걷다』, 예문서원, 2016.

한국미술사학회 편,『朝鮮 前半期 美術의 對外 交涉』, 예경, 2006.

_____,『조선 후반기 미술의 대외교섭』, 예경, 2007.

韓沽劤,『星湖李瀷研究』, 서울대학교출판부, 1980.

한정희,『한국과 중국의 회화』, 학고재, 1999.

_____,『동아시아회화 교류사』, 사회평론, 2012.

『해남윤씨 덕정동 병조참의공파 세보』, 광주: 정휘출판사, 1998.

홍선표,『朝鮮時代 繪畫史論』, 문예출판사, 2004.

4. 논문

강경훈,「중암 강이천 문학연구」,『古書研究』15, 1997.

_____,「표암 강세황의 가문과 생애」,『豹菴 姜世晃』한국서예사특별전 23, 한국서
예박물관, 2003.

강관식,「謙齋 鄭敾의 天文學兼教授職 出仕와〈金剛全圖〉의 천문역학적 해석」,『미술
사학보』27, 미술사학연구회, 2006.

_____,「謙齋 鄭敾의 仕宦 經歷과 哀歡」,『미술사학보』29, 미술사학연구회, 2007.

강민구,「영조대 문학론과 비평에 대한 연구」, 성균관대학교 대학원 박사학위논문,
1997.

계승범,「제2장 선비의 덕목과 조선 선비의 실상」,『우리가 아는 선비는 없다』, 역사
의 아침, 2011.

고연희,「조선후기 산수기행문예에 나타나는 '奇'의 추구」,『한국한문학연구』49,
2012.

권영필,「조선시대 선비그림의 이상」,『조선시대 선비의 묵향』, 고려대학교 박물관,
1996.

김가희,「鄭敾과 李春躋 가문의 회화수응 연구」,『겸재정선기념관학술자료집』3, 겸
재정선기념관, 2011.

김건리,「표암 강세황의 송도기행첩 연구」,『미술사학연구』237·238, 한국미술사학

회, 2003.

김과정, 「나의 아버지 尹恭齋」, 『讀書新聞』, 1976.

김소영, 「李寅文의 山靜日長圖 연구」, 『인문과학연구논총』 36, 명지대학교 인문과학
연구소, 2015.

김양균, 「표암 강세황의 《표옹선생서화첩》」, 『동국사학』 45, 2008.

김용준, 「謙玄 李齋와 三齋說에 대하여—朝鮮時代 繪畵의 中興祖」, 『신천지』, 1950
〔『近園 金瑢俊 全集』(열화당, 2001)에 재수록〕.

김창환, 「도연명시 연구」, 서울대학교 대학원 박사학위논문, 1999.

김태영, 「조선후기 실학의 전개」, 『실학의 국가개혁론』, 서울대학교 출판부, 1998.

김홍대, 「조선시대 방작회화연구」, 홍익대학교 대학원 석사학위논문, 2002.

노기춘, 「孤山 尹善道 家門의 印章 使用考」, 『海南 綠雨堂의 古文獻』 第一冊, 태학사,
2003.

맹인재, 「恭齋의 旋車圖」, 『考古美術』 47·48호, 1964. 6.

문영오, 「추사 김정희와 표암 강세황의 대비고」, 『동문논총』 27, 1997.

민길홍, 「조선후기 唐詩意圖」, 『美術史學硏究』 233·234, 한국미술사학회, 2002.

_____, 「시론을 그림으로, 사공도 시품첩」, 『겸재 정선』, 국립중앙박물관, 2009.

박동욱, 「연객 허필의 예술활동과 일상성의 시학」, 조남권·박동욱 역, 『허필 시전
집』, 소명출판, 2011.

박은순, 「恭齋 尹斗緖의 회화: 상고와 혁신」, 『해남윤씨 가전고화첩』(해제본), 문화
재관리국, 1995.

_____, 「천기론적 진경에서 사실적 진경으로—진경산수화의 현실성과 시각적 사실
성—」, 『한국 미술과 사실성』, 눈빛출판사, 2000.

_____, 「공재 윤두서의 서화: 《家物帖》과 畵論」, 『人文科學研究』 6, 덕성여자대학교
인문과학연구소, 2001.

_____, 「恭齋 尹斗緖의 書畵: 尙古와 革新」, 『美術史學研究』 232, 韓國美術史學會,
2001.

_____, 「恭齋 尹斗緖의 畵論: 恭齋先生墨蹟」, 『美術資料』 67, 國立中央博物館, 2001.
12.

_____, 「조선후기 사의적 진경산수화의 형성과 전개」, 『미술사연구』 16, 미술사연
구회, 2002. 12.

_____, 「眞景山水畵의 觀點과 題材」, 『우리 땅 우리의 진경』, 국립춘천박물관, 2002.

_____, 「2. 유람의 유형과 유람을 담은 그림」, 국사편찬위원회 편, 『그림에게 물은

사대부의 생활과 풍류』, 두산 동아, 2007.

_____, 「朝鮮 後半期 對中 繪畫交涉의 조건과 양상, 그리고 성과」, 『朝鮮 後半期 美術의 對外交涉』, 예경, 2007.

_____, 「寫意와 眞境의 경계를 넘어서」, 『겸재 정선』, 겸재정선기념관, 2009.

_____, 「19세기 회화식 군현지도와 지방문화」, 『한국고지도연구』 제1권 제1호, 한국고지도연구학회, 2009. 6.

_____, 「謙齋 鄭敾과 少論系 文人들의 후원과 교류(Ⅰ)」, 『溫知論叢』 29, 온지학회, 2011.

_____, 「古와 今의 變奏: 표암 강세황의 사의산수화와 진경산수화」, 『표암 강세황 탄생 300주년 기념 학술 심포지엄』, 국립중앙박물관, 2013. 7. 5.

_____, 「古와 今의 變奏: 표암 강세황의 사의산수화」, 『온지논총』 37, 온지학회, 2013. 10.

_____, 「왜관수도원 소장 《겸재정선화첩》에 대한 고찰—산수화를 중심으로」, 『왜관수도원으로 돌아온 겸재 정선 화첩』, 국외소재문화재재단, 2013.

_____, 「조선후기 관료문화와 진경산수화」, 『미술사연구』 27, 미술사연구회, 2013. 12.

_____, 「겸재 정선의 진경산수화와 西洋畵法」, 『미술사학연구』 281, 한국미술사학회, 2014.

_____, 「조선 후기 선비그림의 선구자: 공재 윤두서의 畵學과 유화」, 『공재 윤두서 서거 300주년 기념 학술심포지엄』, 국립광주박물관, 2014. 11. 26.

_____, 「겸재 정선의 진경산수화풍과 古地圖」, 『한국고지도연구』, 9권 1호, 한국고지도연구학회, 2017. 6.

_____, 「정선의 寫意山水畵 연구: 詩意圖를 중심으로」, 『미술사학』 34, 한국미술사교육학회, 2017.

_____, 「조선시대 선비그림, 유화(儒畵): 용어의 유래와 함의」, 『미술사학보』 50, 미술사학연구회, 2018. 6.

박은화, 「明代 後期 詩意圖에 나타난 詩畵의 相關關係」, 『美術史學硏究』 201, 한국미술사학회, 1994.

박준호, 「혜환 이용휴의 '진' 문학론과 '진시'」, 『한국학논총』 34, 2000.

박지현, 「연객 허필 서화 연구」, 서울대학교 대학원 석사학위논문, 2004.

송희경, 「2) 강세황과 안산아회」, 『조선후기 아회도』, 다할미디어, 2008.

안상현, 「신구법천문도 병풍의 제작 시기」, 『고궁문화』 6, 국립고궁박물관, 2013.

안휘준, 「傳安堅筆〈四時八景圖〉」, 『考古美術』 136·137, 1978. 3.

_____, 「瀟湘八景圖의 起源과 東傳」, 『韓國繪畫의 傳統』, 文藝出版社, 1988.

_____, 「謙齋 鄭敾의 瀟湘八景圖」, 『美術史論壇』 20호, 한국미술연구소, 2005.

양보경, 「『회입 곤여만국전도』와 조선후기의 서구식 지도」, 『마테오 리치의 곤여만
국전도와 조선후기의 세계관』, 경기문화재단 실학박물관, 2013.

吳賢淑, 「《扇譜》에 수록된 觀我齋 趙榮祏의 扇面畵 硏究」, 『溫知論叢』 9 , 온지학회,
2003. 12.

유미나, 「中國詩文을 주제로 한 朝鮮後期 書畵合璧帖 硏究」, 동국대학교 박사학위논
문, 2006.

유영혜, 「귤산 이유원 연구」, 이화여자대학교 대학원 석사학위논문, 2007.

유홍준, 「남태응 『청죽화사』의 해제와 번역」, 『조선후기의 그림과 글씨』, 학고재,
1992.

이경화, 「鄭敾의 《辛卯年楓嶽圖帖》」, 『미술사와 시각문화』 11, 미술사와 시각문화학
회, 2012.

이기원, 「조선시대 관상감의 직제 및 시험제도에 관한 연구: 천문학 부서를 중심으
로」, 『한국지구과학』 29권 1호, 2008. 2.

이내옥, 「공재 윤두서의 학문과 회화」, 국민대학교 대학원 박사학위논문, 1994.

이동주·최순우·안휘준, 「좌담 恭齋 尹斗緖의 繪畵」, 『韓國學報』 10, 1979.

이순미, 「朝鮮後期 鄭敾畵派의 漢陽實景山水畵 硏究」, 고려대학교 대학원 박사학위논
문, 2012.

이영숙, 「尹斗緖의 繪畫世界」, 『미술사연구』 창간호, 미술사연구회, 1988.

이완우, 「海南 綠雨堂 소장 書藝資料의 檢討」, 『海南 綠雨堂의 古文獻』 第一冊, 태학사,
2003.

이을호, 「恭齋 尹斗緖 行狀」, 『美術資料』 14, 국립중앙박물관, 1970.

이종묵, 「시풍의 변화와 중국 시선집의 편찬양상」, 『한국 한시의 전통과 문예미』, 태
학사, 2002.

이종숙, 「朝鮮時代 歸去來圖 硏究」, 서울대학교 대학원 석사학위논문, 2002.

이종호, 「한국시화비평과 사공도의 시품」, 『대동한문학』 13, 대동한문, 2000.

이태호, 「恭齋 尹斗緖―그의 繪畵論에 대한 硏究」, 『全南地方의 人物史硏究』, 전남지
역개발협의회연구자문위원회, 1983.

_____, 「석농 김광국 구장 유럽 동판화를 통해 본 18세기 지식인들의 이국취미」,
『유희 삼매』, 학고재, 2003.

정은주,「강세황의 연행활동과 회화」,『미술사학연구』259, 한국미술사학회, 2008.

정은진,「표암 강세황의 미의식과 시문창작」, 성균관대학교 대학원 박사학위논문, 2004.

_____,「『간독』소재『표암간찰』을 통해본 표암 강세황의 일상—예술취미와 관련하여」,『동방한문학』29, 2005.

_____,「시서화로 일이관지 했던 표암과 그의 시문」, 강세황 저, 김종진 외 역,『표암유고』, 지식산업사, 2010.

_____,「표암 강세황의 연행체험과 문예활동」,『한국사상과 문화』25, 2011.

조규희,「조선시대의 山居圖」,『미술사학연구』217 · 218, 한국미술사학회, 1998.

조선미,「조선왕조시대의 선비그림」,『澗松文華』16집, 간송미술관, 1979. 5.

조인희,「시화일체의 현화—정선의 시의도 연구」,『겸재 관련 학술논문현상공모 당선작 모음집』, 겸재정선기념관, 2010.

_____,「정선의 시의도와 조선후기 화단」,『겸재정선기념관 학술자료집』3, 겸재정선기념관, 2011.

_____,「詩情을 畵意로 펼친 尹斗緖 一家의 회화」,『溫知論叢』32, 온지학회, 2012.

_____,「朝鮮後期 詩意圖 硏究」, 동국대학교 대학원 박사학위논문, 2013.

_____,「朝鮮後期 杜甫 詩意圖 연구」,『美術史學』28, 한국미술사교육학회, 2014.

_____,「왕유의 시를 그린 조선 후기의 그림」,『문학 · 사학 · 철학』39, 한국불교사연구소, 2014.

_____,「동아시아 唐詩意圖 비교 연구」,『동양예술』34, 한국동양예술학회, 2017.

진준현,「仁祖 · 肅宗年間의 對中國 繪畵交涉」,『講座美術史』, 한국불교미술사학회, 1999.

차미애,「『십죽재서화보』와 표암 강세황」,『다산과 현대』3, 2010. 12

하향주,「『당시화보』와 조선 후기 화단」,『동악미술사학』10, 동악미술사학회, 2009.

한영호,「서양과학의 수용과 조선의 신 · 고법 천문의기」,『한국실학사상사연구4—과학기술편』, 연세대학교 국학연구원, 2005.

한정희,「동기창과 조선 후기 화단」,『한국과 중국의 회화』, 학고재, 1999.

_____,「강세황의 중국과 서양화법의 수용 양상」,『동아시아회화 교류사』, 사회평론, 2012.

_____,「한 · 중 · 일 삼국의 방작회화 비교론」,『동아시아회화교류사』, 사회평론사, 2012.

洪善杓,「朝鮮後期의 西洋畵觀」,『한국 현대미술의 흐름』, 일지사, 1988.

_____,「명청대 西學書의 視學 지식과 조선 후기 회화로의 변동」,『美術史學硏究』 248, 한국미술사학회, 2005.

홍혜림,「朝鮮後期 山靜日長圖 硏究」, 고려대학교 대학원 석사학위논문, 2015.

黃晶淵,「朝鮮時代 書畵 收藏 硏究」, 한국학중앙연구원 대학원 박사학위 논문, 2007.

5. 영문 논저

Alfreda Murck, *Poetry and Painting in Song China: The Subtle Art of Dissent*, Harvard Yenching: Harvard University Press, 2000.

Alfreda Murck and Wen C. Fong eds., *Words and Images: Chinese Poetry, Calligraphy, and Painting*, New York: Metropolitan Museum of Art, 1991.

Alison Cole, *Perspective*, New York: Dorling Kindersley, 1992.

Burglind Jungmann & Liangren Zhang, "Kang Sehwang's Scene of Puan Prefecture describing actual landscape through literati ideals", *Arts Asiatiques Tome* 65, 2010.

Erwin Panofsky, *Perspective as Symbolic Form*, New York: Zone Book, 1991.

Hubert Damisch, *The Origin of Perspective*, London: The Mit Press, 1995.

James Cahill, *The Lyric Journey*, Cambridge, Mass.: Harvard University Press, 1996.

Stephen Addis, *Japanese Quest for a New Vision*, Spencer Museum of Art, 1986.

Susan Bush, *The Chinese Literati on Painting*, The Harvard Yenching Institute, 1971.

Timon Screech, 田中優子·高山宏 譯,『大江戶視覺革命(*The Western Scientific Gaze and Popular Imagery in Late Edo Period*)』, 東京: 作品社, 2002.

6. 중문 논저

『芥子園畵傳』, 昊浩出版社, 1981.

高木森,『中國繪畵思想史』, 臺北: 三民書局, 2004.

『顧氏畵譜』, 해남 윤씨 종가 소장본.

『唐詩畵譜』全8卷, 北京: 文物出版社, 1981.

蕭燕翼,「論文人畫的歷史必然性」,『孕雲』34期, 1992. 3.

楊仁愷 主編,『中國書畫』, 上海: 上海古籍出版社, 2001.

兪昆,『新訂 中國繪畫史』, 臺北: 華正書局, 中華民國 64.

7. 일문 논저

古原宏伸,「朝鮮山水畫 中國繪畫 收容」,『青丘學術論叢』16, 東京: 韓國文化研究所振興
　　財團, 2000.

菅野 陽,『江戸の銅版畫』, 京都: 臨川書店, 2004.

國立博物館 編,『日本南畫集』, 便利堂, 1951.

『國華』1207號 特輯 文人畫と南畫, 國華社, 1996.

吉澤忠, "中國の文人と日本の文人",「日本の文人畫」, 米澤嘉圃・吉澤忠 共著,『文人畫』
　　日本の美術23, 東京: 平汎社, 1966.

_____,『日本の南畫』水墨美術大系 別卷 第1, 東京: 講談社, 1976.

_____,『日本南畫論攷』, 東京: 講談社, 1977.

梅澤精一,『日本南畫史』, 東京: 東方書院, 1919 初版.

武田光一 ,『日本の南畫』, 東京: 東信堂, 2000.

『文人畫粹編: 中國編』, 東京: 日本中央公論社, 1985.

米澤嘉圃 吉澤忠 共著,『文人畫』日本の美術23, 東京: 平汎社, 1966.

山內長三,『日本南畫史』, 琉璃書房, 1981.

辻維雄,「第10章 江戸時代」, 山根有三 監修,『日本美術史』, 東京: 美術出版社, 5판 1989,
　　초판 1977.

佐佐木丞平,『江戸繪畫』II, 日本の美術, 至文堂, 1983.

『‘中國の洋風畫’ 展』, 東京 町田市立國際版畫美術館, 1993.

板倉聖哲 外,『朝鮮王朝の繪畫と日本繪畫』, 大阪: 讀賣新聞, 2008.

_____,『別冊太陽: 韓國・朝鮮の繪畫』, 東京: 平凡社, 2008.

河野元昭,「日本文人畫試論」,『國華』1207, 特輯 文人畫と南畫, 國華社, 1996.

横地清,『遠近法でみる浮世繪』, 東京: 三省堂, 1995.

도판목록

Ⅱ-1

도1 윤두서, 〈자화상〉, 국보 제240호, 종이에 담채, 38.5×20.5cm, 해남 윤씨
 종가

도2 윤인미, 《영모첩》정 중, 해남 윤씨 종가

도3 윤두서, 《가전유묵》2권 중, 해남 윤씨 종가

도4 『역대명인화보』 표지사진, 해남 윤씨 종가

도5 윤두서, 〈동국여지지도〉, 종이에 담채, 112×72.5cm, 보물 제481-3호, 해남
 윤씨 종가

도6 윤두서, 〈일본여도〉, 종이에 채색, 69.4×161cm, 보물 제481-4호, 해남 윤
 씨 종가

도7 윤두서, 〈석류매지도〉, 《윤씨가보》중, 종이에 수묵, 30×24.2cm, 해남 윤씨
 종가

도8 윤두서, 〈채과도〉, 《윤씨가보》중, 종이에 수묵, 30×24.2cm, 해남 윤씨 종가

도9 윤두서, 〈석양수조도〉, 《가전보회》중, 1704년, 종이에 수묵, 23×55cm, 해
 남 윤씨 종가

도10 윤두서, 〈유림서조도〉, 《가전보회》중, 1704년, 종이에 수묵, 22.8×55.6cm,
 해남 윤씨 종가

도11 윤두서, 〈춘지세마도〉, 1704년, 비단에 수묵, 46×75.4cm, 해남 윤씨 종가

도12 윤두서, 《영모첩》중, 해남 윤씨 종가

도13 윤두서, 〈맹자와 송유〉, 《십이성현화상첩》중, 1706년, 비단에 수묵, 각 면
 43×31.2cm, 국립광주박물관

도14 윤두서, 〈탁목백미도〉, 《가전보회》중, 1706년, 종이에 수묵, 22.4×52cm,
 해남 윤씨 종가

도15 윤두서, 〈획금관월도〉, 《가전보회》중, 1706년, 종이에 수묵, 22×63cm, 해
 남 윤씨 종가

도16 윤두서, 《가전유묵》4권 1면, 해남 윤씨 종가

도17 윤두서, 〈송함망양도〉, 《가전보회》중, 1707년, 종이에 수묵, 23×61.4cm,
 해남 윤씨 종가

도18 윤두서, 〈수변누각도〉, 《가전보회》중, 1708년, 종이에 수묵, 21.6×61.4cm,
 해남 윤씨 종가

남 윤씨 종가

도32 윤두서, 〈전서〉,《가전유묵》2권 중, 1-10면, 해남윤씨 종가

도33 윤두서, 〈수하모정도〉,《윤씨가보》중 도5, 종이에 수묵, 31.2×24.2cm, 해남 윤씨 종가

도34 『고씨화보』중 문징명 작품, 해남 윤씨 종가

도35 윤두서, 〈적표마도〉, 종이에 채색, 54.8×47cm, 국립중앙박물관

도36 윤두서, 〈주감주마도〉, 종이에 수묵, 33.5×53.3cm, 개인 소장

도37 윤두서, 〈자화상〉 도해, 국보 제240호, 종이에 수묵담채, 38.5×20.5cm, 해남 윤씨 종가

도38 윤두서, 〈고사독서도〉,《윤씨가보》중 도30, 종이에 수묵, 20×13.4cm, 해남 윤씨 종가

도39 윤두서, 〈하일오수도〉,《윤씨가보》중 도26, 모시에 수묵, 32×25cm, 해남 윤씨 종가

도40 윤두서, 〈수하독서도〉,《가물첩》14쪽, 모시에 수묵, 24.2×15.7cm, 국립중앙박물관

도41 윤두서, 〈노승도〉, 종이에 수묵, 57.5×37.0cm, 국립중앙박물관

도42 윤두서, 〈백포유거도〉,《가전보회》중 도19, 유지에 수묵, 25.4×74cm, 해남 윤씨 종가

도43 윤두서, 〈수하마도〉,《가물첩》중, 종이에 수묵, 20.6×14cm, 국립중앙박물관

도44 윤두서, 「화평병서」(오른쪽 부분),『화원별집』제7면, 국립중앙박물관

도45 안견, 〈추림촌거도〉, 윤두서 화평, 김광국 화제 및 글씨, 그림 31.5×22cm, 제발 전체 31.5×22cm, 그림 비단에 담채, 간송미술관

도46 이경윤, 〈거석분향도〉, 비단에 수묵, 그림 부분 30×21.2cm, 이화여자대학교 박물관

참고2 작자미상, 〈송시열상〉, 비단에 채색, 89.7×67.3cm, 국립중앙박물관

Ⅲ-1

도1 윤두서, 〈좌간운기시〉,《관월첩》중, 비단에 수묵, 19.1×14.9cm, 국립광주박물관 소장

도22-1 페르디난트 페르비스트, 『영대의상지』 필사본도설 중 제112도, 국립중앙도
 서관 소장본

도23 작자 미상, 〈남구만상〉, 비단에 채색, 162×88.0cm, 국립중앙박물관

도24 초병정, 〈이경〉, 《패문재경직도》 중, 종이에 목판화

도25 전 진재해(1691~1769), 〈잠직도〉, 숙종 어제, 1697년, 비단에 채색, 137.6×
 52.4cm, 국립중앙박물관

도26 피터 셴크, 〈술타니에 풍경〉, 18세기, 에칭, 21.0×25.7cm, 개인 소장

도27 작자 미상, 〈고소창문도〉, 소주 목판화, 종이에 채색, 108.6×55.9cm, 왕사
 성미술보물관

도28 정선, 〈청하성읍도〉, 비단에 수묵, 32.7×25.9cm, 겸재정선미술관

도29 정선, 〈압구정도〉, 《겸재정선화첩》 중, 비단에 담채, 29.5×23.5cm, 왜관수
 도원

도30 정선, 〈종해청조도〉, 《경교명승첩》 중, 1740~1741년경, 비단에 담채, 29.1×
 26.7cm, 간송미술관

도31 정선, 〈괴단야화도〉, 1752년, 종이에 수묵, 32×51cm, 개인 소장

도32 시바 고칸, 〈미메구리 실경〉, 1783년, 동판화, 25.0×38.0cm, 일본 고베시립
 박물관

도33 정선, 〈의금부계회도〉, 1729년, 종이에 담채, 31.6×42.6cm, 일암 컬렉션

도34 정선, 〈삼승조망도〉, 1740년, 비단에 담채, 39.6×66.7cm, 모암문고

도35 현대 사진

도36 정선, 〈금강전도〉, 1734년경, 종이에 담채, 130.8×94.0cm, 삼성미술관 리움

도37 정선, 〈양천현아도〉, 《경교명승첩》 중, 1740~1741년경, 비단에 수묵, 29.1×
 26.7cm, 간송미술관

도38 정선, 〈서교전의도〉, 1731년, 종이에 수묵, 26.9×47.0cm, 국립중앙박물관

도38-1 정선, 〈서교전의도〉 부분

도39 〈선원도〉, 『인간의 생업』 중, 1694년 초판, 서양 동판화

도40 정선, 〈쌍도정도〉, 비단에 담채, 34.7×26.3cm, 개인 소장

도41 『시학』(1735년 출판) 중 투시도법 도해

도42 정선, 〈관악청람도〉, 비단에 담채, 28.4×34.3cm, 선문대학교박물관

도43 정선, 〈장안사도〉, 《풍악도첩》 중, 1711년, 비단에 담채, 국립중앙박물관

도44 정선, 〈시중대도〉, 《풍악도첩》 중, 1711년, 비단에 담채, 국립중앙박물관

도45 정선, 〈총석정도〉, 《풍악도첩》 중, 1711년, 비단에 담채, 38.3×37.5cm, 국립

16圖 중, 1772년, 지본동판화, 각 57.0×102.0cm, 일본 財團法人藤井有隣館 (『中國の洋風畵展』(東京町田市立國際版畵美術館, 1993), 282쪽, 도5 참조)

ㄱ